U0060530

變身影視製作人！你就是主創團隊的靈魂

把錢花在刀口上、讓影片如期完成，
從企劃開發到發行，21個製片步驟通盤掌握

PRODUCER TO
PRODUCER

A Step-by-Step Guide to
Low-Budget Independent Film Producing
2nd Edition

Maureen A. Ryan

莫琳・瑞恩 著

呂繼先、林欣怡 譯

抓住方向，擔任燈塔：製片人讓開發製作案得以存在

劉瑜萱／《通靈少女》製片人

「你是製片人？製片人到底負責什麼樣的工作？」

這是我工作十幾年來很常遇到的問題，以往製片制在台灣是一個相對少見的運作模式，非業界的朋友或一般觀眾很少知道製片人的工作專業內容是什麼。但即使在業內，每位製片人的工作方式、職權範圍與專業養成其實也大有不同，我一直很希望能整合製片人們各自建立的經驗系統，讓新進的熱血製片可以縮短試錯的路徑，更有效地串連起來，甚至能夠集合成為台灣拍片圈的製片系統。

這個理想很宏大，加上每支片子都是有機生成，遇到的狀況很不同，究竟如何能找出不同製作方式的最大公約數，就成為我一直放在心上，卻不時延宕的待辦事項。

直到在北藝大電影所教課時發現了這本令人興奮的工具書，即使那時只有英文版，我還是大力推薦學生們想辦法買下，作為新手製片必備的案頭書。去年知道鏡文學希望逐步引進適合台灣的影視產業相關書系，我更是抓到機會推薦這本屬於製片的入門書，很開心能讓這本書中文化，相信對於台灣的新手製片們會有很大的幫助。

因為美國低預算小型獨立製片的製作規模、產製流程跟台灣中小型電影相去不遠，作者鉅細彌遺地把製作一部電影從無到有的過程一一拆解，更珍貴的是，他在每個步驟過程中詳細說明了「身為製片人」的思考過程，這樣完整公開所有心中所思所想的手把手教學，即使在業界或學校，也很難有時間機會讓前輩依著每個執行步驟一一說明所有思考細節，而這些，卻恰恰是製片養成的重要基礎細節。

尤其是低成本的獨立製片甚至學生製作，在沒有現金、沒有人脈時該如何開始？這本書給了明確的步驟指引，讓完全沒有製片經歷的入門者可以依序跟著書中的講解嘗試完成影片。

這本書也可以作為初級製片課程的教科書，作者已經詳實紀綠了製片人製作電

影的每一步執行細節，讓製片老師們得以依此為基礎，在向學生們說明影片製作的全流程中，不用再花心力從小處開始，而有更多空間補述自己製作影片時更宏觀、更全面的考量與視野。

這也是我在這本製片入門書導讀中，還想額外再多囉唆叮嚀的部分：跟著這本書學會了獨立製片執行細節後，別忽略了，製片人最重要的核心價值──「你就是主創團隊的靈魂」。

我一直認為，製片人不只是控制預算、掌握進度，也不只是找錢、找人、找資源。製片人必須有獨到的眼光發掘有潛力的題材，並且知道如何打磨這樣的題材，讓一個概念得以成為一個好的故事。更重要的是製片人能夠為這個故事找到適合的市場定位，主創團隊能夠依循著這個定位方向前進，大家在故事發展或是製作的階段才不至於迷失。說故事的方法千千百百種，在故事發展階段會有各種發想與嘗試，越有趣的概念，就有越多選擇，而製片人得是在主創團隊腦力激盪的時刻，抓住方向，擔任燈塔角色的人。

什麼敘事形式與規格最適合你手上的故事、最適合你合作的導演與團隊？什麼是最能夠打動你們的故事內核？而你的這個故事，要說給誰聽？對於開發製作案來說，製片人能夠掌握清楚的故事「定位」，這是極為關鍵的一環。

有了這個能夠登高一呼，期望能一呼百應的核心方向後，製片人還得成為推動團隊持續前進的那個人，確保這個打磨完成的故事最終可以被完整執行，成為螢幕上一部部好看的影片。製片人的工作從模糊的故事概念發展之初，一路忙活到影片上映發表的那一刻，可以說是從故事的最初到最後，陪伴故事最久的其中一位重要主創人員，為什麼作者說製片人「讓開發製作案得以存在」，也就是這個意思。

能夠兼顧市場面、財務面、創意面、執行面，每部影片都需要這樣的角色負責各面向考量的調節，為影片找到合適的平衡點，並且把影片催生並推到市場上，面向觀眾，其中的工作內容龐大又瑣碎，難以言說或量化其對故事的影響力。

這些是在執行細節之外，製片人更需要時刻謹記在心的重要專業價值。

很期待有更多熱血製片加入，不過這些複雜、多面向的折衝考量，還是需要奠基在紮實的執行基礎上。所以一步一步來，從這本書教的基礎開始，讓自己慢慢累積到能夠成為主創團隊的靈魂製片人。

新手製片們，這本工具書是為你們而生，它一定是目前最豐富清晰的製片入門know-how大集結，強力推薦！

關於作者

莫琳‧瑞恩（Maureen A. Ryan）

　　莫琳‧瑞恩（Maureen A. Ryan）為紐約製片人，專擅劇情片和紀錄長片。瑞恩亦為詹姆士‧馬許（James Marsh）之紀錄片《偷天鋼索人》（*Man on Wire*）的共同製片人，該紀錄片講述高空鋼索藝術家菲利浦‧佩帝（Philippe Petit），於 1974 年震驚世界的創舉，完成往返紐約雙子星大樓的高空鋼索特技。本片榮獲 2009 年奧斯卡最佳紀錄片獎與 2009 年英國影藝學院電影獎的最佳英國電影獎。

　　其他獎項包括日舞影展評審團大獎、世界電影紀錄片觀眾評選獎、影評人協會獎、國際紀錄片協會獎（IDA 獎）、國家電影評論協會獎、紐約影評人協會獎、美國製片人工會獎，以及洛杉磯影評人協會獎。另一部由導演詹姆士‧馬許與莫琳‧瑞恩共同製作的紀錄片《尼姆的實驗》（*Project NIM*）則於 2011 年日舞影展首映，並榮獲世界電影紀錄片最佳導演獎，還獲得當年的奧斯卡最佳紀錄片提名。該片於美國和英國上映，並在 HBO 和 BBC 首播。

　　莫琳‧瑞恩是 Netflix 影集《謀殺犯的形成》（*Making a Murderer*）第一季的製作顧問，該影集由蘿拉‧瑞卡狄（Laura Ricciardi）與密歐拉‧迪莫絲（Moira Demos）執導。瑞恩為美國電視網、環球有線製作公司的電視試播節目《斯坦尼斯坦》（*Stanistan*）的共同監製，該節目於新墨西哥州的聖塔菲拍攝。瑞恩也是非劇情類影集《黑便士》（*The Penny Black*）的監製，並已完成試播集之製作。瑞恩亦重新監製約翰娜‧漢密爾頓（Johanna Hamilton）的新紀錄片《1971》，該紀錄片於 2014 年翠貝卡（Tribeca）電影節上首映，亦於電影院巡演，並在 PBS 電視台放映，該片榮獲電影眼焦點獎，以及 IDA－美國廣播公司影片源獎（IDA-ABC Video Source Award）。

　　瑞恩的其他作品包括與艾利克斯‧吉伯尼（Alex Gibney's）共同執導的敘事紀錄片《最罪之惡：上帝殿堂裡的沉默》（*Mea Maxima Culpa: Silence in the House of God*），此部電影於美國電影院巡演，並於 HBO 上映，獲得了皮博迪獎

（Peabody），以及倫敦影展上由英國電影協會頒發的格利爾森獎（Grierson），並入圍奧斯卡最佳紀錄片。

瑞恩也是獨立敘事電影《投彈手》（Bomber）的製片人，該電影於「西南偏南影展」（SXSW）上首映，贏得多項影展獎項，並由美國電影運動和義大利獨立經銷商發行；該片由保羅・科特（Paul Cotter）擔任編劇、導演及製片人，於英國布來頓和德國巴德垂森納拍攝。瑞恩亦拍攝過短片《紅旗》（Red Flag），由希拉・庫蘭・丹寧（Sheila Curran Dennin）編劇和執導；該片於棕櫚泉國際短片影展、伍茲霍爾電影節，以及 Taos 短片影展均奪得大獎。瑞恩的其他製片作品包括《大門》（The Gates）、《灰色花園：從東漢普頓到百老匯》（Grey Gardens: From East Hampton To Broadway）、《團隊》（The Team）、《國王》（The King）、《布魯瑪蛋糕》（Torte Bluma）、《隻手稱勝》（Last Hand Standing）、《火柴盒馬戲團火車》（Matchbox Circus Train）與《威斯康辛死亡之旅》（Wisconsin Death Trip）。其他獎項包括皮博迪獎、三項 AICP 獎、告示牌音樂獎、弗萊迪獎、鄉村音樂協會獎、ACM 獎、十一項美國廣告聯合會、五項泰利獎，以及派拉蒙影城製片獎。

莫琳・瑞恩為哥倫比亞大學電影學系的系主任暨副教授，擁有哥倫比亞大學藝術學院的電影碩士學位，以及波士頓學院的經濟學學士學位。瑞恩曾於美國國內多座城市，以及國際各地教授電影相關課程；如加拿大多倫多、約丹安曼、中國北京、比利時布魯塞爾，以及剛果金夏沙（獲傅爾布萊特獎金資助）。瑞恩也是《影視預算手冊》（Film & Video Budgets）第六版的作者。本書《變身影視製作人！你就是主創團隊的靈魂》第一版已有簡中版與日譯版。本書的輔助網站為 www.ProducerToProducer.com。

★ 如欲下載製片模板或與作者莫琳・瑞恩聯繫，請前往 www.ProducerToProducer.com。
★ 如需更多資源，請前往 www.mwp.com 並點選【資源（Resources）】

 www.ProducerToProducer.com

 www.mwp.com

作者序

保持熱情。保持認真。然後，醒醒吧！

——蘇珊·桑塔格

　　那是個炎熱的八月下午，我人在威斯康辛州艾波頓鎮的某處。我身上維多利亞時期的佃農裝扮戲服，緊緊貼在我的肋骨上。我和我的衣服都已經髒透了，因為我躺在一間廢棄農場雞舍裡的泥濘地裡。呃，我有提到我在威斯康辛州郊外嗎？正當我努力想忘掉身上的痛楚和髒汗時，我聽到電影導演大喊一聲「開麥拉」，導演舒舒服服地坐在mo（螢幕）後面，與此同時場務領班跟製片助理開始把馬鈴薯往我身上砸。其實，他們是要把馬鈴薯丟到我頭上的木架上啦，只是常常沒丟中，就會砸到我身上。

　　我試著不去想開始在我四肢跟背上出現的擦傷，而是專注去想一個我早在一個小時前就該自問的明確問題：「天殺的我到底怎麼會把自己弄成這樣？」但現在問這個問題已經太遲了——因為我正在製作一部小成本電影，而我們沒有錢可以再請多餘的臨時演員了。

　　而且說實話，我也不會想要待在其他地方。為什麼？因為我超愛我的工作——我就是個**獨立電影製作人**。

　　你現在捧讀的這本書是有關於電影製作。每一頁上的知識都是我認為要把東西製作好的關鍵所在。因為我們追求的就是這個目標——把製作做好。

　　任何想要學怎麼抓預算、招募劇組，了解製作電影所有必要步驟的人，這本書都會教會你所有相關細節。**本身的終極目標就是教會你如何將一個製作案如期並控在預算之內好好完成，並教會你如何把珍貴的每一分錢花在刀口上，同時也要教會你以誠實、正派、敬意和智慧來完成製作。**我希望這些都可以讓本書顯得不同。

　　對我來說，這像是種勳章。這讓所有過去辛苦的工作都顯得值得，這些辛苦工作永遠都值得去做。沒有什麼其他事這麼值得了。如果你覺得這聽起來很吸引你，那請繼續往下讀。

此外，我講述的部分並沒有包含到最終定剪。但這並無妨，書中提到的是我和這位導演合作6部電影中的第一部，後來其中一部榮獲了奧斯卡獎。重點在於整個製作過程而非光榮時刻，是過程讓電影製作讓人如此心滿意足。我要講的是如何跳進去並開始做製作需要的事——即使這表示你得穿著維多莉亞時期的古裝躺在北威斯康辛州某個農場雞舍裡。

莫琳‧瑞恩，2017年4月

推薦文

詹姆斯・馬許*（James Marsh）

打從我們於1997年春天第一次會面開始，莫琳・瑞恩便是我執導電影的製片。我們第一個合作的案子是個極富野心但也讓人望之生畏、看不出商業面向的時代劇電影，而且BBC只提供了非常低的預算。

願意製作這部電影的人，我只能說一定要夠瘋——它包涵了精細的歷史重現場面，需要在不同的四季於威斯康辛州的場景進行拍攝。裡頭需要馬術特技、蒸氣火車、絞刑、槍擊，還有火災！劇本需要燒毀一棟19世紀的豪宅。然而這所有的一切都做到了，還不只如此，本片製作期長達超過兩年，但所花的預算只比當時一般預算充足的MV多上一點。這證明了莫琳・瑞恩一點也不瘋狂，她只是做事非常有方法，懂得運用所有資源，而且夠大膽。從現在回頭看，我還是不知道我們究竟是怎麼完成這個不可能的任務的。或者說，她到底是怎麼辦到的？但有些答案可以從她這本備受推崇的書籍中找到。

最終我們完成的電影《威斯康辛死亡之旅》（*Wisconsin Death Trip*）在特柳賴德影展（Telluride Film Festival）和威尼斯影展首映，並在美國和英國做了院線發行。最後甚至小有獲利。我們從此展開了長期合作，預算和規模也愈來愈大。我們在紀錄片和劇情片上都一起合作，並一同積累我們的製作經驗。就像所有電影人一樣，我們從未真的擁有過想要的所有資源。而優秀製片的天分才華，就是永遠不會讓這成為一個問題。

所以，莫琳・瑞恩非常了解她所說的一切。本書對所有在電影製作業內（或想進入業內）的人，不管你是身處哪個位置，你都可以找到製作過程產生的問題或陷阱的答案。就像她的製作一般，本書清晰、仔細、慷慨而且極富啟發性，而且這次的新版將電影業內所有的改變都修正進去，讓它變得更與時俱進了。

* 詹姆斯・馬許，英國電影導演和編劇。其執導的紀錄片《偷天鋼索人》贏得2008年奧斯卡最佳紀錄片。

專業推薦

「這並不只是又一本教你如何製作電影的書；這就是那本真的能教會你如何製作電影的書。沒有任何書像它這麼貼近細節、組織，在有限的篇幅裡給出如此豐厚的知識。作為教授，我將萊恩的書當作指定讀書；作為製作人，我把這本書當成寶。如果你想做電影這行，本書絕對是你最合腳的鞋。」

——傑克・萊西納（Jack Lechner），《藍色情人節》（*Blue Valentine*）、
《戰爭迷霧》（*The Fog of War*）製作人；哥倫比亞大學教授

「瑞恩之於獨立製片，就相當於茱莉亞・柴爾德（Julia Child）之於法式料理，她將製作這項繁複的藝術以簡馭繁，化為清楚、具體、可達成的步驟，只要把這些步驟放在一起，就像創造魔法般的神奇。有本書在手，能夠阻止許多令人後悔莫及的菜鳥錯誤。這位老練的獨立製作人將其點點滴滴的智慧，都放入這本我讀過最清楚、最不自為是的指南。她十分了解細節有多重要，但同時又從來不會失去對『大局』的洞察。」

——希拉蕊・布勞爾（Hilary Brougher），
《偷偷摸摸的日子》（*The Sticky Fingers of Time*）導演

「我多希望當時在拍前三部電影的時候我有瑞恩這本不可思議的書啊！它回答了當時我問的每一個問題——甚至回答得更多。對任何導演來說，這都是本不可或缺的書。」

——拉敏・巴赫拉尼（Ramin Bahrani），《居住正義》（*99 Homes*）、
《拉丁男孩的天空》（*Chop Shop*）導演

「即使只是瑞恩努力得來的製作智慧的小片段都足以改變你的一生。很幸運的，在本書裡，她給讀者的可說是以成千上百計。她帶來源源不絕的無價金礦，將她龐大的專業知識分享給每個閱讀者。聆聽她的建議，你就可以拯救自己遠離劣質製作

的恐懼深淵！」

——傑佛瑞・K・米勒（Jeffrey K. Miller），電視製作人

「書中娓娓道來的資訊，足以支持你帶著知識、誠信和責任感好好完成一個項目。作者莫琳・瑞恩是你的靠山。如果你是獨立製片人、現場製片人或學生，這本書是你邁向成功的藍圖。本書可說是製作的博士課程，而你正坐在前排位置聽課！」

——雪倫・R・何瑞克（Sharon R. Herrick），企業家、電影學校畢業生

「製作人是主創團隊不可或缺的成員。本書如實反映出瑞恩多年來在影視產業工作、在卓越大學任教及指導新銳製片人的經驗。她的文筆既易懂又細膩；對於正在建立製作生涯的人而言提供了非常堅實的基礎。書中的資訊立刻可以應用到各種規模大小的製作案！」

——薇若妮卡・妮寇（Veronica Nickel），《初賽》（First Match）製作人；
《月光下的藍色男孩》（Moonlight）共同製作人

「瑞恩可說是製作人中的製作人。這簡直是本為完美製作而生的手冊——符合預算限制、準時交件而且沒有（多餘的）戲劇性。」

——瑪莉琳・內絲（Marilyn Ness），《攝影者》（Cameraperson）、
《步步危機》（Trapped）、《E團隊》（E-Team）、《1971》製作人

「對莫琳・瑞恩的書出了新版我感到非常興奮。這是本無價指南，是目前相關書籍中最好的一本，傳授了非常多實務製作知識。每個製作人的書桌或平板裡都應該要有一本！」

——傑森・克里歐特（Jason Kliot），《咖啡與菸》（Coffee and Cigarettes）、
《嗑人地鐵》（Diggers）製作人；布魯克林學院費斯坦電影研究所教授

「這本書完成之前製作相關書籍無人能敵的成就——你真的可以看完之後起身去製作一部電影。瑞恩是當下最好的獨立製作人之一，而本書正說明了她為何如此優

秀。這本書就像她本人一樣，通透、深思熟慮而且相當讓人享受。不管你是新手或是專業人士，都可以從中學到很多。」

——班恩·歐戴爾（Ben Odell），《如何成為拉丁情人》（*How to Be a Latin Lover*）、《夢想啟動》（*Spare Parts*）製作人；3Pas工作室共同創辦人

「這本書不只是為製作人寫的必讀讀物，甚至導演、編劇或任何想在影視行業工作的人都該讀。作者從豐富的獨立影片製作經驗提煉出這本書，同時她也在哥倫比亞大學監製過無數製作案，因此這是本針對完整製作流程的完美指南。只要你能想出個故事，這本書就可以幫你把你的電影拍出來。」

——班恩·里昂伯格（Ben Leonberg），YouVisit工作室創意導演

「對有抱負的製作，只要有這本書就夠了。瑞恩優異的才華與豐富的經驗都躍然紙上，並道出對獨立製片既務實又驚人的透澈了解。如果你正在製作電影並且需要一臂之力，這就是那本你在製作過程中該不斷折頁做筆記並翻到爛的書。」

——弗利茲·史陶邁爾（Fritz Staudmyer），電影人暨昆尼皮亞克大學教授

「也只有莫琳·瑞恩這樣在電影製作上有條不紊的人，才能生產出這麼一本針對複雜主題寫得既全面又淺顯易懂的書了。本書不只是我開給所有電影系學生的指定讀物，亦是相關課程中萬常被引用到的書籍。」

——賈斯汀·李伯曼（Justin Liberman），電影人暨聖心大學電影電視大學學程主任

「只要你讀過莫琳這本聰明絕頂的書，你就再也不會困惑於『製作人到底要做什麼』。她基本上將製作的方方面面，都搭配她自己的經驗寫得既全面且鉅細靡遺。我認為對所有製作人來說這都是一本『製作聖經』，不管你要製作長片、短片還是紀錄片，所有你需要了解的知識都在裡頭了。」

——卡蘿·狄恩（Carole Dean），《電影募資的藝術》（*The Art of Film Funding*）作者

「當我需要這書的時候這書在哪呀？光是目錄就可以讓我省下許多時間和金錢了。從此以後，沒有電影人可以拿『我不知道』來當藉口了！」

　　——傑夫·普西尤（Jeff Pucillo），演員／製作人，作品包括短片《水中之根》（Roots in Water）、迷你影集《世界之巔》（Top of the world）、《富人之責》（Rich Man's Burden）

「如果你想了解獨立電影製作，這是本超級清楚、仔細、易讀且一步步帶著你了解每個步驟的最佳導讀書籍。而且撰寫此書的作者非常清楚她自己說的到底是什麼——莫琳本身就是目前獨立電影製作界最有效率與成就的製作人之一。這是本眾所期待的書！更是所有想要（即使只是曾經想嘗試）拍獨立電影的人必看讀物。」

　　——蘇珊娜·史黛隆（Susanna Styron），編劇／導演，作品包括《莎德拉奇》（Shadrach）、律政劇《100號刑事法庭》（100 Centre Street）

「瑞恩對每個細節的注重，及她老練的全面性洞察，讓電影人能從中看到確認、引導與清晰的視野，了解如何讓他們寶貴的創作誕生出來。她直白明確的敘述，讓這本書與一般所謂的『如何做』或理論書大相逕庭——真正是將經驗與每個電影拍攝過程的細節都如實地呈現出來。」

　　——多明妮加·卡麥隆·史柯西斯（Domenica Cameron Scorcese），編劇／導演，作品包括《水中之根》（Roots in Water）、《西班牙皮靴》（Spanish Boots）

「莫琳·瑞恩將她作為獨立製片人豐富的第一手經驗做了無私分享，並帶領有抱負與潛力的製片一步一步了解整個過程，創造出一份獨到的路線圖，必然能讓你在創意上和商業上的旅途都走得更輕鬆！」

　　——雪倫·巴道（Sharon Badal），紐約大學蒂施藝術學院教授；《逆流泅泳：短片發行的救命指南》（Swimming Upstream—A Lifesaving Guide to Short-Film Distribution）作者

「這是我用來備課並強化概念的教科書，我會帶到每個課堂上使用的就是這本《變身影視製作人！你就是主創團隊的靈魂》。本書深得中級和高級製片課程學生的喜愛，他們甚至並不把它當作課堂教科書看，而是內化其中的內容而且常常說出『莫琳說……』這樣的句子。她提供的範本、案例、可用資源以及她精心設計的表單，都深受我學生們的感激，他們也加以充分利用。」

——蘿菈·J·寶依德（Laura J. Boyd），波因帕克大學電影藝術系教授

這本書寫給誰看？

> 「這就像我們想知道，我們究竟如何成為人。」
>
> ——出自劇作家湯姆・史塔帕德（Tom Stoppard）劇本作品《阿卡迪亞》（Arcadia）

　　我總是被問：「到底一個製作人做的是什麼？」而我最簡單的回答就是：「他們讓開發製作案得以存在。」沒有製作人，就沒有開發製作案。當我在大學教針對無預算和低預算電影製作課程的時候，總是會有導演系學生說「可是我請不起製作人」，而我總是回答：「你不請製作人的結果，你更無法承受。」

　　本書教你如何製作低預算的獨立製作——包括劇情長片、數位影集、紀錄片、短片、MV等等。相關的原則和步驟都一樣，不管是個拍攝期6天或28天的案子。如果你把所有短片所需的素材、卡司和劇組都找齊了，在你要製作網路影集或長片製作案的時候，你也需要遵循所有相同的規則和規範。

　　本書基本上是把製作電影所需的所有步驟依照發生順序講過一遍。所有電影製作的面向這邊都講到了，而且直接反映出我作為製作人的特定背景經驗。我是一路從製片統籌做上來，所以這本書會從這個特定角度出發。我的個性則是坐而言不如起而行，直接去做一個製作案。而且我發現，通常當你可以以較低預算製作一個案子，你會讓它做得更快也更容易。我是寧可這麼做並把它做好，以免浪費太多時間在找尋更多資源或募集更多帶有各種附加條件的資金。本書會帶你走過把製作案做好的所有步驟——不管是創意上還是財務上。

　　我認為好好定義製作人該做什麼很重要，同時也有好幾種不同的製作人與製片頭銜，我們在這裡就一一說明。美國製片工會是很好的資訊來源，他們的網站是www.producersguild.org。底下是我根據他們針對每個頭銜之定義做的總結：

　　監製（Executive Producer）：為開發製作案帶來資金，或是對IP開發做出重大頁獻的人。

　　製作人（Producer）：讓開發製作案所需的各種元素到位的人，包括買下潛力素材的授權、發展出開發製作案的概念、僱用編劇、買下劇本或其選擇權、為電影尋找

演員卡司、僱用各組主創人員、監督製作與後製，並處理資金財務。

共同製作人（Co-Producer）：為電影製作案擔負後勤或其他特定面向的人。

協力製作人（Associate Producer）：受製作人或共同製作人委託，負責處理一或多種製作面向的人。

依據你的預算規模不同，你的開發製作案可能只會僱用上述製作人的其中幾種，但製作的原則是一樣的。

請注意在書中我將所有製作（不管是何種形式或類型）都指涉為「開發製作案」。絕大多數的開發製作案都是以數位影像拍攝，但為了簡化說法，一般而言我仍然使用「電影」或「電影製作」一詞，不管開發製作案是以什麼形式來拍攝製作。我預設這本書的讀者都是製作人。你也許是導演、現場執行製片、編劇、拍片工作人員或製作人（或是同時符合上述的多種身分），但本書是為了製作人而寫——或者說，為你內心的製作人魂而寫。

此外，本書內容是針對**低預算獨立製作案**。市場上有其他更偏重在好萊塢大預算長片規模的書籍。有許多書致力於開發、募資財務和發行等不同主題。針對這些主題我則只討論會影響到在光譜上接近低預算製作的面向。本書就是寫給低預算、獨立製片電影人的，所以全書我在寫的時候都預設你的開發製作案只有有限的資金，但你想做的開發製作案野心超出了你正常負擔得起的範圍之上。我強調「正常」，是因為本書就是要幫你把你的錢發揮得更好，讓你用最低的預算發揮出人力所及的製作上最大價值。

從哲學的角度來說，作為一個製作人，我真心相信每個人都可以成為比自己所有更巨大的案子裡的一部分。人們都喜歡成為能啟發他們的特殊事物的一部分——而這正是一個優秀開發製作案能做到的事。而一個好的電影製作案，可以讓案子裡的所有人都有這樣的經驗。很多時候，這樣的經驗對許多人而言比最後領到的支票來得更值得。一個好的製作人就是要創造這樣的狀態，而這就是我希望透過這本書達到的目標。

如果要我定義一路上貫穿每一章節的關鍵字，那就是大膽。在每一章的最後，都有我特地強調出來想讓你知道的重點，你可以在「本章重點回顧」裡讀到。最後，網站www.ProducerToProducer.com裡也有大量你可以運用的資訊，像是可下載的各式文件和範本，關鍵的製作資訊，還有我在書中提到你在製作過程中可運用的重要連結。

那麼，就讓我們開始吧！

目　錄

Chapter 1

企畫

政治是玩弄可能的藝術，藝術則是化不可能為可能的藝術。

——東尼‧庫許納（Tony Kushner），劇作家

企畫階段是指將創意想法發展成完整劇本，並拿到完整募資，過程中所需投入的時間與資源。想法可以完全原創，也可以取材自既有作品，如小說、雜誌文章、漫畫、舞台劇、電視劇、網路影集或是圖文小說等內容。企畫過程不僅涉及劇本撰寫和修改的創作面向，同時也涉及各種法務程序，諸如簽署既有素材的選擇權（option）或授權付費，以及備妥適當的授權讓渡合約。同時，你也須尋求並確認募資狀況，逐步完成上述步驟後，你就能踏入下階段：前期製作。以長期電影專案而言，從提出最初想法或概念至作品發行，通常須耗時2至5年，有些專案的醞釀期甚至拉得更長。因此在你踏上製片之旅前，務必將製片時程牢記在心。

尋找創意或素材

瞭解製片從頭到尾需多長時間後，應銘記於心的首件事情，就是要對該電影專案滿懷熱情。身為製作人，你的製片專案將會構成職涯的一部分，所以務必謹慎作出抉擇。你也須確定這是一項自己熱愛的專案，考慮到製片路上的跌宕起伏，要在沒有愛的情況下走完全程，路途勢必格外艱辛。

因此請靜下心來好好想想，什麼會讓自己興奮激動、精力充沛、全神貫注甚至放聲大笑？自己對事物的見解為何？以非劇情片而言，怎樣的議題能讓你心有所觸，你又想在片中探討什麼內容？這個議題要能讓你在知性與情緒層面上，助你度過既漫長又艱難的製片旅程。

在你考慮製作怎樣的電影時，也要考慮此影片對未來的職涯前景是否有所助益。此電影專案能否讓你朝5年後渴望達成的方向邁進？專案能帶你往正確的既定方向前進，還是會帶你走上岔路，與最終目標背道而馳？為了要從現在所在的位置抵達理想中的方向，這是你所能找到最好的媒介嗎？當我決定製作自己的首部紀錄長片《威斯康辛死亡之旅》時，我人在田納西州的納許維爾擔任鄉村音樂MV和廣告的執行製片。但我真的非常喜歡這部電影的長綱，也確信這個專案可以成功，同時這樣的專案能讓我——成為全職紀錄片製片人，讓我朝夢想目標邁進。於是，我一邊用長達兩年半的時間兼職做《威斯康辛死亡之旅》，一邊為了賺錢維生，繼續為桃莉‧巴頓（Dolly Parton）與朱尼爾‧布朗（Junior Brown）等鄉村歌手製作音樂MV。這個過程真的非常艱難，但當電影首映後佳評如潮，贏了不少獎項，還在電影院和電視放映，

而我也朝目標邁進了一大步。

學會拒絕

在電影界中，製作人是個令人欽羨的職位。不管拿到什麼類型的電影專案，製作人都是驅動創意的動力泉源；當你很擅長這份工作時，其他人會經常提供讓你參與他們專案的機會，並尋求你的協助。所以，有才華的製作人必須學會拒絕，因為無論是何理由，答應別人的請求總是比較容易，而拒絕他人對多數人來說則顯得困難許多。

製作人必須發展出一套準則，找出與他人合作的先決條件，同時善於辨認與聽取「地雷」，否則你將浪費寶貴的時間，打亂既定計畫。先定義自己的品味、價值觀與目標，才能確定某項特定專案是否適合自己，以及時機點是否正確。時時自我警惕，如此一來才能往正確的方向前進，運用自身才華創作出真正想要作品，並專注執行所設立的目標。

研究劇本

你需要花時間好好研究，一部優秀的劇本須具備哪些條件。研究的方式可以從閱讀大量已完成製作的劇本開始，在研讀過程中訓練自己，找出構成優秀作品的關鍵元素。你應該從圖書館或網路上找出喜歡的劇本來研究，畢竟在銀幕上觀看電影，與閱讀劇本是截然不同的兩種體驗。在閱讀的同時，你需要逐字逐行地細讀，分析故事結構，釐清敘事節奏，找出是什麼塑造了迷人的主角和引人入勝的敘事，這樣一來，你才能真正瞭解打造傑出劇本的方程式。《藍調人生》（*Lackawanna Blues*）與《藍調女王》（*Bessie*）的製作人謝爾比・史東（Shelby Stone）稱之為「布局分析」（mapping），她會分析已經搬上銀幕的優秀劇本，拆解出故事的各個節拍，並將每一幕的開始和結尾繪製在紙上，以利分析該電影何以如此成功。接下來，史東會運用這些資訊，與自己正在企劃開發的劇本相互參照，以確定自己的方向正確無誤。你不須另闢蹊徑，只要善用過去的優秀作品，就能以此為範本，創造出專屬自己的未來傑作。

更理想的做法是購買劇本書，書中不只有優秀劇本，還有作者說明分析打造劇本的步驟細節。你也可以參加編劇寫作課程，學習劇本格式的基本原則。就算你沒有

計畫當編劇，還是得學會劇本寫作的基本功，這些經驗在你和編劇一起策劃開發劇本時，會有極大助益。製作人必須先明白精彩敘事的組成元素，以及打造扣人心弦敘事的技巧，才能給出優秀的劇本意見，並在企畫過程中提供指導。

最後，請大量閱讀與你想製作類型相同的劇本，不論好壞，只要是近期的劇本都要讀。根據《韋氏大學英語辭典》的定義，「類型」意指「一種藝術、音樂或文學結構上的分類，依特定風格、形式或內容做出區隔」。「類型」就是指你計劃製作電影專案的風格，像是恐怖片、喜劇片、劇情片、科幻片、奇幻片、紀錄片或動畫片。此外還有「次類型」，像是成長電影、公路電影、死黨電影（buddy film）等。每一種類型均有一套特定準則去推動劇情敘事和角色的發展。觀眾一方面從作品本身的創意得到樂趣，同時也享受作品對這些準則的實踐。所以先熟悉這些類型準則，你才能用不同的方式將之進行重組或反轉。先決定你想製作的電影類型，然後請好好針對該類型「做足功課」。

企畫流程

企畫流程可以拆解成5個階段：①取得劇本和既有素材的授權；②劇本撰寫與修改；③提案／簡報提案文件企畫；④募資階段；⑤擬定暫定的行銷發行計畫。以下將針對這些階段逐一進行說明。

取得劇本和既有素材的授權

電影專案的起源可能來自劇本，也可能從其他衍生素材改編而成。後者的可能來源包括：報章雜誌文章、短篇與長篇小說、漫畫與圖文小說、部落格、舞台劇、遊戲、手機應用軟體、電視節目與網路影集，既有的劇本，甚至是另一部電影衍生而來。假如這個想法來自另一種創作形式，為了在法律上站得住腳，你必須要取得素材的授權，以避免浪費時間與精力改編。記得在開始進行任何步驟之前，先確定其他人尚未擁有電影的改編版權。好萊塢片廠和電影製作公司都設有部門致力於挖掘能發展成電影的素材，因此在許多出版品尚未與大眾見面之前，他們能搶先一睹這些僅初具雛形的素材，並搶先買下版權。

紀錄片通常都根據已出版的素材作為電影的主題，例如我參與共同製作的紀錄片《偷天鋼索人》（Man on Wire），即敘述一位高空繩索表演者菲利浦‧佩帝（Philippe Petit），於 1974 年時在高空中於紐約雙子星大樓之間行走的故事。2002年，菲利浦出版了一本名為《凌空之夢》（To Reach the Clouds），記敘這項不可思議的事件，而在《偷天鋼索人》的製作人西蒙‧齊恩（Simon Chinn）開始為本片尋找投資人籌集資金之前，已先購買了此書的授權，並與菲利浦協商，力邀其加入此部紀錄片的拍攝。此關鍵步驟可以向投資人確保此片的製作人在一開始就已獲得必需的授權，而在版權方面，未來也不會有任何地方需要顧慮。

　　差不多在製作人齊恩成功得到授權的同時，菲利浦‧佩帝也將劇情片改編的授權賣給了曾經拍過《回到未來》（Back to the future）等片的電影導演羅勃‧辛密克斯（Robert Zemeckis）。辛密克斯所執導的 3D 劇情長片版本《走鋼索的人》（The Walk）於 2015 年亮相，以上便是版權擁有者為不同型態專案進行「個別授權」的最佳範例。說不定有一天，我們還會看到以同樣原始素材改編而成的歌劇或是百老匯音樂劇呢！

　　但在開始討論任何細節之前，我們要先定義「授權」（rights）一詞。「**授權**」是授與著作權使用的簡稱，也就是得以使用他人著作權的許可。麥可‧唐納森（Michael Donaldson）所出版的《授權與著作權》（Clearance and Copyright）一書中提及，「著作權法中並沒有保障『想法』這個範疇，只有保護以可見型式存在的固定想法」。

　　而在本章的討論中，我們只會談到開發劇本所需的文學類型授權，而音樂方面的授權將於本書後面的〈音樂〉一章中提及。

　　以下是你在為電影專案取得授權時所須考慮的事項：

1. 你需要的是**專屬**還是**非專屬**授權？其他人是否能同時擁有你開發劇本之素材的授權？還是你需要擁有專屬授權？假如你需要專屬授權，價格會比非專屬授權之費用來得高。

2. 你需要多久的授權期？是永久授權，還僅是一段固定時間？一般來說，你會比較想要得到**永久授權**，然而有時你只需要購買一段時間的授權，特別是企畫案剛起步的時候；這時候你就可以與著作權擁有者商量，向他購買一或兩年的**選擇權**，同時也保留可自動延展更長時間的可能性。有了選擇權，你就能以最符合成本效益的方式策劃及開展電影專案，並於手上專案獲資金挹

注，準備開始進行製作時，再以較高的費用買下完整的授權。

3. 誰是法定著作權之歸屬者？務必進行相關研究，以確保你知道誰才是原作著作權的最終歸屬者。所謂的著作財產權人須提出擁有此權利的證明，才能與你簽訂具法律約束力的協議。而真人故事改編權（Life Rights）指的是不屬於公眾領域的個人生活資料，當你擁有真人故事改編權時，前述的本人無法因你使用其生平故事而對你提起訴訟。

4. 你需要什麼樣的授權？在公開發行與放映型式相關的著作權類型中，根據國家或地區的不同，著作權的項目也會有所不同，例如院線上映（國內與國際授權）、國內有線與無線頻道授權、國際性頻道授權、影音隨選視訊平台授權（VOD）、DVD 光碟發行授權、網路與線上授權、串流平台授權、影展授權、智慧型手機內容授權，甚至在本書發行後，還出現了更多不同種類的授權。根據你所處的區域，可能情況會稍微不同，不過一般來說最好還是購買所有授權種類，也被稱為全球授權；但有時候，你可能不需要上述全部類型的授權，或是你無法負擔這樣的費用，又或者這些授權無法提供購買，這時候你就需要根據已知的條件，或是預期的需求，來衡量不同授權的可能性。科技的進展日新月異，所以記得要尋求新知，隨時追蹤業界現況與最新的未來發展。

5. 影展類型的授權費用通常不太昂貴，我的部分學生就在製作短片時，取得某篇短篇故事的選擇權。在這種情況下，通常作者都會將故事的非專屬影展授權，以無償或是小額方式賣出。透過這種方式購買授權極有幫助，因為這樣能讓你以幾乎不須支付原作版權的方式在影展放映電影，但如果你的影片獲得不錯迴響，而有人想要購買這部電影的電視播映授權，或是其他發行管道的授權時，你就須向原著作財產權人重新溝通，購買影展放映版權外的費用。原著作財產權人可能會要求超過你所能負擔的金額，造成你無法完成這項交易，**所以一定要記得為電影未來可能的成功做準備！**

不過有一種可以保障未來的方式是，先為你的電影簽訂一份初步的協定，裡面包含電影的影展類型授權，也同時商討這部電影獲得成功後，所須新增授權類型的額外費用：如線上授權、DVD 發行授權、電視播映授權，或是串流授權等等。協議的內容務必以書面的方式記錄下來，這樣你才能在製作階段

開始前，知道自己在這個專案上花費的金額，同時往後與原著作財產權人再議時，能有據可查，再做進一步討論。

6. 確保你在簽訂的所有協議裡，加上未來科技模式授權（Future Technology Rights），這是保障你能以手上的優勢，在未來充分利用你的電影的一種方式。擁有「已知與未知媒體型式」的授權，能確保這份授權在尚未發明的科技模式中，亦享有同樣的授權。

上述所有細節皆須透過專擅娛樂產業相關領域之執業律師協助擬定，並記得在簽署前，讓律師先審核過合約的最終版本。

劇本創作與修改過程

如同前面所討論的，瞭解並能辨認絕佳劇本的組成要素，是極為重要的事情。製作人必須要做足功課，並給予編劇清楚且有建設性的修改方向。「編寫」劇本其實不是個恰當的用詞，這個流程應該被稱為「改寫」劇本，因為正是修訂的過程，才讓劇本與眾不同。製作人要確保最終的劇本成品已經過反覆修改，直到你和編劇都同意，這是自己所能創作出的最好版本。班傑明・奧德爾（Benjamin Odell）是位才華洋溢，製作過《女孩向前衝》（*Girl in Progress*）與《如何成為拉丁情人》（*How to be a Latin Lover*）等片的製作人，也是 3Pas Studios 製作公司的共同創辦人，擁有關於劇本修訂與企畫過程的豐富經驗。我與班傑明進行了一場訪談，請他針對這些主題發表自己的想法，並交流他的經驗，以下是訪談文字紀錄。

莫琳：身為製作人，成功策劃一個案子有哪些必要步驟呢？

班傑明：最重要的就是素材的所有權，也就是最終所謂的「產權鍊」（Chain of Title）。發行公司或製片廠在看案子的時候通常有幾個首要條件，其中一項就是產權鍊。兩者皆會追溯既有素材的授權擁有者，以及原素材的授權是如何被轉移的。今天不管是原素材是來自於一本小說、一部紀錄片還是一個想法，都須釐清此授權如何轉移到編劇、製作人以及將於某段時間持有這份產權的發行商手上。

當你在開發素材時，你要問自己：這些想法是從何而來？素材源自何處？掌握這些素材的授權了嗎？如果授權不在自己手上，要解決的第一件事，就是找出要如何

獲得授權，並持續持有此授權，直到素材已開發至可用來籌措資金與進行拍攝的階段。

很多新手製作人都要等到案子已經進行到半路了，才會發現這個問題。他們在很早期就已經找到了喜歡的劇本，並開始跟編劇合作，也花費許多精力將素材調整至受歡迎的模樣。然而在他們準備出售劇本時，才發現尚未與編劇簽約抑或談妥劇本出售的條件，這時編劇就有可能會離開，或是獅子大開口要求其他好處，或是覺得他們值得與其他更好、更厲害的人合作。那這就是為什麼敲定授權是企畫階段的首要考量，接著才能思考創意層面的事情。

再來，身為製作人，我認為你需要思考並詢問自己：誰是我的目標觀眾？我是為誰開發這個素材？誰是我的受眾？我覺得製作人與編劇、導演其實是有很大的區別，當導演在尋思願景時，製作人則須思考：我的最終目標到底是什麼？在某種程度上，我認為製作人在審視待開發的素材時，必須先問自己：「我有辦法銷售這個電影專案嗎？」如果答案是這個專案不容易賣，或是你透過藝術創作的形式來呈現素材，身為製作人，你務必在投入專案前先全盤瞭解情況。

當你在尋找素材時，可以詢問自己：「哪些觀眾會想要看這樣的內容？」在你進入策劃階段前，先大概瞭解商機在哪也是很重要的事。

如果你手上已經有中意的專案，一定要在購買任何素材抑或花時間認真進行策劃前，先好好思考這些艱難的問題。大多數的製作人不會仔細思考這些問題，但我覺得身為製作人的首要職責，就是要瞭解其身處產業的現實層面。

有些時候你也可以拋開所有顧慮，勇往直前，因為一切都沒有什麼道理，你也不知道開發的專案是否有觀眾想看，但如果你對專案本身抱有熱愛，這樣也沒有關係。但我認為，你在策劃之前一定要瞭解實際現況。我看過太多過於樂觀的年輕製作人，高估了自己的專案在市場上的價值，要到遍尋不著劇本買家，也不知道要拿這些案子怎麼辦時，才猛然醒悟殘酷現況。

莫琳：你本身是一位編劇，也寫過不少劇本。可不可以請你分享一些提供編劇回饋背後的原則理念，以及編劇的修改過程？

班傑明：首先，當你在製作低成本電影時，一個顯而易見的狀況是沒有多餘的錢購買劇本。因此，常見的情形是先取得劇本一段時間的選擇權，同時進行開發，嘗試將其完成，或籌措更多資金。

制定選擇權文件，進行協商，並與編劇簽署此份文件。顯然不會有太多資金牽涉其中，我認為這點在根本上改變了製作人與編劇的關係，因為你必須以更圓融的方式來策劃專案。

在策劃階段時投入資金的風險最高，因此我自己不太喜歡在初期就開始花錢。我偏好在手上的素材開發有所進展後，再開始投入資金。

當我讀到一份50％的內容已臻水準的劇本時，首要事情就是跟編劇坐下聊聊，試著瞭解編劇對劇本未來的願景。換句話說，重點不是已經寫出來的內容，而是編劇構想中欲呈現的內容。很多時候，我認為製作人與編劇之間的問題，就在於製作人並未嘗試瞭解編劇想走的方向，所以當製作人提供編劇意見時，編劇對這些意見心生抗拒，因為他們心中電影的走向完全截然不同。

所以我覺得，在簽訂選擇權前，其實還有一個流程。你得真正找出編劇希望在這部電影中說的故事，也要詢問自己：這也與我心中的故事相符嗎？這是我喜歡這部劇本的原因嗎？如果不是的話，你們就需要坐下來談談，並且直截了當說出你希望這部電影往哪個方向前進。如同踏入婚姻一樣，雙方在開始進行策劃程序前，均須對未來走向完全清楚。假如雙方都不瞭解彼此對這部電影的期望為何，也沒有在整個過程開始前先行釐清，很有可能的狀況是，一年之後，你會發現自己感到極為挫敗，同時電影專案也沒有任何進展，因此這才是必備的第一步。即使在劇本中沒有提及，你也應該試著瞭解編劇對劇本的完整願景，並與自己的期望互相比對。

接著，即使在簽訂購買選擇權之前，我仍建議你先讓編劇知道，你覺得這部電影還缺乏什麼。很多時候我會跟編劇說：「參考一下某部電影，因為我覺得那就是我想要的調性。你現在寫的調性感覺不太對。」不論是透過電影、小說還是其他素材，試著找到可以用來跟其他人討論劇本的材料，以便讓他們理解劇本應該要往哪個方向進行，然後雙方再一起重新討論，確定彼此是否能達成共識——這個過程大概會耗費一至兩個月。

最後，我會記錄這個過程，幫自己準備一份開發日誌。每次當我提供意見給編劇時，我都會記錄在日誌裡。這樣最後階段，我會知道劇本是如何發展的，我又為這個劇本帶來了什麼貢獻。這樣做其實有好幾項理由，其中一個就是能在法律層面上保護自己，另外則是我想在某種程度上，我能夠認可自己為劇本帶來了改變，並從中獲得成就感。還有個原因是，有時候你會發現眼前已開發完的劇本，最終朝著你從來沒

有預期的方向前進，此時你可以在開發日誌中，找回你最初的想法。

　　能夠回過頭找出整部劇本是從何處開始出錯，對彼此有相當大的幫助，我能告訴大家：「記得嗎？我們一開始對這部電影的想法，是關於一名用盡一切手段留下的男人……講的是親情的力量。所以你看，我們已經偏離主題了，大家來看看一開始的筆記，跟我們現在講的內容互相對照。」當方向偏離時，你可以往前翻，找出最初讓大家投入此作品的原因。

　　莫琳：你會把你對劇本的意見寫下來，再寄給編劇嗎？還是你會直接在討論時給予意見，然後讓編劇邊聽邊做筆記？

　　班傑明：我通常會在會議中做筆記，把筆記整理成意見後再寄信給編劇，並在電話中讓他們逐一瞭解這些意見。雖然我不確定是不是每次都有達到我要的效果，但這樣做是希望他們如果對於修改的意見不甚滿意，能透過此管道表達想法。劇本是很私人的作品，編劇筆下的角色總會受到編劇本人的影響，他的自尊、日常生活以及所有情緒，都會體現角色身上。很多時候，主角都以某種程度反映了編劇的性格。

　　因此當你在給予意見時，就如同在批評編劇本人，他們很容易遭受情感創傷。因此我的作法是先讓他們沉澱對這些意見的情緒，先讓他們閱讀這些意見，消化、理解，再給他們幾天時間作出回應，然後找時間坐下來談，一起釐清想法，再從這邊繼續後續的流程。

　　我們在每個開發階段都會與不同的編劇共事，而我認為這樣的經驗極為獨特。身為製作人，我們的部分工作好比心理醫生，要找出如何以最適當的方式達成目的，並用編劇能接受的方式給予意見。所以很多時候，如果你認為你的想法可行，最好方式就是讓編劇覺得修正的意見源自他們自己的想法。

　　不僅要讓他們覺得是自己產生的想法，更要讓他們對該想法愛不釋手。我常常遇到這樣的情形：丟給編劇一個想法後，他們會過了一個禮拜，突然打電話跟我說，他們有了新的想法，但這新的想法其實跟你之前丟給他們的一模一樣。這肯定會讓你的自尊心有點受傷，但你還是得跟編劇說，這想法真的太好了！整件事就此告一段落。

　　作為一個製作人其實很困難，某種程度上要有心理準備，你必須協助創意方面的開發，但很多時候你的付出不會得到認可。只有在我們累積一定創作後，其他人才會看見製作人的存在，然而不會有人針對某部電影評論說，這個作品劇本上的成功，

製作人功不可沒。

莫琳：身為製作人，你需要知道手上的案子方向為何。

班傑明：這是當然。雖然我認為製作人不需要真的當編劇，但還是要能寫劇本，同時閱讀相關的劇本書。以下這些在我看來是必讀書籍：布萊克‧史奈德（Blake Snyder）的《先讓英雄救貓咪：你這輩子唯一需要的電影編劇指南》（*Save the Cat*）、拉約什‧埃格里（Lajos Egri）的《編劇的藝術》（*The Art of Dramatic Writing*），還有教導劇本寫作的權威，悉德‧菲爾德（Syd Field）及羅伯特‧麥基（Robert McKee）兩位的著作。這些書均可提供極大幫助，但切記不要將之奉為圭臬，全盤接受書中觀點。雖然有些優秀的電影並不符合這幾本書中提到的原則，但最好還是先瞭解規則後，再決定是否遵照使用。另外，有鑑於很多編劇皆奉這幾本書為圭臬、皆視這幾本書為聖經，瞭解他們信奉的規則還是很有助益。你不需要真的知道怎麼寫劇本，但要至少瞭解大致的原則。老實說，我覺得每個製作人都應該體驗創作劇本的過程有多痛苦且費力，如此一來，當編劇沒有達到你心中的標準時，才不會太過苛責他們。因為你腦中所想像出的電影，永遠不可能與劇本描寫的如出一轍。同時，除非你是少數的天才型編劇，否則你腦中的影像也不可能毫無阻礙轉譯成文字。所以如果你能多多體諒寫作過程的艱辛，跟編劇打交道也就沒那麼困難。

另一件值得提及的事，則是修改過程的步調，一份好的劇本最少會經過15至20次修改，但在每次修改中，不可能一次給出所有的意見。所以如果你遇到一份很喜歡卻又需要大量修改的劇本時，必須先從大方向切入，首先調整劇本的結構，確保劇本有明確的主線、前提以及主題，確認原則性要點皆無問題後，再著手進行。

如果你寄一份30頁的文件給編劇，內容包括你所能想到的全部意見，從「第二幕感覺不是很成功」到「第33頁的這句對白——如此這般，如此這般——感覺不夠好笑」皆塞在裡面，他們會因為一次接收到太多東西，而感到不知所措，還會很快就累垮。我能體會是因為以前我也做過同樣的事，那根本是慘劇一場。你不應該把所有需要修改的地方通通丟給編劇，希望全部一次修改完就能了事。而且如果有人這樣做，會發現劇本須耗時更久才能修改完畢。你必須要根據劇本需重新塑形的程度，調整修改的步調。

再來，完成每次修改後要讓編劇休息一陣子，不要三天過後又拿著咄咄逼人的意見要求他們修改。如果你沒有注意整個流程的步調，編劇很快就會累垮，這就是為

什麼我認為製作人應該要實際體驗撰寫劇本的原因，才能透過親身經歷瞭解編劇到底有多難。小說家兼編劇理查・布拉茲（Richard Price）曾經表示，寫劇本就像扛鋼琴爬五層階梯。當年，他幫馬丁・史柯西斯（Martin Scorsese）寫完《黑街追緝令》（Clockers）的劇本，彷彿把鋼琴從一樓扛上了五樓，最後導演卻敲定是史派克・李（Spike Lee），布拉茲形容這就像是把已經扛上五樓的鋼琴，重新扛回一樓，然後再往樓上搬。這就是修改過程給編劇的感覺。因此，你越能從他們的角度來看編修事宜，就越能瞭解修改有多困難。製作人總會低估創作及執行創意的困難度，所以他們常為難編劇，但這其實是可避免的。

莫琳：關於剩下的劇本流程，你能提供我們什麼建議嗎？就是在劇本快要完成直至準備拍攝的這個階段。

班傑明：有一件事需要注意的是，如果你並非與身兼導演的編劇合作，需要清楚知道該在哪個時間點帶入導演，而不是到最後一刻才讓導演參與。假如你太晚才讓導演參與的話，就會失去原先的優勢。因為劇本是導演創作的媒介而導演需要在編劇過程中盡早參與製作，才能充分對相關資料進行處理。

同時，你必須要聲明誰對劇本才有最終決定權，因為導演有可能會想控制劇本走向，而他的走向可能與你的相異。所以在選導演時也要跟選編劇時一樣，你要先跟他們溝通，確保他們跟你的目標相同，如此一來你們就會朝相同方向前進，並從中挖掘更多內容。而如果你與身兼導演的編劇合作，即使不會遭遇前述問題，但因為他們在很多層面都與劇本牽扯甚深，所以還是會有其他問題出現。

另一項重要的建議是要有耐心。很多時候製作人會把尚未開發完成的劇本太早拿出來，他們有可能只認識某家製片公司的某個經理，或是他們只有一位潛在的投資人，卻太早就把未完成的劇本呈遞給他們看。要讓關鍵人物讀第二次同樣的劇本非常困難，因為他們都不會詳讀劇本，而且只會記得不喜歡的地方。即使修正版中移除這些問題，讀過的人還是只會記得壞的印象，這就是為何很難讓讀過劇本的人，再次對同部劇本感到興奮。你唯一的機會就是留下令人深刻的第一印象。

我認為製作人常會犯下這個錯誤，尤其是低成本的製作更是如此。沒有人比他們更投入，他們可能到處試著籌措資金，也這裡籌一萬元，那裡再籌一萬元，最後可能籌到20萬元後就開拍了。但如果你省去半年修改劇本的時間，餘生都必須背負拍攝瑕疵的電影的事實，只不過這似乎不是多數人的首要考量。事實上，你大致有2到3年

的時間，可以把前製、實際拍攝、剪輯和發行這幾個流程通通完成。為什麼不先多花6個月的時間把劇本修好，然後再來籌措資金並進入拍攝階段？人們總是缺乏耐心，而年輕的製片人更常過早進入拍攝階段。

莫琳：要如何知道我們已經可以進入拍攝階段了呢？

班傑明：我覺得身邊應該要都是自己信任的人。我會把我尚未開發修改的劇本寄給三、四個朋友幫忙閱讀，我也要求編劇做同樣的事。找一些態度較為中立的人，其中有些不知道故事是什麼，而有些知道；有些已經讀過前一個版本，有些還沒。每當我們覺得劇本修改又邁進一大步時，我們就會召集一小群人，裡面有些人已經讀過這份劇本，而有些人則是第一次接觸，請他們仔細讀完後，再提供意見，我會逐一聽過他們的意見，但不會全盤採納。那當你把劇本給夠多讀者閱讀後，就會發現要怎麼修改這部電影還是有跡可循的。有些地方你可能感覺不對勁，當聽到還有其他三個人也提到同樣地方時，你就會知道，這個地方需要修改了。

接下來有可能會發生的是，有位你敬重的人給了一些從未聽過的意見，但老實說，很多時候不是因為提供的意見有謬誤，而是這些意見不適合你手上的案子，所以你也無法採用這些意見。這是一個過程，所以你要做的不是只根據你自己的判斷，而是要時常找新的讀者來激發不一樣的想法。同時記得切勿身陷旁人意見中，因為他們不一定總是對的。這些讀者有可能不喜歡這個電影的類型，或是閱讀時沒有十分專心。這就是為何你需要依靠夠多的讀者來找出可用的意見。

要記得不要只根據自己的意見，還有你也要常常審視自己的自尊心，以及想要把案子完成的慾望。拍攝電影時，自尊心擁有強大的影響力，千萬不要低估它對整個過程的影響，我們都希望別人記得我們電影工作者的這個身分，因為這稱謂有其光鮮亮麗的一面。但當我們太渴望得到這稱謂，或幻想手上拿著一座奧斯卡獎盃時，我們容易匆忙地把剩下的流程草草帶過。老實說，正是因為你太急著把所有事情做完，才根本不可能得到在電影院上映的機會。重點是不要讓你的自尊心過度膨脹，或是因為太迫切想要成為製片人，而跟全世界宣告你正在拍一部電影。因為大概一年過後，他們看到電影後會說：這部片還真爛！這時候你就會開始後悔，那時候為什麼沒有多花點時間準備。

莫琳：在準備要進入拍攝階段時，有什麼事情是要牢記於心的呢？

班傑明：劇本是可塑性極高的，而電影過程中令人感到興奮的是，當你的美術

總監、演員們、攝影指導加入時，各自會透過獨特視角來觀看你的電影，同時也會帶來不同的能量及想法。在這個時候，一切都會在導演的控制下，而所有的想法都會經過導演過濾、篩選。但只要你期望中的電影範疇沒變，這些新的能量及想法都有幫助。身為與導演站在同一陣線的製片人，你們會散發出邀請大家合作的氛圍，提出的想法都有可能被採納，這是因為在電影拍攝的同時，你的寫作過程也將持續進行。而我認為身為製片人，你必須十分警覺預算對說故事的人會產生何種影響，尤其是在低成本製作的情況下。

你眼前有什麼素材，就要想辦法融入劇本中，你要善於利用既有資源，而不是幻想使用沒有的資源來變出一份劇本。換句話說，試著用低成本製作的資金來拍出高成本製作的品質。當你進入拍攝階段時，記得要讓編劇的寫作過程保持彈性，同時你也會找到很多不同的機會來改善劇本。

所以常見的狀況是，你會發現眼前已有許多可供使用的資源，可以將其應用在劇本中，甚至會比你原先計劃的還更好，最重要的是還能省錢。活用你身邊的資源，並在編寫劇本的同時，隨時注意有沒有機會出現，讓你可以在有限預算達到目的，這個過程也對低成本的劇本編寫極有幫助。那些經典的低成本製作電影，我覺得都有得以跳脫自我限制的有趣故事。

莫琳：如果你保持開放的心態，也持續尋找機會，隨時都在吸收資訊，有天你就會突然丟出一個想法，而這想法就可以把戲提升至另一個層次，卻不需額外花費什麼錢。這點大概是我對製片這份工作很重要的心得。

班傑明：我認為身為製片人，必須早早建立願意與其他人合作的氛圍，還有樂於接受改變的心態。當我們在討論開發時，有一部分會與前製作業及拍攝階段重疊，所以你會需要一位跟你有同樣精神與認知的導演。你會常常發現有些導演只想按自己的方式進行，不願意做任何調整，因為他們認為手中的預算也不允許他們改變。而就是因為他們的不願意改變，最後連帶導致成品也差強人意。特別在低成本製片時，區分劇本及電影本身的開發過程尤其困難。老實說，不管是多高成本製作的電影，資源總是有限，電影工作者手上的故事，還是必須依據現有資源來打造。雖然想像力沒有限制的，但不幸的是，電影製作經費有限。

莫琳：在開發階段時，有個好的題旨有多重要？

班傑明：每份劇本都需要一個著力點，而通常那個著力點，都可以在某個程度

上被總結為題旨（log line）。我們現在所提到的可能不是傳統好萊塢意義上的題旨，但同樣的概念可以讓你過關斬將，一直到電影的行銷階段。題旨就是最初讓你下定決心開發案子的那個想法，如果將其以適當的手法包裝成預告片，也能吸引觀眾進電影院觀賞電影。因此題旨可以產生極大效力。

從製作人們決定要開始製作案子，直到電影最後進展至行銷階段，都應該要有能力快速地向一百個不同的人介紹這個故事。一開始是向潛在投資人及演員介紹，再來是跟導演還有你能找到最好的攝影指導介紹這個故事，然後可能是當你想要參加影展時，主辦單位請你交一份題旨給他們。如果你順利入選，題旨最後會出現在影展手冊上，而這份手冊則會被送往各大電影發行公司，或是變成大家在影展現場，決定是否要觀看此電影的關鍵。

所以，如果你沒有辦法很快地向別人總結你的電影，這會讓接下來的每一步都無比艱辛。我相信對於大部分的經典電影，即使不是以好萊塢「鉤引」（Hollywood hook）的方式呈現，都還是能以非常精簡的方式，掌握到他們故事的本質。

我覺得身為製作人，時常會被逼著把電影濃縮成容易行銷的概念，因此比較有效率的方式，是在一開始找出最佳的行銷手段。

另外一點是，故事簡介的內容以及行銷的方式，也須因推銷的對象而有所不同。所以你必須根據交談的對象，準備幾種不同的提案。當然，如果你是要向知名演員提案時，你的題旨應該要與他們飾演的角色有關。

莫琳：如果我沒辦法想出合理的題旨時，我認為這就是個警訊。而此時你一定要回到起點，確認進行的方向無誤。你同意這個看法嗎？

班傑明：我完全同意。我相信除非真的在劇本中找到了非常有趣的想法，要不然我不會進行任何製作程序。有部分是因為我已經變得比較喜歡概念導向的電影，即使最後的成品會像《變腦》（*Being John Malkovich*）這種電影。《變腦》的概念其實蠻奇特，但我們還是可以用一句話來介紹這個故事：因緣際會下，一名男子找到進入知名演員約翰‧馬可維奇大腦的傳送門。

雖然此題旨不一定能讓大家搶著衝進電影院去觀賞這部電影，但對於喜歡這種類型的觀眾來說，這個題旨對他們極具吸引力。我相信這就是開發劇本的方式，而且老實說，一旦你有了這個概念，你在開發的時候一定要問自己：你現在對這個概念能感受到什麼嗎？在第二幕中段時，如果你發現自己正往與原本概念完全不相干的支線

故事前進，你很可能是在某處迷失方向了。

但我沒有把這個原則掛在嘴邊的原因只是，如果我們都只遵循這些規則的話，又怎麼發掘下一個費里尼（Federico Fellini）呢？或是你要如何提案像《阿瑪珂德》（Amarcord）這種電影呢？的確，就是這些例外，在某種程度上印證了三不五時就會出現一部很棒的電影，但電影的故事卻無法只用幾句話就交代清楚。

身為盡責的製作人，你需要準備的不僅有題旨而已，因為題旨中的概念會以獨特且有趣的方式傳達電影的精神，如果你能在電影的理念中注入情感，同時也能於影片中真誠地展現該情感，電影往往會因此更有內涵。

莫琳：我瞭解你和許多編劇兼導演合作過，那在開發階段時，與編劇兼導演合作，或是單純跟編劇合作，有什麼不同之處嗎？

班傑明：常常會發生在編劇兼導演身上的，是他們不習慣把想要傳達給別人的內容付諸文字，尤其是年輕剛入行，還沒經過歷練的。他們通常都會說：不是啊！我腦中都已經有畫面了⋯⋯。

當很多人一起合作製作電影時，劇本是共通的工具，功用有兩個：其一是你需要拿著劇本跟其他人溝通，另一個則是你得讓編劇或導演先在劇本中展現他們想表達的理念。如果他們不這樣做的話，你會發現他們其實也沒有很清楚自己想要表達什麼，而在進入製作階段後，結果通常都不盡理想。

所以你會面臨的問題，其一就是能否讓他們把自己腦中的想法具現化轉成劇本，能越貼近越好。另一個在開發階段極為重要的部分是，找到適合你的導演。如何根據你手上的素材找到適合你的導演？首要任務當然是讓他們先讀過你的劇本，然後跟他們坐下來談談他們對這部電影的願景是什麼。再來，我常做的另一件事是，我會請他們列出幾部電影，在某種程度上與他們未來的目標十分相像。換句話說，在你決定要讓這位導演加入團隊之前，我們可以讓他用多少種不一樣的方式，讓我們知道他對這部電影未來的願景？在你決定要讓導演加入前，我認為你必須要對他能對這部電影帶來什麼貢獻有些概念。而某位導演過去曾拍過的電影，無法完全代表他們對這類題材也有同樣的敏銳度。這也關乎在你簽下這位導演前，他是否能清楚表達對於這部電影未來的願景。因為當你一旦簽下一位導演，這就代表往後不管是什麼雞毛蒜皮的小事，都會有三個人對此發表意見，而人一多，事情就會變得很複雜。

莫琳：非常感謝你提供的見解，班傑明。

編劇寫作用軟體

　　市面上有很多不同的編劇用寫作軟體，而Final Draft則是目前最普遍的寫作軟體，也和Movie Magic Scheduling / Budgeting、Showbiz Scheduling及大猩猩科技（Gorilla software）旗下這幾個電影拍攝計畫管理軟體有較高相容性。如需更多相關資訊，請參閱網站www.ProducertoProducer.com。

劇本回饋

　　當你手上已經有一份很棒的劇本草稿時，接下來該做的，就是將這份劇本寄給幾個跟你平常觀點不太一樣的朋友，讓他們給予你一些意見。因為這些朋友不會一味支持你，因此你能從他們身上，得到一些不太一樣，同時也有建設性的想法。再來，除非你的家人或朋友是經驗豐富的優秀電影工作者，要不然你不太會需要他們對於劇本的意見，因為這些意見可能不很實用。這不是要冒犯任何人，但除非我母親是受過訓練的放射科醫生，否則我也不會請她幫我看我腳斷掉的X光片。你還是可以把劇本分享給你的家人與朋友閱讀，但我也會建議對他們的意見抱持保留的態度。

　　在劇本最終修改的階段，「**讀劇**」或是「**戲劇性朗讀**」會對這個過程助益不少。一般來說，說服一群優秀演員進行一場「讀劇」應該不是難事。在讀劇會議的一個禮拜前，先將劇本寄給演員們，讓他們先行準備；與導演（假如當時已找到導演加盟），或是與能做好這份工作的人員一起，安排幾個鐘頭的彩排時間；再邀請一些可靠的電影工作者，以及一些具有獨特見解的同行，並請演員們開始讀劇本，不間斷地從頭到尾唸出來。最理想的模式是在一個安靜的空間裡，讓演員們以在劇場舞台上為觀眾表演的方式唸出劇本。結束之後，再向這些觀眾詢問劇本中出現最主要的問題是什麼，這樣你對下一次的劇本修改才會更有想法。

　　以閱讀的方式看劇本，在腦中聽見劇本中角色說出對白是一回事，但看見一群優秀演員在舞台上讀出所有的對話，並真正將角色演繹出來，又是另一回事。本來在劇本中死氣沉沉的笑話都會躍然紙上；而在閱讀時你認為令人動容或是捧腹之處，在戲劇性朗讀中，可能卻無法真正將其傳達給觀眾。不過要注意的是，不要被演員的演技所迷惑，而忽略了劇本中需要修改的故事架構與基調。有時候，有些製作人會因為

太喜歡演員的詮釋，進而忽略劇本中第3幕的缺點，或是沒有發現某個角色的「外在追求」與「內在需求」需要修改。我們都聽過這句老話：「如果沒有被寫出來，最後也不會被拍出來。」在正式進入前製作業之前，你還是需要處理這些問題。所以現在就趕快著手進行吧！

劇本醫生

有時候，邀請劇本醫生加入修改劇本的過程頗有助益。劇本醫生其實就是經驗豐富的編劇，而他們的工作就是修改劇本中的某些部分，像是對白、節奏，或是角色發展歷程。通常劇本醫生的名字都不會出現在片頭或片尾的工作人員名單中。如果你決定要聘請一位劇本醫生，請與你的律師商談，並同時尋找是否有與之相關的工會守則。

美國編劇工會

美國編劇公會（The Writers Guild of America, WGA）是美國給編劇參與的工會。西岸分會請前往以下網址：www.wga.org；而東岸分會請參閱以下網址：www.wgaeast.org。如果你有聘用工會中的編劇，你就必須遵守工會守則中關於薪資及工作內容的規定。

題旨（Log Line）：出門前一定得準備好的東西！

編寫題旨的時機點，其實是越早越好。題旨是用來介紹電影的一個（或兩個）句子，需要清楚描述主角性格及劇情走向。有些人堅持題旨只能有一句話，但如果將全部的細節都放進同一句話時，有時句子會不通順，語法也會看起來怪異，或是難以理解其欲傳達的意思，因此把題旨分成兩句也沒關係。而用來當作題旨的這個句子，裡面有越多動詞越好，因為動詞會讓你聯想到動作，而這樣才能讓你的電影專案聽起來趣味十足。

題旨應能捕捉故事的精華，並引出如此反應：「我想要去看那部電影！」假如

是部喜劇，題旨應該要讓人覺得有趣好笑，而如果是部紀錄片，那題旨就應該要以簡潔有力的方式，傳達電影中所討論的議題以及敘事所用的技法。

如果大家聽完故事簡介後還是不感興趣，那你就要一直修改，直到題旨能引起聽者的興趣。如果題旨經過修改後，還是得到普遍冷淡的回應，那可能就是你的案子還不夠好，而直到你能引起聽眾興趣之前，你的劇本或長綱也都還需要修改。題旨其實是一種讓你認清現實的極佳方式，能讓你知道手上的電影到底會不會是下一部大紅的電影，所以千萬不要小看好的題旨可以產生的效果。

如何寫出題旨

寫出很棒的題旨需要某些特定技巧，而我認為有位編劇，大衛・阿納克薩戈拉斯（Dave Anaxagoras，請參閱網站 www.davidanaxagoras.com，QRcode如下）歸納出了一些最棒的題旨撰寫技巧，他也願意讓我將這些技巧放進本書內。以下就是大衛所歸納出如何寫出有效題旨的黃金守則：

www.davidanaxagoras.com
Dave Anaxagoras

故事基調與類型

你的劇本的故事基調與故事類型為何？假如你的題旨在描述有關機器人管家的滑稽冒險歷程，大家應該很容易可以猜到你的劇本是屬於科幻喜劇類型。但萬一劇情沒有那麼明顯時，記得要特別標明故事基調與類型。

受動機驅使的主角

這是關於誰的故事？劇本中的主人翁需要克服什麼缺點？是什麼樣的動力驅使你的**主角**踏上旅程呢？你的題旨（以及你的劇本）的主題都要跟主角緊緊相扣。我們也必須要知道對這個主角來說，是什麼原因激勵了他。為什麼這個主角會出現在這個故事裡面？主角的動機可能是受到情感的驅使、個性上的缺點，或是他仍未釋懷的一樁過去意外事件。

有時候，單單一個形容詞就足以告訴我們主角的動機是什麼：不要只說「一位寵物店店員」，而是「一位孤單的寵物店店員」；或不要只說「一名小四的學生」，而是「一名膽小的小四學生」。要記得，你不需要用到花俏艱深的形容詞，只需要用到與故事相關，以及能夠解釋動機的形容詞。「一位禿頭的男人」並沒有指明任何動機，除非這個角色正在尾隨男性美髮協會的會長，否則這樣的形容無法產生任何作用。

導火線事件

是什麼樣的事件促使故事開展的呢？這就是燃起火花的那根火柴，亦即讓整個故事得以展開的那樁事件，而這起事件將會給予你的主角（以及你的劇本）一個使命與方向。所以你也可以說，導火線事件就是我們題旨的主要內容。

最大阻礙

如果你的題旨中沒有重大衝突，或是讓主角感到挫折的因素，那你其實只要寫「從此以後，他們就幸福快樂地生活在一起」，故事就結束了。導火線事件會讓整個故事踏上軌道，而衝突**才是**故事的主體。為了要讓劇本可以綿延至110頁，我們會需要一樁爆炸性的衝突，而故事中的反派就能在此刻派上用場。

最終目標

這意指主角追求的終極目標，在他努力這麼久後，最渴望得到的結果。這就是電影中主角的目的，勝過世間萬物，他或她只想完成這項任務。在劇本中，你一定要有項最終目標，不然整個故事到結尾就會不知所云。

利害關係

很多人會在討論故事時，常丟出一個很實在的問題，「誰在乎啊？」，或是換另一種方式說，「所以呢？」就我們所討論的目的而言，他們真正要問的是：「其中的利害關係為何？」在某種程度上，最終結果必須是我們所追求的。所以故事中的賭注是什麼？假如主角沒有達到他的目標，會發生什麼事呢？換句話說就是最糟的狀況。我們是在避免什麼樣的慘劇發生呢？

總結以上，寫出好的題旨有以下6大黃金守則：

1. 故事基調與故事類型。

2. 主角的身分與動機。

3. 導火線事件。

4. 最大的阻礙或是核心衝突。

5. 主角的最終目的或是渴望獲得的結果。

6. 利害關係，或是無法達到目的所帶來的後果。

一個初具雛形的題旨看起來會像下面這樣：「**我的劇本名**」是屬於「**類型**」，帶有「**基調**」的意味，描述關於一個具有「**某種缺陷／動機**」的「**主角**」，當「**導火線事件**」發生時，他必須要克服「**最大的阻礙**」，以達到「**最終目的**」，否則，「**災難性的後果**」將隨之而來。

但你也不用一定要遵循以上公式，不是所有的要素都需要在題旨中提及，也不是一定要按照這個順序。這只是囊括必要資訊的一種做法，並以精簡的方式說出故事。我個人覺得比較容易的方式，是一開始先把所有的想法放進一個繁複冗長又彆扭的句子，但你可以慢慢將其修改成一個既有深意又言簡意賅的句子。

要記得的是，在鼓舞人心的題旨中不可或缺的元素，與任何可行電影專案必要的元素均如出一轍。所以在開發具有發展潛力的案子時，最重要的第一步，就是寫出一個完整的題旨。

提案製作過程

對於任何需要籌集資金的專案，你通常都需要準備提案。而這種提案都有大致的格式，其中虛構故事性作品與紀實性作品所用到的格式會稍有不同，這個小節最後附上了每種類型的範例。提案通常都是5至10頁，所以盡量以精簡且清楚的方式呈現內容，因為你只有一次機會，能讓別人對你留下好的第一印象。以下是提案中應包括的所有資訊，而在不同的敘事結構及紀錄片中，有可運用到的元素也會一併列出。

提案概括或專案訊息

劇情片規格：用簡潔有力的方式來描述你的案子，包含片名、片長、專案類型（劇情長片、短片、網路影集、互動式影片或虛擬實境影片等），以及題旨。將所有

重要的附件，像是演員表或執行製作人名單，都一同標明附上。同時，你也可以把簡報提案的想法一起放進去。**簡報提案**是將兩部很成功的近期電影串聯而成，同時點出專案中的核心元素，再把「遇見」這個詞放在中間，創造出代表這部電影的完美結晶。當你把這兩部相關電影放在一起時，你應該馬上就能知道這與什麼有關。例如說，「羅密歐與茱麗葉遇見瘋狂麥斯」。同時也要記得將格式、預期製作時間長度，以及製作預算一起放入提案中。

　　紀錄型格式：與劇情片規格相近，但要加入更多關於專案中提及議題的資訊，給予讀者更多關於這個議題的歷史背景及背景脈絡。以詳盡的方式寫出會以何種方式進行這個專案，如何聚焦在這個議題上，用什麼觀點來審視，還有其中的敘事弧線。

專案對照比較

　　劇情片規格：此種提案須包含過去性質相近電影的預算及票房，以利向投資人展現與相似專案的樂觀財務結果。而當你在挑選用來比較的個案時，記得考慮這個專案的主題、族群（目標觀眾的性別與年齡）、故事情節、探討議題、相似角色、演員選角、製作發行時機，以及故事類型。提案中也要提供下列資訊：製作預算、資金來源、票房數據（國內及國外）、其他銷售狀況還有獎項提名。如果是電視或是隨選視訊平台所屬的專案，也要註明收視率及平台訂閱量。你可以試著列出一個表格來分析4到6個對照專案，而這些作為對照組的案子，都應該是近期的專案，最好是5年內的，這樣一來市場景氣才不會相差太多。在網路上也可以找到許多提供過往票房／收視率資料的網站，以供你填入這個對照表格中。

　　當在尋找可能的對照組電影時，你也會找到一些財務上並不成功的案子。你這時候就可以利用你手上的數據，來分析背後的原因。是因為預算太高嗎？還是他們花了太多錢在宣傳這部電影？或是對這個目標族群來說，選用的發行管道不是最合適的？又或是當時的上映票房數據不好，反而是在隨選視訊平台（VOD）上很成功呢？

　　這些都可做為預測你的專案是否會成功的因素，並告訴你可能的資金來源，以及在這個案子完成後，你應該要採用什麼發行管道與行銷方式。當某種策略在對照組專案成功時，只要客觀條件一致，你的專案有很大的機會也可以採用同樣的方式以獲取成功。影視圈的資訊總是瞬息萬變，所以一定要隨時吸收最新的資訊及潮流。同時

也要考慮兩年後，市場上會有什麼因素會影響到你的案子，這樣一來你就可以預先準備。而在提案中的對照組專案裡，你只需要包含財務方面成功的案子就行了。

紀錄型格式：對照組專案對於紀綠片來說也十分重要，以記錄長片來說，已有許多專案擁有可觀的上映票房數據，或是選擇在隨選視訊平台發行的案例，而你就可以利用這些案例作為你的例證。當然，你的專案所著重的議題與範圍會不太一樣，所以你只要專注在找出相同目標觀眾即可，內容反而沒有那麼重要。

投資細節

劇情片／紀錄型通用格式：在提案中要記得提及預算，還有你計劃要如何籌措這些資金，可能是透過版權預售、股權投資，或是其他資金來源，並說明此專案的發行計劃。最後，放入預期收益計劃，投資人在每個階段會以何種方式獲得報酬。在把提案送給各個可能投資人前，記得要先與你的律師商討提案中的投資性條款。在法律層面上，你必須要遵守美國證券交易委員會（Securities and Exchange Commission, SEC）的規定，還必須要包含某些特定的法律術語。

故事大綱

故事大綱應該是在整份提案中最舉足輕重的部分，故事大綱必須要經過重複的修改，直到它能以簡潔有力的方式表現敘事弧線的精華。以視覺性的語言呈現，這樣讀者在讀完時故事大綱就已經能「看見」整個故事。

劇情片規格：描述電影中的主要角色及重要的劇情轉折，而角色描述的部分，只要3到4個關鍵角色就即可。如果列出太多角色，第一次閱讀的人會沒辦法分辨清楚誰是誰。在描述中，列出角色的名字與年齡，還有一小段的描述，像是「暴躁的青少年」或是「重機女孩」，透過簡單形容詞和名詞的組合，馬上就可以瞭解這個角色大概的形象。標明關鍵的敘事節奏，這樣讀者就可以真正理解故事的進展，還有這部電影的特別之處。

紀錄型格式：在撰寫紀錄片的故事大綱時，你可以使用跟敘事劇情片一樣的要點。以鮮明的口吻向你的讀者呈現其中的角色與故事情節（假如有的話），這樣一來，紀錄型的故事大綱也能帶有清晰敘事弧線的活力。

傳記型專案

敘事／紀錄型格式：附上所有主要成員的經歷介紹，如執行製作人，導演以及製作人，長度只要一個段落即可，假如你有附錄演員表，也可以放入他們的經歷。而如果你的核心團隊主管（像是攝影指導、美術總監、剪輯或是作曲家）過往的履歷中有任何著名的作品，也記得要一起附上。

專案背後的故事／歷史

劇情片規格：將其他有幫助的資訊附錄在這個部分，也可以加入獲得獎項的細節，或是參與具有聲譽編劇研究室的紀錄，如日舞影展的工作坊（Sundance Lab）或是柏林影展新秀營（Berlin Talent Campus）。假如在開發這個案子時有任何有趣的背景故事，也可以一併加進這個部分。

紀錄型格式：除了上述提到的，你也可以加入這個專案已獲得的補助獎項。

預算與計劃表

劇情片規格：在提案中加入專案的預算摘要，或是只要總表（top sheet）即可，以及暫訂的日程表。如果有任何與稅務相關的資訊，請放在這個部分。美國許多州都有稅賦減免的政策，而如果你計劃要應用這些減免，相關的規定也要清楚註明。而劇本通常都會與提案一同寄出，所以在你的劇本修改到最終確認版本前，不要將提案寄出。再強調一次，要留下好的第一印象，而你只有一次機會。

紀錄片格式：包含上述所有預算的資訊，而不像劇情片要附錄劇本，記錄型專案可在此放入預告片。

法律免責聲明

就如同我在本書開頭提到的一般，我不是一位律師，而我也無意在書中提供任何法律建議。在進行下一步前，一定要與你的律師商討過。以製作提案的過程而言，要注意的是美國證券交易委員會（Securities and Exchange Commission, SEC）對於用來創新事業或是專案的募集資金規定非常嚴格。在寄出提案前，先與你的律師商討，以避免觸犯到任何法條。

劇情片提案範例

私募備忘錄

《一鼓作氣向前衝》
(square up and send it)

由蒂娜・布拉茲準備製作（Prepared by Tina Braz）

故事大綱

《一鼓作氣向前衝》
"SQUARE UP AND SEND IT":

> 1. （急流泛舟術語）將船艇對齊，並開始全力划槳。
> 2. 在泛舟社群內，也被暗指約炮。

《一鼓作氣向前衝》是關於一個最近剛從大學中輟的男子，在克拉巴普雷的泛舟社群內，找到一個新家的故事。大衛・伍森，又被稱為「伍迪」，在逃離現實世界後，加入了一群形形色色的人組成的團體，其中有古怪的邊緣人，也有在放暑假的大學生們，一起在河上作為河道嚮導生活與工作。自從他自較業餘的等級「法夫小河段」，被晉升到較進階的等級「門羅大橋河段」後，伍迪就更積極地想要把克拉巴普雷當作自己永久的家。同時，他也對新來的火辣嚮導蘿絲心生愛意。

但當伍迪船上的一個客戶因為沒有遵守安全守則，跌出船艇而溺斃時，他的生活開始分崩離析。他已無法離開這個成為家的社群，即使那並不是他的錯，但誰也不會雇用曾經失去過客戶的嚮導。最後，離群索居的他，仍然住在克拉巴普雷的範圍裡，但他卻遠離了所有曾經親為家人的朋友們。

有一天，當伍迪在河邊遊蕩時，發現了來自城市的一群人正要去橡皮圈泛舟。伍迪被他們的熱情吸引，也加入了他們的冒險。在途中，他們忽視伍迪的警告，最後卻發現自己身處一段極為危險的河段，有個成員因而受困水裡。雖然伍迪最後將掉下去的人救起，但當克拉巴普雷的老闆法蘭克發現這件事時，他已忍無可忍，只好請伍迪打包好自己的東西，並離開克拉巴普雷。

被趕出克拉巴普雷後，伍迪不得已只好搬去跟他母親住在一起，並開始在收費站工作，伍迪便因此覺得人生已經無望。但當他聽說有個風暴即將來襲，他就無法繼續獨自生悶氣，因為他知道這個風暴會把整個克拉巴普雷摧毀，而他想要去救蘿絲跟他的恩師麻尼，並在過程中挽回自己以往所犯下的過錯。但在蘿絲與麻尼最需要幫助的時刻，伍迪有辦法收起自己的驕傲，並給予幫助嗎？這些就是在心理及實際層面上的利害關係，驅動著《一鼓作氣向前衝》故事中的懸念。

產權鍊

這部電影的編劇兼導演，班傑明・里昂伯格，已將《一鼓作氣向前衝》製作成劇情長片的產權轉移給SUASI有限公司，而他同時也是這間公司的管理階層。

創意團隊

編劇兼導演/班傑明・里昂伯格

班傑明・里昂伯格是位擁有許多不同才華的電影工作者，自2007年起，里昂伯格已經製作了超過30部短片，並幾乎在所有製作中擔任了編劇、導演、製作人、攝影指導、演員以及特技指導。就如他自己所說過的，「我拍電影十分努力」，他的作品也反映出他對於電影的高度熱忱與奉獻精神，還有永不放棄的態度。

里昂伯格說故事的能力，其實是在一個不尋常的環境培養而成的，就是在新英格蘭地區的湍流中，擔任急流泛舟嚮導的角色。當他需要接待一整船的客戶時，里昂伯格開始慢慢地找到說故事的訣竅：如何帶領觀眾進入節奏，以及說出一個具有跌宕起伏故事的能力。

他作為嚮導的經驗促使他寫出了他的第一部劇情長片劇本，《一鼓作氣向前衝》，訴說了一個急流泛舟嚮導的故事，當他的一位顧客溺斃後，他的夢想就在他眼前破碎了。同時，里昂伯格也在開發他的第二部劇情長片，《犀牛之歌》，一部充滿動作場面的劇情片，探討在南非鄉村地帶的非法捕獵問題。他最新的短片也已在製作中，《已知用火的熊》，改編自著名科幻小說作家泰瑞・畢森的同名短篇小說。

里昂伯格在麻塞諸薩州大學取得了傳播與電影電視製作學士學位，並於紐西蘭電影學院獲得了電影製作應用及電視製作的證書。在短暫任職於銳跑（Reebok）女性服飾的廣告團隊後，他選擇於哥倫比亞大學繼續深造編劇與導演的碩士學位。

里昂伯格將會作為管理階層任職於SUASI有限公司，並開始募資製作《一鼓作氣向前衝》。

製作人/蒂娜・布拉茲

出身於南非開普敦，蒂娜・布拉茲是一位初露鋒芒，駐點於紐約市的電影製作人。

目前布拉茲正在開發兩部電影，《一鼓作氣向前衝》及《犀牛之歌》。《一鼓作氣向前衝》是一部與急流泛舟相關的劇情片，而《犀牛之歌》則是部探險動作片，關於在她故鄉南非中犀牛非法偷獵的問題。

她同時也參與了許多不同類型短片的製作，包括《偉大的凱文尼》（2012，片長5分鐘），描述一位年輕的魔術師對他暗戀的對象展開報仇的過程；以及《最後的夏日》（2012，片長10分鐘），描述在南非種族隔離時期，一對跨種族情侶被拆散的故事。

布拉茲對藝術指導與製作設計也極為有興趣，並曾經在由麗茲・塔琪蘿執導的《沒人願意照顧她？》擔任美術部門助理，而這部電影已於2014年的西南偏南影展（SXSW Film Festival）中進行首映。

布拉茲在2011年時，以優異成績取得開普敦大學編劇學士學位，而現正於哥倫比亞大學藝術學院研究所的製作部門中就讀碩士學位。

布拉茲將會作為管理階層任職於SUASI有限公司，並開始募資製作《一鼓作氣向前衝》。

選角參考

此部電影還尚未敲定任何演員,這個名單僅體現我們希望為這部電影帶來的演員,他們的長相和類型為何。

伍迪/萊恩 · 艾格爾德飾演

艾格爾德以他在小螢幕中的角色走紅,包括《諜海黑名單》(2013~2014)、《末日屍心瘋》(2012)以及《新飛越比佛利》(2008~2011),但他也曾經參演一些獨立製作的電影,譬如《摸索前進》(2011)、《人人都是贏家》(2011)以及《他們真幸運》(2013)。

蘿絲/瑟夏 · 羅南飾演

羅南已以多部賣座大片獲得高度評價,包括《贖罪》(2007)及《宿主》(2013),但她也時常參演獨立製作電影,包括《紫羅蘭與雛菊》(2011)及《微光城市-黑暗之光首部曲》(2008)。

法蘭克/泰瑞 · 歐昆飾演

對現今觀眾來說,歐昆飾演過最著名的角色出現於傳奇電視劇《LOST檔案》中(2004~2010),但他也參演過許多不同的電視劇,包括《白宮風雲》(2003~2004)、《雙面女間諜》(2002~2004)、《鬼樓契約》(2012~2013)及《檀島警騎2.0》(2011~2013)。他同時也參演了一些電視電影與低製作電影,像是《悍母救援》及《榮耀故鄉》。

麻尼/維果 · 莫天森飾演

莫天森參演過的電影作品包括《魔戒》(三部曲:各是2001、2002及2003年)及《沙漠騎兵》(2004),還有一些比較不知名的電影,像是《暴力效應》(2005)及《毀滅效應》(2008)。

製作計劃

《一鼓作氣向前衝》的場景是在設在夏日麻薩諸塞州的迪爾菲爾德河（Deerfield River），但我們最後決定9月時在西維吉尼亞州拍攝。而因為以下這些原因，我們選擇了西維吉尼州作為我們拍攝的根據地：

→西維吉尼亞州提供31%的州稅減免。
→西維吉尼亞州有兩條適合進行拍攝作業的河流：高利河（Gauley River）和新河（New River）。
→高利河的流量可控制於拍攝需求的範圍內。
→以急流泛舟旅遊公司的業務量來說，9月是公司淡季的開始，所以我們會比較容易能找到適合的場地、受過急救安全訓練的工作人員，還有像是船艇、划槳和救生衣等道具。
→在西維吉尼亞州，9月的天氣還算溫和，可以進行急流泛舟，但在麻薩諸塞就已無法進行此活動了。

假如我們能在2014年的6月1日前，募到所需的最低資金，我們最快可以在2014年的9月1日開始進行拍攝。

開發期間：2014年4月至5月
前製階段：2014年6月至8月
主要拍攝期間：2014年9月
後製階段：2014年10月至2015年1月

製作公司管理

SUASI影業製作公司成立的唯一目標，就是為了要開發、製作並利用這部電影獲利，而這間公司將完全持有本片的所有權。《一鼓作氣向前衝》的製作團隊，也就是班傑明・利昂堡與蒂娜・布拉茲，將對此間有限責任公司進行管理。投資人們將不會參與任何與此間有限責任公司相關的管理事宜。而此間有限責任公司的唯一任務，將為本片《一鼓作氣向前衝》的製作及發行相關事務。

此片的製作人與編劇兼導演即為此間有限責任公司的管理階層。而此間有限責任公司的管理階層對於此片的製作、剪輯、發行及放映有絕對決定權，同時也對此片相關的業務決策擁有最終決定權，而此管理階層將會在海內外市場中嘗試以此片獲利。

預算

我們預期《一鼓作氣向前衝》的製作預算將為美金100萬元整，包括演員及工作人員的遞延報酬。這份預算將會包含此片的前製作業、主要拍攝過程、後製作業、交付費用以及一小筆進行初步行銷的預留款項。

第三方託管帳戶

自投資人方募得的款項將被暫留在一個第三方託管帳戶，而當此筆款項達到最低資金提撥要求（MRF），即30萬美金時，此帳戶將會放款給SUASI有限責任公司作為此片製作款項。此筆美金30萬元的最低資金提撥要求，足夠支付前製作業、主要拍攝過程以及數週影片剪輯所需的費用。

籌募資金計劃

《一鼓作氣向前衝》的籌資將會從數個不同的來源募得，如下方所示：

美國私募股權	美金50萬元
群眾集資活動	美金5萬元
西維吉尼州州稅減免	美金20萬元
實物捐助	美金5萬元
演員與工作人員的遞延報酬	美金20萬元
總計	**美金100萬元整**

西維吉尼亞州將會提供高達31%的可轉讓稅賦減免額度以供州內消費，而**SUASI有限責任公司**將會在拍攝此片期間，滿足所需的條款與條件，以獲得此稅賦減免額度。所有的主要拍攝將會在西維吉尼亞州進行，而至少1/3的後製預算也將會花費在州內。雖然主要演員及工作人員（編劇／導演／製作人）皆是從其他州前來，但大部分線下的角色及工作人員均聘用自西維吉尼亞州。

可轉讓稅賦減免額度意指，當**SUASI影業製作公司**在西維吉尼亞州內無法將減免額度花費完時，本司可將剩下的減免額度售予其他可運用到此額度的公司，而這個轉讓的過程，通常會以稍微低於每美元／每額度的價格售出。

另一個在西維吉尼亞州拍攝的好處，是租用大部分州政府所擁有資產皆不需要費用。因為此片大部分的拍攝地點都會在州政府所擁有的高利河岸進行，我們的場地租金費用就得以大幅減少。西維吉尼亞州的電影發展局也會進行協助，與其他場地協商減少費用，以及幫助我們找到能以實物捐助代替費用的辦工地、倉儲用地、寄宿處與交通工具租用等。

投資條款

選用此種募資計劃的其中一項優點，就是此片的100萬美元製作預算，其中只會投入私募基金50萬美元，其餘的款項皆為不可扣除額（not recoupable）。因此，投資人的資金將會被妥善利用，而這也會提升投資人回收所投金額的機會。同時，假如此片為賣座片，投資人也能從此獲益。

預算	美金100萬元
美國私募基金部分	美金50萬元
每股花費	美金1萬元
可運用股權數	50股

遞延報酬

在此有限責任公司自電影發行中所收到的款項中，有10%會被本司預留以支付管理費用，包括年度會計結算及報稅申請費用，而剩餘的90%則會被用於支付演員及工作人員的遞延報酬。

投入資金回收

在支付完所有演員及工作人員的遞延報酬後，由電影發行中收到的款項將會以下述方式分配：10%會被本司預留以支付管理費用，包括年度會計結算及報稅申請費用，而剩餘的90%會按比例分配給所有投資人，直到這個數字已與他們起初投入的資金完全相同。

並且，本公司將會提撥多餘的30%以股權轉換的方式分配於投資人，確保他們得以完全回收原先的投入資金，並增加30%的收益。

收益分配

在投資人已回收130%的初期投資金後，本公司全數獲得的收益，其中10%將會按比例分配給所有投資人，而剩餘的90%會被保留以嘉予本公司的管理階層，並支付公司的營運成本。而任何要發放給主要演員及工作人員的分紅皆由管理階層的90%部分支出。

有限責任公司的終止

我們假設在發行後的3年內，此片所能創造的利益大部分都將會收回。因此，在此片首次發行的36個月內，本片的著作權及發行權將會被管理階層以個人名義收回。本間有限責任公司在提供投資人此片的收益報告後，就會終止公司。往後，不論投資人是否回收對本片的投入的資金，所有帳目都不會再提供給投資人。

其他投資人

本司保留增加多餘美金50萬資金的權利，以完成此片。投資人需已瞭解此舉將會他們對本司的持股百分比。

發行計畫

本司，SUASI有限責任公司，預計將在影展流程宣傳本片，而緊接著影展流程後，我們將會確定本片在戲院上映的日程，並於iTunes和亞馬遜影音服務平台上架，提供給美國及其他合適境外地區。此策略將會以最大效益利用本片在影展流程時曝光的機會，同時也會對國內觀眾產生吸引力。

我們將嘗試獲利的其他市場如下：

→國際串流平台
→國際付費電視平台
→DVD光碟或藍光光碟發行
→機艙或船艙內影音娛樂服務

可參照電影

片名	《藏起你的笑臉》	《湖群狗黨》	《追兇》
發行時間	（2014）	（2004）	（2005）
題旨	鄰里間發生一場悲劇後，兩個處於青春期的兄弟面臨轉變的兄弟情誼、自然的神祕莫測，以及兩人終有一死的現實。	一名青少年慘遭霸凌後，他的哥哥與朋友們將惡霸引入森林深處，以向其展開復仇。	一位生性獨來獨往的青少年，為了找出前女友失蹤的真相，義無反顧地一頭栽進校園幫派的地下世界。
爛番茄網站影評評分	新鮮度81%	新鮮度90%	新鮮度80%
預算	$100,000 美元	$500,000 美元	$475,000 美元
票房	$3,576 美元	$603,000 美元	$2,075,743 美元
獲得獎項	獲得丹佛國際電影節最佳新導演獎，獲得紐約翠貝卡電影節提名，以及本德電影節三項獎項。	獲得斯德哥爾摩電影節兩項獨立精神獎項、人道精神獎項，以及最佳新導演獎項。	獲得日舞影展評審團特別獎、芝加哥影評人協會最具潛力導演獎，以及奧斯汀影評人協會最佳首部影片獎。
與本片相似點	新人編劇／導演，極低預算，劇情片類別	新人編劇／導演，低預算，劇情片類別	新人編劇／導演，低預算，劇情片類別

風險

就如任何投資一般，風險總是存在的。而因為市場的不可預測性，投資電影又屬高風險行為。本司將會竭盡全力將本片推向成功之路，但恕無法保證投資此片必定獲利，抑或甚至能回收投資人所投入之初期資金。在確定加入投資前，投資人須先瞭解本司的股份沒有實際價值，未來也不可能會有。投資人所持有的股份無法以任何方式轉讓、不可退還或兌現。一旦投入資金，唯一的獲利方式即是藉由此片的成功進而獲利。因此，投資人在投入資金前，應審慎考慮是否能接受萬一此片失敗而無法回收本金的可能。

除去常見與影片投資相關的風險，本片同時也帶有幾項較為特殊的風險：

→本片的編劇、導演及製作人皆為新人，對製作劇情長片毫無經驗。

→本片有高達80%的場景皆為外景，因此，拍攝時程有可能因不可預期的天氣因素暫停或延遲。

→急流泛舟本身即為具有風險的運動項目，雖然本片的製作團隊、演員及工作人員皆會採取必要之安全措施，但意外仍然可能發生。

→本片含有一名顧客自船艇跌入水中並溺斃的場景，而雖然本片的製作團隊、演員及工作人員皆會採取必要之安全措施，但這的確是個危險的高難度動作，也是不好捕捉的鏡頭。

投資人紅利

對於所有參與的人員，製作《一鼓作氣向前衝》將會是一項令人興奮且難忘的經驗。除了能親眼見證此片成真的過程，您也能獲得以下投資人專屬的紅利：

→具有權限進入製作日誌，這個日誌將會定期更新幕後花絮照片，以及與演職人員的訪談。

→您有機會可以與三位朋友一起拜訪拍攝地，並與卡司共進午餐！

→六張可進入此片紐約或是洛杉磯首映的VIP券，並參加官方的會後派對！

→假如您不克前來本片於紐約或洛杉磯的首映，仍可與家人朋友一同透過Skype欣賞本片，還可享有一位演職人員為您解說影片。

→正式上市前，您即可擁有一份本片的數位下載檔案，以及一份DVD光碟。

→您會收到一個由製作團隊準備的禮物籃，裝滿了限定發行的週邊商品，一份親筆簽名的海報、電影數位下載檔案，以及電影原聲帶CD光碟！

如您有意願與我們一同進行這趟急流泛舟的冒險，請與製作人蒂娜‧布拉茲聯絡！

紀錄片提案範例

BIG MOUTH 製作公司

BIG MOUTH PRODUCTIONS
say something.

RED LIGHT 影業

RED LIGHT FILMS

《機動團隊──跨國人權鬥士》

（E-TEAM）

一部紀錄長片

凱蒂・謝維尼
導演／製作人

羅斯・考夫曼
導演／製作人

瑪麗蓮・奈斯
製作人

舊金山電影協會紀錄片補助提案

劇情概要

《機動團隊——跨國人權鬥士》跟隨了三位無畏的人權工作者，在國際間的第一線辨認出人權侵害案例，故事不僅激勵人心，其中緊湊的故事以及他們英勇的事蹟，也與時代議題緊緊相扣，人權觀察組織轄下的機動團隊，他們所做的工作極適合打造出一部帶有全球觀點，又動人心弦的紀錄片。

電影介紹

此機動團隊將會由安娜・奈斯塔特（Anna Neistat）、弗雷德・亞伯拉罕斯（Fred Abrahams）及彼得・布凱爾特（Peter Bouckaert）所帶領，身為其中的主要成員，三人將領銜進行高風險的調查工作。儘管彼此的性格不盡相同，但安娜、弗雷德與彼得皆擁有無畏的精神，以及期望在世界各地揭發並終結侵犯人權惡行的決心。彼得・布凱爾特出身於比利時，是位精明的策略家與調查員，他目前與妻子和兩個孩子居住於日內瓦，而《滾石雜誌》暱稱他為「人權調查界的詹姆士龐德」。弗雷德・亞伯拉罕斯出身於紐約市，是位具有無限精力的冷面笑匠。在其人權調查員的早期生涯中，他所進行的調查在國際刑事法庭扳倒了南斯拉夫前總統斯洛波丹・米洛塞維奇（Slobodan Milošević）。安娜・奈斯塔特出身於俄羅斯，兼具時尚感且令人欽佩的她，目前與丈夫歐萊和兒子定居於巴黎，而她的丈夫歐萊，也正努力學習成為人權調查員。安娜童年時在蘇聯體制中的經歷，讓她對失控獨裁者的行為感到義憤填膺。機動團隊的這三位成員皆富有熱忱且充滿活力，為他們的工作帶來了一股極具感染力的熱情，而三位調查員截然不同的個性，也為此片帶來不少樂趣，同時亦吸引觀眾來欣賞他們共同的故事。

此三人組所在的總部即為國際上夙負盛名的國際組織：人權觀察組織（HRW）。該組織成立於1978年，是現今世界上規模最大也極受推崇的組織之一，專責於監控世界各地侵犯人權的行動，總部設立於紐約，但世界各地皆設有辦事處。對於盧安達、科索沃、車臣、智利、阿富汗、緬甸、斯里蘭卡及蘇丹等地人權議題，人權觀察總是在第一線，隨時注意著來自全球超過70個國家的動態。而國際檢察官也曾經在南斯拉夫總統斯洛波丹・米洛塞維奇（Slobodan Milošević），以及智利獨裁者奧古斯托・皮諾切特（Augusto Pinochet）的案子中，採用來自人權觀察提供的證據。

在人權觀察組織中，機動團隊是這個組織成功不可或缺的一環，同時也在實地進行此組織最受矚目的任務。在得到侵害人權嫌疑的消息後，機動團隊會盡快趕到，並試著找出關鍵證據，藉此判斷此案是否需進行下一步調查，同時也會將案件曝光國際，以獲得更

多關注。更重要的是，他們總直接地質疑掌權者的權威，並讓他們對自己的所作所為付起責任。許多人權侵害的案件皆因資訊不透明以及人們對侵害事件的沉默而益發加劇，而人權觀察組織在近三十年的功勞，就是在黑暗中點燈，並為無法替自己發聲的人們，說出他們的故事。

此部紀錄片的故事結構強而有力，驅動著敘事發展，而這些情節則由機動團隊的查案過程所構成。我們將記錄安娜、弗雷德與彼得在現場的查案事宜，拼湊出世界上不同角落的事件所發生的真相。我們同時也會記錄機動團隊的每位成員與家人相處的時光，探討他們如何在這份不平凡又具挑戰的工作，找到兼顧家庭與個人事業追求的平衡點。

我們的製作團隊對於記錄機動團隊的工作，取得了史無前例的成功。這是人權觀察組織第一次授予許可給獨立攝影團隊進行拍攝作業。但我們也必須澄清，我們關注的是描繪人權工作者所進行的任務，其中的複雜性、困難點以及重要性；而不是要吹捧一個國際知名的組織。我們影片的製作模型將會建立在跟隨每一位機動團隊成員的任務，並記錄他們如何展開工作，有可能是透過展開另一項不同的調查任務，也有可能是返家後進行更徹底的調查。我們也會以拍攝他們與彼此及其他同事的互動，以探索組織或事件如何帶來新的觀點，或是還他們一個公道。這部紀錄片將以**真實電影**的方式拍攝，在現場訪問機動團隊成員，以及在事件發生時運用旁白解釋。必要時候，我們也會採用國際媒體採訪機動團隊成員的片段，以闡明故事及衝突。此種模式會以最有效率的方式，鮮明地傳達他們所做工作之迫切性，同時也讓大部分對此種調查方式不熟悉的觀眾們，得以一瞥其中奧妙。在整部影片中，故事將透過他們工作所自然產生的戲劇張力來推動前進。

電影工作者考夫曼及謝維尼在拍攝實地紀錄片方面擁有極為廣泛的經驗，他們經常處理具有複雜法律，或以政治社會問題為故事核心主軸的敘事型態。他們先前的作品也各自展現出兩位導演處理與人權相關故事的能力，讓片中不論是人物或機構所帶來的形象更為鮮活，而這也為故事中的情感中心帶來真實情感。他們對於人權議題共同的經驗及聲望，正是人權觀察組織委託他們的原因，並將他們作為電影工作者的信念，運用在記錄這個重要的調查工作上。

近期製作過程

我們目前正處於影片的主要拍攝階段。目前國際上所發生的事件，也就是阿拉伯之春（Arab Spring）帶來關於人權議題的疾呼，已加速了我們的製作日程。

在2011年1月時，我們的團隊拍攝了機動團隊位於紐約的年度會議，會中成員們將會聚集討論即將到來的任務。而會中所討論到的事件，也讓我們更加瞭解機動團隊用以判別是否需要進行研究調查程序的準則。什麼樣的元素足以構成人權侵犯？事件的證明文件如何讓人權侵犯議題在國際間得到更大曝光與關注？作為獲得更加廣泛觀眾群的媒介，這些問題對於電影是否能成功舉足輕重。

隨後在2011年9月，我們在利比亞得以拍攝弗雷德與彼得進行任務的過程。在薩阿迪·格達費（Al-Saadi Gaddafi）倒台兩天後，我們的製作團隊抵達突尼西亞，並驅車前往剛重獲自由的首都：的黎波里。在瞬息萬變的權力交替中，我們展開了為期一週的拍攝，弗雷德與彼得正著手調查疑似的人權侵犯事件，而獲得勝利的叛軍則正在首都中填補格達費失勢後所造成的權力真空。

透過在作戰地區快速且有效率的處理，並加上當地老練的翻譯及來自其他人權組織工作者的幫助，他們得以與許多來自黎波里及首都近郊的相關人士進行訪談。他們在重兵駐守的檢查點與流彈亂竄中，勇敢地穿越整個首都調查格達費武器庫的搶劫案件。他們也拜訪了許多叛軍在戰後佔領的臨時監獄，審問其中的囚犯，並判定囚犯們所處的環境，以及被控罪名是否合理。

同時，他們也抽出時間與來自黎波里的守衛們訪談，並在這個重獲新生的國家中，強調在新的監獄裡建立起保護人權準則的重要性。幾天後，他們也對曾被利比亞人雇用的非洲黑人所受到的迫害進行調查。有些據傳曾是格達費政權時期的傭兵現已被監禁，而整個黑人群體仍在港口邊的難民營中掙扎尋求生存，窩居於無安全停靠岸邊的廢棄船隻中。最後，他們對最新的調查報告進行深入調查，報告指出在格達費政權即將傾倒的最後幾天，格達費支持者所犯下的殺人罪行細節；同時也與大屠殺的倖存者進行訪談，這場大屠殺中，有超過40具屍體，在一間倉庫改建而成的拘留所中被發現活活燒死。這些令人不寒而慄的訪談，以第一手資訊證實了先前對於人權侵犯的謠言並非空穴來風。在每起案件中，機動團隊的調查員們皆是首批進行徹底調查，並發表調查結果的成員。

他們的努力在多個層面上皆斬獲碩果，在同一星期裡，弗雷德與彼得多次接受國際媒體採訪，道出在利比亞當地仍在發展的情勢。由於他們處事精確且公正，其調查結果被許多新聞機構採用，包括《紐約時報》（The New York Times）、美國有線電視新聞網（CNN）、英國廣播公司（BBC）以及半島電視台（Al-Jazeera）。調查結果顯示如有犯下戰爭罪嫌疑的案例，他們都會鉅細靡遺地蒐集相關資料，以利國際犯罪法庭日後審理案件時參考；而在幾起仍進行中的案例裡，如果當弗雷德與彼得發現叛軍決定要拘留

某些利比亞公民，以及其他具非洲國家國籍之人士時，他們會確保新上任的監獄守衛是否瞭解囚犯們的需求及其應有的權利。透過這些拍攝下來的片段，觀眾們就可以立刻瞭解，人權工作與許多不同的要素息息相關：需要有技巧性的調查手段、對國際法規的瞭解、與世界分享調查的結果、讓更多人瞭解關於迫害或其他人權相關的問題、透過國際司法組織將罪犯繩之以法，以及與主管機關在實地緊密合作，以便在事件發生前加以控制，達到事前預防的效果。

同時，機動團隊成員們的個人故事，以及對於這份工作的熱情，也為此片帶來了另一層趣味，並讓觀眾從另一較為私密的角度，一窺這種高強度又迷人的工作。彼得致力找出戰爭後帶來的直接後果，譬如檢查武器存量，以及找出得以解釋或是證明甫發生戰爭罪的證據；另一方面，當弗雷德在實地與受影響的人群互動時，展現出最高的工作效率。他的訪談技巧、和藹態度、與人建立信任的能力，還有根據受害者給出證詞進行比對的嚴謹方式，皆能讓他揭發先前不為外人所知的故事；而安娜最擅長的，則是在大多人吃閉門羹的情況下獲得實際進展，她時常在那些拒絕給予女性應有權利的國家中，以喬裝方式調查女性的生活條件。每位成員皆為自己的工作注入獨特專長，也讓觀眾對這些調查員產生共鳴，關心他們的工作，並瞭解人權工作者的任務，還有他們試著幫助的受害者們。他們在第一線所做出的努力，讓侵害人權議題不再是冷冰冰的數據或報章雜誌中令人麻木的暴行，而是一群人盡其所能，為解決問題而做出努力，並讓世人得知其中的不公不義。

2011年底，我們開始對安娜進行的一場驚險任務展開拍攝。前一年她以喬裝方式在敘利亞和周圍地區進行數月的任務，蒐集政府迫害示威者的證據，而這些就是在2011年阿拉伯之春時，敘利亞當地激起反抗的示威者。她也與許多從軍隊叛變的軍人見面，這些軍人指出上級要求他們射殺手無寸鐵的示威者，並對其施行其他暴行。他們的努力讓安娜與搭檔歐萊‧索凡發表了一份內容令人髮指的報告，報告中提及阿薩德政權（Assad）所犯下侵犯人權的罪行，也促使俄羅斯放棄對他們的支持。我們拍攝了安娜在巴黎家中撰寫這份報告的片段，以及隨後數週她前往莫斯科發表報告的過程。當安娜在俄羅斯當局的管轄範圍內，以此份報告質問有關當局何以支持這種濫用權力的政府時，她的目的是要策略性影響俄羅斯在聯合國內對敘利亞的支持。此外，這份努力也得到了國際性的認可，而報告中描述敘利亞犯下之侵害人權的指控，有效獲得了國際刑事法庭的認可。

片中的另一部分，從2012年4月底的敘利亞境內開始，當安娜、歐萊以及我們的攝影製作團隊得以偷渡的方式，從土耳其跨越敘利亞的邊界，並在Keeli、Hazzano、Taftanaz與Maarat Misrin等地開始進行調查工作。當時機動團隊獲得了進入敘利亞自由軍（Free

Syrian Army）總部的許可，在此期間，他們記錄了平民傷亡人數背後的故事，捕捉到各式攻擊所摧毀的房舍，從縱火到飛彈攻擊都有，並以第一手影像證詞方式，訪問了大屠殺的目擊者和倖存者。而目前人權觀察組織正準備向媒體公開調查的結果，我們也將記錄媒體及世界對此項調查的反應。

2012年2月時，我們對機動團隊在紐約進行的規劃會議進行拍攝，對於世界各地即將發生的衝突，會中決定了他們將如何根據現有報告中的內容來分配手上的資源。為了彰顯人權調查工作的全球性，我們計劃至少能有一次，跟隨這些工作者至中東，亦即好發衝突的新興區域，拍攝任務展開的故事。為達到最佳資金運用及效率的微妙平衡點，我們選擇將有限的資金運用到最有可能拍攝到完整故事的區域，不論是有侵害人權嫌疑的地區，或是國際輿論對此的回應。以上述的前提為軸，在尋得更多製作經費後，我們將選擇另一個得以跟隨機動團隊故事的衝突區域。

我們在利比亞及敘利亞所拍攝的片段，帶有一種立即感與迫切感，而當往後我們持續與機動團隊合作時，這些片段也可視為我們獲得相同素材的強大例證。同時，我們也將記錄成員們為了這些任務所做出的個人犧牲，當他們為了臨時增加的任務，再次離開家人而被派遣至世界的另一端。本片也會向觀眾拋出一個疑問：對每位調查員來說，這份吃力又危險的工作，為何讓他們覺得犧牲有所價值？在這些情況下，哪些因素會促使他們尋求正義，而又有哪些因素會讓他們心生氣餒呢？

本片將會提及的另一個核心衝突，即是當機動團隊的成員已清楚證明人權侵害的事實時，找出有效遏止此侵權的困難性。機動團隊的成員經常會被政府相關組織阻撓，讓侵權行為難以被揭發；或是以官僚主義的繁文縟節（有時起因也有可能是人權觀察組織的高層所造成）層層阻擋他們的努力，不讓整件案子歸到聯合國或其他國際型組織的待辦案件中。相對於一個團體，以單槍匹馬之姿進行調查所尋獲的資訊，以及在過程中所遇到的困難，在電影院中不論是以劇情片或是紀錄片的方式，皆可轉換為大受歡迎且拳拳到肉的動作場面。對於機動團隊積極想要做出實際改變的熱情，還有當某些機構及規定阻擋這些改變的發生時，

他們所感受的挫折感，觀眾將感同身受並產生共鳴。而在這方面，戲劇與人生的共通點即在於：身為旁觀者，人們很容易就能理解，而在旁觀看時也會極為投入。

此片在最後成品階段，將包含機動團隊在不同地點所進行的任務。我們對於拍攝地點的選擇將基於以下兩個原因：一是實際上的需求，另一則是想以更廣泛的前提來說故事的

欲望。以下兩種視角，我們將在影片中以相同的篇幅提及：機動團隊成員英勇的事蹟，還有那些更為勇敢的人物，雖身受打壓，但仍在自己的國家中實際進行改變，努力改善人權侵犯的情況。機動團隊所做的一切，全都指向一個最基本的條件：不論什麼身分，或身處什麼國家，人人都應享有相同的人權。而為了進一步強調這個條件，我們會以機動團隊中不同成員在不同地點所發生的故事，將整部片串聯起來。而機動團隊的關注議題極為廣泛，單一的案件調查絕無法悉數涵蓋。透過片中數個驚險刺激的故事，我們會以宏觀的方式來描繪出此團隊的真實模樣，如此一來才能彰顯他們在不同層面上的奮鬥與努力。綜合以上所述，這部片將會呈現此份工作是如何影響每位成員的生活，而我們也至少會與這個團隊進行一次國際性的人權調查行動。

專案目前進度

早在2009年時，導演兼製作人考夫曼及謝維尼便開始著手開發這個案子，與人權觀察組織中不同層級的成員進行多次會議，並因此得以接觸機動團隊成員，同時也為日後跟隨他們在進行國外任務時的拍攝做準備。人權觀察組織中負責對外關係的副執行主管卡蘿・博格特，已簽屬一份承諾書（請見P69、70）聲明人權觀察組織的高層，已準備好授權此製作團隊製作一部描寫他們的團隊所做工作的紀錄片，過程中不會刻意隱惡揚善，以確保此片的最終成品將呈現此專案所需的獨立觀點。

我們將會持續募集資金以持續製作程序，而後製階段預計將在2012年的秋天開始。具體來說，我們打算要繼續跟隨拍攝至少以下三個故事：彼得與弗雷德在利比亞的任務，在新政權建立的同時進行評估；安娜在敘利亞的任務，她將會在當地調查與監控持續不斷的衝突；以及弗雷德自紐約對上述兩個區域進行的彙整作業。在2012年時，紐約對安娜與彼得在世界上不同角落所進行的任務來說，那是他們想做「本壘」的一個地方，而留守在紐約的弗雷德，也為不同的機動團隊專案出席媒體邀訪、匯集調查數據資料，以及協調不同專案間的大方向。我們將持續密切關注中東以外的區域，是否有能引起團隊成員關注的議題，以及機動團隊未來的走向。

我們已自下列管道募集到初期的製作資金：日舞影展紀錄片基金（Sundance Documentary Fund）、BritDocs基金會創意動力補助款（Creative Catalyst grant）、Still Point基金（Still Point Fund）、美國國家藝術基金（National Endowment for the Arts），以及甫通過的Gucci翠貝卡紀錄片基金（Gucci Tribeca Documentary Fund）與麥克阿瑟基金會（MacArthur Foundation）的補助款。我們將會持續向各個基金會與有力人士籌集資金，而不少關心人權觀察組織所進行工作的民眾，也表達了贊助本片的意願。最後，

作為處於領導地位的獨立媒體非營利組織，考夫曼及謝維尼所創辦的Arts Engine，在兩位先前合作的電影中，向共同製作的相關企業籌募資金紀錄相當優異；同時我們也計劃與共同製作的相關企業，一同在預售階段向阿姆斯特丹國際紀錄片影展的核心提案（IDFA Central Pitch）進行申請。

製作團隊

此片的兩位導演，考夫曼與謝維尼皆為此項專案帶來了相得益彰的電影製作經驗。兩位導演都以拍出撼動人心的人權紀錄片聞名，他們能帶領觀眾更貼近針對人權議題而奮鬥的個人與機構，不論是在《生於紅燈區：加爾各答紅燈下的孩子們》片中為加爾各答紅燈區孩童的權益努力，或是在《死亡線》中展現死刑對於歷史所帶來的衝擊。兩位導演以觸動人心的人物，以及令人投入的故事作為媒介，均致力於拍攝出吸引觀眾的電影，並促使觀眾對他們前所未聞的人物、地方或是事件開始產生關心。

凱蒂・謝維尼：導演 / 製作人

凱蒂・謝維尼是位獲獎無數的電影工作者及Arts Engine的共同創辦人。Arts Engine是一個處於領導地位的獨立媒體非營利組織，而此組織的製作夥伴則為Big Mouth影業。在2007年時，她執導了《投票日》（Election Day，2007），而這部片同年也在美國西南偏南影展進行首映，隔年2008年則是在POV平台上播映。她也與克絲汀・強森（Kirsten Johnson）一同執導了《死亡線》（Deadline），一部調查伊利諾州前州長喬治・雷恩（George Ryan）對死刑犯減刑的行動。2004年在日舞影展首映後，《死亡線》曾在NBC頻道播放，當時有超過六百萬觀眾收看，在主要電視網中播映此部獨立製作紀錄片，對於他們來說是項極不尋常的購買。《死亡線》曾獲艾美獎，而最後此片也贏得許多其他獎項，其中包括了瑟古德馬歇爾人權新聞獎（Thurgood Marshall Journalism Award）。謝維尼同時也執導過《中醫西遊記》（Journey to the West: Chinese Medicine Today，2001），一部介紹傳統中醫與其在西方之影響的紀錄長片。除了擔任導演一職，她也參與許多備受好評紀錄片的製作過程，包括《極地之子》（Arctic Son，2006）、《無罪推定》（Innocent Until Proven Guilty，1991）、《波多黎各人的美國夢》（Nuyorican Dream, 2000）、《獲得重生的兄弟》（Brother Born Again，2001）、《旁觀內視：美國的跨種族收養》（Outside Looking In: Transracial Adoption in America，2001）以及《（無）性戀》（(A)sexual，2011年）等片。謝維尼所執導的電影曾在院線上映，也在HBO、Cinemax、美國公共電視服務網（PBS）旗下平台POV與Independent Lens、NBC電視網、法國與德國公共電視台（Arte/ZDF），還有在許多國際性影上播映，包

括日舞影展、美國全景紀錄片影展（Full Frame Documentary Film Festival）、美國西南偏南影展、英國雪菲爾紀錄片影展（Sheffield Documentary Festival）與柏林國際影展（Berlin International Film Festival）。而她最近擔任過製作人的案子，則是2011年曾在Independent Lens平台上首映的《推倒大象》（*Pushing the Elephant*，2010）。

羅斯・考夫曼：導演／製作人

羅斯・考夫曼是一位導演、製作人、攝影指導，以及《生於紅燈區：加爾各答紅燈下的孩子們》（*Born Into Brothels*）的共同剪輯，同時也是2005年奧斯卡最佳紀錄長片獎項得主。當考夫曼作為影片剪輯師初入行時，便是在「沃肯影製公司」（Valkhn Film and Video Inc.）工作了數年，在此後製公司工作期間，他經手剪輯的影片範圍廣泛，來源包括HBO、美國WNET/Thirteen公共電視台、國家地理頻道及探索頻道（The Discovery Channel）。在2001年時，考夫曼成立了「紅燈影業」（Red Light Film），並透過此間公司擔任《生於紅燈區》一片的導演及製片，而該片則是關於位於加爾各答紅燈區妓女的孩子們。此片得到了超過50餘個國際影展的邀請，並橫掃超過40餘座獎項，其中包括2004年國家評論協會（National Board of Review）的最佳紀錄長片、2004年洛杉磯影評人協會（LA Film Critics）最佳紀錄長片與2004年日舞影展觀眾獎。考夫曼目前也正進行許多專案，包括《夢境之屋》（*In a Dream*，2008），敘述關於費城馬賽克藝術家Isaiah Zagar的故事，而此片也於2009年時，被選於奧斯卡最佳紀錄長片類別初選名單中；以及《喀什米爾計劃》（*Project Kashmir*，2008），一部帶領觀眾們深入喀什米爾的交戰地區的紀錄片，並透過情感與社會性觀點檢視這場戰爭。

瑪麗蓮・奈斯：製作人

瑪麗蓮・奈斯是一位獲得過兩次艾美獎的紀錄片製作人，而她目前正與羅斯・考夫曼（2005年奧斯卡最佳紀錄長片得主）與凱蒂・謝維尼一同製作《機動團隊——跨國人權鬥士》（*E-TEAM*），同時她也在喬安娜・漢彌爾頓執導的電影中《1971》擔任製作人。在瑪莉蓮任職於Arts Engine的製作部門與影片製作服務總監前，她在2005年時成立了Necessary影業，並為一些非營利組織執導拍攝短片，如美國公民自由聯盟（ACLU）與世界血友病聯盟（World Federation of Hemophilia），同時也為公開播映而開發紀錄片。她近期拍攝的電影為《惡血》（*BAD BLOOD: A Cautionary Tale*，2010），此片在2011年時曾在美國公共電視服務網（PBS）進行全國播映，同時也是改變美國血液捐獻法規的重要原因。在這之前，奈斯曾作為製作人與導演里克・伯恩斯合作共事4年，一同製作了4部獲獎的美國公共電視服務網（PBS）電影，包括《攝影大師：安塞爾・亞

當斯》（*Ansel Adams*，2002）、《在世界的中心，沉淪慾》（*The Center of the World*，2001）、《超越現代主義：安迪・沃霍爾傳》（*Andy Warhol*，2006）與《尤金・奧尼爾傳》（*Eugene O'Neill*，2006年）。奈斯的其他經歷也包含以下頻道的影片拍攝：TLC旅遊生活頻道、美國法庭電視頻道（Court TV）、國家地理頻道與美國公共電視服務網（PBS）的紀錄片型節目《美國印象》（*American Experience*）。

行銷與發行計劃

我們預計《機動團隊——跨國人權鬥士》一片將獲得廣大回響，有鑑於人權觀察組織進行任務備受矚目的性質，與電影中極富戲劇性的內容，以及此片對於國際社群的影響，我們將爭取在美國本土與國際性的大量曝光發行。我們也計劃在某個具影響力的影展推出首映，並於院線上映，還有美國本土電視頻道播放、家用影碟以及教育用影音方式發行。在此片的拍攝過程，我們也與許多相關人士與組織合作，他們也都對國際人權獲得更多曝光機會極感興趣。對於此片的公關行銷策略，我們將與關鍵的人權組織串連合作，以利透過本片所提及的議題，讓大家及時關注重要的國際事件。

社區拓展與參與活動

在他們過去所拍攝的電影之中，謝維尼與考夫曼對於展開創新且有效的社區參與，還有社會正義拓展活動都有極佳的紀錄。考夫曼過往的作品《生於紅燈區：加爾各答紅燈下的孩子們》，便推動了「小小攝影師的異想世界」（Kids With Cameras）的成立，一個自2002年成立的非營利組織，以孩子們拍攝的實體印刷作品、展覽、影展或影展和攝影集出版所得，來為加爾各答紅燈區的孩童募集款項。這些孩子們的作品曾經在加爾各答、歐洲及美國各地展出，2004年時也出版了一本攝影集，其中包含他們所有的作品。為了幫助更多加爾各答紅燈區的孩童，考夫曼與《生於紅燈區》的執行製作人傑洛琳・懷特・崔佛斯，四處募集資金以在當地成立「希望之家」，一間可以容納高達150人的孩童教育之家，讓加爾各答紅燈區的孩童可以在此生活、學習並成長。承蒙Buntain基金會的幫助，居住於希望之家的孩童們將在此接受免費且優質的教育，直至高中畢業為止，而Buntain基金會在印度當地擁有並經營超過80間學校。對世界上其他角落來說，一份根據《生於紅燈區》一片制定的課程大綱也被廣泛運用在美國及世界各地。

而謝維尼對於《死亡線》一片所進行的社區發展努力，也為數以百計的組織、大專院校以及高中帶來一個機會，來思考現今社會中最為重要的議題。這些努力讓關於死刑的討論跳脫出虛幻的辯論題目，並深植於我們道德框架所提及的正義、平等以及正當程序等

概念。《死亡線》一片在25個影展放映，在超過600萬人收看的NBC頻道播映，擁有一篇紐約時報專題報導，也有110場在電視播映時舉辦的私人派對、院線上映、全國100場社區放映、DVD發行，以及一個探討死刑議題的互動式網站，我們也受到全世界數百萬的觀眾們的關注，並與他們針對死刑議題進行道德、政治以及哲學思辨。藉由兩個較為大型的活動，日舞影展的首映與2004年在NBC頻道的播映，這種方式比式化的發行策略更能讓我們接觸到更加廣泛的觀眾。而《死亡線》一片最終榮獲的艾美獎提名更讓此片名聲再上一層樓，也推廣了美國對於死刑的討論。

兩位電影工作者計劃利用過去作品所做的互動性行銷活動，來為《機動團隊——跨國人權鬥士》一片創造更即時有效的行銷手法。而由於本項任務的國際性質，本片的拓展活動將會與實地工作的國外草根團體合作，並藉由機動團隊所做的工作，為人權議題聚焦更多關注。

互動元素

謝維尼所共同創辦的非營利媒體組織Arts Engine，將為此片量身打造合適的互動性行銷活動，而這項行銷活動也會替人權議題吸引更多國際性曝光，以及讓群眾意識到機動團隊所關注的某些人權侵犯行為。更具體的說，此網站將附上一份標明機動團隊成員造訪區域的地圖，還有遊覽此網站的使用者能採取什麼行動，來協助這些區域的人權議題。

Arts Engine這個非營利組織也會進行一系列的線上活動，來提高社會上對紀錄片的意識並增加曝光。而MediaRights.org這個網站已擁有超過27,000名會員，這能促使社會正義相關團體與數以千計的電影工作者及大量相關電影相互連結，並協助他們推行理念。美國紀錄片電影節 Movies that Matter Festival已邁入了第11個年頭，透過電影節本身、線上活動、校內及社群團體中播映相關紀錄片，還有發行DVD光碟，展現了精心挑選關於社會正義議題的短片。這個多平台的策略讓Movies that Matter電影節觸及了全球數百萬的人群，這樣的經驗也促使謝維尼對《機動團隊——跨國人權鬥士》一片採取相似的宣傳策略。

HUMAN RIGHTS WATCH LETTER OF COMMITMENT

HUMAN RIGHTS WATCH

350 Fifth Avenue, 34th Floor
New York, NY 10118-3299
Tel: 212-290-4700
Fax: 212-736-1300
Email: hrwnyc@hrw.org

Kenneth Roth, *Executive Director*
Michele Alexander, *Development & Outreach Director*
Carroll Bogert, *Associate Director*
Emma Daly, *Communications Director*
Barbara Guglielmo, *Finance & Administration Director*
Peggy Hicks, *Global Advocacy Director*
Iain Levine, *Program Director*
Andrew Mawson, *Deputy Program Director*
Suzanne Nossel, *Chief Operating Officer*
Dinah PoKempner, *General Counsel*
James Ross, *Legal & Policy Director*
Joe Saunders, *Deputy Program Director*

PROGRAM DIRECTORS
Brad Adams, *Asia*
Holly Cartner, *Europe & Central Asia*
David Fathi, *United States*
Georgette Gagnon, *Africa*
José Miguel Vivanco, *Americas*
Sarah Leah Whitson, *Middle East & North Africa*
Joseph Amon, *Health and Human Rights*
John Biaggi, *International Film Festival*
Peter Bouckaert, *Emergencies*
Richard Dicker, *International Justice*
Bill Frelick, *Refugee Policy*
Arvind Ganesan, *Business & Human Rights*
Steve Goose, *Arms*
Liesl Gerntholtz, *Women's Rights*
Scott Long, *Lesbian, Gay, Bisexual & Transgender Rights*
Joanne Mariner, *Terrorism & Counterterrorism*
Lois Whitman, *Children's Rights*

ADVOCACY DIRECTORS
Steve Crawshaw, *United Nations*
Juliette de Rivero, *Geneva*
Jean-Marie Fardeau, *Paris*
Marianne Heuwagen, *Berlin*
Lotte Leicht, *European Union*
Tom Malinowski, *Washington DC*
Tom Porteous, *London*

BOARD OF DIRECTORS
Jane Olson, *Chair*
Bruce J. Klatsky, *Vice-Chair*
Sid Sheinberg, *Vice-Chair*
John J. Studzinski, *Vice-Chair*
Jorge Castañeda
Geoffrey Cowan
Tony Elliott
Hassan Elmasry
Michael G. Fisch
Michael E. Gellert
Richard J. Goldstone
James F. Hoge, Jr.
Wendy Keys
Robert Kissane
Joanne Leedom-Ackerman
Susan Manilow
Kati Marton
Barry Meyer
Pat Mitchell
Joel Motley
Joan R. Platt
Catherine Powell
Sigrid Rausing
Victoria Riskin
Shelley Rubin
Kevin P. Ryan
Jean-Louis Servan-Schreiber
Darian W. Swig
John R. Taylor
Shibley Telhami
Catherine Zennström

Robert L. Bernstein, *Founding Chair, (1979-1997)*
Jonathan F. Fanton, *Chair (1998-2003)*
Bruce Rabb, *Secretary*

www.hrw.org

June 16, 2009

Dear Ross and Katy,

I am writing on behalf of Human Rights Watch to express our commitment to participating in a documentary film directed by you two which focuses primarily on the work of HRW's Emergency Team. To enable you to produce the film, we are willing to grant you access to the Emergency Team's work both in the field and at HRW's offices.

Through meetings and conversations with the two of you and with the members of the Emergency Team, we feel confident in your collective experience as documentary filmmakers and your sensitivity to issues of human rights. I know that your several meetings and conversations with various members of the Emergency Team has built mutual trust in the project.

We have spoken about the issue of editorial control, but I'd like to clarify my position on this in writing. It is perfectly well understood by myself and the members of the Emergency Team that your interest in a film about our work is in no way intended to be a promotional piece for HRW. Rather, we understand your interests are to make a truly independent documentary that may show the Emergency Team's work in a "warts-and-all" approach. We trust in your capacity as fair and thoughtful filmmakers to tell the story in such a way that it will reach a broader audience than any promotional piece could, and we see this as a benefit to HRW. To underscore the point, while we will be happy to facilitate your access to the work of HRW for the purposes of this film, we understand the authorship, copyright and editorial control of the film rests entirely with you two as Directors.

Our only concern is that the filmmaking process in no way hinder the efficacy of the Emergency Team's crucial investigative work, which I know you have discussed with the Team itself. We anticipate that the work of the Team and your coverage may take place under conditions that pose security risks. Human Rights Watch will also need to conduct a legal review of a close-to-final cut of the film to ensure no statements or depictions could raise issues of liability for Human Rights Watch, but such a review is not intended as any form of editorial control.

We're looking forward to having you join us on an Emergency Team mission later this year.

All the best,

Carroll Bogert

人權觀察組織承諾書2009年6月16日

親愛的羅斯與凱蒂：

我以人權觀察組織的名義寄出這封信，表達我們對於參與由兩位拍攝之紀錄片的承諾，此部紀錄片將聚焦人權觀察組織中的機動團隊。為協助你們順利完成此片的拍攝作業，我們將允許你們跟隨機動團隊拍攝，包括在當地出任務的場景，還有在總部的工作片段。

透過與你們兩位，還有機動團隊成員一起進行的會議與討論，我們對於你們作為紀錄片電影工作者的共同經驗，還有兩位對於人權議題敏感度深感信心。而我也瞭解經過你們與機動團隊成員進行的幾場會議後，雙方均已對這個專案建立共識。

雖然我們已就內容修改的部分進行過討論，我還是想在這份文件中再次聲明我的立場，我與機動團隊的成員均非常瞭解，貴製作團隊以及兩位進行此次拍攝的意圖，在於向世人展現我們所做的工作，並不是想要為人權觀察組織拍攝形象影片。反之，我們瞭解你們的目的，在於拍出一部具有獨立精神的紀錄片，可以透過毫無掩飾的方式，呈現機動團隊所做的工作。我們相信你們都是既公正又細心的優秀電影工作者，能以觸及更多觀眾群的方式說出這個故事，甚至能達到比普通形象影片更佳的效果，而我們認為這點即可為敝組織增添光彩。為了要強調此點，我們瞭解這部電影的作者權、著作權以及內容修改完全屬於身為導演的兩位，同時我們極樂意協助你們取得參考人權組織所做工作的權限。

我們對於這個過程的唯一考量，在於拍攝過程不可干擾到機動團隊進行的調查任務，因為調查效率極為重要，而我瞭解此點你們也與團隊討論過了。同時，我們預期當你們跟隨拍攝團隊進行任務時，將會遇到難以避免的安全風險。人權觀察組織也會需要對此片的最終剪輯版本進行法律方面的審視，但審視的目的並非進行任何的內容修改，只是確保片中無任何評論或描述對本組織產生法律責任相關的疑慮。

我們非常期待你們能在今年與我們一起進行機動團隊的任務。

祝一切順心，

卡蘿・博格特

IMDb 網站

　　IMDb網站是免費的網路電影資料庫，裡面包括在過去數十年所製作的大多數電影與電視節目的完整演職人員表。這是很棒的資源，而當你想要搜尋某個特定人士或是專案時，都能在上面找到資料。記得要將你的專案加進這個資料庫中，在其中列出最終演職人員名單，並隨時更新。而IMDb網站也具備驗證系統能確保你上傳的名單正確無誤，在Pro.imdb.com網域裡，包含了更多業界的資訊，像是經紀人的資訊、演員招募資訊、票房數字，還有專案的預計預算。假如你想要獲得上述資訊，需要支付年費向網站訂閱。

簡報提案的誕生

　　除了計畫書之外，你還需要為電影準備一個簡報提案。而這個簡報提案的用途，就是讓你能以口述的方式，向聆聽簡報的聽眾解釋你的專案，並吸引他們投入，進而讓他們對這份專案產生興趣。簡報提案其實就是專案的結晶，再以口語的方式表達，而這個提案的形式及長度會因你推銷的對象而有不同，但還是有某些通用的原則。

　　以下是由約翰・麥克爾（John McKeel）所撰寫具有啟發性的一篇文章，關於如何寫出致勝的簡報提案：

　　「只要一想到要站在一群觀眾前，吉姆就覺得無比恐懼，然而他並不是唯一這麼想的人。最近的一份調查就指出，害怕在公眾場合演說的人，比害怕死亡的人還多。而吉姆滿心想要把這件事做好，所以他很努力把自己寫的講稿背起來，他也覺得自己反覆重寫的講稿完美無比。但當他準備要開始演講時，吉姆緊張到完全忘記本來要說的內容，站在台上結巴得說不出話。在演說中他一直停頓，眼睛還會不自覺地往上看，好像要試圖找回那完美講稿的記憶，但他已完全無法跟他的聽眾們產生共鳴，結果這場演說最後成了一場悲劇。

　　現在你已寫出了一份很棒的計劃書，但目前的重點是要以口述的方式向別人推銷。千萬不要覺得書寫的文字與說出的話語會是一樣的，這是兩種完全不同形式的溝

通方式。當你把優美的文章唸出來時，可能會聽起來有點矯揉造作，這是因為偉大的文學作品，不一定能被演繹成擄獲人心的表演，所以記得要為你的計畫書準備一份口頭簡報。這件事真的十分重要，我在這裡還是需要再此強調：一定要記得要為你的計畫書準備一份口頭簡報。

那麼要如何準備這份口頭簡報呢？首先，你對自己寫下的內容已瞭若指掌，跟這個專案也朝夕相伴，同時也跟你的朋友家人們分享過簡報內容，甚至說不定還跟路上的陌生人介紹過專案細節了，所以為了做出極佳的口述提案，首要練習就是在一個空的房間坐下，並開始介紹你的提案，讓這些充滿著你熱情的話語充滿整個空間。當你在說話時，你會發現有些句子比較特別，趕快把這些句子記錄下來，再繼續介紹。這邊我要再一次強調，記得這是一份口頭簡報，而不是書面報告，只要寫下提示性的文字就好，不要多寫。其中訣竅是在寫完筆記後，馬上繼續講，因為這是一場口頭簡報，而我們也要以口述的方式來準備。

如果你不知道要從何開始，試著回答下面這些問題，真正將答案口述出來，想像我就坐在你身旁，現在我們可以開始討論了：

- 你的電影在許多方面都是非常優秀的，你是否能具體敘述一下有哪些方面呢？在最終成品我會看到怎樣的角色與主題呢？
- 如果現在你只能選擇一個主題，關於這個主題最重要的面向會是什麼？為什麼？
- 你是為誰而製作這部電影呢？
- 你似乎對你的專案懷有極大熱情，為什麼呢？
- 請跟我敘述一下我會在電影中看見的角色。
- 你喜歡大家在觀看你所完成的專案或紀錄片後，可以得到什麼啟示？

在你的簡報提案中，最重要的三個部分為：

1. 對劇情片而言——這部電影在訴說誰的故事？其中的衝突又是什麼？
2. 對紀錄片而言——這部片討論什麼議題？
3. 為什麼你會選擇在這個時候拍這部片？

假如我是潛在的投資人或是審核補助款的機關，你必須要說服我們，讓我們知道我們的錢（無論是投資還是補助）不會被浪費掉。所以跟我們解釋，你覺得這個案子完成後會是什麼樣貌。

大概一小時過後，你應該就會有好幾頁的筆記，裡面都是能激發出優秀想法的句子。接下來，我們就該來找出你專案中的主題了。

翻閱你剛剛寫下的句子，對於劇情片來說，如果要描述你的電影或專案，什麼樣的方式會是最令人印象深刻的呢？而對於紀錄片來說，你在片中有看到哪些主題？這時候該做的事，就是拿出更多的紙，並在每張紙寫上不一樣的主題，再把你先前寫下的句子抄在對應的頁面上。

完成剛剛那步驟後，你可以去休息一下，讓腦袋放鬆。你可以去喝杯咖啡，出去外面走走，或是跟小孩玩耍後，再回來坐在你的筆記本前。重新看過所有寫下的內容，你會發現有一頁特別突出，而那就是你所要尋找的主題。但你要如何把那些不連貫的句子組合成一個有條理的簡報提案呢？

你可以試著就那一頁的筆記開始一段四分鐘的介紹。接下來會發生幾件事情：首先，句子間會自然而然產生一種韻律，哪一個句子應該先出現，哪一句後出現，而一個初步的大綱就會出現了。同時你也會發覺有些句子並沒有像其他的一樣有力，把這些句子刪除之後，你會得到的就是純然的創意結晶。」

製作預告片

製作預告片是籌集資金的絕佳方式之一。對於敘事型專案來說，當你在尋覓投資人的資金時，預告片能達到的效果不錯，但對紀實型專案來說，預告片則是在準備補助款申請，以及向資助者提案時一個很重要的手段。以敘事型專案而言，在拍攝期間剪輯幾個片段，是一種妥善運用時間與資源的方式。有時候當演員與工作人員認為以長遠來看對他們有幫助時，像是可以得到長片型專案的資金挹注機會，他們都會願意花費一至兩天進行影片中部分拍攝。因為潛在的投資者會以預告片的呈現，演員的表演與劇本來做最後的決定。與其他參考資料相比，預告片一定要特別突出，要不然可能會對你的計畫書產生扣分。寧可留下劇本讓投資人憑空想像其中的故事情節，也不要拍攝出粗製濫造的預告片。

有一些創作者會再製作一部獨立短片，來展現正片當中所有的優點。而如果這部短片能在電影節中獲得獎項，則會讓正片獲得更多關注。

對紀實性專案來說，當要向任何組織或是基金會申請補助款時，提案中都必須

要包含預告片。除去書面計畫書或是長版大綱外，不管是對批准補助款的機關、投資人或是電視網來說，預告片都是能向批准補助的個人或機關，表達你所創造專案的最好方式。

預告片的長度應該在5至10分鐘之間，但越短越好。確保預告片的運鏡與剪輯都以最佳方式呈現，同時也展現出你對這個議題以及故事元素的理解，還有你將以何種方式說出這個故事。爭取製作補助的競爭十分激烈，所以你要確保預告片能在第一秒就能吸引觀眾的目光。同時你也要記得，預告片也是整份計畫書的一部分，書面資料是用來列出專案中的細節，而預告片則是作為輔助的角色，並展現你能成功地完成專案的能力。

除了用來申請補助款項及吸引投資人之外，預告片也可被用於許多不同的地方。比如說，你可以將預告片發布在專案的網站上，或是用於影展中的提案競賽，還有在募款活動派上用場。所以在構思預告片時，也要將這些潛在的觀眾作為考慮的因素之一。

發行計畫

在開發初期時，你就會需要為你的電影訂定一個初步的發行計畫。而當你的專案在不同階段時，這個計畫也會有所不同，但在最初階段就制定一份計畫十分重要。不要認為當你在某個重量級影展進行首映後，就會有一堆發行商與電視網搶著與你接洽。你要做的反而是對自己的專案類型做足功課後，再來決定要以什麼方式上映、發行以及宣傳這部電影。當你在制定方案時，要記得售出專案或電影發行並不是只有一種方式，但在這個變化多端的產業中，你上一個專案所適用的方式不一定仍適用於下一個專案。下列是可供參考的不同發行管道：

- 國內戲院上映
- 國際性戲院上映
- 國內電視網或有線電視台播映
- 國際性電視頻道播映
- 上架隨選視訊平台（VOD）
- 上架訂閱制隨選視訊平台（SVOD）

- 線上串流平台
- 數位下載
- DVD光碟販售
- 智慧型手機應用程式內容
- 未來新科技可應用的商業模式

　　記得要隨時補充業界新知，並時常閱讀剖析業界消息的雜誌或網站，像是《綜藝》（*Variety*）、《好萊塢報導》（*Hollywood Reporter*）、《電影工作者》（*Filmmaker*）、影評網站《IndieWire》以及紀錄片類型雜誌《*Documentary*》。許多電影節也會提供相關座談會及專題講座，討論獨立製作專案可以應用的最新發行管道。當地的電影相關組織也會提供大師課程，並邀請客座講師來為成員上課，以適應變化多端的發行手法。

公關與行銷活動

　　在開發的過程中，你必須要思考你的目標觀眾是誰，而你又會運用到何種公關與行銷方式，以及如何觸及該觀眾？同樣地，你也要考慮選用的方式將會花費多少時間及金錢，才能真正觸及這些潛在觀眾。這可以透過社群媒體或是線上媒體的方式進行嗎？還是這部電影需要比較高價的廣告及公關宣傳方式？在做出任何進展前，你應該要想出一份暫定的公關與行銷計畫。

　　對於紀實性專案還有某些敘事型專案而言，根據專案本身提及的議題，或是影片帶來的訊息制定一份社區推展活動是一個合適的作法。如此一來，思考一下怎麼以合適的方式與有支持意願且相關的社群聯繫，之後再以此為基礎製作出一份計劃。

版權預售

　　版權預售是指在完成專案前對其所進行的所有販售行為。根據專案在版權預售階段所收到的金額，有可能足夠提供整個專案的製作資金，但這還是要看專案本身的預算，以及能賣出多少國家的情況而定。比如說，如果你已經賣出國內及國際的預售版權，等到專案全部結束時，你還是會有其他種的版權可以出售。

然而預售版權是沒有那麼容易的，但如果你在電影界或作為製片人的名聲遠播，這點可以幫助你得到跟電視網與其他發行商坐下開會的機會。舉例來說，你選用的導演過去的作品可能每部都大賣，或是有重量級演員加盟你的電影，這些都是能讓你得到預售版權的機會。

低製作的類型電影有時在製作程序開始時，馬上就可以得到資金挹注，因為恐怖片及科幻片都有大量又忠心的觀眾群，所以即使是新興導演執導的電影，只要他們有優秀的劇本與周詳的計畫，有些贊助者也願意在新銳導演身上賭一把。

對紀錄片來說，上面提及的條件也都是能讓專案獲得資金的要素。像是在我先前擔任製作或是共同製作的紀錄長片中，幾項關鍵的國外電視版權及美國本土有線電視的版權都在預售階段就售出，而這些預售款項最終也資助了整項專案。這麼做就意味著你的預算會變得十分緊繃，但至少你知道已有足夠的資金來完成整個案子。

不過有時候在預售階段時，你還是無法售出任何版權，等到整個專案都拍攝完成並經過粗略剪輯後，你才有辦法找到買家。這邊要注意的是，這種做法的風險相對地高，所以記得謹慎評估後再進行，因為我實在不建議你為了拍電影而背上債務。假如這個專案具有足夠潛力的話，你就一定可以找到資金，或是你可以等到存夠了整個製作過程所需的預算金額後再開始進行製作。

以紀錄片而言，資金的來源還包括各式的非營利組織與基金會。如果你的專案與基金會開出的條件吻合，遞交的申請資料也相當優秀，這些機構所授予的開發與製作補助款項皆是完成電影拍攝理想的方式。這個過程會花費相當多的時間及精力，所以記得在遞交申請時，要確認你的專案符合所有需要的條件。而在製作過程真正開始前，你也要預留一段較長的資金籌措時間，因為在申請繳交期限後，這些機構大概在幾個月後才會做出最終決定。

版權銷售代理片商

版權銷售代理片商就是一群專精於售出電影版權的業界人士，他們與各個不同的發行通路（包含國內與國外）都有交情，通常也會以經手某些特定電影類型而為業界所知。有些代理片商會專注於劇情長片，有些是紀錄長片，而又有些著重於數位平台，還有一小部分則致力於短片。

交付成果

　　交付成果是指專案完成時要交付給發行商或是電視網的文件、拷貝版本以及其他影像成品。你一定要清楚知道交付成果清單內必須要包含什麼項目，因為清點的過程將會耗費許多時間與金錢，所以在接受發行商所開出的條件之前，記得在後製階段時間與預算的計畫時，將這個因素納入考慮。（我們將在第15章〈後製階段〉深入探討）

開發階段的收尾

　　看著你的電影從一個想法，進而發展到前製作業階段，這個歷程對於每個專案來說都是場不同的冒險。你不會預先知道這一路上將會遇到什麼樣的挫折與阻礙，但當你對所有的步驟都了然於心，也以最有效率且合適的方式實行這些步驟時，你就會覺得輕鬆許多。如果你都有按照這些準則行事，那你的專案現在應該早已往下一步邁進了。

決定製作電影前的最終確認表

　　在你放手製作一個專案之前，我這邊有個最終確認表可供你參考。而根據你自己的回答，再決定要不要繼續進行：

1. 現在業界中，不管是在開發中、製作中或是已發行階段，有和我這個專案相似的案子嗎？

2. 如果有的話，我的專案與該案子是否有足夠的相異點，而不會因此遭到負面的影響？以紀錄片而言，如果是相同的主題，我的專案所採用的觀點是否跟另一個專案有所不同，而不會造成問題？即使只是感覺很相似也會傷害到專案的可行性，因此務必確保你已找到充足資料，並知道什麼樣的專案已在製作中，而哪些仍在研議階段。

3. 這個專案會有目標觀眾嗎？如果有的話，你要用什麼行銷公關手法觸及這些觀眾呢？而如果你手上的資源有限，這個方法仍可行嗎？

4. 我是拍攝此片的最佳人選嗎？

5. 我有辦法花費2至5年的時間進行這項專案嗎？

6. 初期的預算是多少呢？

7. 我有辦法可以籌措到所有的資金嗎？具體是要去哪裡找到資金來源呢？還是我只是在幻想而已？

8. 如果不是在幻想的話，我有辦法能自己（或是與家人朋友們一起）籌集所有的資金嗎？這會是我願意做的事情嗎？而投入資金的人都瞭解並接受此項投資的風險嗎？

9. 我現在擁有所有的版權能讓我進行相關的文件手續嗎？

10. 如果我是要拍紀錄片，我有辦法負擔所有需要的底片（膠捲與鏡頭）嗎？

11. 我計劃要用哪一種格式拍攝？在電影完成時，確切的工作流程會是什麼樣呢？而我最後要交付的成品有哪些呢？（請見第15章〈後製階段〉）

12. 我信任與我一起合作的核心成員嗎？他們跟我有相同的價值觀與工作倫理嗎？在進行這項專案的漫長時光中，與他們一同工作會是有趣且有幫助的嗎？

根據你以上的答案，你就能判斷你是否可以往下一步前進。

本章重點回顧

1. 預留2至5年的開發階段。
2. 多多閱讀成功的劇本，並向其學習。
3. 敲定所有相關的授權。
4. 想出你的題旨，並將其熟記於心。
5. 劇情片與紀錄片的提案不盡相同，而根據提案的對象也會也所不同。確保你寄出的版本是最完美的，因為你只有一次留下深刻印象的機會。
6. 預告片是紀錄提案不可或缺的一環，而預告片同時也對劇情片的提案有所助益。
7. 版權預售有可能可以提供全部的製作資金，但也可能只有部分的資金。
8. 找到一家版權代理商，或是制定一份周詳的發行策略。
9. 確保你對這部片有極大熱情，也清楚知道自己想要製作這部片的理由，因為這種熱情才能支撐著你度過又黑暗又漫長的時光。

Chapter 2

順場表

首先，你得有一個明確、清楚的想法：可以是某個目標，或某個任務；再來，你得要有達成目標的工具：智慧、金錢、材料、方法；最後不斷調整做法，直到抵達終點方休。

——希臘哲人亞里斯多德

順場表相當於一個開發案的路線圖。前製的重要性眾所皆知，那當你聽到底下的故事時，你會是什麼想法呢？某個朋友打算去聽她最愛樂團的演唱會，演出地點位於橫跨大半個國家的某個城市。她所擁有的資訊，只有城市名字及樂團演出的時間。友人決定直接跳上自己的車，不分東西南北、不知最佳路徑，也沒有整趟旅程要花多少開銷的概念。她不知道自己沿途是否需要投宿旅館，也沒準備任何預備物資、換洗衣物，甚至是那場早已完售演唱會的票券。你會想對這位朋友說什麼呢？

上述的狀況，就像是在還沒分解劇本之前，便想要規劃一部電影的預算及拍攝期程。你手上已握有一本100頁左右的劇本，但接下來要如何將它化為25天的拍攝大表及預算細項呢？第一步就是分解劇本，這是製片與副導用來解析劇本中的特定元素，再將之轉換成製作期程規劃與預算表的工具。只要一完成劇本分解，你就能夠完整地掌握製作細節，開始輕鬆且篤定地制訂製作期程與預算初稿。

基本要務

分解劇本的過程，讓你能依據劇本需求，詳實列出所有角色、拍攝地點、道具、特效（SFX）、服裝……等元素。在前製初期，因為此時通常還未僱用副導進組，為了規劃預算，經常是由製片進行劇本分解的工作。

分解劇本永遠是劇本完成後的首要步驟，如此才能了解你整個拍攝案的挑戰性有多高，並找到最佳製作方案。之後我們也將在本書第11章〈製作期程規劃〉深入講述針對拍攝腳本更全面且詳盡的分解方法，而在這裡我們將先以一張表單列出劇本中的主要製作元素，你可以在www.producertoproducer.com網站下載範本，或是自行採用最適合你用的表格樣式即可。

分解劇本的工作適用於虛構劇情或具備敘事元素（如重現）的非虛構製作案；在製作某些包含重現片段的紀錄片如《偷天鋼索人》及《1971》時，我會在規劃歷史重現環節的預算與拍攝期程前，先完成分解劇本的工作。

完成劇本分解後，你就能在此基礎上製作出一份預估拍攝期程，大致勾勒出前製、製作及後期製作各階段所需之天數或週數，再來也可以根據預估期程去估算出大致預算（越接近拍攝日期，你愈會需要制訂出詳細的時間表與預算——詳見後面〈製作期程規劃〉與〈預算編列〉這兩章）。

最後，分解劇本也能讓你在工作流程初期，有效地使導演及編劇聚焦在劇本中最有野心、最昂貴及最可能產生問題的元素，去進行必要的思考。分解劇本讓他們得以理解劇本所衍生出的各種期程與預算，這是少了這個步驟他們很難理解的。

舉例來說，我在與其他製片共同製作短片《奶油蛋糕》（*Torte Bluma*）時，其他製片都認為這本18頁的劇本可在6天之內完成拍攝。但這是一部歷史短片，背景在二戰期間納粹德國建立的特雷布林卡集中營，我們打算全片在紐約布魯克林完成拍攝。所以從製作所需的美術、道具、動物、轉景、服裝、臨時演員等各方面來整體評估，導演認為拍攝天數總共會需要7天。直到我完成劇本分解之後，態勢才完全明朗——導演是對的，拍攝天數需要到7天。

分解過程的細節

分解劇本要處理密集的資訊，因此極需專注力。依劇本長度不同，分解可能得耗費數天，務必要謹慎慢行。有些拍攝期程軟體可以幫你省下大量時間，讓你可以直接把劇本匯入模版，就會產生出分解表。我個人則喜歡自己動手做，因為在這過程中，我可以更詳盡去了解製作的每一個細節。

在進入順場表之前，我們先來定義分解表裡會包含的所有元素：

· **劇本標題**：劇本在工作階段的暫名。

· **場次#**：從每場的場次標題抓出場次編號。場次編號讓你能清楚檢視每一場戲中的每個元素。

· **頁數**：將場次逐一按照順序列出後，再列出頁數，能幫助你之後擬出預估拍攝大表。

· **內／外與日／夜場**：從場次標題擷取出內／外與日／夜場的資訊，此資訊之後將成為拍攝大表的一部分。

· **場景**：從場標擷取此資訊，此資訊之後將成為拍攝大表的一部分。

· **行動**：簡要描述人物的行動，此資訊之後將成為拍攝大表的一部分。

· **演員**：列出有演出該場次、且有台詞的演員。

· **臨時演員／背景演員**：臨時演員或背景演員是需要出現在該場次背景裡的人，但沒有台詞或需要導演特別指導的戲。需要列出所有無台詞的角色，以

及每一種類大致所需人數為何。

道具、服裝、動物、車輛、特技、武器、特效、髮妝……等，以下討論到的各種元素都要列出：

- **道具**：列出所有拍攝場景所需的美術設計元素，包含陳設、道具、指示牌、牆面裝飾……等。
- **動物**：列出場景所需之所有動物。
- **車輛**：列出所有車輛，要將會需要入鏡、或演員在拍攝時會需要用到的車輛都列出。
- **特技**：列出哪些地方需要特技，包含動作設計、飛車追逐設計，還有演員需要拍攝的墜落戲等等。同時你也需要僱用特技統籌。
- **武器**：列出所有道具武器。
- **服裝**：列出特殊服裝需求。
- **髮妝**：列出特殊髮妝需求。

為了更詳盡示範該如何進行劇本分解，並為此後本書將談到的其他前製步驟暖身，在此我就以一部名為《聖代》（*Sundae*）的短片作為實務案例來進行說明。《聖代》由索妮雅・古迪（Sonya Goddy）編導、克莉絲蒂・佛洛斯特（Kristin Frost）製作、伯琪・根勃克（Birgit Gernboeck）共同製作，本片的題旨（log line）如下：「一位焦躁的母親以冰淇淋賄賂年幼兒子，以取得重大資訊。」

《聖代》的劇本只有5頁，優美地展現了當你明確知道自己要做什麼時，短短幾分鐘的篇幅所能夠承載的事物何其多。我們接下來會透過本案例的分析，來說明本書接下來幾章裡要描述的重要前製步驟，及實務上如何進行劇本分解、建立預估拍攝期程、規劃預算以及其他前製文件。

請先參閱以下劇本，再對照接續的順場表格，劇本中的製作元素將以斜體標示來突顯，如此一來我們便能輕鬆將這些元素填入下一段落的順場表中。《聖代》的劇本如下頁。

《聖代》（Sundae）

編劇 / 導演

索妮雅・古迪（Sonya Goddy）

原創故事 / 索妮雅・古迪（Sonya Goddy）與克奧拉・蕾瑟拉（Keola Racela）

瑪莉（40多歲）載著兒子提姆（6歲）在住宅區中開車，提姆坐在後座。

坐在後座的提姆，動來動去的小腿高懸在地板之上。他往窗外看了一下。

這輛雪佛蘭Suburban停了下來。瑪莉看向她的兒子。

> 瑪莉：現在要往哪走？

提姆猶豫了一下，最後指向右邊。

瑪莉點點頭後將車轉向，神情專注。

他們開過草坪，有幾名孩童（跟提姆差不多年紀）在戶外玩，一個身穿羽絨外套的中年男子正在把垃圾拿到外面。當他們行經某棟房子的時候，屋內傳來吵鬧的音樂。

片晌後：

> 提姆：媽媽。

> 瑪莉：嗯。

> 提姆：等一下我們可以去買冰淇淋嗎？

> 瑪莉：（分心）也許吧。

> 提姆：那我可以買冰淇淋聖代嗎？

> 瑪莉：我只說也許喔。

他們的車開到另一個十字路口。

> 瑪莉：現在又要往哪邊走？

提姆往外看著街道，不太確定。他搖搖頭。

> 提姆：我不知道。

> 瑪莉：試著想一想啊。

提姆瞥向車窗外，他回頭看看自己的媽媽，記憶一片空白。

　　　　瑪莉：（接著說）不然這樣好了，只要你想得起來，
　　　　　　　我們等一下就可以吃冰淇淋。

　　　　　　　提姆：聖代嗎？

　　　　　　瑪莉：你愛吃什麼就吃什麼。

提姆的眼睛瞪大。他思考著。

車子稍微停下。他往某個方向指去。車子立刻加速前進。

　　　　　　瑪莉：（接著說）（小聲）好孩子。

他們在住宅區裡開這樣的車速，顯得有點太快。

　　　　　　　提姆：這裡！

　　　　瑪莉：（警覺）這裡？這個街區？你確定？

　　　　　　　提姆：對。

他看向車窗外，一間一間檢視這些房子，現在顯得十分認真。

　　　　　　瑪莉：房子是什麼顏色？

　　　　　　　提姆：黃色。

瑪莉點點頭，並減慢車速。隨著他們駛過一間接著一間房子，母子二人都往外
看著。

然後，就像魔法一樣，出現了一間大大的黃色屋子。瑪莉微笑。

2 內／外 黃色房子外的路邊－日 2

車停在路邊。她解開安全帶。

瑪莉：我馬上回來。

她撫平襯衫，照後視鏡檢查自己妝容，拿下眼鏡，放在儀表板前。

3 內／外 黃色房子／草坪－日 3

她關起車門，走向那棟房子。她按了*門鈴*。提姆在車子裡扭來扭去，心不在焉。從車窗看出去的視角裡，我們看見以下場景：

一名穿著浴袍與拖鞋的女性打開了前門。瑪莉與該名女子交談了幾句，接著瑪莉抓住那名女子，把她*打倒在地*。她開始對她大吼大叫。

那名女子*尖叫*並反擊。

女子：救命！誰來救救我！住手！

4 內／外 黃色房子外的路邊－日 4

隔壁，一條狗開始*吠叫*。提姆的視線離開房子門口，開始把玩身旁的車門鎖，把鎖拉起又按下，鎖起、解鎖、鎖起、解鎖。

5 內／外 黃色房子／草坪－日 5

女子（畫外音）：放開我！救命！

女子零亂地倒在屋子一旁，然後緩慢蹣跚進屋。

瑪莉輕快走回車子邊。她的頭髮與衣服七零八落。

但瑪莉沒有走進車裡，卻是先走到後車廂，*打開後車廂*，又關起後車廂。

她又往屋子走回去，手上拿著空心磚。現在女子不見人影，門也緊閉著。瑪莉把空心磚往客廳窗戶投擲過去。

6 **內 / 外　黃色屋子外的路邊–日** 6

我們與提姆一同待在車內，此時可聽到*玻璃窗破碎的聲音*，伴隨著尖叫聲，接著是警報器的聲響。提姆無視混亂的噪音。

車門再次打開的時候，提姆抬起頭看。他媽媽進到車子裡的時候，他看著她的後腦勺。

瑪莉稍坐在原地一會兒，呼吸沉重。她看起來很不高興，但接著她呼了口氣，幾乎暈眩。之後她大笑出聲，從儀表板上拿起*眼鏡*，戴上。把鑰匙插進鑰匙孔。

7 **外 / 住宅區街道–日** 7

車行漸遠。

8 **內 / 冰淇淋店櫃檯15分鐘後–日** 8

發泡奶油的聲音，背景裡廣播傳來歌曲前40名排行榜的音樂。

提姆盯著一位青少年員工正在做他的巨大聖代，在冰淇淋上加上發泡奶油、熱牛奶糖、彩色糖果屑及一顆櫻桃。

9 **內 / 外　冰淇淋店桌–日** 9

瑪莉坐在提姆身邊，拿出一個小粉餅盒，開始整理頭髮。她以濕紙巾按壓眼周。

她現在比較放鬆了。她將小粉餅盒放到一旁，對提姆微笑。

10 **內 / 冰淇淋店桌–日** 10

提姆充滿期待，興奮擺動著雙手，接過大湯匙，將湯匙深埋進聖代後快速挖食，一句話都沒說。瑪莉看著。

她呼出一口氣，有點開心。她往窗外看，看著街道，忽然定住。

她的目光定在室外的某個點。

11 內 / 外　街角－日 11

瑪莉的視線看到一位男性（約40歲）與一位金髮女子手牽手過馬路。她先看著男性的臉。然後看向髮型完美無暇的金髮女子與男子兩人。街上的人們經過他們身邊。

金髮女子因為某些事情笑了出來──兩人之間顯得很親密浪漫。

他引導金髮女子走近一台林肯*Town Car*，為她打開後座車門，跟著她一起爬進車後座。不一會兒，*司機*就把這台轎車開走了。

12 內 / 外　冰淇淋店桌－日 12

瑪莉的表情從安然轉為僵硬。提姆繼續吃著他的聖代，一邊哼著歌。

13 內 / 冰淇淋店桌－日 13

　　　　　　　　　　瑪莉：（沙啞）寶貝？

他沒有回應。

　　　　　　　　　瑪莉（繼續）：提姆？

　　　　　　　　　　提姆：嗯？

她緩慢轉向兒子。

　　　　　　　　　瑪莉：你確定是黃色的房子嗎？

他臉上沾滿熱牛奶糖、堅果和發泡奶油。融化的冰淇淋從下巴滴下來。他睜著大大的眼睛看著她，吞下口中的那口冰淇淋。

　　　　　　　　　　　　　　　　　　　　　　　　　　　　上片名：

　　　　　　　　　　　聖代

音樂伴隨片尾字幕。

填寫順場表

如先前所說，在進行劇本分解之前，我們要先在場次標題旁標記出連續的場次數字來建立拍攝劇本。接下來還要計算每一場的頁數。頁數以1/8頁為單位，1/4頁就標記為2/8，半頁則為4/8頁，以此類推。記得要持續以1/8頁作為計算單位，不要將4/8轉換為1/2，也不要把2/8轉換成1/4。當達到8/8頁時，就計為一頁；例如，若數到11/8時，則記為1又3/8頁。

以下是《聖代》的劇本分解。該劇本共有13場，每一場都會列在順場表上。只要檢視表上的每一個元素，你就能決定製作必備要件，從而確認在你製作中最具挑戰性也最昂貴的元素，以便能在開發與前製階段與導演及編劇討論這些元素。在檢視這份分解表之前，我們先來討論《聖代》每一個元素的概況。

- **場次#**：《聖代》共有13場

- **頁數**：根據經驗，小預算的獨立製片來說，一天大約拍攝3至5頁劇本。因此《聖代》估計拍攝期為兩天。

- **內／外景與日／夜**：《聖代》共有4又2/8頁的內／外景日戲、7/8頁內景日戲。

- **場景**：《聖代》共有四個場景：街區、黃色房子、冰淇淋店及街角。

- **演員**：《聖代》有兩名主要演員，瑪莉與提姆，他們每一場都有戲。此外，共有四名沒有台詞的角色：女子、青少年店員、金髮女子、男子。須特別注意提姆是未成年演員（未滿18歲）。

- **臨時演員／背景演員**：《聖代》需要一名臨時演員飾演司機；街區、街角另需8位背景演員。

- **道具**：《聖代》片中的必要道具很少，最大的需求是空心磚和冰淇淋聖代。

- **車輛**：《聖代》需要兩輛汽車：一輛雪佛蘭Suburban以及一輛林肯Town Car，兩者皆可在汽車出租行租到。

- **特技**：空心磚打破玻璃窗及兩位女子的打鬥場景，需要一位特技統籌來設計執行。

- **動物**：《聖代》劇中不需要任何動物。

- **特效**：《聖代》不需任何後製特效。

．**服裝**：劇中除了浴袍與拖鞋外，不需任何特殊服裝，也許需要兩件提姆的
　T-shirt，一件乾淨的、一件沾滿冰淇淋與熱牛奶糖的。

下頁是《聖代》的順場表。

場 #	頁數	內 / 外 日 / 夜	景	描述	演員	背景演員 臨時演員	道具 / 動物 / 車 / 服裝 / 特技 / 現場 特效 / 武器
1	2	內·日	車	瑪莉開車載著兒子，詢問方向。	瑪莉，提姆	2名兒童，1名中年男子	Suburban車 羽絨外套 垃圾桶
2	2/8	內 / 外 日	黃色房屋外路邊	車停在路邊，瑪莉拿下眼鏡。	瑪莉，提姆	0	Suburban車 眼鏡
3	2/8	內 / 外 日	黃色房屋 / 草坪	瑪莉按門鈴，並和女子在門口打架。	瑪莉，提姆，女子	0	Suburban車 眼鏡 門鈴 女子的浴袍與拖鞋 動作特技
4	1/8	內 / 外 日	黃色房屋外路邊	提姆玩著汽車的門鎖，心不在焉。	提姆	0	Suburban車
5	3/8	內 / 外 日	黃色房屋 / 草坪	女子蹣跚進屋。瑪莉從車裡拿出空心磚，走回屋子處，丟向房子正面的窗戶。	瑪莉，女子	0	Suburban車 空心磚
6	2/8	內 / 外 日	黃色房屋外路邊	提姆坐在車內，看著。瑪莉坐在座位上。瑪莉笑著，戴上眼鏡。	瑪莉，提姆	0	Suburban車 眼鏡 發動車輛的鑰匙

7	1/8	外·日	住宅區街道	車子逐漸遠去。	瑪莉，提姆	0	Suburban車
8	1/8	內·日	冰淇淋店櫃檯	青少年店員製作巨大冰淇淋聖代。	青少年店員	0	聖代（上有熱牛奶糖、彩虹糖果屑、櫻桃）
9	2/8	內 / 外 日	冰淇淋店桌	瑪莉整理頭髮、放鬆心情並對提姆微笑。	瑪莉，提姆	0	聖代 小粉餅盒 濕紙巾
10	2/8	內·日	冰淇淋店桌	提姆快速吃冰淇淋聖代，瑪莉看見冰淇淋窗外街道上的某個事物。	瑪莉，提姆	0	聖代 大湯匙

11	3/8	內／外日	街角	男子與金髮女子手牽手一起走，坐進林肯Town Car，車開走。	男子，金髮女子	5位路人，1位林肯車司機	林肯 Town Car
12	1/8	內／外日	冰淇淋店桌	瑪莉表情僵硬，提姆正吃著冰淇淋聖代。	瑪莉，提姆	0	聖代大湯匙
13	4/8	內·日	冰淇淋店桌	瑪莉問提姆黃色屋子的事情，而提姆吞了一大口冰。	瑪莉，提姆		聖代、大湯匙、熱牛奶糖、堅果、彩虹糖果屑、櫻桃、提姆的髒衣服（？）

《聖代》拍攝大表分析

在安排劇本場次的拍攝順序之前，要先分析所有會影響拍攝大表的因素。接下來我們會先討論原則，再以此詳細分析《聖代》。

每日拍攝頁數

大部分小預算的獨立製作，每天拍攝都不超過3到5頁劇本（以每日拍攝12小時的情況下來估算）。《聖代》劇本長度共5頁，因此劇組規劃了兩天的拍攝大表（這就是劇本非常短時的最大好處）。第一天應該是拍攝住宅區街道與黃色房屋兩個場景，第二天則是拍攝冰淇淋店與街角。

場景

在規劃拍攝大表時，首先應將在同個場景內拍攝的場次放在一起，理想上你並不希望大隊每個拍攝日都在轉景；大隊轉景需要每位工作人員都將器材設備收進工作車、開車到下一個景、放下器材、再重新架設器材。因此通常整個轉景過程，至少會花掉兩個小時的拍攝時間，所以如果情況允許，通常最好避免經常轉景。最後，為了控制預算，通常實景拍攝會比棚內搭景來得便宜許多。

如先前所說，《聖代》共有4個場景：住宅區接街道上開車的內／外景、黃色房子的外景、冰淇淋店內／外景以及街角外景。劇本場景比較特別的地方在於，其中有兩個場景都是同時用到內／外景。在駕駛汽車的場景中，攝影機大部分時間都架設在車內，但是外景也會出現在每一個鏡頭內；而在某些冰淇淋店場景裡，攝影機架設在場景之中，但是演員與車輛則擺設在室外的街角。同時要注意，這部影片的兩個拍攝日皆不需要轉景。

劇組在拍攝日的前6週開始勘景，尋找黃色房屋與冰淇淋店的場景，導演洽談了一間位於布魯克林區的冰淇淋店並詢問了一位在附近有房子的朋友，兩位屋主皆同意提供拍攝！至於冰淇淋店對面的街角外景，劇組直接利用冰淇淋店對面的街角實景，因此在連戲方面就很單純。

在紐約市，紐約市政府裡設有電影、劇場與廣播辦公室，作為全紐約主管相關事務的電影委員會，若需在公共空間或路邊進行有工作人員與器材的拍攝，或者須為

工作車輛申請停車許可證，都會向劇組收取300美金的拍攝許可費。外景方面，劇組則運用現場光源，不需要額外的燈光設備或場務器材。劇組拍攝遠景時，製片助理則需請行人在路邊稍事等待，直到導演喊「卡」為止。拍攝住宅區街道以及黃色房屋的場景時，劇組需為工作車輛申請停車許可，才能停車停過夜。

日戲 v.s. 夜戲

通常日間拍攝會比夜間拍攝容易的多。夜間拍攝時，演員與工作人員會較為疲累，並需要更多燈光。除此之外，夜間拍攝時我一向非常擔心演員與工作人員在疲累狀態之下容易產生安全問題，而這可能會導致意外。

《聖代》所有場次的戲都在日間發生，因此相對之下較容易規劃拍攝大表。這部片在冬天拍攝，白天的時間較短，這會影響到劇組每個拍攝日可以拍攝的白晝時間長度。

天氣

天氣的變化會影響拍攝規劃，如果拍攝時遇上壞天氣，勢必會對拍攝時程造成負面衝擊。如果遇上不好的天候如下雨、下雪的話，通常劇組會啟用備用場景（另一個可以快速進入拍攝工作的景）。所以外景拍攝日通常都會安排在拍攝期的最開頭，以因應萬一因氣候而須轉到備用景拍攝，備用景讓劇組得以在天候不佳的情況下先拍攝室內景，天氣好的時候再回到原場景拍攝。

就《聖代》來說，在冬天的兩個拍攝日都有室外景是很大的挑戰，副導、製片與導演的許多討論都圍繞著天候問題：萬一兩個拍攝日的其中一天下雨或下雪了該怎麼辦？如果週末的兩天之間下了雪，更會產生連戲的問題——如何因應？如果在車內拍攝的第一天，拍到一半下雨怎麼辦？天候備案計畫是什麼？

最後《聖代》製片決定無論什麼天氣都照常進行拍攝，因為他們評估，幾個主要的場景（第一天的黃色房子／住宅區街道與第二天的冰淇淋店／街角）在觀眾眼中是各自獨立的「地方」，即使天氣不一樣，敘事本身仍然能夠處理銀幕上呈現出的些微差異。但即便如此，他們當然最希望兩天都不要有任何降水的情況，在開拍前密切關注天氣預報。劇組也確實有天候備案，若遇到下雪，演員與工作人員會改到下個週末拍攝。

演員檔期

有時候某些演員會有檔期問題，所以在規劃拍攝大表的時候要納入考量；也許其中一名演員在百老匯演戲，必須在每日傍晚五點前收工，或者另一位演員必須在主要拍攝日的某個週六前去參加兄弟的婚禮。這些限制必須要在規劃拍攝大表時就加以安排。

《聖代》的所有演員在拍攝日都有完整的檔期，因此劇組不需要因此調整拍攝大表。但是僱用未成年演員時，必須遵守紐約州兒童演員相關規定。飾演提姆的演員當時年僅7歲，法規規定他每日在拍攝現場的時間最多只能達8小時，而且其中只能工作4個小時。這將影響時程安排，畢竟提姆出現在劇中達60%的場景。

摘要

檢視分析以上所有因素，就能了解進行拍攝所需的資源：2個拍攝日、4個場景、3個拍攝地點、2輛汽車、2名主要演員（其中一位未成年）、4位沒有台詞的演員、9名臨時演員、一場動作場次、無天候備案。這是一部可以以小預算拍攝的短片，但是仍有幾個可能產生問題的點，因此規劃詳細的製作計畫及大表是相當重要的工作。

運用順場表來調整劇本

現在你的副導已經完成了順場表，該是時候與導演討論更詳細的細節與規格，並以此來規劃預算了。劇本順場讓我們能針對劇中較具挑戰性（包括後勤調度與預算方面）的元素；若能在前製初期階段就與導演及編劇討論這些層面，有些元素可以重新撰寫，讓整部製作在現有的資源與資金條件下提高可行性。這是很重要的步驟，如果不在此時進行可能需要的劇本修改，就可能會使整體製作陷入風險。

依據劇本中的道具、場景或車輛規格的差異，最後整體預算也可能有相當大的差異。在這個階段先提出問題，才能據此規劃預算。例如，劇本中寫到的「車輛」，是指便宜、破爛、容易以低價在垃圾場購入的車輛嗎？若是，那這輛車需要能夠發

動，或是只要拖到現場作為陳設就好呢？

如果劇本寫的是特定年代的車輛，是什麼年代呢？一定要是產製於該年代且狀況良好的車輛嗎？還是在年代的精確性方面能有彈性空間？需要是特定顏色的車輛嗎？

場景的開銷也可以有很大的差異。假設依照劇本內容，一部影片要花大約3天時間在機場貴賓室拍攝，這樣的場景可能所費不貲，且難以連續數日作為拍攝使用。依據故事發展需要，我們也許可以找到另一個符合需求的場景——也許是一個廢棄倉庫，這種景會更便宜也更容易借到。

我曾擔任一個低預算製作案的顧問，劇本寫到演員在忙碌的紐約市街道上騎著機車、並從機車上摔落的情節。該角色喝醉酒，跳上機車，騎過一個街廓，聽見警車鳴笛聲後撞車，接著他的母親跑向他並對他大叫。

這樣的情節其實需要非常多資源：演員的特技替身、一輛演員騎乘的機車、另一輛經過毀損處理的機車來呈現撞擊的後果、一套演員的服裝及一套替身演員的服裝、再一組經毀損的服裝、封街許可、維護現場安全的員警，且需要配有對講機的其他工作人員在拍攝期間「封鎖」並控制現場。

在列出該場次需要的所有元素之後，我們立即明白製作預算無法負擔這樣的情節，於是導演與編劇重新改寫該場次。在最終的版本，劇中角色抬起機車後，想要發動卻發不動機車，於是他跳下機車、跑過街區、差點被一台計程車撞上，他的媽媽（一路追著他跑）將他推開，他因此跌倒在地。這是個便宜很多的執行方式，卻同時保留了戲劇性的行動。當你做出好的劇本順場，你就能運用相關資訊來梳理劇本、製作計畫與預算。

本章重點回顧

1. 順場表是按照場次列出電影劇本中所有製作元素的表。
2. 可於 www.producertoproducer.com 下載順場表範本,或是自己設計表格。
3. 在順場表中概述每一場次的所有元素。
4. 分析劇本順場,並與導演討論重要元素,進一步取得初步規劃預算所需的細節與規格。
5. 如果某一場次的某個元素執行起來過於昂貴或困難,與導演、編劇討論替代方案,了解劇本內容是否可以修改為更可負擔的方式。
6. 規劃拍攝大表時,通常預算較低的製作,若是以一個拍攝日工作12個小時計算,則一日可拍攝3至5頁劇本。

預算編列

我成了我自認的樂觀主義者：如果我進不了某扇門，我就改走另一扇門，甚至乾脆自己幫自己開扇門。

——瓊安・瑞凡斯（*Joan Rivers*）

預算概說

現在是準備預算的時候了。別緊張，編預算沒什麼，甚至還蠻好玩的。事實上，編預算是我最喜歡的事情之一（我認真的）。編預算很有趣、天馬行空，甚至蠻放鬆的。以下是我的理由：

1. 數字不會說謊。
2. 數字沒有姿態。
3. 數字不會另有所圖。
4. 數字可以輕易改變。
5. 數字反映製作人對於開發案的願景。
6. 數字能引導你做出明確的決定，而明確的決定正是創意的基石。
7. 有些時候，好的製作人可以將數字（也就是預算）用到淋漓盡致。結果不僅讓人心滿意足，有時甚至挺刺激的。

每位一流的製作人皆需要傑出的預算編列技能。現實的局限（如資源或金流的不足）不過是發揮創意解決問題的契機。透過編列並理解預算，你能理解如何解決製作上會面對的各種困難。

首先，開門見山地說，編列預算是件絕佳的管理工具。編列出來的預算能讓你對電影的格局（財務面與執行面皆然）有一定程度的理解，這讓你可以看見開發案的不同層面該如何落實。在編列預算的過程中，你能開始掌握到製作規模、場景和拍攝日的多寡、演職員的人數、藝術及美術設計（production design）等不同要素，以及所有順場表提到的內容。沒有預算，你就無法估計製作所需要的花費，也沒有任何能落實開發案的明確計畫。

對於各個一碰到數字就緊張、渾身不對勁，甚至嚇得魂飛魄散的讀者，別緊張，我們會一條一條去審視預算，也別忘了，你越常編預算，這件事便越容易上手。

就算你沒有打算擔任全職製作人（你可能是導演或編劇），學習如何編列預算，或至少去理解預算，不僅是你的珍貴資產，也能提升你的信心。我時不時會遇到導演因為望預算生畏，於是不敢去跟製作人討論他們在創意或製作面的特定需求。正所謂知識就是力量，你越能理解數字，你就越能對錢花在哪裡了然於心，這也能讓你在創意面做出更好的決定。

等你準備好初步預算，你就可以開始找地方和方法省錢。你的初版預算會有點「虛胖」，而且八成會超出你的負荷。別緊張，第一版預算只是讓你心裡有個底，作為最壞打算用的。而在你進入前期製作的過程中，你也會跟著開始縮減預算。

什麼時候該編列初版預算？

一旦你有了想要製作的劇本，你就得要開始編列預算。為何要這麼早就開始進行？因為你得要決定你所需要的資源，以及哪些事情可行，哪些不可行。你的開發案可以用各式各樣的數位或底片格式進行拍攝，每個選擇的成本皆不盡相同。一旦你有了大概的預算數字，你就可以將其和你募到的資金做比較。如果兩者有相當程度的落差，這就能讓你評估這個開發案是否可行。這也會影響到創意層面的考量，不過這點等到本章後段再說。

包山包海版

編列預算有許多不同的方式。我認為最好的方式是先創造出所謂的「廚房水槽」（Kitchen Sink）版預算。這個概念來自於美國諺語「除了廚房水槽外什麼都包了」（throw in everything but the kitchen sink）[1]。把你能想到最昂貴的拍攝需求算進去。如果你特別想用所費不貲的高解析度數數位攝影機進行拍攝，先把拍攝格式的預算編進去，反正你永遠可以之後再換成比較便宜的選擇。把所有你需要的東西都想進去，然後抓一個大概數字。初版預算先不用把贊助或人情算在裡面。如果你知道你百分之百可以免費租用攝影機，你可以把這條算進預算內，但重點是先把所有東西都算進來，這樣你才不會忽略任何可能的項目。下一版預算才是刪去和縮減的時候。

預算軟體

準備預算的最佳方式便是使用特別針對影視製作的電腦預算軟體。軟體會有預

1　譯註：意指天馬行空、包山包海。

先格式化的樣板，裡頭包含了所有需要的項目並逐一編碼。

　　我有根據本章討論的項目做了一份預算編列樣表，表格可以在www. ProducerToProducer.com下載。這份表格是Microsoft Excel試算表，詳盡地提供編列預算的樣板，適合不想要或不需要複雜預算表的人使用。我會推薦它給拍攝短片、音樂錄影帶、紀錄片、影集或特定長片的使用者，表格本身簡單、容易使用，並且是根據業界標準的細目名稱和編碼編列而成。業界也有其他公司販售專門的預算軟體，如Showbiz Budgeting 或 Movie Magic Budgeting 等。

　　Movie Magic Budgeting 是專門用來編列長片預算的軟體。它除了是業界標準，也提供使用者針對不同片廠和電視網需求的樣板。軟體本身版權歸特定企業所有，（www.entertainmentpartners.com），不允許多人共用同一份授權。Movie Magic Budgeting 是編劇軟體 Final Draft、排程軟體 Movie Magic Scheduling（會在第11章〈製作期程規劃〉進一步討論）的姐妹軟體，你可以先用 Final Draft 寫的劇本編列順場表，接著透過 Movie Magic Scheduling 進行排程，然後將結果直接導入 Movie Magic Budgeting。想當然爾，這能讓你在轉換不同格式與階段時省下寶貴的時間，軟體本身雖然要價不低，但能讓你直接轉換不同國家幣值並深入搭配各種不同的員工福利保障（本章稍後會提到）。

　　如果是短片、音樂錄影帶或紀錄片，我個人不傾向使用 Movie Magic Budgeting：畢竟軟體本身有點繁雜，也需要比較長的時間才能上手，但假如是長片、電視影集，或任何需要更多項目，以及進一步客製化的開發案來說，Movie Magic Budgeting 是不可或缺的工具。在本書所提供的樣板之外，我也經常會因為執行可行性這項功能，使用 Showbiz Budgeting 軟體。這點我們會在本書後面討論。若需要更多資訊，請上www. ProducerToProducer.com。

預算拆解

　　預算拆解（Budget Breakdown）是運用劇本和順場表所提供的資訊，幫助你抓出第一版預算。透過前述兩份文件，回答以下的問題：

　　　1. 你需要多少天拍攝？對於小成本獨立製作來說，通則是一天拍攝劇本3到5頁。

2. 要花多少天勘景？這取決於你有多少場景要看。

3. 你需要多少劇組人員？你要怎麼付款？這部分從免費（可能有些人是自願參加）、後付（deferred compensation）、乃至每天或每週付款（daily or weekly rate）皆有可能。這部分我們會在本章後半再作討論。

4. 你需要多少演員？演員工會成員還是非工會成員？你要用哪個版本的演員工會合約？是先付還是後付？假如是先行付款，是會需要支付固定金額（超時之後再另計）還是超時需先計算在內？（不同的演員工會合約會在第5章〈選角〉討論）

5. 搭景還是實景拍攝？假如需要搭景，需要做到多精緻？你也會需要算入租借片廠的費用。假如是實景，把場景逐一詳細列入。假如兩者皆有，你需要知道哪些場景要用搭的，哪些是實景拍攝，個別需要多少天。

6. 演職員：你預計要僱用多少演職員？每位演職員在前製、排演、拍攝到後期收尾各需要工作多少天？

7. 旅行與運輸成本：你需要僱小巴來接送演職員嗎？你需要幫任何人訂機票嗎？你需要幫演職員訂旅館嗎？設備、道具、服裝部門需要多少小巴與貨車？

8. 外燴／伙食支出：有多少人共多少天需要午餐和外燴的預算？你會需要算第二餐和日支費嗎？

9. 道具／美術／背景車輛：這些片中的元素，哪些需要你購買或租用？

10. 設備：拍攝格式為何？數位還是底片？不同科技需要哪些不同的攝影機和器材？你需要軌道、大型搖臂、水下攝影、穩定器嗎？燈光與場務需要哪些設備？需要對講機嗎？

11. 錄音：現場收音還是不需要同步收音？需要現場聲音及錄影重播人員嗎？

12. 拍攝格式：你需要編列多少數位媒體儲存空間的預算？先算出你在整個拍攝過程中會產出的數位素材，接著確保你有足夠的硬碟和備份；假如是底片拍攝，要記得把採購底片、沖洗底片、底片轉檔的費用算進去。別忘了，數位素材可能也需要轉成低解析度、備份、存檔，這部分都會需要成本。

13. 後製：你決定怎麼交片？用哪種數位母帶？會需要電影拷貝嗎？需不需要色彩校正？要用數碼中間片嗎？你需要購買哪些研究和既有素材？你打算怎樣

做聲音剪接和混音？

14. 音樂：你是打算僱用配樂家、購買音樂授權，還是兩者皆有？

15. 影展／行銷與公關：你需要花多少錢在影展申請費用、海報、明信片、網站架設、旅行支出，以及其他行銷素材上？

16. 雜支：你需要編列多少法務開銷，或辦公室租賃、辦公室用具、保險和會計等間接成本？

在你編列預算前，先在一張白紙上，把上述問題的答案記錄下來，以便你按部就班估算不同科別的預算時做比較。

初估預算

現在，你準備好編列第一版的初估預算了。跟編劇一樣，你得先將一切在紙上記錄下來，之後再開始進行修改。在此階段你或許可以考慮編列兩個不同版本的預算，以符合不同的製作與後製情況，例如你或許可以「免費」取得低解析度的數位攝影機，但假如經濟上許可的話，你也希望能夠用高解析度的格式拍攝。你要做好心理準備，先完成一版完整預算，然後整個複製一份，再針對不同細目進行修改，檢視所帶來的成本差異。

就像我前面說的，永遠先從最務實的「廚房水槽」版預算開始。先決定在現實能負荷的前提下，你所能選擇的最高品質拍攝格式，然後以此格式編列預算。

現在，讓我們來做一份預算表，這邊最簡單的做法便是從ProducerToProducer.com網站上所提供的試算表樣板出發，逐條檢視預算細目，然後逐一輸入務實的金額數字。

試算表運作方式

ProducerToProducer.com網站所提供的預算試算表樣板會用到微軟Excel軟體，所以記得要在電腦上安裝需要的軟體，並確保你會基本操作。每一列細目皆會透過公式（數學方程式），在文件內算出小計和總計的金額。每一列最左邊的數字便是所謂的細目編號（Line number），數字右邊則是細目名稱（line name），右邊則有數欄空

格。考慮到已輸入的每個細目皆是業界標準用法，且在內容上力求詳盡，建議你不要就已輸入的內容做更動。假如你需要納入其他細目，請在正確科別底下，找空白列寫下新的預算細項即可。

每個小計欄位皆已帶入公式。為了不要破壞試算表的計算，千萬不要在公式上做出更動，以確保公式正確無誤。每一列都有特定欄位，讓你將不同的要素帶入計算。舉例來說，總數列A乘以**單位金額**（Rate）便等於總薪資，日數列A乘以單位金額則等於租賃總額。

預算表總覽

這份預算表總共有8頁長，內容編列如下。

第1頁（在此稱為首頁）：分為三個區塊。最上面區塊包含了聯絡細節、拍攝格式列表、拍攝場地類別，以及拍攝天數。中間區塊包含預算表後面各個科目的小計，並納入包含保險費、製作費等其他合約費用。最底下的區塊則是用於提供預算編列者說明預算編列的前提（工作人員有無參與工會、預算包含或不包含哪些項目等），以及其他註記使用。

第2頁：前製與後期劇組人事成本。

第3頁：製作／拍攝劇組人事勞務成本。

第4頁：前製成本、場地與交通差旅成本、道具／服裝／髮妝成本。

第5頁：片廠及搭景成本。

第6頁：器材設備成本、媒體／存檔成本、雜支成本、創意相關費用成本。

第7頁：表演人員費用及相關開支。

第8頁：後製成本。

讓我們一頁一頁逐一解釋。

首頁

在首頁上方，先填入以下相關資訊。

片名／片長：片名以及開發案長度。

客戶名、製作公司、地址、電話、手機、電子郵件地址。所有相關聯絡資訊都放在這邊。

專案編號（Job#:）：假如這個案子有內部專案編號，填入本欄。

監製：知道的話填入姓名。

導演：知道的話填入姓名。

製作人：你的姓名。

攝影指導：知道的話填入姓名。

剪接師：知道的話填入姓名。

前製天數：前製總天數。

前置燈光需求天數：需要燈光／場務工作的總天數（如已確定）。

片廠天數：預計會在片廠拍攝的天數。

現場天數：預計會在現場拍攝的天數。

拍攝地點：你打算在世界上哪個地方拍攝？列出城市／州／國名。

拍攝格式：數位或底片，以及攝影機型號（知道的話）。

拍攝日期：拍攝期間的頭尾日期。

把上述資訊在此一一列出相當重要，這樣一來任何人只要檢視這份預算表，都可以理解你為這個製作案及初估預算所設定的範圍。假如你計劃拍攝總天數是24天，則當有人檢視勞務（labor）科目時，絕大多數人事成本反映的皆會是24天拍攝，再加上前製與後期的情況。

切記，不要更動首頁的中間區塊！當你在後續預算表頁輸入相關數字時，個別小計皆會在加總後，自動分科目轉移到首頁。在這邊你唯一會用到或更動的公式，僅有保險費、製作費，以及其他你需要計算的合約費用（contractual fee）。最終數字會顯示在中間區塊的底部。

首頁底部則是供你輸入預算編列的前提和其他註記使用。你可以在這裡以文字解釋你選定特定預算數字的原因（如，本預算假定攝影指導的總費用，已將其本身所使用的攝影器材費用包含在內）。這樣一來，若讀者想知道為何細目193並未提供租賃攝影機的費用，便可在此找到理由。這裡也應該納入所選用之工會合約細節（「本製作會使用調整後的小成本製作演員工會協議」或「所有人員皆非工會成員」）。其他關於後期製作的細節亦應在此列入（如「本預算並未包含色彩校正的費用。這部分

將會由剪接師透過剪接系統進行」）

製作初估預算

當你在製作預算的時候，務必針對細目逐一檢視，以決定是否要納入某項成本。就初版預算來說，假如你不確定某個項目的成本，先抓個大概的數字（你永遠都可以之後再做修改）。將你需要進一步確認的細目列表記錄下來，這樣等你知道正確數字後，你就可以將它填入預算表內。

現在，假設你的製作案主要發生在一間藝廊和一間屋子內。就房子來說，你可以在某個朋友家免費拍攝（導演跟攝影指導已經先看過，並認為場景沒問題），但藝廊部分則需要勘景。假如你的拍攝地點在紐約市，你可能得找一個下午，帶著數位相機或攝影機，去雀兒喜區或蘇活區，找幾間符合場景需求的藝廊做拍攝。在導演看中其中兩個選項後，你會聯絡藝廊，討論假如你在週日（藝廊通常週日不營業）進行拍攝，他們預計會收取的費用。其中一間藝廊報價3000美金（包含僱用一名保全人員照看藝術品和拍攝過程的費用），另一間則報價1000美金，另外加上僱用警衛10小時的費用500美金。就預算細目來說，現在你應該先列3000美金。這樣一來，你便知道不管最後選擇租用哪個地點，你都會有足夠的預算。之後假如你需要縮減預算，你可以在需要時把預算下修至1500美金。接下來的每個細目皆以此類推。

當你在製作初估預算時，所有的數字都會先放在「估計值」的欄位。當你實際開始花錢，並需要根據收據紀錄實際成本時，所花費數字才會放在「實際值」欄位（見本章後頭的實際執行段落）。

預算細目

接下來，我們會逐一討論預算細目（細目編號對應至本書模板），並提供你為開發案編列預算所需的一切資訊。

人事費用考量

這個段落僅針對拍攝期間的人事成本做討論。請注意，以下兩頁人事科目

中，人事費用小計底下另有一個P&W細目。P&W指的是退休金（Pension）與福利（Welfare）。假如你會透過派遣公司付款給劇組，這個細目便是供你計算附帶福利率使用。所謂附帶福利指的是聯邦稅、州稅、城市稅、失業稅、社會福利稅、聯邦醫療保險稅、工會退休金收費，以及薪酬服務費用的總和，你必須針對製作案所僱用的每位員工，進行計算後支付。

先和你的會計師討論，確認你是否需要支付附帶福利／退休金與福利（P&W）。假如需要的話，接下來便是聯絡派遣公司，找出實際的比率：通常會是在日薪範圍之上，另外加上19%至22%的非工會人事成本。假如你合作的是工會劇組，為了因應額外的退休金與福利成本，附帶福利率會更高。超時費用則分別在1.5倍和2倍兩個不同欄位，因應不同超時情形做計算。

就人事成本來說，以下是你可以和劇組達成的協議（從費用低至高計）：

1. 每個人皆是無償工作，或費用後付。
2. 僅支付特定重點劇組人員或技術人員，其他人皆是無償工作，或費用後付。
3. 每日支付劇組小額補助金。
4. 每日支付劇組既定金額。
5. 支付所有劇組人員（工會或非工會皆然）日薪，另外再加上超時費用（假如是工會成員的話，另外還要納入公會退休金與福利收費）。

你的人事成本（這包含旅行成本、餐費、辦公室租賃以及電話費）會佔去總預算的一大部分。因此，試著將你的人事成本降到最低。這麼做不是要剝削參與製作的人員，而是因為人事費用是少數你能節省支出的地方。你理應要僱用你能負擔的最好人才，但除了金錢之外，還有其他報償人員的方法。在我參與過的許多製作中，技術一流的劇組會願意無償工作，或僅收取小額補助金（金額遠低於他們的一般收費），只因為他們相信這個案子，並願意做為案子的一部分。假如你有一個一流的劇本，或劇組人員能夠做他平時沒機會做的事情，這或許也能視為某種「報酬」。對於對的人來說，這樣的報償或許已經足夠了。

另一方面，也不要「省小條花大條」。幾年前，我共同製作了一部短片，案子本身相當有野心，但預算相當吃緊。我們有付錢給技術人員，但我們沒辦法付錢給製片助理，於是我決定聘僱願意無償工作的製片助理。我們在網路上做宣傳，收到的履歷多數沒有參與製作的經驗。經過面試，我們選了其中最優秀的幾位。他們非常有熱

誠，也很願意幫忙，但終究一分錢一分貨，志工助理缺乏資深製片助理的經驗，結果在拍攝第5天，其中一位製片助理不小心開著製片組車輛撞上懸在車庫上頭的暖氣，最後維修費用高達2500美金！我常常想，這筆錢不知道可以僱用多少有經驗的製片助理……。

謹記，對攝影指導而言，短片或音樂錄影帶是他們累積個人作品的絕佳管道，因此短期（拍攝日數在6天以下）專案你常常可以找到免費的攝影指導。然而就算他們願意無償工作，他們還是還是會要求劇組支付攝影助理、影像檔案管理技師（DIT）、燈光師及場務的費用，好讓他們一起參與工作。錄音師則很少會願意免費工作，但你時常可以找到免費或降價的美術設計、道具或髮妝。現場執行製片可能平常擔任協力製片，但會願意免費甚至降價參與，好累積作品。你可以透過介紹、聯絡當地電影系，或其他製作人，找到適合的製片助理。我合作過最優秀的其中一位製片助理是位15歲的高二生，他是其中一位監製的兒子，合作起來無比愉快，不僅聰明、上進，而且充滿活力。

勞動費率以及最優惠條款

以下的A和B科目僅針對人事成本，同時你所採用的預算版本可能會因為超時以及附帶福利率而有所不同。你可以針對個別劇組人員協商勞動費率，但多數時候仍須以最優惠條款為基準。

最優惠條款這個法律用詞，指的是各勞動位階所對應的普遍工資率（Universal Pay Rate）。各組主創（如攝影指導、製作設計、服裝設計、造型指導）會有同樣的工資率，各組次一級人員（如副導、攝影大助、燈光師、場務、錄音師、場記）有同樣的工資率，再往下一級依舊有同樣的工資率（燈光大助、第二場務、服裝助理、髮妝助理、攝影二助等）。這讓每個部門相對應的職位都有統一性，劇組裡頭同位階的每個人，都會有同樣的勞動費率。業界基準主要是根據公平性，為了提升劇組和諧所設計，我參與的每個製作都是採用同樣做法。假如你沒有根據最優惠條款支付劇組，可能會造成劇組內的憤怒與不平，而假如你想跟某人私下做交易，並期待對方守口如瓶，恐怕還是省省吧！劇組裡每個人都會彼此溝通，並且會無時無刻比較各自的費率。我個人高度建議，無論是怎樣的製作，皆應採用最優惠條款。

各預算科目中應包含的內容

1. 科目A與B，細目#1-50，#51-100

　　本科目包含所有劇組人員，所有的人事成本細目。每個細目皆包含拍攝天數以及單日費率，科目A用於計算前置與收工之人事成本，舉凡勘景、技術場勘、搭景、採購、前置燈光與後期所花費的天數與金錢皆包含在內；科目B則是製作期間的人事成本，包含所有拍攝日的費用，計算方式是天數乘以日薪（day rate）。超時計算依計算方法不同，有著1.5倍（時薪1.5倍）與2倍（時薪2倍）的差別。

　　以下是製作必須納入考量的重點劇組人員：

製作人（Producer）

導演（Director）

攝影指導（Director of Photography）

攝影師（Camera Operators）

第一副導（1st Assistant Directors, AD）

第二副導（2nd AD）

攝影助理（Camera Assistant）

裝片員（Loader）

燈光師（Gaffer）

電工（Electrics）

場務領班（Key Grip）

場務（Grips）

錄音師／現場混音師（Sound Recordist/ Production Mixer）

收音師（Boom Operator）

製作設計（Production Designer）

藝術指導（Art Director）

道具師（Props）

道具助理／陳設師（Props Ass't / Set Dresser）

造型服裝設計師（Costume Designer）

服裝助理（Costume Ass't）

髮型／彩妝師（Key Hair and Key Makeup）

髮妝助理（Hair/Makeup Ass't）

選角指導（Casting Director）

影像檔案管理技師（Digital Imaging Technician, DIT. or Video Engineer）

聲音重播師（Audio Playback，通常於音樂錄影帶與歌舞片會用到）

影像重播師（Video Playback）

外聯製片（Location Scout）

場記（Script Supervisor）

執行製片（Production Manager）

協力製片（Production Coordinator）

製片助理（Production Assistants，有自己開車的話更好）

警衛（Police）

消防（Fire）

家教（Tutor）

劇照攝影（Still Photographer）

武器／爆破組工作人員（Weaponer / Pyrotechnics）

上述可能會因為你的製作案規模以及案子本身的特殊需求，而有所增加或縮減。

一旦你決定劇組編制，接下來便是要選擇你所能負擔的薪酬標準，並在每一細目輸入天數以及小時數。記得要在科目A納入技術場勘的成本（我們會在第6章〈前製〉討論技術場勘）。通常，你會需要將製片、導演、攝影指導、副導、藝術指導、音效、燈光、場務、現場執行製片算在技術場勘人員內。你也會需要針對電影的前製與後期僱用各別人員，包含藝術指導、美術、陳設、造型服裝設計、髮妝、外聯製片、現場執行製片，協力製作，以及製片助理等。你必須在科目A估算出你需要多少人，各部門前製與後期收尾各需要多少時間。科目B則需要估計拍攝天數，以及是否需要算入超時費用。大多數的非工會劇組一天工作10小時，10小時之後便算超時，第11與第12小時會以日薪換算成時薪後的1.5倍計算，超過12小時則以日薪換算成時薪後的2倍計算。舉例來說，假如每天的薪酬是500美金／10小時，時薪便是50美金。1.5

倍等於每小時75美金，2倍等於每小時100美金。一天工作10小時等於500美金，12小時等於650美金，一天工作13小時則是750美金。

假如你需要支付附帶福利（聯邦、州、城市稅，社會保險稅等），最好聯絡派遣公司，他們會幫你計算每個人的總稅額，他們也會因其所提供的服務收取小額費用。附帶福利通常是每個人總薪資的19%至22%不等。

2. 科目C，細目101至113，前製／勘景費用

旅館：勘景與前製期間的旅館住宿費用，你可以去電或上網詢價。計算方式為每晚價格×天數×房數。

機票：勘景與前製期間的機票費用。計算方式為來回旅程數×每趟旅程成本×人數。

日支費：勘景與前製期間補貼外地劇組的日用金（包含餐費、上網、停車與洗衣費用等），計算方式為天數×每日成本×人數。每日成本取決於訪視的城市，特定城市（國內或海外皆然）較其他城市更為昂貴，日用金則會反映相關成本。

汽車租賃：勘景與前製所需要用到的車輛租賃費用。計算方式從單日、單週至單月租賃皆可。你也可以依照劇組的保險項目需求，評估是否需要納入每日肇事責任險的費用，萬一發生任何交通事故較有保障。記得檢視保險條款，確定租車公司是否有提供全額或部分保險。你也可以向租車公司購買其他種類的保險，記得先在對方網站上詳讀合約細節，這樣你才能在取車同時很快地做出決定。此項目計算方式為天數×每日成本×車輛數。以小時計的汽車租賃則是另一個符合成本效益的選項。

訊息費：勘景與前製的溝通費用，以估算後的總額計算。

辦公室租賃：前置、拍攝至收工期間的辦公室租賃費用，可能以週或月計費。

計程車：勘景與前製期間的計程車費用，以估算後的總額計算。

辦公室文具：包含檔案夾、紙張、原子筆、鉛筆、螢光筆、釘書機、橡皮筋、信封、信紙、印表機等費用，以估算後的總額計算。

影印：影印或租借影印機的費用，以估算後的總額計算。

電話費／手機費：電話或手機的費用，這部分可能包含電話安裝費用、Skype、國際電話等。以估計總額計算。

選角指導：選角指導費用。以天數×單日成本計算。

選角費用：試鏡場地租賃、錄影費用、將選角過程放置網路的費用。以天數×單日成本計算。

工作餐點：前製期間的人員午餐與咖啡費用，以估計總額計算。

3. 科目D，細目114至137，現場費用

場景費用：場景費用以寬估為主，也別忘了將個別場地拍攝小時數納入考量。有些場地可能是10小時內一筆固定費用，在此之後算是超時，以每小時成本1.5倍計。也別忘了將場地協調（物業主請來從旁協助並照看拍攝的人員）的費用算入個別場地的預算內，這些人熟悉場地，可以回答你問的問題，持有每扇門與櫥櫃的鑰匙，還知道怎樣在錄音期間，把吵死人的空調關掉。在場地租借費用外，你通常還得另外付錢請這個人，不過一般而言他們值得你多花這個錢。計算方式為場地數×個別場地本身成本。

拍攝許可費用：特定場景或都會區可能會要你支付一筆以上的拍攝許可費用（這部分會在第7章〈拍攝場景〉中進一步討論），以估計總額計算。

汽車租賃：拍攝期間接送演職員的車輛租賃費用。計算方式從單日、單週至單月租賃皆可。你也可以依照劇組的保險項目需求，評估是否需要納入每日肇事責任險的費用，萬一發生任何交通事故較有保障。記得檢視保險條款，確定租車公司是否有提供全額或部分保險。你也可以向租車公司購買其他種類的保險，記得先在對方網站上詳讀合約細節，這樣你才能在取車同時很快地做出決定。此項目計算方式為天數×每日成本×車輛數。以小時計的汽車租賃則是另一個符合成本效益的選項。

廂型車租賃：廂型車租賃成本包含小巴、15人座巴士，以及貨卡等。某些大城市會有專門服務電影公司的廂型車租賃公司，他們除了可以讓製片助理取車方便不少，也不會在你要求把後方座椅拆掉時嫌麻煩。保險相關資訊參見上方汽車租賃內容。

露營車：露營車租賃費用，計算方式為天數×每日成本×車輛數。

停車費／過路費／油資：所有車輛的停車費、過路費，以及油資，劇組本身所擁有的車輛可能也算在內，以估計總額計算。

卡車租賃：依據器材組、燈光、製作設計／道具組需求產生的卡車租賃費用，保險相關資訊參見上方汽車租賃內容。你可能另外需要依據租用的卡車大小，聘請有

職業駕照的駕駛。

旅館：拍攝期間劇組的旅館住宿費用，你可以去電或上網詢價。計算方式為每晚價格×天數×房數。

機票：去電或上網詢價。計算方式為來回旅程數×每趟旅程成本×人數。

日支費：勘景與前製期間補貼外地劇組的日用金（包含餐費、上網、停車與洗衣費用等），計算方式為天數×每日成本×人數。每日成本取決於走訪城市而定，特定城市（國內或海外皆然）較其他城市更為昂貴，日用金則會反映相關成本。

火車費：搭乘火車的費用，去電或上網詢價。計算方式為來回旅程數×每趟旅程成本×人數。

機場接送：人員機場接送成本，計算方式為來回旅程數×每趟旅程成本×人數。

早餐、午餐、晚餐外燴：早午晚餐之外燴費用，計算方式為天數×每人每日餐費×人數。劇組每6小時需要供餐一次，就12小時的工作日來說，理想狀態是在開工前供應熱騰騰的早餐，工作6小時，享用熱騰騰的午餐，接著在6小時後收工。這樣一來，一天的工作宣告結束，你也不需要提供晚餐（第12章〈拍攝期〉會針對這部分進一步討論）。

假如在午餐過後6小時拍攝仍未結束，你便得提供晚餐。我通常拍攝期間每天都會編列早午餐的費用，並考慮到其中幾天可能會拍攝超過12小時，另外再加上幾天的晚餐餐費（視拍攝期間有多少天／週而定）。記得把搭景和前置燈光的天數算在餐費內。假如你的劇組不大，你可以個別提供現金，讓他們離開場地吃完午餐後再回來（假如你要採用這個選項，記得準備多一點零鈔）。

後場服務：劇組拍攝期間的點心費用。通常這包含咖啡、茶、果汁、汽水和開水等飲料，早上會提供水果、馬芬、貝果、奶油可頌、起司奶油，稍晚則有小三明治，或小鹹派、春捲等（假如你有微波爐或爐子的話）。下午茶可能有蔬菜拼盤、餅乾和起司、口香糖、薄荷糖、餅乾、糖果等。除此之外，生活製片應隨時備有急救箱，裡頭準備繃帶、阿斯匹靈、止痛藥，以及消毒藥劑。需要的話也得準備防曬乳和驅蟲噴霧。第6章〈前製〉會包含完整後場服務涵蓋的項目。

你可以根據手邊預算，決定後場服務要節約或浮誇。透過大賣場採購能讓你花錢花得更有效率。

計程車與其他接送：上面沒算到的計程車或其他交通費用，計算方式為趟數×

單趟費用×人數。記得，每趟旅程都要分開計算，因此來回要算兩趟。

設備租賃：髮妝或電工（技術組員，如場務器材、電工，攝影大助、數位成像人員）設備的租賃費用，以天數×每日成本×設備數計算。

手機費：為劇組人員採購手機通話，或補貼劇組手機通話費用。

服務費：旅館小費、機場搬運工、清潔人員等。

桌椅租賃：劇組人員在現場用餐時桌椅的租借費用。

4. 科目E，細目138至150，道具／服裝／視覺特效

道具租借／購買：租借或購買搭景或現場道具以及陳設的費用。

服裝租借／購買：租借或購買戲服的費用。

服裝清洗：戲服乾洗的費用。

入鏡車輛租賃：租借在鏡頭裡需陳設或使用的車輛的費用。

動物與動物管理：租借受過訓練的動物、動物準備和訓練，以及訓練員、管理員的費用。

髮妝費用：租借或購買假髮、化妝品、剪髮等的費用。

武器租借：租借道具槍、爆破效果等的費用。

特效費用：這部分包含火焰、爆破、煙火等特效成本，特定效果會需要你跟當地消防單位取得許可（詳見第6章〈前製〉）（特效操作員、爆破組以及武器統籌之費用，已在科目A和B人事成本部分計算）

5. 科目F，細目151至167，片場租借與其他費用

片場租金：假如你需要在片場拍攝的話，先計算你需要拍攝多少天。搭景、前製燈光、拍攝，以及拆景的費率可能會有所不同。通常超過10至12小時會有超時費用，所以務必記得先釐清你所使用的片場的相關規定。

電費：片場通常會在前置燈光和拍攝期間，向你收取額外使用燈光的費用。

髮妝／梳化間／休息室：通常這些空間的費用會算在片場租金裡頭，沒有的話相關費用會列在這些細目底下。

片場停車費：片場可能會收取劇組或製作車輛的停車費（特別是洛杉磯）。

片場管理員：有些片場會收取在你拍攝期間的現場管理員費用，有時則可能僅

在超時的情況下才會收取人事費用。

電話／網路／影印費：這些服務通常會收費，一般而言是固定費用，影印則是使用者付費。

垃圾箱／垃圾車租借：租借負責處理搭景材料與廢棄物的垃圾車之費用。

其他設備：假如你需要租借如梯子或起重機的話，相關費用放在這裡。

片場粉刷：劇組可能會需要將片場的牆壁或地板粉刷成不同的顏色。通常片場會收取漆成不同顏色再漆回來的費用。

廢棄物處理：每天收垃圾和清潔的費用。

6. 科目G，細目168至182，搭景人事費用

場景製作協調：設計師設計場景與搭景藍圖的費用。計算方式為天數×每日收費×人數。

美術組製作協調：僱用美術協調的人事費用。計算方式為天數×每日收費×人數。

搭景師：僱用專人負責拍攝現場布置、燈光、布幕與藝術品的費用。計算方式為天數×每日收費×人數。

陳設師：在搭景師之下，負責現場陳設的人事費用。計算方式為天數×每日收費×人數。

質感陳設師：負責現場「自然」陳設如花卉、草皮、盆栽、石頭、碎石與地景的人員。計算方式為天數×每日收費×人數。

繪圖師：負責製作場景設計圖與建築藍圖的人事費用。計算方式為天數×每日收費×人數。

搭景協調：規劃並僱用搭景人力的負責人。計算方式為天數×每日收費×人數。

背景組組長（Lead Scenic）：上色以及製造景色效果的負責人，計算方式為天數×每日收費×人數。

背景組：前者的組員，計算方式為天數×每日收費×人數。

油漆工：負責為場景上色的專門人員。計算方式為天數×每日收費×人數。

木工：搭景的專門人員。計算方式為天數×每日收費×人數。

場務器材：搭景組的場務器材人員。計算方式為天數×每日收費×人數。

拆景：專門在殺青後，負責處理拆景和廢棄物處理的人員。考慮到所需要的時間

與安全考量，負責搭景和拆景的可能會是兩組不同人員。考慮到拆景所需要的專業能力沒有搭景來得高端，拆景的每日收費相對較低。計算方式為天數×每日收費×人數。

美術助理：專門協助美術組的助理。計算方式為天數×每日收費×人數。

7. 科目H，細目183至192，搭景材料

布景陳設／道具租賃：租借傢俱、藝術品、檯燈、壁紙等布景陳設，或餐具、杯盤、報章雜誌等道具的費用。

布景陳設／道具採購：採購上述素材的費用。

木料：搭景材料。

油漆：足夠涵蓋整個布景表面的數量。

特殊效果：特殊效果費用。

五金：搭景所需五金材料的採購。

建材／租賃：搭景所需要其他建材或設備租賃。

布景運輸：運送布景所需的費用。

餐費／停車費：搭景期間的餐費與停車費。

8. 科目I，細目193至210，器材租借

> NOTE：假如你會連續拍攝2天以上，很多人會在租借器材時採用所謂的「每週2天／3天」（2- or 3-day week）制。假如你的租借期是連續3天，你則可以選擇所謂的「2日租借」（2-day rental）。假如你週一取用租借的器材，週一歸還，你理應只會被收取一天的租金。

攝影機租借：攝影器材的租借費用，這包含攝影機、鏡頭、腳架等。其他配件則有另外的細目。計算方式為日／週數×單日／單週費用。

收音器材租借：收音器材租借費用，其中包含麥克風、數位錄音器、收音吊桿、混音器、備用錄音器等。計算方式為日／週數×單日／單週費用。

燈光租借：租借燈光與電工器材的費用，其中包含燈具（light fixtures）、燈架、電線、配電箱與安定器等。計算方式為日／週數×單日／單週費用。

場務器材租借：租借場務器材的費用。這包含燈架、轉頭、濾色片、反光板、

白鐵夾、木箱等等。計算方式為日／週數×單日／單週費用。

發電機租借：發電機租借費用。配電箱可以是小至45安培、五金行即可租借的迷你發電機，也可以是外型像是大型卡車、可以靠汽油發電750安培的發電機，個別依據大小，費用也有所不同。假如你租的是卡車版，你也會需要雇用一名負責將卡車開到現場、接上電纜、並在拍攝期間隨時關注發電情況的發電機操作員，其費用歸在科目B：拍攝劇組人事底下。

攝影機鏡頭租借：租借拍攝期間攝影機所需要鏡頭的費用。計算方式為日／週數×單日／單週費用。

攝影相關附件租借：租借拍攝期間攝影相關附件如監視器等費用。計算方式為日／週數×單日／單週費用。

數位影像器材租借：租借數位影像器材費用，其中包含電腦主機、螢幕數位錄音器材、硬碟等，計算方式為日／週數×單日／單週費用。

對講機租借：租借對講機、電池與充電器的費用。計算方式為日／週數×單日／單週費用。

軌道與配件租借：租借軌道車、軌道與其他配件的費用，依據款式不同收費也不同，計算方式為日／週數×單日／單週費用。

吊臂（Crane/Jib）租借：租借吊臂和軌道的費用。計算方式為日／週數×單日／單週費用。

無人機租借，租借無人機與配件費用：無人機操作員費用於科目B計算。計算方式為日／週數×單日／單週費用。

製片耗材：拍攝期間所需雜物耗材如電池、垃圾袋、三角錐、清潔用品、衛生紙、器材車鎖頭等。

技術組耗材：場務器材、電工與攝影組耗材，如大力膠帶、黏膠、稀釋劑、別針、繩索等。可以採使用者付費，用多少付多少。

空中拍攝：包含直升機、駕駛、器材、安裝器材、降落費等。計算方式為日／週數×單日／單週費用。

綠幕租借：租借綠幕的費用。計算方式為日／週數×單日／單週費用。

水底攝影箱租借：租借攝影機所使用之水底攝影箱費用。計算方式為日／週數×單日／單週費用。

遺失與損壞：初估因為器材遺失或受損所必須支付的維修費用。先留一筆錢支付這部分支出，然後僱用組員時力求專業，將此項成本降低最低。

9. 科目J，細目211至216，媒體／儲存

數位儲存空間採購：購買如硬碟或記憶卡等數位儲存空間的費用，先請攝影大助和影像技師計算所需要的儲存空間，記得要再另外準備一至二個備用硬碟。

攝影膠捲採購：底片膠捲採購費用。計算方式為總長度×每呎成本。

膠捲沖洗與輸出：沖洗與輸出膠捲的費用。計算方式為總長度×每呎成本。

過帶／底片改數位轉檔：將輸出之傳統膠捲轉檔為數位檔案之費用，計算方式為膠捲長度×每呎成本，亦有可能以小時計費。

備用錄影／錄音帶：採購錄影帶或錄音帶之費用。計算方式為數量×個別單價。

如何計算拍攝比例

拍攝比例之所以重要，是因為其會對預算造成巨大的影響，一旦你確定案子會使用的拍攝比例，你便可以精確掌握所需要的數位媒體記憶體、儲存空間或底片數量。

拍攝比例是指相較於最終片長（TRT），實際拍攝的總分鐘數，一般會用兩個數字如10:1或15:1做計算。這數字指的是平均來說，最終版本的1分鐘，會需要你拍攝10至15倍的內容。假如作品的最終片長是100分鐘，拍攝比例是10:1，你就會需要拍攝1000分鐘的素材；假如是15:1，你則會需要拍攝1500分鐘的素材。

若是數位拍攝，你會需要知道你選用的攝影機型號，以及其他技術面的資訊（這部分會於第15章〈後製階段〉討論），好依此計算你總共需要多少數位儲存空間（以及備份硬碟），已儲存1000至1500分鐘的素材。就膠捲來說，你需要知道需要購買的底片數量（長度是1000至1500分鐘）。

就低成本製作來說，10:1或15:1算是拍攝比例的常態，高預算製作則往往可以負擔較高的拍攝比例。請記得，你的拍攝比例不僅代表你需要採購的物料，還會影響你拍攝期程的小時數或天數。拍攝比例越高，拍攝期程就越長。

10. 科目K，細目217至226，雜支

版權採購費：購買劇本以及專案裡其他版權相關費用。

空運：空運服務費用。

會計費用：會計服務費用。

銀行收費：銀行轉帳等相關費用。

製作保險：一般責任險以及其他製作相關保險。工作人員薪資保險亦算在內。

錯誤疏漏保險：錯誤與疏忽保險費用。

法務費用：法律服務與其他相關收費費用。

公司執照／稅務：成立公司的費用與相關商業稅。

電影節費用／開支：報名電影節的開銷以及旅行支出。

公關／行銷：僱用公關與行銷人員推廣案子的費用。

11. 科目L，細目227至233，創意人員費用（creative fees）

編劇費：支付編劇的費用。

導演費（前製）：導演前製期間的費用。

導演費（差旅）：導演差旅相關的成本。

導演費（拍攝）：導演拍攝期間的費用。

導演費（後製）：導演後製期間的費用。

人事費用附帶福利：上述人事成本之薪資稅務／費用。

12. 科目M，細目234至262，表演人員費用

主要演員：鏡頭前主要演員的薪資。計算方式為日數×單日費用。特定案子也可能以週計費。

特約演員：特約演員的薪資。計算方式為日數×單日費用。

背景演員：背景演員的薪資。計算方式為日數×單日費用。

配音演員：配音演員的薪資。計算方式為半小時或一小時×每小時費用。

語言指導：負責協助演員口音或腔調調整的導師費。計算方式為日數×單日費用。

動作指導：武打戲或舞蹈指導。計算方式為日數×單日費用。

特技指導：特技指導薪資。計算方式為日數×單日費用。

特技人員：負責表演特技的表演人員薪資。計算方式為日數×單日費用。

定裝費：試裝過程額外支付演員的費用。計算方式為小時數／日數×單節費用。

排練費：排練過程額外支付演員的費用。計算方式為小時數／日數×單節費用。

退休金與福利：依據演出人員總薪資計算退休金與福利（P&W）和附帶福利。請在費率欄填入退休金與福利／附帶福利率。

13. 科目 N，細目 263 至 276，表演人員開支

機票：演員的機票費用。計算方式為來回趟數×單趟費用。

住宿：演員的旅館費用。計算方式為日數×單日費用。

計程車與接送：趟數×單趟費用。

背景演員選角指導：負責背景演員與臨時演員的選角指導費用。計算方式為日數×單日費用。

工作簽證費用：假如演員需要工作簽證，申請工作簽證的費用與相關法務費用。

演員經紀費：通常經紀會收取個別演員薪資的10%，計算方式為總演員費×10%。

14. 科目 P，細目 277 至 322 後期製作

剪接

剪接師：計算方式為日／週數×單日／週費用。

助理剪接師：計算方式為日／週數×單日／週費用。

後期統籌：計算方式為日／週數×單日／週費用。

剪接室租借：計算方式為週數×單週費用。

剪接系統租借：計算方式為週數×單週費用。

逐字稿：聲音素材總長度，以分鐘做計算。

線上剪接／套片：計算方式為小時數×每小時費用。

試片室租借：計算方式為小時數×每小時費用。

音樂

作曲：配樂家作曲費用。

音樂使用許可／授權：為音軌取得音樂使用許可或購買版權的費用，所選擇的授權會因你需要的使用方式有所不同（見第17章〈音樂〉）。

音樂錄音：錄製配樂的費用，包含錄音室、錄音人員以及樂手的費用。

錄音費用／租借：錄音室、音樂家、租借樂器等的費用。

音樂統籌：計算方式為週數×每週費用，也可能是固定收費。

錄音帶／檔案：購買錄音帶或儲存檔案與備份所需要的電腦硬碟費用。

音效後製

音效剪接師：增添與剪接音檔的費用。以小時／天數×每小時／天費用計算。

助理音效剪接：協助音效剪接師。以小時／天數×每小時／天費用計算。

音樂剪接：配樂音檔剪接。計算方式為小時／天數×每小時／天費用。

後期對白配音（ADR）：同步對嘴錄音所需要的錄音室和技師費用。計算方式為小時／天數×每小時／天費用。

擬音場地／剪接師：租借擬音所需場地和僱用剪接師的費用。計算方式為小時／天數×每小時／天費用。

擬音師：擬音師製作音效的費用。計算方式為小時／天數×每小時／天費用。

旁白錄音：包含錄音室租借和旁白員收費。計算方式為小時／天數×每小時／天費用。

混音：租借混音室和混音器材。計算方式為小時／天數×每小時／天費用。

音軌對軌：把音軌放到母片上的費用。計算方式為小時／天數×每小時／天費用。

杜比／DTS授權：杜比或DTS音效科技授權金。

數位中間片

調色／數位中間片：在後製工作室進行調色與數位中間片製作的費用。計算方式為小時／天數×每小時／天費用。

硬碟採購／儲存：採購檔案儲存與備份成本，雲端儲存亦包含在內。

後期製作：數位／膠捲

圖庫影像／照片：取得作品中所需要既有影像授權的費用。影像通常以秒計費，最少30秒。

文獻研究員：僱用研究員負責尋找歷史素材的費用。計算方式為天／週數×每天／週費用，也可能是固定費用。

資料授權統籌（Clearance Supervisor）：負責取得文獻資料授權以其他相關授權的專人薪資。計算方式為天／週數×每天／週費用，也可能是固定費用。

試片帶：為了觀看文獻素材而購買試片帶的費用。

底片沖印：將數位母帶沖印為膠捲母帶的費用，根據作品總長計費。

母帶／複製：製作不同格式母帶拷貝的費用，根據作品總長度以及格式計費。

片頭／視覺／動畫

片頭：在最終母帶上製作與放置工作人員名單以及字幕條的費用。

視覺設計師：僱用專人設計與創造包含片頭在內等視覺的費用。

視覺效果（VFX）：設計、拍攝與創造視覺效果的費用。

動畫：設計、拍攝與創造視覺效果的費用。

動作捕捉：動作捕捉人員和器材費用。

字幕：在最終母帶上製作與放置字幕的費用，收費依作品總長度而定。

短片《聖代》預算個案研究

現在，讓我們用上一章製作中的《聖代》順場表來幫助我們編列預算。如果你還記得的話，我們總共規劃了2天的拍攝，但這個拍攝案雖然製作時間較短，仍反映出許多獨立製作的長片或影集會遇到的狀況。當然，長片會複雜許多，但短片可以讓我們有條不紊地逐條檢視預算細目。《聖代》是以零成本／小成本學生電影為原則製作，僅少數工作人員有收費，演員薪資則是透過美國演員工會的學生電影協議來談後付。

下頁是《聖代》的估計預算。

片名	聖代		
片長	5:00		
客戶			
製作公司			
地址行一			
地址行二			
電話			
手機			
電子郵件			
工作編號			
監製			
導演	Sonya Goddy		
製作人	Kristin Frost/共同製作人：Birgit Gernboeck		
攝影指導	Andrew Ellmaker		
剪輯師			
前製階段天數			
彩排天數（Pre-Lite）			
攝影棚使用天數			
外景拍攝天數	2		
外景地點	紐約布魯克林		
攝影機類型	RED Dragon攝影機		
拍攝日期	1月22-23		
	摘要	預估值	實際費用
1	前製與殺青階段費用（A與C總計）	700	0
2	拍攝階段劇組人員薪資（B總計）	1,000	0
3	拍攝地點與交通花費（D總計）	2,618	0
4	道具、服裝與動物演員支出（E總計）	1,150	0
5	攝影棚與搭景費用（F、G與H總計）	0	0
6	設備費用（I總計）	2,650	0
7	檔案儲存費用（J總計）	300	0
8	雜項支出（K總計）	230	0
9	演員支出與費用（M與N總計）	360	0
10	後製費用（O至T總計）	3,000	0
	小計	12,008	0
11	保險費用	0	0
	直接支出小計	12,008	0
12	導演／創作團隊薪資（L總計，不包含直接支出）	0	0
13	製作費用		
14	緊急備用金		
15	惡劣天氣備用金		
	總計	12,008	0

備註			
	在紐約布魯克林拍攝兩天的預算		
	攝影指導願意無償加入，同時還會讓我們借用他的攝影機		
	演員工會的演員們願意以學生製片的合約參與演出		
	音樂授權為免費		

本書提供的預算表範本

A	前製與殺青階段薪資	天數	費率	加班時數 (x1.5)	x1.5 加班小計	加班時數 (x2)	x2 加班小計	預估值	實際費用
1	製作人				0		0	0	0
2	第一副導演				0		0	0	0
3	攝影指導				0		0	0	0
4	攝影機操作員				0		0	0	0
5	第二副導演				0		0	0	0
6	助理攝影師				0		0	0	0
7	裝片員				0		0	0	0
8	製作設計				0		0	0	0
9	藝術指導				0		0	0	0
10	場景陳設師				0		0	0	0
11	道具師				0		0	0	0
12	道具助理				0		0	0	0
13	燈光師				0		0	0	0
14	電工助理				0		0	0	0
15	電工				0		0	0	0
16	場務領班				0		0	0	0
17	場務助理				0		0	0	0
18	場務				0		0	0	0
19	影像檔案管理技師				0		0	0	0
20	場工				0		0	0	0
21	錄音師				0		0	0	0
22	收音師				0		0	0	0
23	首席髮型師 / 彩妝師				0		0	0	0
24	髮型 / 彩妝助理				0		0	0	0
25	髮型 / 彩妝助理				0		0	0	0
26	造型師				0		0	0	0
27	服裝設計師				0		0	0	0
28	服裝管理人員				0		0	0	0
29	服裝助理				0		0	0	0
30	場記				0		0	0	0
31	食物造型師				0		0	0	0
32	食物造型助理				0		0	0	0
33	影像工程師				0		0	0	0
34	現場製片				0		0	0	0
35	製片經理				0		0	0	0
36	製片調度				0		0	0	0
37	場景經理				0		0	0	0
38	勘景人員				0		0	0	0
39	警察人員				0		0	0	0
40	消防人員				0		0	0	0
41	駐片場教師				0		0	0	0
42	休息拖車司機				0		0	0	0
43	後勤補給團隊				0		0	0	0
44	劇照攝影師				0		0	0	0
45	武器管理師 / 火焰爆破特效師				0		0	0	0
46	製片助理主管				0		0	0	0
47	製片助理				0		0	0	0
48	製片助理				0		0	0	0
49	製片助理				0		0	0	0
50	製片助理				0		0	0	0
	科目A總計				0		0	0	0

本書提供的預算表範本

B	拍攝階段薪資	天數	費率	加班時數(x1.5)	x1.5 加班小計	加班時數(x2)	x2 加班小計	預估值	實際費用
51	製作人				0		0	0	0
52	第一副導演				0		0	0	0
53	攝影指導				0		0	0	0
54	攝影機操作員				0		0	0	0
55	第二副導演				0		0	0	0
56	助理攝影師				0		0	0	0
57	裝片員				0		0	0	0
58	製作設計				0		0	0	0
59	藝術指導				0		0	0	0
60	場景陳設師				0		0	0	0
61	道具師				0		0	0	0
62	道具助理				0		0	0	0
63	燈光師				0		0	0	0
64	電工助理				0		0	0	0
65	電工				0		0	0	0
66	場務領班	2	100		0		0	200	0
67	場務助理	1	100		0		0	100	0
68	場務				0		0	0	0
69	影像檔案管理技師				0		0	0	0
70	場工				0		0	0	0
71	錄音師	2	150		0		0	300	0
72	收音師				0		0	0	0
73	首席髮型師 / 彩妝師	2	100		0		0	200	0
74	髮型 / 彩妝助理				0		0	0	0
75	髮型 / 彩妝助理				0		0	0	0
76	造型師				0		0	0	0
77	服裝設計師				0		0	0	0
78	服裝管理人員				0		0	0	0
79	服裝助理				0		0	0	0
80	場記				0		0	0	0
81	食物造型師				0		0	0	0
82	食物造型助理				0		0	0	0
83	影像工程師				0		0	0	0
84	現場製片				0		0	0	0
85	製片經理				0		0	0	0
86	製片調度				0		0	0	0
87	場景經理				0		0	0	0
88	勘景人員				0		0	0	0
89	警察人員				0		0	0	0
90	消防人員				0		0	0	0
91	駐片場教師				0		0	0	0
92	休息拖車司機				0		0	0	0
93	後勤補給團隊				0		0	0	0
94	劇照攝影師				0		0	0	0
95	武器管理師 / 火焰爆破特效師	2	100		0		0	200	0
96	製片助理主管				0		0	0	0
97	製片助理				0		0	0	0
98	製片助理				0		0	0	0
99	製片助理				0		0	0	0
100	製片助理				0		0	0	0
	科目B總計				0		0	1000	0

本書提供的預算表範本

C	前製 / 殺青階段費用支出		數量	金額	x	預估值	實際費用
101	飯店住宿					0	0
102	機票					0	0
103	每日補貼					0	0
104	車輛租賃					0	0
105	快遞費用					0	0
106	辦公室租賃					0	0
107	計程車費用					0	0
108	辦公用品					0	0
109	影印費用						
110	電話 / 手機費用					0	0
111	選角導演	固定費率	1	500	1	500	0
112	選角費用					0	0
113	工作時間供餐費用		1	200	1	200	0
	科目C總計					700	0

D	拍攝地點 / 交通費用		數量	金額	x	預估值	實際費用
114	拍攝地點費用	冰淇淋店	1	400	1	400	0
115	許可申請費用		1	300	1	300	0
116	車輛租賃					0	0
117	廂型車租賃		1	190	1	190	0
118	休息拖車租賃					0	0
119	停車、過路費與加油費用	製作團隊與出鏡車輛	1	200	1	200	0
120	卡車租賃					0	0
121	其他車輛類型					0	0
122	其他卡車類型					0	0
123	飯店住宿					0	0
124	機票					0	0
125	每日補貼					0	0
126	火車票					0	0
127	機場接駁					0	0
128	早餐	20人	2	7	20	280	0
129	午餐	22人	2	8	22	352	0
130	晚餐	22人	2	9	22	396	0
131	後勤補給服務		2	100	1	200	0
132	計程車與其他接駁服務	演員接駁	1	175	1	175	0
133	劇組工作人員接駁Kit Rental(s)	工作人員接駁	1	125	1	125	0
134	手機					0	0
135	小費					0	0
136	桌椅租借費用					0	0
137							
	科目D總計					2618	0

E	道具與相關費用		數量	金額	x	預估值	實際費用
138	道具租借					0	0
139	道具採購		1	150	1	150	0
140	服裝租借					0	0
141	服裝採購		1	150	1	150	0
142	服裝清潔						
143	出鏡車輛	總共2輛出鏡車輛 / 一天1輛	1	375	2	750	0
144	動物與動物訓練師					0	0
145	髮型 / 彩妝費用		1	100	1	100	0
146	道具武器租借					0	0
147	特效費用					0	0
148							
149							
150							
	科目E總計					1150	0

本書提供的預算表範本

F	攝影棚租賃與相關費用		數量	金額	x	預估值	實際費用
151	搭景日租賃費用					0	0
152	搭景日加班費用					0	0
153	彩排日租賃費用					0	0
154	彩排日加班費用					0	0
155	拍攝日租賃費用					0	0
156	拍攝日加班費用					0	0
157	拆景日租賃費用					0	0
158	拆景日加班費用					0	0
159	電費					0	0
160	髮型／彩妝／服裝更衣休息室					0	0
161	攝影棚停車					0	0
162	攝影棚經理					0	0
163	電話／網路／影印費用					0	0
164	設備運輸／垃圾桶租賃費用					0	0
165	各式設備					0	0
166	攝影棚油漆費					0	0
167	垃圾處理費					0	0
	科目F總計					0	0

G	搭景勞務薪資		數量	金額	x	預估值	實際費用
168	搭景設計師					0	0
169	藝術部門調度					0	0
170	置景師					0	0
171	置景工作人員					0	0
172	陳設師					0	0
173	植物綠化人員					0	0
174	繪圖師					0	0
175	陳設執行					0	0
176	陳設組					0	0
177	油漆工人					0	0
178	搭景調度					0	0
179	木工					0	0
180	電工					0	0
181	拆除團隊					0	0
182	藝術部門助理					0	0
	科目G總計					0	0

H	搭景材料費用		數量	金額	x	預估值	實際費用
183	陳設／道具租賃					0	0
184	陳設／道具採購					0	0
185	木材					0	0
186	油漆					0	0
187	五金材料					0	0
188	特殊效果					0	0
189	搭景材料／租借素材					0	0
190	藝術部門用卡車					0	0
191	供餐與停車費用					0	0
192						0	0
	科目H總計					0	0

I	設備與相關費用		數量	金額	x	預估值	實際費用
193	攝影機租賃	固定費率	1	500	1	500	0
194	錄音器材租賃					0	0
195	燈光設備租賃					0	0
196	電工相關器材租賃	固定費率	1	1000	1	1000	0
197	發電機租賃					0	0
198	攝影機鏡頭租賃	固定費率	1	200	1	200	0
199	攝影機周邊配件租賃					0	0
200	數位影像相關設備租賃					0	0
201	無線對講機租賃	固定費率	1	100	1	100	0
202	推軌與配件租賃					0	0
203	吊臂／搖臂租賃					0	0
204	無人機租賃					0	0
205	製作部門用品		1	150	1	150	0
206	消耗品		1	200	1	200	0
207	空拍					0	0
208	綠幕租賃					0	0
209	水中攝影器材租賃					0	0
210	遺失＆損壞		1	500	1	500	0
	科目I總計					2650	0

J	檔案儲存費用		數量	金額	x	預估值	實際費用
211	數位檔案儲存裝置採購	2個硬碟	1	150	2	300	0
212	膠捲採購					0	0
213	膠捲準備與處理費用					0	0
214	膠轉磁／影片數位化費用					0	0
215	錄影／錄音膠捲					0	0
216						0	0
	科目J總計					300	0

K	雜項支出		Amount	Rate	x	預估值	實際費用
217	版權購買					0	0
218	空運費用					0	0
219	會計費用					0	0
220	銀行相關費用					0	0
221	影視製作保險	學生用費率／勞工意外險	1	230	1	230	0
222	錯誤疏漏責任險					0	0
223	法務費用					0	0
224	商業執照／稅務編號					0	0
225	電影節費用與相關支出					0	0
226	公關／宣傳費用					0	0
	科目K總計					230	0

L	創意團隊薪資		數量	金額	x	預估值	實際費用
227	編劇費用					0	0
228	導演費用：準備階段					0	0
229	導演費用：交通旅行					0	0
230	導演費用：拍攝階段					0	0
231	導演費用：後製階段					0	0
232	勞務補貼					0	0
233						0	0
	科目L總計					0	0

本書提供的預算表範本

M	演員勞務薪資	天數	費率	加班 (1.5)	加班小計	加班 (2.0)	加班小計	預估值	實際費用
234	待命主要演員（O/C Principal）				0		0	0	0
235	待命主要演員				0		0	0	0
236	待命主要演員				0		0	0	0
237	待命主要演員				0		0	0	0
238	待命主要演員				0		0	0	0
239	待命主要演員				0		0	0	0
240	待命主要演員				0		0	0	0
241	待命主要演員				0		0	0	0
242	待命主要演員				0		0	0	0
243	待命主要演員				0		0	0	0
244					0		0	0	0
245	客串演員				0		0	0	0
246	客串演員				0		0	0	0
247	客串演員				0		0	0	0
248	客串演員				0		0	0	0
249					0		0	0	0
250	臨時演員				0		0	0	0
251	臨時演員				0		0	0	0
252	臨時演員				0		0	0	0
253	配音演員				0		0	0	0
254	配音演員				0		0	0	0
255	方言語言教練				0		0	0	0
256	動作指導				0		0	0	0
257	特技指導	1	150		0		0	150	0
258	特技人員				0		0	0	0
259	試裝費用				0		0	0	0
260	彩排費用				0		0	0	0
261					0		0	0	0
262	退休金與福利				0		0	0	0
	科目M總計							150	0

N	演員支出	天數	金額	加班 (1.5)	加班小計	加班 (2.0)	加班小計	預估值	實際費用
263	機票				0		0	0	0
264	飯店住宿				0		0	0	0
265	每日補貼	2	30		0		0	60	0
266	計程車與交通費用	1	150		0		0	150	0
267	臨時演員選角導演				0		0	0	0
268	工作簽證費用				0		0	0	0
269					0		0	0	0
270	演員經紀人費用 (10%)				0		0	0	0
271					0		0	0	0
272					0		0	0	0
273					0		0	0	0
274					0		0	0	0
275					0		0	0	0
276					0		0	0	0
	科目N總計							210	0

本書提供的預算表範本

O	剪輯階段		數量	金額	X	預估值	實際費用
277	剪輯師					0	0
278	助理剪輯					0	0
279	後期總監					0	0
280	剪輯室租賃					0	0
281	剪輯系統租賃					0	0
282	文字轉錄					0	0
283	線上剪輯 / 套片					0	0
284	試片室租賃					0	0
	科目O總計					0	0
P	音樂		數量	金額	X	預估值	實際費用
285	音樂編曲					0	0
286	音樂授權 / 版權處理					0	0
287	音樂錄製					0	0
288	錄音費用 / 器材租賃					0	0
289	音樂總監					0	0
290	可用錄音帶存貨 / 檔案					0	0
	科目P總計					0	0
Q	後期音效製作		數量	金額	X	預估值	實際費用
292	音效剪輯					0	0
293	助理音效剪輯					0	0
294	音樂剪輯					0	0
295	同步對白錄音					0	0
296	擬音工作室 / 剪輯師					0	0
297	擬音師					0	0
298	旁白錄製					0	0
299	音軌混音		1	1500	1	1500	0
300	音軌套入					0	0
301	杜比 / 數位影院系統授權					0	0
	科目Q總計					1500	0
R	數位中間製作		數量	金額	X	預估值	實際費用
302	調色剪輯 / 數位中間剪輯		1	1500	1	1500	0
303	硬碟儲存空間購買					0	0
	科目R總計					1500	0
S	後製階段：數位 / 膠捲		數量	金額	X	預估值	實際費用
304	存檔影片 / 照片					0	0
305	存檔資料研究員					0	0
306	版權處理總監					0	0
307	試片帶					0	0
308	電影海報					0	0
309	母帶 / 備份					0	0
310						0	0
	科目S總計					0	0
T	片名 / 平面設計 / 動畫		數量	金額	X	估計值	實際費用
311	片名					0	0
312	平面設計師					0	0
313	視覺特效					0	0
314	動畫					0	0
315	動態控制					0	0
316	隱藏字幕					0	0
317	上字幕					0	0
	科目T總計					0	0
U	雜項支出		數量	金額	X	估計值	實際費用
318	運費					0	0
319	快遞					0	0
320	後製工作時間供餐					0	0
	科目U總計					0	0
	後製階段總計					3000	0

《聖代》預算分析

以上預算表乃是基於幾個前提編列。相關內容記載於首頁之附註欄，僅包含：

預算乃是根據於紐約市布魯克林區進行兩天拍攝編列。

攝影師願意免費參與拍攝，但需要租借攝影機以進行拍攝。

美國演員工會演員願意基於學生電影合約參與。

音樂授權免費（音樂來自導演友人）。

預算數字包含混音與調色費用。

影人當時就讀於哥倫比亞大學電影所，同學願意免費參與拍攝。他們計畫花錢聘請場務、燈光助理、錄音師、髮妝，以及選角指導。他們另外有準備一筆小額場地費，以及支付紐約市拍攝許可、運輸、外燴、生活製片，和部分道具、服裝，以及入鏡車輛的費用。

器材部分，他們付了攝影指導租借攝影機的費用，並編列有租借諸如對講機等器材、雜物與耗材的預算。他們另外還有編列遺失與損壞（M&D），以及人員薪資（非學生演職員）的預算。

在演出人員科目，他們編了聘請特技指導一天的預算，好讓對方扮演「女子」角色（用於打鬥戲），預先調度好投擲空心磚的戲，並將額外的運輸成本算進去。

最後，在後期製作科目，劇組假設導演會請她朋友免費授權配樂，但他們得要花錢進行專業混音與調色。

現金流期程

在你編列完成初估預算之後，接下來便是製作符合預算表的**現金流期程**。現金流期程能讓你知道你何時需要多少錢，以支付關於前製、拍攝，和後製階段的費用。你首先需要準備取得授權以及支付編劇所需要的金額，再來是勘景、選角費用，再來是在你僱用劇組時，所需要的薪資成本。

在此之後，你會需要器材租賃費用、場地費、製作與服裝設計支出，以及外燴等。一般來說，這幾個階段的順序既明確且可預測，當你訂下拍攝日期，你就能編列現金流期程，讓你知道哪週手邊需要多少錢，好支付個別細目的費用。等到後製階

段，你會需要依據當下狀況，重新調整現金流。

預算定稿與工作預算

一旦你完成拍攝案的募資，接下來便是依據你可動用的總資金，完成編列拍攝案所需的預算。在此之前，你的估計預算會隨著前製工作與募資有所調整，但此時得決定預算，而這個版本也就是所謂的最終版預算。這是個相當重要的時刻，既刺激又嚇人。對我而言，我一方面鬆了一口氣，在經過長達數個月或數年的開發與前製之後，我們終於有了確定的預算和拍攝計畫，但這也意味著，你和其他團隊成員皆必須以眼前的預算規格做出成果。現在沒有回頭路了。一旦預算定稿（Locked Budget），你就再也不能更動估計欄的數字了。

隨著前製與拍攝持續進行，你也開始建構所謂的工作預算（working budget）。所謂工作預算位於估計欄旁邊的欄位，反映出你做出決定時（如決定拍攝場景或器材總表），預算跟著產生的變化，你也會在此時取得整個案子的最終真實成本數字。將這些更即時、更精準的數字輸入在執行預算裡至關重要。有些預算軟體可以讓你按個按鈕，將軟體轉換為執行預算格式，有些是你按下去會顯示出工作欄位。假如你用的軟體沒有這個功能，你可以複製一份你已經定稿的初估預算，將它重新命名為工作預算，然後在收到新的數字時，開始調整原本預算的數字，以反映你的實際需求。

這個步驟之所以重要，是因為它能幫助你實際掌握你原本估計預算的即時狀況。你很快便會注意到，在個別科目或個別細目上，你有沒有超支或節省。你本來可能估計你會需要花3000美金，租用某間房子幾天，但現在你爸媽准許你用他們住的地方，現在你在這個細目便省了3000美金；同時，攝影指導勘查完你爸媽的房子，發現房子內部陰暗，沒有太多自然光，你會需要額外的燈光器材，因此你的燈光費增加了1000美金。一但你開始作出最終決定並定下預算後，你便可以看見花費的變化。

緩衝與預備金

雖說預算是根據你認為拍攝案所需要的花費所編列，但在整個案子結束前，你仍然不會知道實際狀況。也因此，在預算裡納入緩衝（Pad）或預備金

（Contingency），以應付拍攝過程中可能的超支，不失為一個好方法。「緩衝」指的是你知道自己寬估了預算裡的某個部分或細目，這樣需要時，你可以拿這邊多的錢，支付其他部分的額外費用。我自己向來都會這樣做，如此一來我知道假如情況有變化我還有一小筆多的錢可運用。預備金是首頁的其中一個細目，一般是估總預算的10%，一旦拍攝超支時可以使用，好讓出資者知道，總預算可能會上升至預算定稿加上預備金的數字。

預算執行

我想先在這裡談一下預算執行，細節留到本書後面第14章〈完片〉再談。

當你將每一筆已支付或請款收據輸入到預算表的「實際費用」（「估計」欄旁邊）欄時，你便在做預算執行的工作。每份收據都會輸入對應的細目，如機票輸入至機票細目，燈光租借輸入至燈光細目等。一但你開始收到請款收據時，你便應該要開始進行這份工作。當你將收據輸入至預算同時，試算表公式會進行加總，你也可以即時追蹤花費情形。等你完成這個步驟，所有的收據皆已輸入至預算表裡頭，你就可以針對估計值與實際值做比較。有些時候，某些科目可能會超過，某些科目會有節約，兩者互相抵消，這算是在預期之內，最終目標仍是將花費壓在總預算以下。

銷售稅免稅證書

在美國，各州都會允許製片公司在採購拍攝案製作所需之商品或服務時，使用所謂的銷售稅免稅證書（Tax Resale Certificates），這讓製作公司在採購拍攝所需用品時，無需支付該州的銷售稅。之所以會這樣做，是因為當拍攝結束，作品進行銷售，公司必須要支付銷售稅，但假如公司在執行案子時已經先付過稅，這便有了重複收稅的問題。你可以從各州的稅務單位那邊取得免稅證書，填好之後交給你購買貨品或服務的廠商，他們便會在收據上扣除銷售稅項目。

稅額優惠／抵免

美國許多州都有針對在該州進行的電影拍攝案，提供稅額優惠（Incentives）和稅額抵免（Credits），某些州的優惠幅度約等同於在該州花費總金額的5%至25%。有些州提供你稅額抵免，扣抵製作公司未來數年的稅額，有些州則是直接退還現金給你。有些州會允許拍攝團隊在入住旅館期間，免於支付劇組人員的營業稅，有些你甚至可以透過稅額抵免捐客將抵免換成現金，無需等到未來數年繳稅時才能派上用場。

你需要符合特定規則，才能確認拍攝案有資格獲得稅額減免。若要做相關研究，最佳起點莫過於拍攝州的電影委員會，州電影委員會網站上通常會有相關資訊，並提供你假如有後續問題想要詢問的聯絡窗口。

假如你認為自己符合相關條件，並打算運用該州的稅額優惠方案，記得要在拍攝前數個月，先和該州的官方人員碰個面，了解必要需求與會計程序。他們也會讓你知道，在你申請稅額抵免後，後續流程為何。多數州皆有「最低消費額」的限制，你得在該州花費超過特定數字，才能符合相關優惠。記得要先做功課，你才能在採取該州的方案前，先對相關規定、期程、預算限制與程序有所理解。

本章重點回顧

1. 不要被編預算嚇到。跟著本章的步驟做，逐一檢視預算中的個別細目。
2. 使用預算軟體樣版協助你估算製作各面向的需求，並以統整後的方式呈現。
3. 編列第一版預算時，先採取寬估的「廚房水槽版」，這樣你才不會忽略任何拍攝案的需求。
4. 在你編完初版預算後，記得跟導演和各部門主管討論你的想法，好解決製作上可能會面對的各種需求，並根據需求和資金總額，調整或縮減預算。
5. 等你知道知道最後資金總額，同時個別製作人和導演都同意相關數字後，便可以定下估計的預算數字。
6. 一旦你有了符合現實的預算定稿，接下來便是製作現金流期程，好知道在拍攝的各個關鍵階段——開發、前期製作、拍攝、後期製作——什麼時候戶頭裡得要有錢。
7. 持續因應預設情況與現實的變化修改預算，以創造更新後的「工作」預算。
8. 不管是在美國或海外拍攝，試著透過研究稅額優惠方案以極大化資金。
9. 若想知道更多深入資訊，或需要額外的拍攝預算範例，參見拙作《Film+Video Budgets》（第6版），或上網http://www.producertoproducer.com，http://www.mwp.com

Chapter 4

資金募資

我想我生涯中只有一、兩部片有拿到我想要的完整資金支持。其他時候，我都只求我剩下的錢還能讓我再拍十天。

——馬丁·史柯西斯（Martin Scorsese）

現在你已經知道你的製作案需要多少錢了，接下來你就得要找到資金來資助你的案子了。為製作案募資是製作過程中最困難的環節之一（甚至可能就是最難的，沒有之一！）。這一章將講解製片人在為獨立製作募資時最常用的幾種方法。

預售版權

雖然我們在第1章〈企劃〉時就討論過預售版權，但這裡還是有必要再重新梳理一次。

預售版權發生在當你先行將案子的某些權利售出，以獲取製作案資金的時候。你可以先賣給美國有線電視網或是國際電視網，這筆錢可能就夠你拿來製作電影。然後在影片製作完成後，你還可以賣戲院、DVD、網路平台版權等等。當然這一切都要視你的預算規模而定。

對獨立製作影人來說，要拿到預售版權相當困難。要不是導演過去有可資證明的紀錄，來證明拍的電影或劇成功獲利，不然就是你案子已找到A咖演員演出，或編劇拿過奧斯卡提名。不過也還有其他幾件事可以幫助你拿到預售版權金。

就紀錄片來說，包括導演過去的票房紀錄、同意擔任旁白的A咖演員、或是潛力素材的強度，都可能成為製作案能否成功提前變現，拿到預售版權金的關鍵因素。就我製作過的幾部紀錄長片來說，成功售出幾個重要國家的國外電視版權和美國有線電視版權，就已能支應全數的製作預算。然後在影展首映之後，又會再售出一些其他版權。

通常你在還沒有拍攝專案並完成一個優秀的粗剪前，都很難先售出。粗剪後你才可能售出一些版權。但這是個很需要精算的風險，所以你要謹慎思索。我並不建議為了拍攝任何專案搞到自己先負債。只要專案夠好，你一定會找到錢，否則，就等到你存夠足以支應所有製作預算時再動吧！

就紀錄片來說，還有一個額外的募資選項是非營利中介組織與基金會。只要符合基金會的標準，你就可以好好準備遞交申請，得到的開發與製作補助金也可以幫助專案執行。但這會耗費不少時間與心力，所以在申請之前請確認你和專案符合所有補助標準。

銷售代理片商

銷售代理片商是指專精於販售製作案版權的人。他們擁有許多不同發行通路的強大人脈，並以其銷售的內容專案聞名。他們有些專注在劇情作品，也有些專注在非虛構作品，也有少數片商專注於短片銷售。

要了解有哪些版權銷售的類型管道，這邊先列出說明：

美國（本土）電視版權：有像是無線台ABC、CBS、NBC和福斯等等，或有線頻道像HBO、TLC、IFC、日舞頻道等等。

國際（國外）電視版權：會是像電視網如英國BBC（British Broadcasting Corporation）、加拿大CBC（Canadian Broadcasting Corporation）、德國ZDF和法國的ARTE等等。

本土DVD版權：授權製作成DVD，在美國市場販售。

國際DVD版權：授權製作成DVD，在國際市場販售，通常是一個一個國家談。

美國戲院版權：在美國各戲院的映演權。

國際戲院版權：在國際各戲院的映演權。

數位播映權：以數位公開播送的權利，有可能涵蓋手機或其他未來科技裝置。

手機播映權（包含iPods、手機等等）：透過手機、APP等公開播送的權利。

股權股東投資

股權募資意即透過能出現金投資的投資者來募集專案資金。當專案有利潤時，投資者的協議就會規範優先分潤的計畫和時程。返還利潤的公式，通常基於某種「點數」機制。

「點數」通常可區分為製作人點數和投資人點數，在所有權結構裡，這代表兩種不同型態的投資。舉例來說，有種協議是當有利潤時，投資人將優先取得原投資金125%之回收金額。在返還投資人這筆利潤之後，擁有製作人點數的股東才能拿到分潤，然後如果還有更多盈餘的話，則所有人則平分（Pari passu）剩下的利潤。這常見的拉丁俗諺「Pari passu」意味著「平等、齊進」，同時也表示每個股東法人獲得利潤的權利彼此相等。

製作人點數則通常依據其與不同的演職員及其他協助電影製作的重要人士之間的協議來做分割。有時候這些點數會給予無酬工作或接受後付的演職人員，在後面再以分潤的方式給予他們參與的補償。

請注意：當你需要製作萬資協議計畫時，請務必聯絡法務，他們可以給你法律建議並熟知所有美國證券交易委員會的相關規定等你必須遵守的法則。

後付款合約

另一種協議則被稱為「後付款合約」。意思就是演職員先領低於正常的薪資，剩下的餘額則等到電影確定獲利時再拿到酬勞。在這樣的協議裡，有可能是全數的薪資都後付（意即演職人員本無償工作），也有可能只是部分薪酬後付（也就是演職人員現在還是有拿到一些錢，但其他的則要等到專案確定獲利後才得到另一筆）。

就如同股權投資一般，後付合約必須非常清楚地讓演職人員知道，電影回本獲利而可以讓他們拿到後付費用的機率有多低。誠心建議所有人不要先預期自己拿得到，就當作後面有的是撿到的獎勵吧！請記得演職人員要直到所有專案製作和行銷費用都回收之後，才能拿到費用。所以製作行銷總金額愈低，演職人員可能拿到費用的機率就會愈高。

當終於要支付後付薪資時，因為通常也是以平等方式支付，所以假設你現在有1萬美金的後付費用要支付，但你的利潤只夠擬付5000美金，那就是每個演職人員都要拿到他們應得費用的50%。然後如果你在一年後又賺得剩下的5000美金，那就可以把演職人員剩下還沒付清的後付費用都付完了。

演員工會合約

演員獨立製作是包含在演員工會（SAG-AFTRA）合約裡的其中一個篇章，適用於小成本電影製作合約使用，電影製作預算範圍是從5萬美金至250萬美金以下。其中又有4個不同的級距：短片（金額不超過5萬美金）、極低預算規模（預算25萬美金以下）、中間型低預算規模（預算62萬5,000元美金以下）、小預算規模（預算250萬以下）。各式合約都會規範出每個工會演員折扣後的薪資為何。最特別的是，演員工會

針對學生製片、短片和新媒體的合約，是允許公會演員的薪水後付的，也就是說製作人可以等到電影售出後再支付演員薪水。但工會演員仍會是優先需要支付的對象，所以不管何時只要錢一進來，他們就要最優先領到應得的薪水。你可以上工會網站www.SAGindie.org找到所有相關資訊。

捐款及贊助

通常，獨立製作的部分或全部資金可能來自「親朋好友」的錢。也許是導演的奶奶想贊助資金來支持他的開發製作案，就直接開了張全額支票給你。你可以收下錢然後說聲「謝謝」，但如果這個案子有財務上的贊助，其實奶奶就可以把這張支票簽給非營利組織，並因她的慷慨解囊獲得減稅。這對於在為專案找現金贊助上，其實有非常大的幫助。

某些被稱為501（c）3的非營利組織（因為在美國稅碼裡的數字和字母而有這樣的簡稱），可以讓專案申請財務贊助。他們通常會透過申請表來詢問確認基本訊息：諸如故事情節、製作規劃、拍攝期程和預算。每個非營利組織都有自己特定的申請標準和行政程序。所以務必要仔細閱讀並好好遵守相關規定。

捐款給你專案的捐助者，會將捐款寄給非營利組織，並取得一份抵稅文件，之後可以在報稅時派上用場。接下來，你便要聯絡經濟贊助人，透過他們的流程請款。每個經濟贊助人會從你帳戶的款項總額，收取5%-8%的管理用費。假如你收到1000美金捐款（捐給你的拍攝案），然後服務費是5%，你可動用金額便是950美金，對方會收取50美金作為行政與會計費用。

假如有人要捐錢給你的專案，你可以詢問他們服務的企業是否對於員工提供善心捐款，有所謂的對等捐助政策。有些公司會願意分毫不差地捐助同樣金額，1000美金的捐款便等同於2000美金總額。

因為經濟贊助各有不同，你必須先做功課，確定哪個機構最適合你的專案。有些單位會基於它們的成立使命或專攻領域，需要專案符合特定條件，如影人需為女性，或針對特定議題的拍攝案等。更多資訊請上www.ProducerToProducer.com。

另一種捐獻形式稱為實物捐獻（in-kind donation）。所謂實物捐獻，指的是提供物資或服務，而非金錢。有些經濟贊助人會接受實物捐獻，並提供捐助人稅務抵免證

明，數字等同於捐助人提供拍攝案的總價值。舉例來說，假如一間戲服租借公司捐助了價值500美金的戲服租借，他們便能獲得金額為500美金的稅務抵免證明。記得要詢問個別經濟贊助人，以取得更多特定要求與規範。

有些廠商會願意捐獻換取出現在製作名單的機會。先前我在製作一支短片時，我們預備要拍攝的其中一場戲需要兩打杯子蛋糕。我住的地方轉角剛好是紐約市最有名的杯子蛋糕聖地之一，我便和店主碰了面，透過電子郵件向對方提出請求，並讓他們知道他們公司的名字會出現在製作名單上頭。對方同意了我的請求，免費提供我們價值60美金的杯子蛋糕……蛋糕最後成了我們午餐的餐後甜點！

多年前，我製作的一支音樂錄影帶總共拍攝2天，以16釐米底片拍攝，總花費為256美金。所有物資皆是透過眾人的捐獻取得（我們僅需要支付2天的午餐錢），大夥都開心得不得了。我們對音樂家和他所屬的獨立音樂廠牌有著全然信心，也希望合力幫他們拍一支價值至少在6萬美金以上的音樂錄影帶。而當我們尋求許多人的協助，他們也都點頭同意。這是做得來的，只不過尋求捐獻需要花上很多時間和力氣，所以記得在前期製作預留足夠的時間。

最後，當你從不同組織那邊獲得經濟贊助時，記得詢問他們是否和地區內的某些廠商有著折扣協議，這可以幫助你運用你的捐獻用得更有效率。

聯繫感興趣的社群

鼓勵社群參與是另外一個獲得拍攝案所需協助（財務與物資皆然）的好方法。假如你的劇本主要與特定族裔、主題，或政治議題有關，你可以跟願意支持這樣議題的團體聯絡。

聯繫特定族群往往對雙方皆有好處。幾年前，我某位學生製作的作品主角是亞美尼亞裔，其中某個重要場景發生在一場亞美尼亞裔與美裔的婚禮上。這位學生知道亞美尼亞裔鮮少出現在美國影視作品中，於是他聯絡了布魯克林當地的亞美尼亞社群，徵詢他們幫忙的意願。對方對於自己的文化能出現在電影裡相當興奮，於是允許影人在一場實際婚禮開始前與結束後拍攝！這位學生不僅獲得了驚人的質感與真實性，對方社群亦相當享受在片中擔任背景演員的經驗。以上便是當特定社群希望看見作品問世時，能夠提供協助的絕佳範例。

此外，你準備拍攝的特定議題紀錄片，可能剛好契合某個非營利組織的使命。對方可能會願意為你的拍攝案籌辦募資餐會，並幫助將消息傳達至感興趣的群體。

尋求捐款及折扣需要技巧和巧思。為了增加你的成功機率，請將以下概念牢記在心。

如何尋求捐款及折扣

什麼（WHAT）：知道你要的是什麼

先做精算，好知道讓案子能夠進行，你究竟需要什麼。你只有一次提案的機會，所以確保你要到是正確的數字。你的請求務必明確，再看你會得到什麼樣的回應。

面對捐獻（現金或實物）給你的人，確保他們知道他們的錢用在哪裡、如何派上用場。明確讓他們知道他們的捐獻換到什麼：可能是服裝、可能是劇組某天的餐飲、可能是租借攝影機等。這會讓他們感覺自己跟拍攝案的關係更緊密，他們也能理解自己的捐助是如何幫助到你的案子。

為什麼（WHY）：知道你為什麼要開口

力求明確：「因為我們準備拍攝電影的高潮戲，我想借用軌道一個週末，這會對戲帶來巨大的影響。」「現在我們已經募到多少多少錢。之所以要跟您請求現金捐款，是因為我們只需要多少多少錢，這個案子便有所需要的全數資金了。」「之所以要請您捐獻，是因為我身為一位學生，這是我所受的教育的重要環節。」你得明確讓對方知道你為什麼有需求，並讓潛在金主知道這為什麼重要。

如何（HOW）：他們捐助能換得什麼

再一次地，力求明確。以下是可能的獎勵或交換：

1. 出現在片尾的致謝名單上。
2. 在宣傳與媒體資訊中列為贊助商。
3. DVD拷貝或數位下載。

4. 承諾你會幫對方拍攝他兒子明年三月的成年禮。

5. 提議讓對方妹妹在片中擔任背景演員。

6. 承諾你會永生永世記得他們的大恩大德。

7. 承諾你未來會推薦大家去他們那邊租借器材,或去該餐廳用餐。

8. 讓他們知道,當你下個月擔任預算較高的商業拍攝製片時,你會去他們那邊借用器材。

9. 承諾對方你會定期寄發電子郵件,讓他們知道拍攝案的進度。

10. 邀請他們參加該地的首映會。

你可能沒有多少錢,但「回報」別人有許多不同的方式,重點是讓他們知道你打算怎麼做,白紙黑字記錄下來,然後務必確保你會做到。我常常會透過捐獻表,記錄誰給了我什麼、何時需要做出回報,以及對方的聯絡方式。這樣一來,所有我需要的資訊都在同一張表單上,之後需要時可以參考。這也可以協助你留意電影最後的「影人致謝／特別感謝」名單。

誰（WHO）：知道你要向誰開口

器材出租公司的前台八成沒有提供你為期4天免費租借攝影機的權限,出借櫃檯的人員可能也沒有。但你可以跟他們提出你的想法,看看他們的反應。對方可能會說,「我們接下來三週都已經借滿了,但下個月一號之後目前沒有人預約。」或者,「老闆上次被氣到了。有人拍攝沒有準時歸還,結果我們因此錯失了隔天的租借要求。」這樣一來,在你接觸業主時,你便有了不少能夠幫助你調整提議的資訊,你可以把拍攝日期改到下個月一號之後,並且提供押金,這樣假如租借的器材晚了,對方也不會虧錢。如此一來,你便能針對可能的障礙提出解決辦法,好讓業主說「好吧」。

如何（HOW）：準備你最好的提議

提前演練你的提議,這樣一旦你準備好了,你只需要開口就行。提案完之後,記得保持沉默,等待對方的反應。假如對方還不確定或有所遲疑,你可以先提供他們後續信件、提案書,或電子郵件,之後再詢問他們後續的想法。只要對方沒有像你說「不行」,你還是有機會獲得「同意」。

在《電影募資的藝術：另類籌資概念》（*The Art of Funding Your Film: Alternate Financing Concepts*）這本好書中，作者卡蘿·迪恩（Carole Dean）提供讀者關於電影募資的重要資訊。卡蘿於1992年成立了洛伊·W·迪恩補助金（Roy W. Dean grant），過去20年來已提供有需要的影人價值逾200萬美金的貨品與服務。當討論到募款這個議題，卡蘿提出了以下建議：「（我合作的）影人通常會從個人與企業主那邊，獲得大約70%的捐獻，剩下的30%則來自於補助機構與其他來源。這個比例大概是3：1。我認為你必須要想清楚，你的預算裡頭有百分之多少來自於怎樣的捐助人，然後針對各個不同面向，投入所需要的時間和精力。先把預算這塊大餅切成小塊，然後再一塊一塊下功夫。」

補助金

全國性和地方性電影機構每年皆會提供敘事與紀錄片作品補助。你可以透過閱讀影視產業雜誌、部落格以及網站，確保自己能夠及時掌握補助案的週期與截止期限。除了上面的管道之外，亦有許多非營利組織願意提供與組織使命相關的影視作品補助，這對紀錄片影人來說格外有用。你可能可以依據拍攝案的主題或議題，尋找相關的補助機會。記得研究願意支持相關主題的基金會，也別忘了上基金會中心網站（Foundation Center, www.foundationcenter.org）看看，這個網站鉅細彌遺地提供了美國非營利組織的相關資訊，你可以參與相關工作坊，好理解如何使用他們的資料庫，以及如何申請補助。

創意工作坊

創意工作坊是獲得拍攝案所需物資的另一個管道。電影組織如日舞機構（Sundance Institute），電影節如漢普敦電影節以及南塔克電影節，皆有舉辦競爭極為激烈的相關方案，讓工作坊學員在名聲顯赫的導師指引下，經過琢磨讓他們的專案與劇本變得更好。相關工作坊會提供畢業學員不可或缺的創意與機構協助，並會努力確保他們的作品得以拍攝、完工，獲得發行。這些方案非常難擠進去，但任何人只要符合申請標準皆能申請。記得先做功課，再決定這類方案是否適合你。

募資前導片

　　一如第1章〈企劃〉所說的，提出補助申請時常會需要提供前導片，同時不管你拍的是劇情片或紀錄片，前導片都是非常有用的募資工具。前導片長度通常在2分鐘至7分鐘之間，內容剪輯自你手邊已經有的素材，以呈現你打算製作的拍攝案。一如為電影撰寫強而有力的提案，製作讓投資人和補助機構願意付錢給你的前導片相當具有挑戰性，但不管你需要多少錢，一支好的前導片都有機會幫你募到。

尋找導師或監製

　　假如你能找到導師或支持者掛名參與你的作品，他們能協助你把作品拍出來。人面廣的製作人或導演能把你的提案與前導片寄送給你接觸不到的出資人或網絡，他們響亮的名號與聲譽可以保證潛在出資人，某個有更多業界經驗的人會協助監督拍攝案，確保案子運作無礙：準時不超支。你可以研究看看誰適合你的拍攝案，這個人可能創作過類似的作品，也可能對於案子的內容或其他面向感興趣。

群眾募資

　　群眾募資網站讓你得以透過現金捐款募資。與投資方的金援不同，群眾募資下你不會實際將錢付還給對方。影人可以透過群眾募資網站成立專案頁面，爭取捐獻，並根據捐獻額提供特定獎勵。今日上述直接捐款關係正持續擴大，在特定法律前提下，影人甚至可以透過群眾募資網站，尋找投資人。美國證交會有據此訂出相關的法律規範，記得在透過群眾募資作為投資模式（見本章前面內容）前，先研究相關法條。

　　最後，群眾募資網站也是為拍攝案吸引注意的絕佳管道，在募資上相當有用。我認識的某位年經電影製片試圖利用群眾募資網站募集5萬美金，以製作她的首部長片。某位資深製片在群眾募資網站上看到她的案子，深深感到興趣，兩人之後碰面討論劇本、預算和拍攝規劃，整個會議進行得十分順利，順利到這位資深製片決定投入50萬美金資助這個拍攝案！

影人為拍攝案募資常用的兩個網站包含了IndieGoGo和Kickstarter，另外新的網站、手機應用程式以及數位平台亦如雨後春筍般出現，記得要掌握能夠幫助你接觸拍攝案潛在出資者的最新科技，同時假如你決定要進行群眾募資，別忘了，群眾募資可是一份勞心勞力的全職工作。

以下是一些關於群眾募資的有用建議：

- 你選定的募資期間長度應該要足以讓你接觸潛在出資者，但又不能太長。讓潛在贊助者感覺到截止期限的急迫性很重要，這樣他們才不會忘記。

- 先理解群眾募資網站中關於你所設定目標總額的相關規定，之後選擇一個可以達成的目標，同時釐清假如無法達成目標的話，後續會如何發展：有些網站會針對你募到的錢，收取較高的費用；有些網站不會讓你取用你募到的錢，在募資活動結束後不會跟贊助人收錢。記得要針對相關規定與選項，選擇你的專案最適合的數字。

- 聯絡你從研究所畢業到現在認識的每個人。就算你們已經一陣子沒聯絡了，大家通常還是會有興趣知道你最近在幹嘛。

- 針對你想強調的拍攝案重心，製作一支群眾募資前導短片。這裡頭可能包含了創意團隊介紹、你個人的故事、製作設計，或任何吸引人的故事。

- 在你開始群眾募資前，先訂出一個「後續更新」期程以在募資期間內使用，維持大家對於募資進度的興趣。

- 決定你打算提供的獎勵，並考量在募資結束後，寄送或是提供相關獎勵的困難度。在電影最後補上一個「影人感謝」可能相當簡單，但要設計、製作，寄送一頂有著電影圖案的帽子卻是份相當勞力密集的工作，甚至可能耽誤你實際拍攝案的進行。

- 理解你使用的群眾募資網站的收費結構。網站會針對每筆捐獻，收取百分之多少的費用？他們用的是哪個信用卡介面，交易費又是多少？他們是否會提供捐款人稅務減免的選項？一如我們在本章前面所提到的，對於特定捐款人來說，稅務減免可是相當具有吸引力，有些群眾募資網站則可以協助安排經濟贊助。

- 切記，這些網站會針對你收到的每一筆捐獻，收取一定比例的費用。你得決定你是要讓你所有的捐款人都使用同一個群眾募資網站，還是某些人可以直接開支票或銀行轉帳給你，幫助你省錢。

在群眾募資活動結束後，記得要執行你所承諾的獎勵（贈品），捐助人在你承諾的時間收到你所承諾的內容，亦是同樣重要。

用信用卡負擔拍攝？小心為上

我們都聽過類似故事：不按牌理出牌的影人，花5萬美金拍攝他的第一部長片。他透過信用卡負擔所有開支，然後在某個電影節用10倍的金額售出電影版權。聽到這種故事當然是要說恭喜，但實際要做到這件事的成功率是微乎其微（大概是影人中樂透的概念）。

電影產業的競爭是如此激烈，拍攝任何作品都是相當冒險的事情，也因此有著務實的期望至關重要，這樣一來你才不會欠了一屁股債，即便在拍攝案結束後仍久久揮之不去。

假如你把拍攝成本轉嫁到信用卡上，你得花上好幾年才有辦法把欠的錢還清。換言之，千萬別這麼做！找其他辦法，甚至先延後製作，等你湊齊所需的全數資金再開始拍攝。

注意，我前面說的是「全數」資金。有些人一旦湊到錢完成拍攝並湊出初剪就準備開拍，他們打算自己負責剪接，然後再想辦法將作品完成。但後續剪接、音效、混音、配樂、調色，以及製作母帶，依舊是一筆不小的費用。要在製作結束之後再募資有相當難度，你也可能會陷入某種矛盾：你沒有足夠的錢確實完成製作案，但在製作案完成前，你又沒辦法透過作品籌錢。千萬記得在案子開始前，先確保你有從頭到尾確實完成製作的明確計畫。

本章重點回顧

1. 假如你可以預售作品的各種版權，這是募資的絕佳方式。

2. 你可以規劃各式各樣的股權股東投資方案，吸引投資人股權投資你的作品。記得要在法律合同中，明確定義出投資人點數、製作人點數，以及後付款合約。

3. 研究你的預算適合哪份演員工會小成本製作合約，接著向演員工會申請同意。

4. 經濟贊助是為拍攝案吸引可扣稅捐款的好辦法。有些機構也能安排實物捐贈，記得研究看看哪個較為可能。

5. 在你接觸廠商之前探詢免費或折扣物資與服務之前，先釐清「誰、什麼、何時、如何，以及為什麼」。

6. 假如你的拍攝案符合條件的話，可以考慮申請補助或創意工作坊。

7. 群眾募資可能是為拍攝案取得資金的好方式，記得在執行之前，先研究各個網站或應用程式的運作方式。

8. 不要用信用卡支付拍攝案，拍電影還有其他辦法。不要讓自己欠債：這不過就是部電影罷了。

Chapter 5

選角

九成以上的導演工作等同於選角。

——米洛斯・福曼（Milos Formn），知名導演暨兩屆奧斯卡最佳導演獎得主

選角是電影的靈魂。

——艾伯特・梅索斯（Albert Maysles），知名紀錄片導演

選角是整個開發案中極為重要的環節。你的劇本也許是個賣座的故事，但如果沒有適當的選角，最後也難以成為一部成功的電影。因此，為每個角色找到最好且最適合的演員，是件至關重要的任務。甚至，直到你找到適合的卡司前，即使需要暫停製作也不足為惜——是的，選角就是這麼重要。

就如同我們在第1章〈企劃〉所述，在募資時，選角對開發案而言是關鍵因素。知名演員或明星的加入，都能加速投資人的決定。主創團隊中有知名主創的加入，也有助於電影後續發行。電影海報與廣告中出現的明星名字和面孔，會讓人決定是否要購買、租下或是下載這部電影。

聘請選角指導

如上所述，知名演員的加入會為資金籌措帶來完全不一樣的結果。所以理想上，你會需要先請一位選角指導進組，來幫你聯繫演員人才。有些選角指導會同意酬勞後付，先在開發階段時開始工作，並於資金全部到位時再拿費用，也有些選角指導在開發階段開始工作時，你必須先行支付費用。

一旦你決定要與哪位選角指導合作後，就開始與他們聯繫並討論開發案。在尋找選角指導時，IMDb網站是很實用的工具，在網站資料庫中，你可以找到是哪位選角指導為你最喜歡的電影擔任選角，找完資料後，把所有你想與之合作的選角指導在紙上列成名單，開始聯絡他們。當某個選角指導加入開發案後，他或她會需要一起參與決策過程。如果選角指導對你的邀約有興趣，你可以把劇本寄給他們參考，而當他們有空讀完劇本後，再與他們聯絡並確定他們是否有意願加入此開發案。

下一步則是要確定你們在創意上有相同認知，問問看他們想像中哪些演員適合演主角，並聽聽他建議的演員名單。而他們所提到的演員跟你的名單是否符合呢？他們對開發案的特定風格有基本的掌握了嗎？你們在演員選擇上務必要有共識。好的選角指導具有在閱讀劇本對白時推論出角色模樣的能力，並找出詮釋這個角色最好的人選。務必要確保你與你的選角指導合作愉快，而不是隨便找一位願意加入的選角指導充數，因為你需要找到與你創作理念最相合的人選。

接下來，你們需要討論拍攝期程規劃及預期。有時候也許會有某位著名選角指導想為你的開發案進行選角，但他的行程非常滿，這時他可能會提議讓他的助理在辦

公室進行選角任務，這也不失為一個好主意，因為助理仍帶著知名選角指導的光環與知名度，打給各個經紀人或是演員，而你可以透過助理得到許多直接的聯繫並引起注意。最後以何種方式進行選角當然還是由你決定，而當你做出決定後，記得起草一份書面合約，裡面包含選角的預算、期程及付款時間，這樣一來才能確保雙方對相關細節都有共識。

　　如果你還是不確定電影選角的人選，你可以與當地的電影委員會聯繫，並從他們那邊得到一份選角指導的名單。由於城市規模的差異，你所處區域能找到的人選也會不同。而你也可以根據你得到的名單去搜尋他們過往的選角經歷，有些可能擅長招募某些特定人選，像是兒童演員或臨時演員；或是擅長某類作品，像是廣告類的選角。如果你個人實在不熟悉他們的作品，也可以向他們索取過往作品的精華作品集來看，而如果你覺得這就是你想要的風格，就可以開始進入上面所提的程序了。

說服演員或所謂的「明星」加入你的開發案

　　在前製階段中，說服演員加入你的開發案與進行公開選角是兩種不同模式。說服演員加入的意思是某位具有知名度的演員與你達成口頭或書面的約定，只要你得到特定資金挹注後，他便同意扮演電影中的某個角色。而因為已有某演員加入你的開發案，你就可以開始四處為電影尋找潛在投資者。對獨立電影工作者來說，一位有才華又具有知名度的演員，可以對募資帶來極大影響力。

　　為了說服演員加入這部電影，你需要先列出一份開發案中不同角色的演員名單。再就這份名單與選角指導進行討論，並了解實現名單的可能性有多大，哪些演員可能會有檔期或有意願加入。假如只是客串角色，只需要一到兩天的拍攝時間，你或許可以邀請到更知名的演員加入，因為不需要花費太多時間。而正因為整體拍攝所需的天數較短，所以短片通常都可以請到較有名的卡司。

　　當你初步拉出想邀請的演員名單後，下一步就需要開始擬定給演員的合作方案。假如你的開發案適用工會制訂的其中一種演員合約，合約本身即會規範演員的最低薪資為何。你和選角指導可以選擇給予特定演員基本費用或較高的酬勞。不管最後雙方選定的合作方案為何，切記把合約細節做成簡要的備忘錄寄給演員經紀人，而根據演員知名度的不同，你也可以選擇增加或減少酬勞金額。

一旦你決定要邀演哪些演員後，選角指導就會開始與演員們的經紀人聯絡，而當某位演員沒有經紀人時，選角指導則會直接與演員本人聯絡，並同時寄出劇本、合作方案及回覆的時限。這種以邀約方式進行的選角是不需要試鏡的，因為你已經知道這是一位優秀的演員，所以這就是一份直接邀約。

在每個角色的徵選過程中，你都必須等待上一位演員經紀人給予回覆後，才能往名單上的下一個名字前進。這個過程可能會拖很久，所以訂定回覆時限很重要。在這個過程中，選角指導會與經紀人保持聯繫，並了解演員們是否已經讀完劇本，而他們對劇本的反應又如何。當某個演員對開發案有興趣時，他的經紀人就能根據他們目前的檔期，告知你他有空的時間。這是非常重要的資訊，因為如果你原本計劃要在春天拍攝，而這位演員卻整個春天都在拍另一部電影，這樣一來你可能就無法聘用這位演員。如果是這樣的狀況，你便需要衡量這位演員對於開發案的重要性，及你所訂定的拍攝期程更動的可能性。有時候，當某位演員真的對開發案來說不可或缺時，你可能會為了配合他的檔期而變更整個製作期程。接下來你要做的就是繼續說服名單上的演員加入，直到你找到所有演員為止。

預付條款

根據加入開發案演員的不同知名度，有些人可能會要求將預付條款加入合約。預付條款是指不管最後這個開發案有無成功進入拍攝，你都需要支付一定比例金額的費用給某位演員。為了讓某些知名演員加入你的開發案，這是一個很划算的約定，因為光是他們的名字便可以為電影帶來很多助益，所以這樣的前期投資是值得的，也足以抵銷可能的風險。預付條款最常出現在高預算的開發案中，反之在獨立製作中則非常少見。

當你沒有選角指導時，要如何招募演員呢？

當你沒有預算先聘用選角指導時，你還是可以完成開發案的選角，但這就意味著你要自己完成上述的所有程序。而當你在聯絡演員經紀人時，也就不會有著名選角指導的光環為你加持。但另一方面，透過經紀人與演員接洽有時也會碰到困難，因為

經紀人的所得一般都是按照演員所得再依比例抽成，所以當演員決定要加入尚未確定演員預算或低成本製作的開發案時，演員本身既沒能從中得到任何報酬，他的經紀人就完全拿不到錢。每位經紀人對於自己演員的未來期望不盡相同，而費用因素可能會讓某些經紀人不願意鼓勵演員參與你的開發案。

在這種狀況下，如果可以的話，最好當然還是將劇本及合作方案直接提供給演員本人。比如說，當編劇在編寫劇本時，心中屬意的女主角就是曾經演過《黑道家族》的艾美獎得主艾迪‧法柯（Edie Falco），但當你沒有選角指導時，最好的邀約方式就是直接將劇本送到演員本人手中。說不定你朋友的朋友有個朋友剛好在艾迪主演片中擔任髮型師，那這個朋友的朋友說不定願意將劇本交給那位髮型師，而當髮型師讀完劇本後，覺得這個劇本艾迪會喜歡，於是就將劇本再轉遞給艾迪本人。她可能會讀讀看，也有可能完全不看，但如果她真的讀完了劇本也非常喜歡，這時候你就會接到她本人或是她的經紀人打來的電話。這樣的機會雖然微乎其微，但仍然不妨一試。

一旦給出一份合作方案，你需要先得到目前這位演員的回覆後，才能再將同一個方案給到另一位演員。雖然這樣做可能會浪費很多寶貴時間，但這是業界中共同奉行的規則，所以你自己也要衡量在拍攝階段開始前，是否有時間等待回覆。比較好的做法是，在對某位演員釋出合作方案的同時，也同步開始所有角色的選角，這麼做可以確保不論這位明星的回覆為何，你都仍有優秀的卡司。如果你決定要採取這種方式，記得要提醒這位演員的經紀人注意最後回覆的時限，你才能在繼續進行前得到最後的答案。

選角流程

對於需要在選角過程找到演員的角色來說，整個過程其實還算簡單明瞭。首先，你先為開發案列出一份**選角角色表**，表格中會列出電影裡的每個角色，並附上一段關於年齡、性別、種族與體格特徵的簡介。類似以下的範例：「24歲亞裔男性，身材結實，必須會騎登山越野車」或「65歲非裔女性，能夠使用南方口音」。當有了這份選角角色表後，選角指導會將表格寄給合適的經紀人，並張貼在演員徵求網站上通知想參加試鏡的演員。假如你得在陌生的城市招募演員，請記得與當地的電影委員會聯繫，請教他們發布演員招募訊息的建議，以得知哪裡可以得到最多回應或應該使用

何種媒介。

假如你打算起用演員工會所提供的基本制式合約，那你就必須將開發案先註冊到工會並得到工會核可。得到核可後，工會同時會提供你專屬的註冊號碼。許多線上演員招募網站都需要填入註冊號碼，才會允許你在網站張貼選角角色表，以供參與工會的演員們參考。因此，在你計劃發布選角角色表前，記得多預留一些時間，先遞交工會申請。

當你將選角資料發布至網路上後，許多演員與經紀人都會提供演員試鏡照、演出履歷及演出作品集，讓你來評估他們是否適合該角色。演員試鏡照會附上演員演出履歷，而這些資訊能讓選角指導知道哪位演員比較適合參加哪個角色的試鏡。但有時候，有些照片其實是「照騙」，所以在做出最後決定前，還是得在試鏡時親眼看到演員本人比較保險。最後視需參與試鏡的優秀演員數量而定，整個選角試鏡過程可能會是幾天、也可能長達數週。

試鏡 / 選角面試

選角面試（又稱為試鏡）通常要不是在選角指導的辦公室，就是在租借的試鏡場地進行。這個空間要大到能容納一至兩位演員、選角指導、導演、製作人以及選角助理，場地裡還需有以腳架架設的攝影機，並連接至螢幕上，空間本身最好也有隔音效果，走廊間才不會聽到裡頭討論的內容。房間外面通常都會再擺放幾張椅子，給等待中的演員練習試鏡本，為他們的試鏡做準備。

試鏡本是指從劇本擷取出一小部分或特定場次的劇本片段，而演員在為角色試鏡前會拿到一份這樣的試鏡本。通常每個角色都有一份試鏡本，當演員將這些台詞表演出來時，在場的選角指導、導演還有製作人便能大概知道這位演員的能力，及他是否為演出此角的最佳人選。在確定試鏡時間時，試鏡本就會一併提前以電子檔的方式寄給演員，讓他們為這場試鏡做準備。而在試鏡場地，通常也會有紙本的試鏡本放在演員簽到桌上。許多演員招募網站上也都有發布角色試鏡本的功能，如此一來演員們在瀏覽徵求角色列表時，也可以同時參考這些角色的試鏡本。

導演、選角指導與製作人，還有選角助理通常每場選角面試都會出席，但有時第一輪面試時只會有選角指導到場，不過面試過程還是會全程錄影，以便導演與製作

人在面試結束後，仍可就錄下來的試鏡帶做出決定。在每一場試鏡前，每位演員都會拿到一張以連續數字編碼的小卡，而旁邊的助理會把這些小卡上的數字與相對應的演員資訊記錄起來。在錄影開始時，演員會報上自己的名字、電話號碼或是經紀公司，再舉起剛剛拿到的數字小卡，這樣的編碼系統可以讓之後要查看試鏡帶的人，都可以輕鬆快速的利用數字來查找想要的人選。試鏡結束後，所有的試鏡帶與每位演員相對的數字記錄，以及演員的試鏡照、演出履歷等等所有檔案，都會以密碼保護的方式傳給導演與製作人，選角指導同時也會將自己的筆記一起傳給他們。而導演在查看試鏡帶時，也會在上述的數字記錄旁作筆記，以便日後可以確定導演想要找哪位演員進行第二輪試鏡（callback）。

如有某位演員無法親自出席試鏡現場，他也可以選擇寄出自己的試鏡帶電子檔作為第二選擇。他可以利用手機幫自己錄影，或是請朋友幫他錄影，再將電子檔傳給選角指導，這樣一來他的試鏡帶才能被放入所有參與試鏡的檔案中。雖然這種方式不盡理想，但我也確實曾經透過這樣的試鏡帶選到演員，所以它還是有一定程度的幫助。

第二輪試鏡

通常都是在導演、製作人與選角指導商討後，才會列出第二輪試鏡名單，第二輪試鏡就是將演員再次找來，讓他們以更深入的方式演繹手上的素材，導演也可在此時與演員們進行更多互動。演員得到第二輪面試的通知，意味著他們已進入特定角色的最終考慮名單內，有時候導演更會將兩位演員互相配對，來看看他們站在一起的效果如何，思考該組合成功的機率為何，同時導演也會試著為同一位演員配上不同搭檔，看最後哪一個組合最理想。第二輪試鏡的用意在於讓導演更了解演員，並做出最後的演員組合搭配。

與未成年演員相關的勞工法

未成年演員指的是在18歲以下的演員。不論拍攝地點為何，每一州都有必須遵守的未成年勞工法與孩童表演者相關規定。而根據地點之不同，須遵守的勞工法與工作證規定也有所不同，不過每一州都規定在拍攝現場時，未成年者的父母其中一方或法

定監護人必須隨時陪同。有些州像加州則是要求上學日時，要在駐點拍攝現場配有科目教師，這樣未成年演員才能在拍攝現場讀書，而未成年演員的父母其中一方或是法定監護人，也要先向製作人提供童工工作證後才能開始參與拍攝。記得在拍攝時，向該地所屬州別的電影委員會聯絡，以確定該州關於未成年孩童相關的勞工法規定，與工作許可證的申請程序。

臨時演員／背景演員之選角

臨時演員或背景演員是沒有台詞，或不需要導演給予演出指導的角色。這些演員就是在餐廳裡，坐在主要演員後桌的一群人，這也是他們被稱為背景演員的原因。他們也是在街上走路的路人、在熱狗攤排隊的顧客，或是在球賽場景拍攝中，在看台上幫忙加油喝采的那群人。業界中有專門招募此種演員的經紀公司與選角指導，因為大家有所不知的是，創造出一個看起來稀鬆平常的背景，其實也需要特殊技巧。

臨時演員的招募通常都是等到拍攝日將近時才會開始進行，而非與主要角色選角同時進行。因為要到接近實際拍攝日期時，導演才能精確算出所需要臨時演員的數量與類型。除非你在特別偏遠的地區進行拍攝，且當地沒有可供選擇作為臨演的人選，要不然臨時演員招募的方式，通常只需透過瀏覽演員試鏡照即可。但如果是在偏遠地區拍攝的情況下，你可以選擇進行演員公開海選，並在當地的社群內發布訊息。演員公開海選的意思是任何人都可以進行試鏡，所以先選定一個試鏡時間與地點，再將這些訊息以報紙文章、部落格、電子報或是社群相關網站散播出去。

在拍攝《投彈手》（Bomber，2009）電影時，我們當時的拍攝地點是德國歐登堡（Oldenburg）附近一座名為巴特茨維申安（Bad Zwischenahn）的小鎮，此前從來沒有電影以此座小鎮作為背景。當時我們的做法是在當地的報紙上刊登一篇招募演員的文章，並在附近的飯店房間裡進行演員海選。參加的人群抵達後，就被引導到填寫資料表及拍攝試鏡照完成後導演再與這些人見面，大概了解他們屬於什麼類型後，試著找出哪些人可以在需要臨演的場景中派上用場。而導演的想法也被記錄在小卡上，之後當他要決定在某個場景起用背景演員時，他就可以直接參考小卡上的內容並做出選擇。

招募背景演員、為他們排定拍攝期程、照顧他們的飲食，並協調這些演員的拍

攝時間等等，在在都會花費相當多的時間與精力。對獨立電影製作來說，拍攝時最省預算的方式還是只有兩個主要演員的餐廳場景，不過當你希望將背景變為真實的場景時，你仍然需要在背景裡有足夠多的人才能讓人信服，所以記得將你手上有限的資金與時間，精準地投資在能帶來最大效益的人身上。

演員招募期程與備用人選

　　開始選角的時機，最好距離正式拍攝日越遠越好。如果是一部長片，一般來說你至少會需要一個月的時間進行排戲、造型定裝以及試髮妝。而在排戲開始前的幾個禮拜或幾個月前就要開始試鏡的程序，才能讓你有更充足的時間為每個角色找到最適合的演員人選。

　　針對關鍵的角色，你心中也要有幾個演員備案，因為演員的檔期時常變化，而當你在不得已的情況下，得要做出最後一刻的演員變動時，你還是要確保有找得到的備案人選。

加入工會，還是不加入工會好呢？

　　美國演員工會和廣播電視藝人聯合會（Screen Actors Guild-American Federation of Television and Radio Artists, SAG-AFTRA）是提供媒體從業人員參加的公會[1]，公會中不僅包括電影或電視演員，也包含配音演員、特技演員及其他工作類型的成員。此公會每三年會向各大製片廠與製片人們商議新的合約，合約中會規範不同表演類型工作的最低薪資、重播分潤費用，及所有締約方皆必須遵守的合約條款。締約方是指簽訂合約的公司或個人，並同意在合約有效期間的拍攝製作過程中遵守所有合約條款。

　　大部分（但不是全部）的演員工會開發案製作合約都只能讓有參加公會的演員加入，但有個被稱作《塔夫特－哈特萊豁免條款》（Taft Hartley waiver，以1947年通過的《塔夫特－哈特萊勞工法》命名）的例外，這項豁免條款讓製作人可以以特殊事

1　譯註：公會是為所有個體簽約人對資方進行商討的組織，而工會則是為所有受僱者對資方進行商討的組織。但在影視圈裡，這兩個詞可以互相替換，而人們也常用工會一詞代指公會，像是「工會所屬演員」或是「非工會所屬演員」。在書中會將這兩個詞交互使用，較易理解影視圈內實際的應用狀況。

由先向工會提出申請，讓尚未加入公會的人員加入工會所屬的開發案，像是甫展開演藝事業的童星、或有特殊族裔需求但當地公會人選無法符合等等，也有可能是當你在偏遠地區進行拍攝時，當地社群內沒有任何加入工會的演員。假如你需要申請豁免，記得在進行演員招募前就必須先填好表格，並向演員工會提交申請。

當要招募公會成員加入開發案時，你則需要簽署一份工會所屬合約，並遵守其中的條款。演員工會備有數個以獨立電影製作為面向的小成本製作合約格式，而合約的選擇將與開發案的預算高低密切相關。

就如在第4章〈資金募資〉中所提到的，「演員工會獨立製片部」（SAGindie）是演員工會旗下的一個組織，它的主要功能是協助提供給小預算製作開發案使用的合約，而此類小預算製作合約的預算介於5萬至250萬美金之間，其中又分為4種不同的預算間距：短片（預算最高為5萬美金）、超低預算製作（預算最高為25萬美金）、稍低預算製作（預算最高為62萬5千美金），以及小預算製作（預算最高為250萬美金）。這些合約中都有標明較行情低的工會成員演員薪水標準為何，並在短片與新型態媒體類合約中可以遞延方式給付演員薪資。當開發案是在後付的框架下進行時，製作人會在電影售出後才會給付演員薪資。演員工會所提供的合約都會將工會所屬演員放在資金分配的第一順位，意即不論是何種類型資金進帳，這些演員都會優先領到費用。

你可以拜訪www.SAGindie.org網站，瀏覽各種類型合約，並一一確認後再決定哪一種最適用於你的開發案。同時也要留意，當你提交演員工會所屬的合約申請或書面資料時，申請過程會耗費一些時間，所以記得要在長片型開發案或影集預定的主要拍攝期程的至少6週前先提出線上申請表。而如果是短片型開發案，演員工會則建議提前一個月提出即可。而如前所述，當你透過發布選角角色表的網站來向工會所屬演員寄送資料前，網站都會要求你提供參與演員工會的證明。所以如果你打算在此類網站上發布訊息，務必確保你在張貼開發案選角角色表前，有足夠時間進行演員工會註冊程序。

如果你打算在公會提供的合約框架下進行開發案，你就必須遵守合約中的相關條款與薪資標準。你可以自行決定要以何種模式進行，但工會所屬的演員通常都比非工會要來的經驗豐富。因為當演員要加入工會前，他們至少要先參與兩項工會所屬開發案後，才能提出申請，這也是在某種程度上他們會有較好能力與才華的原因，但這

樣說並非要貶低非工會所屬的演員，業界中還是有許多不屬於工會的優秀演員。而當你真正邀請到艾迪・法柯加入你的電影時，不用懷疑，她一定也會是公會成員，這時你就需要成為簽約的締約方，以與艾迪・法柯及片中其他演員合作。不過在較小的城市或市場中，大部分可用的演員都非工會所屬，這也會成為你要考量的因素之一。而有些演員工會獨立製片部所屬合約可讓你同時招募公會所屬與非公會所屬的演員，簽約時有這項條件會對你比較有利，因為這樣往後你在招募演員時就有兩種不同的選擇。

演員工會合約保證金 / 第三方託管帳戶

當你被認可為演員工會合約的締約方時，你需要向公會提交拍攝時間長短、演員數量及演員預估薪資等項目的預期預算，演員工會接下來便會告知此開發案需放進他們第三方託管帳戶的保證金金額。公會為會員提供的其中一項服務，便是確保會員們都會領到所有應得的報酬，及勞工退休金與健康保險費。藉由要求所有簽署這類合約的締約方在第三方託管帳戶中放入一筆大量金額的方式，當製作公司未能如期支付演員應得報酬時，公會就可利用帳戶中的保證金來補償演員。

對小預算製作來說，合約中的保證金是一筆為數可觀的資金，且會有好一段時間無法運用這筆資金，所以當你付完所有演員的報酬後（包含他們的勞工退休金與健康保險費），你需要盡早將所有的書面資料提交給演員工會，這樣一來你才能拿回這筆保證金並將其運用在後製階段。

工會所需書面資料 / Station 12 條款

當你得到工會核可並成為工會合約締約方後，你會收到在整個製作過程中所需要填寫的各式書面資料，其中包括前製階段、正式製作，以及電影最後收尾過程的文件。裡面也包括演員短期合約的表格，這種合約需要演員本人簽署，而演員本人、演員經紀人與工會都需留下合約副本做為參考；另一種形式的合約則是需要在每個工作日的期程結束前，先請演員們預先核可並簽名確定隔天的工作期程，而在所有製作程序結束後，你再將所有簽過名的文件上傳，並將你的演員工會帳號關閉，最後所有演

員的應付款項也都應於演員在開發案中工作結束後的14天內完成。

　　所有演員工會所屬的開發案製作（除短片製作外），你都需要在進行第一天拍攝前，確保這部電影中所有參與的演員都有履行Station12條款。Station12條款是演員工會專屬的術語，指的是確保每位工會所屬的演員都有向工會繳納他們所對應標準的會費。向演員工會提交一份開發案中所有的工會所屬演員清單，他們會在工會的會費資料庫中協助你查詢每位演員所對應的標準。而如果有演員決定不繳納這個費用，他就無法參與你的電影，你也需要重新招募新的演員，所以千萬不要把這個步驟留到最後才做。

本章重點回顧

1. 當你要為開發案聘用選角指導時，根據他在業界的聲望以及和你對電影有相同願景的人選做出決定。
2. 招募一位知名演員加入你的電影，而光是他的名字就可以吸引投資人對你的開發案感興趣。
3. 基於特別的合約條件，像是薪資比例或是期程安排，訂金條款可以幫助你敲定某些演員。
4. 在網站上發布欲招募角色的選角角色表，而試鏡及二次試鏡則可以讓導演找出每個角色最適合的演員。
5. 為了將你的電影調整至最佳狀態，臨時演員的招募是一個非常重要的環節。確保你有為這個程序預留足夠的時間，並專心致志地進行這個過程。
6. 如果你想與工會所屬演員合作，你需要成為與演員工會合約的締約方，而在www.SAGindie.org網站上，你可以找到更多關於遞延薪資的合約內容。
7. 記得要以正確的格式遞交所有演員工會相關的書面資料，並將所有要求的文件做好收尾，這樣一來你所屬的製作公司才能盡早收回先前繳出的保證金。

Chapter 6

前製

讓眼睛、思維、心靈三者間達到完美平衡才是你唯一所求。

——亨利‧卡蒂埃–布列松（Henri Cartier-Bresson），法國著名報導攝影大師

現在你已有可以準備開拍的優秀劇本在手，整個開發案所需資金也都到位了，接下來就要進入前製階段。更精準來說，前製階段其實早在你決定投入開發時就開始了，從那個時間點起，你做的每件事某種程度上來說都是為了進入前製而做的準備。但以此章講述的內容來說，前製階段則是指在完整資金到位後，在實際拍攝程序前幾星期或幾個月所進行的最後準備程序，像是開始場勘拍攝地點、設立劇組辦公室（以下簡稱劇辦）、完成演員和劇組人員招募。前製時間的長短取決於待辦事項的多寡，過程中你擁有多少時間，還有你能得到的資源而定，而前製階段則會在進行主要拍攝作業的前一天結束。

製作大三角

在一部電影的製作過程中，前製作業是最重要的部分，因為前製的好壞對整項開發案的成功與否有決定性的影響。很多電影因為沒有足夠時間進行前製，或是未能在前製過程完成所有的待辦事項而下場慘烈。自然界中有許多亙古不變的定理，就如莫非定律或是80／20法則一般，而現在要討論的正如前面兩個法則一般不可推翻，我們稱它為**製作大三角**。

製作大三角：你永遠只能得到這三項的其中兩項

我們現在來看看這個三角組成的不同可能性：如果你想要**又快又好**，那就**不會便宜**；如果你要**又快又便宜**，那品質**就不會太好**，但如果你是想要**又好又便宜**，那就一定**不會快**，而通常小預算製作都希望要**又好又便宜**，所以為了要達到這個目標，唯一的方法就是在前製階段時，用更多的時間把每件事都做好。

所以務必確保你在前製期留有充足的時間，如果你的拍攝期程安排太不切實際，請將拍攝日往後推遲，再多花一點時間做好準備。在業界中我反覆聽見的憾事之一，就是感嘆應該再多花一點時間在前製階段：「當初我真的不應該這麼早開始

拍攝」、「我多希望我那時有再多花一點時間，等到一位更適合作為主要演員的人選」，還有「要是當時我有花多一點時間就好了，要是等到我真的想要的攝影指導有空時就⋯⋯」

但機會只有一次，所以一定要好好把握，並善用你所有的時間及可得的幫助，來協助你好好準備整個過程。因為一旦電影拍完了，再說什麼藉口都太遲了。而當你試圖事後補救或是掩蓋瑕疵時，就會發現這比一次拍好要浪費更多的時間。

不過也不要誤會了，我可並不贊成無限期延長前製作業的時間，搞到最後連電影都拍不成，有時候你一定要當機立斷地採取行動，並決定何時啟動拍攝。此前，只要確定你已盡全力將手邊的資源以效益最大的方式利用在開發案上即可，因為在前製階段中的所有努力，都會在電影完成時開花結果。

資金入帳

如上述所提到，在進入前期的最後階段前，你手上一定要有一份完稿的劇本（在製作期間不會再有變動，但可能會調整部分對白內容），以及已定案的預算表。正如在第2章〈順場表〉所提到的，你需要製作一份資金入帳期程表，詳實明載在這項開發案中的籌備、前製及後製階段時，每階段中每項支出需要用到哪筆資金來支付。隨著開發案的推進，整個製作過程也會在不同階段拿到資金挹注。在拿到這份期程表後，投資人便會根據開發案下一階段所需之資金，在擬定的撥款日將款項轉進製作公司的銀行帳戶內。舉例來說，通常在拍攝結束的數個月後，才會是整個案子真正入完帳結完案的時候。

作為製作人所需要了解的是，如果在原定的撥款日未能如期收到某筆款項入戶，那麼直到該筆款項入帳前，你可能就需要暫緩整個製作案的進度。做出這樣的決定很艱難，但這也是你身為製作人的職責，因為假如無法履行相關約定，是**你的聲譽**會受到影響，整個案件也可能因此受牽連而無法繼續。要讓你的演員、劇組人員及投資人保持對你的信任，這是你最至關重要的任務。

前製作業最後倒數階段

接下來是介紹各個前製階段所需進行的任務時間表，隨著各電影內容製作的差異，這些任務所花費的時間長短不一。以下是快速檢核，而我們會在本章後段對每一項有更多詳細介紹。

主要拍攝階段前 9-12 週

- 取得所有核心主創的作品集，包括攝影指導、副導演、美術總監、服裝造型設計及收音等主創部門。
- 製作分鏡拍攝表初稿，並繪製分鏡腳本。
- 場勘拍攝場景與攝影棚。
- 最終拍攝劇本修訂完成（因應製作拍攝條件而做的劇本修訂）。
- 為電影購買網域名並設立網站。
- 選定社群媒體名稱並設立帳號。
- 開始制訂製作通訊錄。
- 詢問整體製作所需之保險費用報價。

主要拍攝階段前 8 週

- 為此部電影填寫演員工會書面資料表，並將申請提交給公會。
- 在各管道發布選角角色表和聘請選角導演，並開始試鏡程序。
- 聘請核心主創。
- 最終確認並訂下所有拍攝場景。
- 劇本最終版本確認（因應製作條件微調）。
- 為核心主創團隊及劇組購買工作用手機，並訂定費用報銷規定。
- 確認並買下製作所需之保險。
- 試拍：測試你考慮要用來拍攝的影片格式，確認呈現效果和工作流程。

主要拍攝階段前 7 週

- 為所有角色進行試鏡。
- 請攝影指導列出拍攝所需之攝影機、燈光及輔助器材之暫定清單。
- 協商拍攝場地費用及合作方案。
- 確認進行拍攝會需要申請哪些許可。
- 請美術總監提供所需道具清單,並確定最終場景設計。
- 開始採購道具。

主要拍攝階段前 6 週

- 進行第二輪試鏡。
- 發布招募劇組人員訊息,並開始進行工作人員面試。
- 陸續簽訂拍攝場地的合作備忘錄、使用許可表格。
- 如有需要,確認演員工會或其他單位所要求的完工保證金。
- 完成初版製作通訊錄。
- 開設僅限劇組使用的照片 / 影像分享空間,讓製作相關的資料都可以上傳到同一個網路暫存硬碟。

主要拍攝階段前 5 週

- 聘請主要卡司與演員,開始與經紀人協商溝通。
- 列出所需器材清單,開始向器材公司詢價比價。
- 詢價攝影棚租借費用。
- 與服裝造型設計討論並確認預估服裝預算。
- 與美術總監討論並確認場景設計與道具預估預算。
- 聘請平面攝影或動態影片攝影師來片場拍攝宣傳照、電子媒體宣傳素材(所謂的EPK,electronic press kit)與電影幕後花絮影片。

主要拍攝階段前 4 週

- 簽署並對演員工會合約資料進行最後確認。

- 開始演員排戲。
- 簽署演員合作備忘錄。
- 聘請攝影助理、影像檔案管理技師（DIT）或影像處理工程師。
- 取得餐飲供應商的報價。
- 開始採購／租賃服裝。
- 對所有供應商進行確認信用卡授權／保證金的書面作業。
- 選定攝影棚／舞台設備合作方。
- 選定器材公司。
- 請副導演擬定初版拍攝大表。

主要拍攝階段前 3 週

- 簽署劇組人員工作備忘錄。
- 確認供應商合約與付款細節。
- 取得拍攝場地許可。
- 取得拍攝場地與器材保險憑證並寄給各保險人。
- 僱用交通車。
- 選定餐飲供應商，或確認其他可為劇組提供好餐點的方式。
- 協調溝通臨時演員選角事宜。

主要拍攝階段前 2 週

- 進行技術場勘。
- 確定所需器材的最終清單，並寄給器材公司。
- 確認所有供應商的信用卡授權／保證金資料。
- 與所有供應商確認保險憑證。
- 填好減稅憑證給所有的供應商。
- 列出所有需要劇組接送的相關人員清單。

主要拍攝階段前 1 週

- 購買後場所需的食品與物資。

- 確認最終版製作大表。
- 購買製作過程所需物資與耗材。
- 影印最終版劇本。
- 與核心主創人員進行最終前製會議。
- 確定前往所有拍攝地點與棚／場景的正確行車路線。
- 訂定所有工作人員的工作職責表。

主要拍攝階段前幾天

- 訂定接手備案名單。
- 劇組人員對租借器材進行測試。
- 確認第一天拍攝的通告單與路線圖，並寄給所有演員與劇組做確認。

前製作業最後倒數階段步驟解析

主要拍攝階段前 9-12 週

- **取得所有核心主創的試鏡帶，包括攝影指導、副導演、美術總監、服裝造型設計及聲音部門等主創**

　　要打造出一部叫好又叫座的電影，這些主創人員的角色可說舉足輕重。對製作人來說，拿到他們的作品集就是你對他們進行挑選的過程，而為每組的核心主創找到合適人選尤為重要。你可以透過許多方式來找到優秀人才，在大城市中有許多經紀人專門經紀旗下的主創職人，像是攝影指導、服裝造型設計、美術設計、髮妝團隊及剪輯師等等。與經紀人聯絡，與他們討論一下你正要製作的電影，並列出你希望聘請的職位清單、開始拍攝的日期（因為他們有些人選可能正在進行其他長期案件而無法再接下你的案子）及薪資範圍。根據你所提供的薪資間距，經紀人可以幫你找出最適合的人選。而如果這個案子所提供的薪資很低，或甚至無償，大部分經紀人都不會希望自己旗下職人去接無償工作，但他們有時候會推薦仍在助理職位的人選給你，試著以無償的方式協助他們往上一階職位晉升，並得到更多經驗。

　　在IMDb網站上搜尋一下你喜歡的電影或影集的演職人員名單，並列出你想要聯

絡的工作人員名單；或是在參加電影節活動時，與參展電影中的核心主創人員見面；又或是可以向同事和業界前輩請益，請他們把你介紹給你想要合作的核心主創人員，而在當地的電影製作相關網站張貼工作招募訊息也不失為能讓你接觸到更多人選的一種方法。

- **製作分鏡拍攝表（shot list）、繪製分鏡腳本（storyboard）**

前製階段時，導演與攝影指導會為即將到來的拍攝列出分鏡拍攝表，而許多導演偏好使用分鏡腳本，來想像電影最終剪輯完成後的模樣。分鏡腳本是以圖畫的方式，按照電影敘事的順序去呈現導演的分鏡拍攝，每一張圖都代表導演與攝影指導要如何呈現每一個分鏡，像是中景、遠景、特寫或是過肩鏡頭等等；而每張圖也都繪製於與電影拍攝畫面比例相似的框格中，所以你可以用類似看漫畫的方式，去查看當不同鏡頭被剪輯在一起時會是什麼樣子。

你可以聘用一位專門負責分鏡腳本的插畫家，或是購買分鏡腳本專用的軟體來繪製分鏡腳本。有些軟體有提供3D立體視角，及模擬真實攝影機運鏡模式的功能。若欲得知更多資訊，請造訪www.ProducerToProducer.com。

有些導演則會傾向聘用分鏡腳本插畫家，讓他們根據導演敘述來畫出每一個鏡頭。這種方法也很好，但插畫家收費有高有低，採取此法有可能會超出原訂的預算範圍，所以你可以找找看還在藝術大學唸書或修習藝術相關學分的學生，會比較有機會找到願意以你付得起的費用來完成這項工作的人選。還有另一種「手繪分鏡表」則是較為舊式的選項，不過只要能讓導演與攝影指導向劇組人員清楚傳達他們對於每個鏡頭的想法，也不需要弄得太複雜。.

- **場勘拍攝場景與攝影棚**

我們將在第7章〈拍攝場景〉再深入討論。

- **最終拍攝劇本修訂完成（因應製作拍攝條件而做的劇本修訂）**

前製階段中，為製作流程來確認劇本最終版本是一件極為重要的任務。假如你沒有在此時完成，許多尚未得到確認的問題都會在各組間一一浮現，像是拍攝場景、場景設計、道具、服裝髮妝等等，所以這些問題都要盡早確認，不然在整個前製準備

時期時，你的預算跟製作團隊都會因為這些問題而花費多餘的時間與資金。直到拍攝期正式開始前，大部分的對白都可以在需要時進行修改，而不會影響到整項製作案的進度。

以製作階段的觀點來看，確認最終拍攝劇本意即要達到以下條件：

→拍攝場景需都已確認，在這個階段，假如劇本中需要一間郊區的房子、高中、餐廳或是辦公大樓，你需要確認場地的類型，並開始專心尋找能符合電影美學與製作需要的地點。

→你已知道每場戲的走向，且大致情節不會再做變動。

→劇本中的主要角色皆已確定，這時已不會再新增飾演關鍵角色的演員。

→關鍵的場景設計與需要的道具都已確認。

→全體演員的服裝需求都已確認。

→每場戲的日景夜景安排都已確認。

→主要的設備需求（攝影格式、燈光、輔助與攝影器材）都已確認。

在開始招募核心主創之前，導演、編劇和你要一起將劇本中這些細節做最終確認。因為當這些主創開始讀劇本時，他們會同時以創意與製作的角度來評估劇本潛力，並衡量自己是否在這兩方面都對這份劇本感興趣，最後也會向你和導演提出很多相關問題。

對於導演來說，他們會想要知道這部電影看起來給人的感覺為何。電影的時代背景、角色背後的動機，還有本片的創作理念是什麼呢？而從上述這些問題中，核心主創會就拍攝期程與預算向製作人提出許多問題。在《偷天鋼索人》一片中，很多歷史還原場景都發生在紐約世貿雙子星大樓樓頂，也就是當時進行高空鋼索行走的地點，當時在前製階段時，導演、攝影指導與美術總監就此進行了一次長時間的討論，關於究竟是要在大約80層樓或更高樓層的樓頂拍攝這些場景，或在攝影棚中搭建相同的場景。這樣的決定會對美術總監的期程與預算帶來極大的影響，而這也會同樣地影響到燈光及器材部門。在《偷天鋼索人》一片中，我們最後決定在攝影棚中搭建場景，並將時間與資源利用在場景搭建、置景安排及道具上。

● 為電影購買網域名並設立網站

決定你要為此部電影購買的網域名稱，大部分的電影都會採用www.「電影名」

themovie.com或是 www.「電影名」thefilm.com作為網域名稱，再來你可以架設一個較為簡易的網站，並隨著製作過程的進展更新。這個網站可以用於公關宣傳、募集資金、撰寫部落格文章，以及散布關於卡司與劇組成員的最新消息。

● 選定社群媒體名稱並設立帳號

選定你想要使用的帳號名稱，並在你計劃使用的各大社群媒體上創立帳號。一般來說，每個社群媒體使用的帳號都會是一樣的，而帳號也會相對簡單，再來你可以將這些社群網站的標誌與最新動態加到網站上，這樣一來在這個開發案的一開始，你就可以協調所有平台發布的內容，而在這裡，協調一致是一個重點。

● 開始制訂製作通訊錄

製作大表可說是整項開發案的「聖經」，裡面包含了製作團隊需要的所有重要資訊：演員、劇組人員的聯絡資料（姓名、電話、email、地址等）、拍攝期程、供應商資料以及交通路線。現在就開始制訂製作大表，並隨時間經過在其中不斷增添資訊吧。下頁是在《聖代》一片中使用的製作通訊錄。

《聖代》（SUNDAE）
工作人員名單

監製組

製片人	Kristin Marie Frost	電話 email地址
共同製片人	Birgit 'Bitz'Gernbock	電話 email地址
UPM製片主任	Giovanni Ferrari	電話 email地址

核心主創團隊

導演	Sonya Goddy	電話 email地址
攝影導演	Andrew Ellmaker	電話 email地址

第一副導演	Connor Gaffey	電話 email地址
場記	Bettina Kadoorie	電話 email地址

選角組

選角導演	Judy Bowman, CSA	電話 email地址

攝影組

第一攝影助理	Chris Cruz	電話 email地址
第二攝影助理	Blaine Dunkley	電話 email地址
影像素材檔案管理技師	Ben Kegan	電話 email地址

燈光組

燈光指導	Gordon Christmas	電話 email地址
場務總監	Miguel Martinez	電話 email地址
場務操作 / 吊掛	Zack Frank	電話 email地址

聲音組

收音師	Michael McMenomy	電話 email地址

美術組

道具師	Michael Piech	電話 email地址
武器 / 特殊道具	地址	電話 email地址

製片 / 交通組

製片助理	Temisanren Okotieuro	電話 email地址
製片助理	Amelia Eimert	電話 email地址
後場製片團隊	Brendan Bouzard	電話 email地址

剪輯

剪輯師	Souliman Schelfout	電話 email地址

關鍵供應商 / 車輛租借

CC租借	地址	電話 email地址
Edge租車	地址	電話 email地址
Adorama租車	地址	電話 email地址

拍攝場景

場地許可	地址	電話 email地址
黃色房屋	地址	電話 email地址
冰淇淋店	地址	電話 email地址

《聖代》
演員名單

瑪莉（媽媽）	Finnerty Steeves	電話 / email地址
	經紀人資訊	電話 / email地址
提姆（兒子）	Julian Antonio de Leon 演員母親 / 法定監護人： Francine de Leon	電話 / email地址 電話 / email地址
女路人（特技演員）	Jenna Hellmuth Via Drew Leary	電話 / email地址
男路人	Teddy Canez	電話 / email地址
金髮女路人	Laura Gragtmans	電話 / email地址

主要拍攝階段前 8 週

•為此部電影填寫演員工會書面資料表，並將申請提交給公會

關於公會申請書面資料的詳細資訊，請見第5章〈選角〉。

•在各管道發布選角角色表和聘請選角導演，並開始試鏡程序

關於聘用選角導演、發布選角角色表及開始試鏡的相關內容，請見第5章〈選角〉。

•聘請核心主創

請盡早開始挑選核心主創，因為他們對開發案的未來願景，及各組的預估預算都有極大的影響。更多資訊請參見第8章〈劇組人員招募〉。

•最終確認並訂下所有拍攝場景

請見第7章〈拍攝場景〉。

•劇本最終版本確認（因應製作條件微調）

如前所述，你需要盡快確認劇本中與製作過程相關的細節（除角色對白修改外的其他部分）。如果前製階段已進行到某個程度，又再對劇本做出重大變動，這樣會對各組都造成極大的困擾，導致所有期程延後，並會因多餘支出而超支預算。

•為核心主創團隊及劇組購買工作用手機，並訂定費用報銷規定

各式與手機相關的工具：電話、簡訊與網路，這些可都是劇組人員工作中最重要的東西。對所有核心主創及製作團隊來說，在這項開發案的籌備、製作及收尾階段中，有台工作專用手機是件非常重要的事情。與劇組人員討論一下哪種方案會比較適合，通常製作團隊都會為劇組人員的手機配置固定通話費率，但有時候製作團隊也可能以預付方案為劇組人員購買手機，所以先與團隊成員討論一下，再和每一個核心主創組組員及製片組成員確認最終採用方案。

為你的手機或市話購入一副耳罩式或耳塞式耳機，這樣可以讓你的脖子和肩膀

少受點苦，也可以空出你的雙手來記筆記或拿其他的東西。不論你所在的州別關於使用手機的法律為何，如果你打算在拍攝籌備或拍攝期自己開車的話，一定要買一副耳罩式或耳塞式耳機，這樣才比較安全。還有要記得千萬不要邊開車邊傳簡訊，這是極為危險的行為，同時更會造成嚴重致死的行車意外，所以當你要使用手機時，請開到路邊再使用，或是請同車的人幫忙駕駛。

• 確認並買下製作所需之保險

確保你有買製作過程所需的保險方案，並涵蓋所有在前製階段會遇到的各種事務：包括車輛租用、辦公室租用、招募相關人員及租用攝影機測試的設備等等。關於這方面的細節，請見第10章〈保險〉。

• 試拍：測試你考慮要用來拍攝的影片格式，確認呈現效果和工作流程

不論你考慮選用何種影片規格進行拍攝，你都要記得為拍攝及後製期選用的影片格式進行試拍－工作流程測試。與導演、攝影指導、剪輯師及影像檔案管理技師討論後，再對過程中的**所有**步驟進行測試，包括媒體擷取、降頻轉換、剪輯、影像輸出及母帶後製等。試拍是極為重要的流程，絕不能被省略，因為你需要了解現在可能會出現什麼樣的問題，及這些問題對相關支出又會造成什麼影響。假如測試過程被省略的話，你的開發案將會受到很嚴重的負面影響，而關於這方面更多的資訊，請見第15章〈後製階段〉。

主要拍攝階段前 7 週

• 為所有角色進行試鏡

關於這方面更多的資訊，請見第5章〈選角〉。

• 請攝影指導列出拍攝所需之攝影機、燈光及輔助器材之暫定清單

在這個時間點，你應該已經為每種類型的拍攝場景都選好了兩個最佳方案，而導演與攝影指導也都已完成所有地點的場勘了。這個時候攝影指導已經知道你選擇用何種影片格式進行拍攝，還有劇組大致的人數，所以現在你就可以請他大概列出所需的器材清單，並以這份清單向供應商詢價比價。過一段時間後，當你與導演、攝影指

導、燈光指導及場務總監進行技術場勘後，這時你便會拿到一份最終確認清單。

●協商拍攝場地費用及合作方案

現在劇本中每一個拍攝場景你都各有一個首選及備選方案了，接下來就是要盡你所能協商出最佳的租借費用了。我們會在第7章深入討論這個部分，但不要忘記在你簽訂選用場景後，要盡早讓你的核心主創來進行場勘。他們會需要在所有的拍攝場景為必要的準備工作丈量尺寸與拍攝照片，而你也需要在不久之後再回來進行技術場勘。

●確認進行拍攝會需要申請哪些許可

每一個城鎮、郡以及州在公共設施拍攝方面都有自己的規定，所以你要確保所有需要許可、費用或是其他書面資料的拍攝地點，你都已經先做好功課也備好資料。更多相關的資料，請見第7章〈拍攝場景〉。

●更新順場表

更多相關資料，請見第2章〈順場表〉。

●請美術總監提供所需道具清單，並確定最終場景設計

當拍攝場地都已大致確定，順場表也已更新後，美術總監便可以開始進行美術設計部門預算的最後確認，租用並購買所需美術設計、道具、搭景及場地陳設的預估費用。作為製作人，當你拿到這份預估費用後，再與整個製作過程預算互相對照，並評估總支出在整份預算中的比例。如果有任何搭建場景的需要，美術總監應該要提供場景設計的草圖，並已事先向不同的搭景廠商取得報價。

再來你就可以拿著所有組別提供的預估預算，估算出你的資金是否足夠負擔全部預算。而一般來說，錢一定會不夠，所以你會需要和導演及攝影指導討論出能削減預算的方法。那場街道外景，你真的需要入鏡的復古車輛是幾台呢？在一個大空間拍攝時，為了減少美術布景的需要，你的鏡頭有辦法局限在一個角落進行拍攝嗎？除了搭建出整個完整場景的選項外，你有辦法在先前被排除的場地中挑選一個來使用嗎？在前製階段時的這些討論，能激發出團隊中每個人想出意想不到的解決方案，並讓預

算與支出達到平衡。

●開始採購道具

與美術總監諮詢並討論後，道具師會開始採購道具，他們會在道具租用商店、線上網站、跳蚤市場、家具店、折扣百貨店以及量販店等等來源中搜尋電影需要的道具。在這個階段，他們已和導演及攝影指導討論過視覺上要呈現的各種細節，像是：這部電影是一部時代劇，還是發生在現在？片中的故事是發生在一個高檔上流的世界，還是破爛不堪的地方？道具師會提供許多不同照片給導演、攝影指導及美術總監參考，並讓他們決定這是不是電影中需要的道具。而當導演指定偏好的道具後，道具師就會對他選中的道具進行估價，並給出一份預算。

主要拍攝階段前 6 週

●進行第二輪試鏡

更多相關資料，請見第5章〈選角〉。

●發布招募劇組人員訊息，並開始進行工作人員面試

為電影招募劇組人員這件事，其實是越早開始越好。這也是開發案中你要進行的另一項徵選過程，就像你為片中角色進行演員徵選一般，兩者有同等的重要性。

在徵選劇組人員時，你需要考慮過往資歷、能力、個性以及人選的檔期，但因資源有限，所以你還有其他的因素需要考慮。舉例來說，某位燈光指導自己有可裝載燈光、器材的卡車，但另一位燈光指導比較好合作；或是某位副導演在拍攝期間有檔期，但卻無法參與技術場勘，而另外一位通常都是第二副導演，但想往上爬並累積副導演這個位子的經驗；又或是你的預算範圍內能找到最好的場務總監，但做人非常不成功，還有可能會拖垮整個團隊的士氣，而你的備用人選則是一位資歷較淺的場務，但完全沒有態度問題。以上提到的，都是你在徵選劇組人員時需要考慮的因素。

以獨立電影的劇組人員招募而言，一般來說你能提供的薪資都比他們平常的標準要來的低很多，這也意味著你需要向每一位可能加入的成員努力推銷這部電影，而這時也是展現電影本身強項與優點的時機。

假如艾迪．法柯是這部電影的主演，記得在聯絡可能加入的人選時先提到這

點；或是這部電影的劇本是最近某項劇本競賽的最終入圍者之一，也要向他們提及；又或是當有某位知名的攝影指導會加入這項開發案時，許多攝影助理、影像檔案管理技師以及電工職位的人選都會有興趣加入。身為製作人在招募劇組人員時，很多時候都要變身為超級推銷員，但同時你心中也要清楚眼前的人選適不適合加入這項開發案。而正如上面曾提到的，最好的方式就是仔細閱讀他們的履歷，並與推薦他們的人聯絡，因為只要有能力不佳或不擅於與團隊合作的劇組人員，都會拖累整個製作團隊，而你的工作正是要避免這種事發生。

說穿了這其實是個以量取勝的過程，有時候你打了5通電話才能敲定某個職位的人選，而有時則是要打了50通電話之後才能找到（我真的不是在開玩笑）。當我與某位人選聯絡上之後，即使他們對這個職位不感興趣，或是在我們的拍攝期間沒有檔期，但我都會請他們至少提供兩個可能會對這個職位有興趣的人選，以及他們的聯絡方式。這樣一來你就會有很多人選可以聯絡，最後也會找到願意加入的人選。

當你在招募劇組成員時，記得要永遠相信自己的直覺。即使是在講電話時，你也會感受到對方給予你的感受，或是對他做人處世的方式略知一二，我總會向對方提出很多問題，以確保他們知道自己未來的工作會是什麼樣子，而你也可以從對方的回應當中，得知他們的資歷深淺。就算你現在已經走投無路，也千萬不要僱用你不信任的人選。

最後，有幾個職位特別難找到優秀的人選，像是第一助理導演（1st AD）、攝影助理（AC）、影像檔案管理技師（DIT）以及收音師這幾個職位。你可能要以高出原先預算的薪資僱用他們，但這些職位都非常重要，而如果你現在不肯多花錢的話，最後可能在後製階段還得花上更多錢來彌補出錯的地方。

●陸續簽訂拍攝場地的合作備忘錄、使用許可表格
更多相關資料，請見第7章〈拍攝場景〉。

●如有需要，確認演員工會或其他單位所要求的完工保證金
就如在第5章選角中提到的，假如你是演員工會合約的締約方，你就需要撥出一筆保證金至公會的第三方託管帳戶中，而根據開發案的規模不同，公會會再通知你這筆保證金的金額是多少。

如果你的開發案有使用完工保證金制度，完工保證公司也會要求你撥一筆一定金額的款項到第三方託管帳戶中，這麼做是為了確保當此片的製片人無法交付電影最終成品時，完工保證公司將會接管並將此片完成，而投資人與發行公司也會依合約內容取得電影成片。更多關於完工保證金的資料，請見第10章〈保險〉。

●完成初版製作通訊錄

在拍攝過程中，製作通訊錄是一份製作團隊用以記錄整個團隊重要資訊的文件，包括演職人員、廠商資料以及期程規劃。這份文件可以以線上文件協作的方式儲存在雲端，並僅限持有密碼的製作團隊成員查看及修改，隨著你招募更多演員與劇組人員進組，及新增廠商資訊，這本通訊錄也應隨之更新至最新進度。

●開設僅限劇組使用的照片／影像分享空間，讓製作相關資料上傳到同一個網路暫存硬碟

為製作團隊選定一個提供照片、影片、檔案分享平台，並在其中設立以密碼保護的團隊專屬資料夾。核心主創便可上傳視覺參考素材至此，以幫助團隊在創意層面上進行溝通，並做出各組的最後決定，像是拍攝場景、場景美術設計、道具、髮妝及服裝造型設計等等。製作團隊應該選用一種分享平台來傳遞開發案相關文件，並向演職人員發布通知，而在選用任何平台前，記得要先研究一下此平台適用的隱私權保護相關規定。

主要拍攝階段前 5 週

●聘請主要卡司與演員，開始與經紀人協商溝通

當導演做出最後的選角決定後，你就需要開始敲定演員檔期了。打電話通知最終選定演員其實是件很有趣的事，但也不要忘了打給那些來參加第二輪試鏡，但最後卻沒被選上的演員們。不過如果你有選角指導的話，這項任務就可以請他代勞，如果沒有的話，作為製作人的你，就需要自己來做這件事了。因為這些演員也花了很多時間準備試鏡及第二輪試鏡，而不論結果如何，他們都應該要得到通知，並感謝他們的時間與努力，但你已決定要採用另一位演員。不用跟落選的演員們透露太多細節，也不要給他們不切實際的希望，只要告知他們這項消息，並感謝他們的時間與努力。而

有時候當你不得已得要放棄你的第一選擇時，你還是會需要再從第二輪試鏡的名單中重新選角。

如果你在開發案中是採用演員公會的後付合約框架，或這並非工會所屬開發案，但演員們的薪水仍採用後付的模式。雖然你在整個拍攝過程中都不需要給付任何演員的薪水，但你還是需要就合約中的其他細節與演員們或他們的經紀人協商溝通。假如你的開發案中有位知名演員，或某位主創團隊成員經紀人想要與你商討合約中的細節，那麼最好還是越早開始進行協商越好，因為你不會想要在開拍的一個禮拜前，還拿不到其中一位主要演員簽署好的合約備忘錄。

在協商合約內容時，記得每件事情都有討論空間，所以當明星經紀人代表他的客戶向你要求加入許多所費不貲的條件時，不要太過絕望，因為這就是經紀人的工作，協助他們的客戶得到最大利益，而你的工作則是要衡量你的團隊是否能滿足這些條件，並告知演員們的經紀人。舉例來說，你可能無法在拍攝期間提供演員們自己專屬的休息用拖車，但你可以在拍攝場地中的並排別墅中，提供一間特別的、專屬於演員的休息室，讓他們能在自己的休息室裡享受屬於自己的空間。你也可以在房間內放入沙發、新鮮水果、瓶裝水及演員最喜歡的雜誌，這些舉動其實不會花劇組太多錢，但卻可以讓演員們得到他們所需的隱私。

同時也要記得你最終目的為何──也就是要讓這位演員加入電影製作之中。協商的過程可能會有些困難，但如果你心中清楚最後目的是什麼，這個過程就會比較輕鬆一點，同時你也能做出對整個製作團隊最有利的決定。

● 列出所需器材清單，開始向器材公司詢價比價

如前所述，你應該已經找過租借器材設備的廠商，攝影指導也應該已給了你一些他自己常去租借器材的推薦店家。你可以將這份所需器材清單以電子郵件的方式，寄送給所有廠商的負責人，他們會按照你的清單進行報價。這份報價會包含所有的器材設備、原訂價，通常還會有他們能提供的折扣，從95折到6折都有可能，當然不會有人直接按原訂價支付費用，所以他們的折扣能多低其實才是最重要的。如果你、導演和攝影指導都與這家器材廠商有交情，記得在經手專員提供預估報價前先讓他知道這件事，這樣他們才能提供最低的折扣給你。

根據電影拍攝格式的不同，你可能會需要考慮購入一台攝影機、腳架，或是其

他類型的器材。因為有時候直接購買這些設備其實較划算，不過你還是可以在完成拍攝後，將你購入的器材售出，或是租借給別人，這樣也不失為符合成本效益的一種方法。記得多找點資料，同時也請多一點廠商提供購買器材的報價，這樣你才能就這些資訊做出最好的決定。

與各廠商維持良好關係的重要性

對於製作人來說，與不同的供應商長期維持良好關係是一件極為重要的事，像是器材租借、拍攝場景、車輛及道具等等的供應廠商。在製作開發案時，就像演員與劇組人員是你的夥伴一般，供應商也有同等的重要性。如果你與供應商間能建立互相尊重的工作關係，他們其實可以在許多方面幫助到你，像是提供你所需要的各式服務，或者你的支出也可以大幅減少。

與幫助過你的供應商們持續合作，這是一件很重要的事情。像我就已經跟固定的供應商一起合作了好幾十年，雖然根據我為每項製作案所談成的協議各有不同，這中間我們也一起經歷過很多高低起伏，有些開發案當我有能力負擔他們提供給我的報價時，我就會全額給付；也有另一些開發案不是因為報酬，而是因為我對它們懷有極大熱情才接下，這時候我就會跟這些供應商量賣我個人情，或是給我多一點折扣，如此一來我才能以有限的資金完成製作案。

另一種償還人情的方式則是把這些供應商推薦給其他製作人，讓他們在自己的製作案中僱用這些廠商。假如你真的對這些供應商很滿意的話，把他們推薦給別人其實是很有幫助的，當其他製作人決定要僱用這些供應商時，我便請他們告知這些廠商是我推薦給他們的。這麼做可以讓廠商了解，我是很有心想要支持他們，同時也幫助他們拓展更多的業務範圍。

不過你也要記得不能每次都要求人家幫忙，不然下次這些廠商接你的案子時，也會心生猶豫或是感到不滿。但若當你長期都向他們租借某項設備或器材時，雙方也會建立起互相信任、了解與互助的關係。

●詢價攝影棚租借費用

在前製過程的這個階段，你已經知道你要在攝影棚還是在外景進行拍攝了，或有些時候會是兩者皆是。如果你需要搭建場景，你就需要租一間攝影棚來進行。找出

哪些攝影棚比較適合你的開發案，再請他們提供報價，這樣你才能比較不同間攝影棚提供的報價，並將這筆費用加入預算中。

• 與服裝造型設計討論並確認預估服裝預算

這時候服裝造型設計師應該已經要對電影中所有的服裝需求完成估價，假如這部電影不是一部時代劇，服裝設計師就能讓演員們使用自己的私服，並為電影整體的服裝呈現增添多樣性，這也代表你能省下不少租借或購買戲服的預算，同時也能確保這些服裝本來就很適合演員本人。不過採用此種做法要注意的地方是，在演員工會的合約中有提到，當你向演員們租借他們自己的服裝時，還是需要付給演員一筆象徵性的租借費用；而當演員是非工會演員時，你可以選擇同樣付給他們一筆費用，或是演員有可能會同意無償讓你使用自己的服裝以供拍攝。

在你開始拍攝之前，記得要確認是否有任何一樣服裝需求是有可能會用到「備用」選項的。只要在拍攝過程中，服裝會受到損傷或是需要修改的話，你都會需要準備很多件同樣的服裝以備拍攝不同場景的需要，而無法向演員本人租借的服裝需求，你就只能去其他地方購買或是租借。服裝造型設計師會在找完資料後，寄給你一份包括所有拍攝過程中需用到的服裝、鞋子、配件的預估預算清單，以及拍攝完成後上述的清洗費用估算。

美國大城市中通常都會有服裝租借公司，他們也可將你所需的服裝寄往美國各地，而網路上也有許多拍賣二手或是全新服裝的網站。在拍攝結束後，這些置購的服裝會被保存一段時間，以防哪個部分需要補拍，而當補拍的階段結束後，製作團隊就會將這些服裝售出或捐贈出去。

如果這時的置裝費用過於龐大，你和服裝造型設計師就需要討論一下有什麼方式可以縮減預算。不過當某些想法與影片中創意呈現有關的話，你就需要和導演以及攝影指導討論，並取得他們對於服裝變動的同意。

• 與美術總監討論並確認場景設計與道具預估預算

如同服裝造型設計師一般，美術總監也需要提供一份預估清單給你，而這份總預算會包括所有的道具租借、購買、陳設及搭景的費用。當你拿到這份預估的費用後，你就可以開始思考要如何壓低這個金額，不論是透過你能找到的各種折扣、捐

贈，或是美術總監與導演都能認可的低價替代品等等。美術設計通常都會佔整份預算的很大一部分，所以只要你能在這方面省下一些預算，就會對其餘的製作預算帶來不少幫助。

在美術設計／道具／陳設部門中，為了要在電影中達到所希望呈現的創意高度，他們購買、租借物品的選擇其實都還帶有一些彈性，所以記得跟這些組別的主創討論你所希望能達成的預算目標，以及找出預算中能被縮減的部分。不過當某些想法與影片中創意呈現有關的話，你就需要和導演以及攝影指導討論，並取得他們對於美術設計的同意。

在我製作的紀錄長片《威斯康星死亡之旅》（Wisconsin Death Trip）一片中，片中重現了1890年代報章雜誌所報導的各種故事。這是一部時代劇，而我們的預算實在是非常低，所以我們能想到最聰明的一種解決方式，就是在威斯康辛州內歷史古蹟點中，完成我們所有的拍攝過程。在美國的每一州內，都有受到當地居民、州政府以及聯邦政府麾下組織所保護的歷史建築與場所，這些地方每年都數以千計的遊客造訪，而建築裡面也有許多符合史實與價值連城的古董。當時我們得到了幾乎所有申請地點的拍攝許可，而我們也很樂意捐出一小筆費用以獲得這個難得的拍攝機會。

●聘請平面攝影或動態影片攝影師來片場拍攝宣傳照、電子媒體宣傳素材（EPK，electronic press kit）與電影幕後花絮影片

大多數的發行商都會要求50以上高解析度（300dpi或更高）的電影片場工作劇照，因為為了要達到宣傳目的，有導演、攝影指導、劇組人員及演員們一起工作的照片是非常重要的，而有些最終交片清單中可能會要求包含一份電子媒體宣傳素材，或是一個幕後花絮影片。雖然通常小成本製作都不會被要求提供這些影片，但如果你有能力的話，現在就可以僱用平面與動態影片攝影師，並請他們在拍攝期間到現場待幾天。

主要拍攝階段前 4 週

●簽署並對演員工會合約資料進行最後確認

這時候你就應該已經將所有簽署好的申請資料送進公會了，當申請通過後，演員工會會把所有在製作過程會用到的表格與合約內容一起寄給你。這時你也會需要知

道保證金的金額是多少，因為這會是一筆龐大的費用，而你也要確認所有現金流的進度。

• 簽署演員合作備忘錄

在你與演員商議過合約內容後，記得保留所有簽署過的文件，並寄一份副本給演員本人與他的經紀人，同時你也要記得留幾份副本以便之後可以附在書面的最終交片檔案中（請見第15章〈後製階段〉）。

假如你的開發案是工會開發案，那整個團隊中的每個演員都會使用工會所提供的工作合約，而這份工作合約又會跟你先前與公會簽署的互相扣連（請見第5章〈選角〉），其中也會規範你對演員在開發製作案中肖像權使用的權利；而當你僱用的是非工會演員時，除了簽署合作備忘錄外，他們還須另外簽署一份演員肖像權使用許可，這樣一來你才有權利在電影中使用包含他們的影像。

除了工會合約與演員肖像權使用許可外，你可能還會和演員協商一份演員合作備忘錄，裡面包括其他未被涵括在其他合約內的條款。像是你已答應在某個拍攝場景拍攝時，某位演員會有自己單獨的飯店房間（而其他劇組人員都要與彼此分享房間）；或是你可能答應要在拍攝現場租借一台露營車提供給演員休息，而上述這些例子就是你可以放入備忘錄中的條款，你也可以拜訪 www.ProducerToProducer.com 下載備忘錄範本，再調整成適合這項開發製作案的模式。通常與演職人員簽訂的合約都會採取最優惠條款（請見第3章〈預算編列〉），意即你與某位演員簽訂的協定內容，也同樣會適用於其他演員，所以記得預先與每位演員釐清合約中的條款。

• 開始演員排戲

當所有的書面資料都已填妥並送出後，你就可以計劃排戲的時間了。首先你可以先與導演討論他想和演員們排戲的頻率與方式，像是他希望在什麼樣的空間排戲呢？是一般公寓式還是劇場式的排戲場地呢？導演確認後，你便可以租下指定的場地，但如果要省錢的話，你也可以跟別人借場地，或是一間教室來進行排戲；或你可以跟朋友商量，在白天時借用他的公寓作為排戲場地（前提是他們不是在家工作）；又或是你可以選擇在週末進行排戲，而用辦公室的會議室作為排戲空間。

而當越接近拍攝日期時，讓演員們在實際拍攝現場排戲會對整個過程相當有幫

助。但假如真的無法提前在實際拍攝現場排戲時，你也可以在排戲場地的地板上，以膠帶標示出實際場地中站位的距離。這個時候，導演可能會決定要與每位演員進行個別排戲，等到排戲後期才會將所有演員聚集在一起，所以記得跟導演確認，並找出他想排戲的模式。但同時也要記得不要過度排戲，可能導致結果跟沒有排戲一樣糟糕。

●聘請攝影助理、影像檔案管理技師或影像處理工程師

在這個階段，你應該已經確認了攝影助理（AC）、影像檔案管理技師（DIT）或影像處理工程師的人選，而這些職位的人選對於整部電影有著舉足輕重的地位，也是要與攝影指導密切接觸的一群人。通常攝影指導都會提供一些可靠又優秀的人選給你，再與他們進一步聯絡，所以記得檢查所有人選的推薦來源，而也要讓攝影指導對你最後選出的人選給出核可後，再進行僱用。

在電影製作團隊中，每一位成員都是極為重要的，但在這其中，各組主創的重要性又更甚，因為每組主創都是你的核心團隊成員，同時也是各組劇組人員的管理者。

●取得餐飲供應商的報價

此時你會希望得到關於餐飲供應商報價的建議，尤其是來自聲譽良好，收費又在你可負擔範圍內的那些供應商，在拍攝現場為演員與劇組人員提供飲食服務。對於製作團隊來說，每一天都能提供品質良好、營養又熱呼呼的餐飲是件非常重要的任務，因為你希望每個人都可以在吃完這元氣滿滿的一餐後，都能在這項製作案發揮出他們的最大潛力，同時這也是另一種你對所有演職人員表達謝意的方式。

在詢問報價的過程，要先把演職人員的數量、拍攝期間總天數，以及你希望能有什麼樣的餐點、以及大概的預算範圍，提供給不同的餐飲供應商。而當你在僱用演員與劇組人員時，也要同時收集每個人的食物過敏原與偏好的飲食方式，像是素食或是猶太潔食等等，之後再把這些資料也提供給餐飲供應商，讓他們基於你提供的條件，給你一個大概的價錢範圍。而在詢問提供餐飲的估價時，也要請他們包括餐飲運輸、擺設、服務人員、餐皿器具等等項目的估價，這樣廠商最後提供給你的估價才會是最接近實際情況的評估。

● 開始採購／租賃服裝

當你核定完服裝的預算後，你便需要與服裝造型設計師確認這個金額就是最後底線，而他也同意會謹守在這份預算的範圍內。清楚地表達你的需求是一件很重要的事，因為你要讓服裝造型設計師知道，他只能利用你現在核定的金額來幫電影中每個角色定裝，絕不能超出規定的金額。服裝造型設計師同時也要簽核這筆金額，並同意不論因為什麼原因，當他認為支出有可能會超出這筆預算時，他要立刻通知你，因為只有你才能授權追加的款項。

每一位劇組成員的邀約合作備忘錄中都應該包含此項規範的相關條款，因為最糟的情況就是，當某組主創在拍攝結束後，拿著一堆收據過來，即使相關費用早已經超出自己預算的範圍，他還是希望你能幫他核銷這筆金額，而你絕對不會想讓自己陷入這樣的麻煩當中。

但事情還是有可能千變萬化，可能你必須要在已作完最終確認的清單中新增服裝，或是你能找到比較便宜的服裝選項，因各種突發的原因而不可行了，所以這時你就必須使用較為昂貴的服裝選項做為替代。不過這時服裝設計師就應該立刻通知你，並讓你了解可能會超出多少預算，然後你再與導演和服裝設計師一起討論，並決定要如何處理。

● 對所有供應商進行確認信用卡授權／保證金的書面作業

當向廠商租借物品（如拍攝器材、服裝與道具等等）時，你需要填寫表格來設立帳戶，並掃描或以電子郵件傳送一份製作團隊的信用卡副本以作為保證金，假如租借器材有任何損傷或遺失，這份保證金能確保供應商得到補償。為避免有盜用資料的疑慮，供應商通常都會要求你提供信用卡的正反面影本，以及信用卡持有人的駕照副本。

在相關組別前去領取器材前，記得確認所有的書面資料都已備妥，這樣才不會在取貨日當天造成任何的拖延。

● 為核心主創提供小額備用金／記帳

在前製時期的這個階段，應該有好幾個組別已經會需要動用到小額備用金來進行採購，他們會在小額備用金登記表上登記自己取用的金額。各組主創會進行採購並

保留所有的收據，而在拍攝期間沒有用到的物品就會歸還給製作團隊，而每個組別都應在小額備用金登記表上登記他們所取用的金額並附上收據。

在各組都要保持良性的備用金循環，當某筆金額已被核銷後，同筆金額又可以再次被注入到這個循環中，這樣一來在任何時候都不會有尚未核銷的大筆金額被取出。這種做法讓你隨時都可以查看資金的使用狀況，並控制預算的實際支出。

有些製作團隊偏好提供記帳卡給每個部門，以利進行部門內的小額支出。以記帳卡消費的好處是，每筆支出都能立即在線上顯示，而在部門主管核銷先前的支出金額、並申請更多備用金前，他們也無法花費超過記帳卡中的限定額度。但還是會有一些需要用到現金的情況，像是小費、某些停車費，及某些只收現金的供應商等等，所以除了記帳卡外，你還是需要核發一些現金給每個組別以備不時之需。

如何核銷小額備用金

核銷小額備用金是一項很重要的任務，你可能會覺得這是一件非常簡單的事，但有太多人在處理對帳作業時都遇到很多困難，而以下就是小額備用金的核銷程序：

1. 清點領用的現金，並在製作人／製片主任（UPM）／製作協調（production coordinator）／會計處簽出你所領用的金額。
2. 將劇組的零用金與你個人的現金分開存放。
3. 使用現金來支付與拍攝製作相關的費用，並記得索取收據，假如拿不到收據的話（像是小費或停車計費器等等），找張紙在上面記錄當天日期、花費金額與用途。
4. 當你要將剩餘的備用金交還劇組時，將所有的收據用膠帶貼在一張廢紙上，並寫下每張收據的編號。
5. 去製作團隊那邊領用一個核銷小額備用金專用信封，並填入每張收據的資訊。
6. 將所有收據上的金額加總，並填入收據總額欄位。
7. 將手上剩餘的現金加總，並填入剩餘現金欄位。
8. 收據總額與剩餘現金總額相加後，應等於你原先領用的金額。
9. 假如兩項總額不相符，檢查加總過程或找找看是否有缺漏的收據，直到兩項總額相符。
10. 繳交所有的書面資料、收據與剩餘現金給製作團隊，並確認你的名字已不在小額現金登記表上，而這筆項目也已結算。在繳交資料前，你也可以掃描或拍下所有的書面資料，這樣在你交出資料後，自己還是有一份副本留底。

• 選定攝影棚／舞台設備合作方

當你開始向不同攝影棚詢價後，你就會對相關的花費有一定的概念。記得要仔細看過價目表中的內容，像是某間攝影棚可能租用10小時都是按固定費率收費，而另一間租用12小時的費率則比前一間較高，但當第一間攝影棚加上2小時的超時費用後，會發現假如你計劃要使用12小時或更久，每個小時平均分攤下來的費用並沒有想像中划算。

在選擇攝影棚時，也要記得將其他可能衍生的費用一併算入，像是演員休息室、桌椅、髮妝與服裝間、電費、垃圾處理費、交通運輸費用及攝影棚管理人員等等的費用，這樣一來你才能在不同的報價中做出最準確的選擇。

除了上述提到的因素外，還有其他因素也須納入考慮，像是演員與劇組人員需要移動的距離有多遠呢？假如他們是開自己的車，在拍攝期間的每一天，你都需要幫他們核銷每天的汽油費與高速公路通行費，這樣一來你就會發現，某間租借的攝影棚其實沒有想像中那麼划算；或是開車前往攝影棚的時間，會讓每天的拍攝時數多上2小時，而這樣會讓原本就已經很緊繃的拍攝期程，在時間安排上更加緊張。而在你分析完所有攝影棚報價的利弊得失後，與導演及核心主創一同討論，找出他們是否還有其他疑慮須提出討論。

討論完後便可以決定要選定哪間攝影棚，同時也要盡可能協商出最理想的價錢，這時你就可以利用其他攝影棚提供的報價單作為你協商的籌碼。假如是多天的拍攝期程，或許你可以跟他們商量不要收搭景或拆景其中一天的費用。而當你在預約攝影棚時，直到你真的確定今天會用到攝影棚之前，記得永遠都先將狀態設成「待用」而不是「確認」，請見以下對於不同預定狀態的說明：

設備、場地待用／確認規定

當在預約器材、攝影棚與拍攝場地時，所有的商家都會以**待用、確認及提出異議**三個狀態的系統來運行。你需要認識也要了解這些術語背後的意義，這樣你才不會發現自己無法履行先前做的承諾。

確認狀態的意思是你已向供應商買斷這項預約，而他們便無法將這個攝影棚／拍攝地點／器材租借給任何其他人。但假如某項拍攝期程遭到取消，你也會需要支付攝影棚／設備供應商先前已確認天數的費用。

所以最好的做法是將所需服務的狀態在預約時都定為**待用**，同時也向廠商詢問你是在

第一順位待用還是**第二順位待用**的狀態。假如預約的日期離實際日期還很遠，你可能就會拿到首要待用的預約狀態，而下一個要預約相同日期的個人、公司就會是次要待用。當預約日期逐漸接近時，另一個處於次要待用的製作團隊在決定他們是否要確認這項預約後，會對這些日期**提出異議**，接下來攝影棚／租借公司會打電話跟你確認你是否要將狀態改為確認，或是將原先待用的日期讓給另一家公司，並給你24小時的時間考慮。如果你決定要改為確認狀態，這些日期就會為你保留，而之後不論你是否有進行拍攝，你都要支付相關的費用。

這就是設備器材、服裝／道具、攝影棚、拍攝地點租借以及自由接案者運作的方式，這其實是個蠻公平的系統，而了解並遵守遊戲規則是件很重要的事，因為在這個產業中，你的承諾就是對於你人格的保證，所以要確保你知道不同用語的意思，並履行自己的承諾。

● 選定器材公司

選定器材公司的程序其實跟挑選攝影棚十分相似，在做決定時，會根據價錢、你所需要的日期是否有檔期，以及其他考慮因素像是商家提供服務的聲譽、設備品質與可靠程度等等來做決定。

考慮一下以下這樣的情況：當你在離市區很遠的地點進行拍攝時，現場有盞燈突然壞了，但供應商告知你他們要在隔天才能將替換的器材送達，這樣的話他們可能就不是最適合你製作團隊的廠商；根據製作團隊的狀況，可能需要在租借器材上多花一點錢，以得到比較好的服務，或是廠商以提供備用器材作為合約的一部分，以上提到的情況都是你在挑選器材公司時需要考量的地方。而當你在攝影棚內拍攝時，記得看一下相關規定，因為通常攝影棚廠商都會要求承租方使用他們提供的燈光與相關器材，而你也應該要了解一下器材租借的費用。

● 請副導演擬定初版拍攝大表

通常第一副導演（1st AD）都會是為整個團隊安排拍攝期程的人，假如你無法在前製階段初期時僱用攝影指導，那做為製作人的你，就要擔起打造出第一版製作大表的責任了。

拍攝大表會根據最終版本的劇本進行安排，每個場次都會被編上一個號碼，前後場次的號碼會是連續碼，而從這時開始這個號碼就會一直沿用到最後，假如有增加或刪減場次，變動後的場景編號就會是1A或2A，再來是2A或2B。一般來說，按照故

事中的時間順序拍攝很少會是最有效率的方式，所以攝影指導會以最有技巧又有效率的方式，將所有的場次分解以進行拍攝，並根據拍攝場地空檔時間、天氣狀況、地理位置、演員檔期及技術性要求來決定拍攝順序，而到最後拍攝大表很有可能會是以亂序的方式進行。

當第一版的拍攝大表排定之後，這份大表就會被傳給各組核心主創審閱，並根據其自身組別的情況給予修正建議。可能拍攝大表中有個需要搭景的場次，但在主要拍攝開始後的第二個禮拜才會完成；或是某個拍攝場地只有工作日才開放拍攝，而當各組主創給完回饋後，攝影指導會依照他們的建議對大表進行更動。在《走鋼索的人》一片中，我們需要在紐約進行7天的歷史重現場景的拍攝，但當拍攝剛開始時，有另一部電影也同時在我們選定的公寓地點內進行拍攝，所以我們只好將此地點的拍攝日程改至最後一天；而我們在世貿雙子星大樓辦公室內原先排定兩天的拍攝，也只能在週末時進行，這也意味著我們在拍攝的第一天，就必須要在攝影棚內的大型搭景進行拍攝。我們本來希望在拍攝期程進行到一個段落後，才會進行這項拍攝作業，但因情勢所逼，我們只好把這場戲定在主要拍攝表的第一天。

主要拍攝階段前 3 週

● 簽署劇組人員工作備忘錄

你在www.ProducerToProducer.com網站上可找到劇組人員合作備忘錄的範本，你可以根據自身的情況對範本進行修改，或是自己重新擬定一份。不管你採用哪種版本，備忘錄中都要包括該劇組人員的姓名、地址、電話、身分證號碼、此份工作的薪資標準、僱用期間、職稱、片尾演職人員名單中的名稱，以及僱用的相關條款。

● 確認供應商合約與付款細節

在這個階段記得向你的供應商們做好簽署合約前的最後確認。根據你需要租借的器材清單，提供廠商最正確的資訊，並讓他們知道你何時會有已做過最終確認的清單（通常都是進行完技術場勘後），同時也和廠商們做好相關費用的協商，這樣你才會知道還剩下多少預算。

記得也要向廠商確認他們在保險憑證上需要列出什麼樣的內容，這樣你在辦保險時才能幫他們加到合約中，這時也要確定你要以**何種方式**支付保險費用。假如這是

你第一次與這家租借公司合作，他們可能會要求你以貨到付款的方式支付。記得詢問他們是否接受信用卡支付？或一定要提供保付支票？還是有其他規定的支付方式？記得在這時候就要將這些細節釐清，並確保你已為所有的供應商準備好相應的書面資料，這樣在提貨日當天，當劇組人員要去提取設備或是道具等租借物品時，才不會造成延誤。

●取得場地拍攝許可

假如你是在拍攝場地進行拍攝，製作團隊可能會需要申請該場地的拍攝許可，所以記得與管轄該城鎮或該州的電影委員會聯絡以獲得更多資訊。國際電影委員會（AFCI）的網站www.afci.org有列出所有美國當地及各國電影委員會的名單，請見第7章〈拍攝場景〉以取得更多資訊。

●取得拍攝場地與器材保險憑證並寄給各保險人

對任何一個電影製作團隊來說，保險都是極為重要的一環，而第10章〈保險〉中將會包含許多關於這方面的資訊，請務必詳讀。不論是個人或是公司都能為某項製作購買保險，你也能找到許多專精於電影產業的保險業務，有些保險公司會在網站上提供表格給你填寫，並以電子郵件的方式將報價寄給你，你在www.ProducerToProducer.com網站上也可以找到一份保險公司／保險業務的清單。

在前製時期的這個階段，你便要開始將保險憑證分發給所有的供應商與承辦拍攝場地的廠商。通常保險業務都會提供製作團隊一個線上連結，以鍵入所有供應商的資料，取得保險憑證，並轉發給租借公司或是拍攝場地所有者等等。這份保險憑證的用意就是向廠商們保證你在其中的責任，為製作團隊購買的保險也已生效，而這份保險將會根據保險條約內的規定去承擔製作團隊所造成的損失及破壞。

●僱用交通車

這時候你應該已經要知道需要為製作團隊租用多少車輛了，某些組別會需要專屬的車輛，像是美術設計、攝影、場務、燈光及造型組，他們需要的車輛類型可能是廂型車、廂型貨車或是卡車。根據租用的攝影棚或是拍攝地點，你可能會需要每天接送演員與劇組人員到拍攝現場，而在決定要租用什麼樣的接送車輛前，先加總會搭乘

的人數，再將對應數量的車輛以待用狀態預約。

　　不過你也要記得，不是所有演員與劇組人員通告時間都相同，所以你要找出在同一時間需要接送多少人。如果有足夠的時間，你說不定可以讓同一輛車在早上時跑兩趟，將演職人員送往拍攝現場，但這種方法不一定每次都可行，同時也要記得預留處理雜務與提貨、歸還等用途的車輛。有時解決這問題最便宜的方式，就是僱用數名自己有車的製片助理，再依里程支付費用，或是核銷他們在拍攝期間所產生的油錢與高速公路通行費。

　　當你在租借車輛時（廂型車與卡車），一定要確保讓能勝任的人員負責駕駛。如果有製片助理（或是其他的劇組人員）要駕駛車輛前，務必要確認他們過去曾有駕駛類似車輛的經驗，也對駕駛廂型車或卡車感到游刃有餘，因為對沒有大型車駕駛經驗的人來說，長達14英尺（約4.27公尺）的卡車可是一個巨大的挑戰，而讓有經驗的人擔任駕駛才能避免發生意外。而對於某些租用車輛，你有可能會需要僱用持有商業駕駛執照的專業駕駛。

　　在我職業生涯早期參與製片的一部短片中，拍攝的第一天我們就得要花費45分鐘的車程，開車橫跨紐奧良市外的龐恰特雷恩湖堤道。正式拍攝的前一天晚上，我和幾個製片助理已經安排好所有製片助理隔天的行程，誰要開哪輛車去接哪位演員與劇組人員，我們全部都想好了。隔天凌晨5點時我們就出發了，開車跨越那座大橋並在凌晨6點整時抵達了拍攝現場，但當我們在準備時，大家突然意識到主演竟然不在現場，當我問了被指派要去接主演的製片助理後，那位助理才倒抽一口氣，發現自己居然接了另外兩位演員，但完全忘記要去接主演，而主演還在紐奧良市區的公寓中等她！最後這位製片助理又花了一個半小時的時間回去市區接主演，再將他送至拍攝現場，所以我們第一天拍攝根本連開始都還沒開始，整天的計劃就已經完全毀了。

● 選定餐飲供應商，或確認其他可為劇組提供好餐點的方式

　　不瞞你說，我差那麼一點就把這本書取名為《記得每6小時就要餵飽整個製作團隊》，因為我真的相信不管是哪一種開發案的製作人，我們最重要的任務之一就是餵飽整個製作團隊，而我真的不是在開玩笑，下面就讓我告訴你為什麼：

　　每一項製作都是依靠劇組人員的胃在支撐著，有時候你的劇組人員可能完全領不到薪水，就算有可能也只有一點點，而能讓他們度過每天高強度工作的元素，就是

食物。而且，由於你為他們準備的食物，最能彰顯出你有多麼重視與尊重他們每天的付出，所以記得每次都要在放飯時間時，在飯桌上擺出最美味的餐點。如果要吃得好，這樣的服務絕對不會便宜，但這會是對這部電影最好的投資，因為一個每天都吃飽喝足的劇組，裡面的成員每天都會很開心，而當你的劇組成員每天都很開心時，他們就會盡全力讓這部電影發揮最大的潛力。

假如你選擇不僱用專業的餐飲供應商，你也可以請廚藝精湛的朋友或是家族成員先去購買所有需要的食材，再為劇組烹製家常菜餚。他們會需要一個能為至少20至40位演職人員（或甚至超過）準備飯菜的場地，並要能在指定時間供應食物，而且在整個供餐期間都要讓食物保持著熱呼呼的狀態。

在我參與過的一些製作中，我個人的做法是，我會先去探勘拍攝場地附近的區域，再決定哪間餐廳提供的菜色可以以拼盤的方式，在拍攝現場作為午餐與晚餐供應給劇組。不同風格的菜色都可適用於這種方式，但要記得確保餐廳提供的食物品質都很好，裡面也不含有味精，以免劇組中有人對味精會有不良反應。還有要記得，速食絕對是不可接受的！

最後，在決定提供哪種餐點前，記得先問問劇組成員是否對某些食物過敏，或是有特殊的飲食要求。提前知道這些資訊，可以幫助你更好地規劃適合每個人的餐點。

● 協調溝通臨時演員選角事宜

假如電影中需要環境演員或臨時演員（在背景出現的無台詞演員），你就會需要選角，並協調他們出演的細節。根據每個拍攝工作日所需的人數，及對演員外貌的要求，這通常都要另外舉辦一場臨時演員的選角試鏡。

在理想狀況下，這項工作會由臨時演員選角指導負責，但如果這個選項不可行的話，你會需要找一個能接下這份挑戰的協調人員，最適合這項工作的人選就是找到一位心思縝密，做事又極有規劃的人。（請見第5章〈選角〉）

主要拍攝階段前 2 週

● 進行技術場勘

技術場勘是指導演、製作人，以及必要組別主創一同前往每個拍攝現場，並為

每個拍攝日安排相關執行細節的環節。參與的人員應包括導演、製作人、攝影指導與第一副導、場務領班、燈光指導、現場收音師／混音師、美術指導、場景經理、製片經理，以及製片助理、司機。

　　導演和攝影指導這時應該已經要有一份接近完成的拍攝大表，並在各個場地中把所有會發生的事情順過一遍，攝影指導會與場務領班、燈光指導討論場地燈光與器材的需求，而美術指導則會詳細說明每個場次中會運用到的物品，以及陳設完成後的樣子會是如何。

　　如果你有場景經理的話，他也會出現在技術場勘中，並向大家解釋每個場地的拍攝規定，像是禁止抽菸、廢棄物處理、可供使用的入口、拍攝時間、停車規定等等。假如你沒有僱用場景經理的話，就該由製作人來向大家說明注意事項。

　　收音師會在場地中測試收音的情況，並視情況看是否有問題需提出一起討論，像是關閉中央空調、冷藏設備，或是背景音樂系統等等，而假如拍攝現場附近有建築工地的話，這可能就會影響到你在白天時的拍攝。所以要盡量將技術場勘安排在與預定拍攝在同一星期中的同一時間，這樣你就會知道有哪些因素可能會影響到拍攝。也要與場地業主討論是否還有其他會影響拍攝的因素，像是垃圾車時間安排、街景美化規劃／修剪草坪、大樓修建工程、附近公寓裝潢、附近學校中孩童的玩耍嬉戲聲、貨梯運行時間安排、停車規定等等。

　　製作人與製片經理會聆聽所有人提出的問題與疑慮，並同時記下筆記。每個核心組別主創都會提出各自的問題、疑慮及要求，而你之後都要再一一追蹤。而另外要注意的是不要讓這些主創直接與拍攝場地業主溝通，因為業主可能會一下子接收太多資訊而不知所措，所以先記下所有相關人員提出的問題、疑慮及要求，整理過後再一同傳達給場地所有人。

　　在進行技術場勘時，你可能會突然覺得腦子快要爆炸了，每組主創都會各自提出非常具體的要求及需要注意的細節，不要擔心，這都是正常的，因為你現在就想釐清所有的事情，只有如此你才能在實際拍攝日到來前，把所有的問題全都解決，因為在實際拍攝日那天，會有數十個人擠在現場，空氣中瀰漫著巨大的壓力，拍攝期程也相當緊湊，同時還有一大筆已投入的資金完全指望著這部電影能成功。相信我，一切都會迎刃而解的。

如何進行技術探勘

1. 盡量提早安排技術場勘的時間，這樣所有核心主創才都能一起出席，包括導演、製作人、執行製片、第一副導演、攝影指導、攝影助理／影像檔案管理技師、場務領班、燈光指導、現場收音師／混音師、美術指導，以及製片助理／司機。一般來說你會需要租一輛15人座的廂型車，並請製片助理開車載所有人到每個場地，這種做法可以將所有人集中在一起，也可以在同樣的時間抵達目的地，同時也可以在行車過程中進行討論。

2. 向每位拍攝場地業主詢問，確保他們都可以配合你要進行技術場勘的日期與時間。記得要先告知他們你會帶著一小群人過去，這樣他們看到你們有這麼多人時才不會嚇到，非電影相關從業人員的人總是會對電影製作所需要的大量人力感到驚訝，所以最好還是讓他們先有心理準備，等到劇組抵達時才不會感到驚慌失措。

3. 以最符合時間效益的方式來安排技術場勘，你可以以從南到北，或是從東至西的方式移動，只要符合你得場勘的城鎮情況即可。同時也要留意交通狀況，不要在尖峰時期安排進行場勘，要盡其所能避開這段時間。

4. 拿張紙將實際的通車時間，以及在每個拍攝場地需要花費的時間寫下，並做出期程安排。假如你的拍攝場地是一棟郊外的房子，屋內包含四個房間和後院。與一戶小曼哈頓公寓相比，前者當然需要會花上比較多時間進行場勘。在每個場地，你都要預留足夠的時間與導演對探勘的場地進行詳盡討論，而劇組人員需要測量場地，並記錄下測量數據，以為各部門日後計劃時使用。

5. 如果拍攝場地中有駐點電工，或可由維修人員作為場地主要聯絡方式的話，問問場地業主這位人員是否能一同進行勘查。燈光指導會需要與駐點電工溝通，安排拍攝當天的燈光設定，其他劇組人員可能會就一些技術相關的問題，向駐點維修人員提出問題，而有些辦公大樓會配有專門負責冷暖空調的人員，你便可讓現場錄音師與相關人員討論可能的干擾噪音問題，這也會對往後的拍攝程序帶來幫助。

6. 抵達拍攝場地後，先與業主寒暄問好，並將他們介紹給整個劇組認識，再移動至你計劃拍攝的第一個區域／房間，開始進行技術場勘的相關討論。

7. 導演和攝影指導會依此區域的拍攝大表需求，走過一次完整的流程，讓所有人知道在場景中會發生什麼事：演員會如何走位、攝影機會在哪個位置，以及這個場景需要安排何種鏡頭，第一副導這時可能會告知與劇組人員相關的資訊，如當天拍攝次順序的安排。在導演帶大家走完整個流程後，劇組人員會簡短快速地就剛剛的流程提出問題，某些議題或問題會在這時出現，而通常大部分都可以在現場解決。假如討論時間持續太久，你可以建議將尚未有結論的議題留至下次再行討論，才不會耽誤到時程。在所有的拍攝場地繼續重複上述的流程，直到你已完成所有的地點。

8. 假如你行程有延宕，記得先打電話告知下一個地點你會晚一點到。

9. 在每個拍攝地點與地點中，要安排足夠的通車時間，不然時程可能會延宕。而工作6個小時後，記得安排放飯休息的時間，如果劇組成員有大概10人左右，你就需要提前預約附近的某間餐廳，這樣才能速戰速決，不會浪費時間。在預定餐廳時，也要記得劇組成員的飲食偏好及對什麼食物過敏，挑選一家可以容納所有人，並滿足這些飲食要

求的餐廳，但千萬不要考慮買得來速就草草了事，或是直接在速食餐廳解決。大家都需要坐下來，吃一頓像樣的飯，為接下來的挑戰做準備。

10. 記得幫大家準備瓶裝水，才不會有人口渴到幾乎脫水。你也可以選擇在白天時跑一趟，去幫大家買咖啡或茶，讓每個人保持精神充沛。

● 確定所需器材的最終清單，並寄給器材公司

完成技術場勘後，燈光指導、場務領班、攝影助理及影像檔案管理技師需要在結束後的一天內，寄一份完整的器材需求清單給你，但願他們現在提供的清單跟之前預估的變動不大。接下來你便可將這些清單轉發給器材租借的供應商，他們會根據清單上的變動調整報價，而你也需要再跟廠商協商出所需器材的最終價格。

● 確認所有供應商的信用卡授權／保證金資料

記得要再跟每個供應商確認最後一次，他們手上有所有與你的訂單所需相關的資料，因為如果在主要拍攝進行的前一天，器材租借公司還因為沒有收到正確文件，而讓製片助理們在那邊等取貨，相信我，沒有什麼事比這種狀況更可以毀掉開拍前緊湊的提貨時程了。當你收到訂單確認與相關文件時，記得記下處理你訂單的負責人姓名，這樣在兩個禮拜後，當製片助理去取貨時，你才能給齊他們所需的聯絡人資料。

● 與所有供應商確認保險憑證

基於上述提到的所有原因，記得要跟每個供應商確認他們是否有拿到保險公司提供的保險憑證。不同的供應商通常會需要在保險憑證上有不同的相關保障條款用語，所以你要確保憑證上的用語皆是正確的，要不然廠商會拒絕受理。如果還有其他相關問題，趕快跟你的保險業務聯絡，這樣你才能及時解決問題，而不會拖累到拍攝案的進行。

● 填好稅賦減免憑證給所有的供應商

就如在第3章〈預算編列〉中提到的，美國每一州都允許製作公司在電影或其他媒體類型開發案製作過程中，使用稅賦減免憑證來購買商品或服務。找到你拍攝所在地的州稅減免憑證表，填妥後寄給所有的供應商，他們才不會在你們的交易中收取州稅。

●列出所有需要劇組接送的相關人員清單

在拍攝過程中，演員、劇組人員、器材設備、道具及服裝等等的運輸接送交通，其實會比想像中還更為複雜。假如拍攝現場或攝影棚所在地，難以讓成員搭乘可靠又便宜的大眾運輸交通系統抵達，或有些劇組人員沒有自己的車，那劇組就要負責每天接送他們往返片場。這時如果你有一位車輛組統籌，他就會協調每天拍攝接駁車的時刻，以及使用的車輛，但假如你沒有一位專門負責這方面事務的人員，那這項工作就會由製片組的工作人員負責。這項工作其實非常重要，且需要妥善安排，因為交通問題往往是造成拍攝時程延誤的首要原因，所以你要確保有個極有條理的人員，每天都致力於安排交通接送任務。

同時你也要格外注意演員與劇組人員每個不同拍攝日的通告時間。某位演員可能需要在早上7點到達片場，但另一位演員的通告時間則是中午12點，而你需要為每位演員做出不同的安排。對通告時間相同的人員（包含演員與劇組人員）來說，最好的做法就是找一個統一的集合點，然後再用一輛7至15人座的廂型車接送他們至拍攝現場。根據上述演職人員的數量，你可能需要不只一輛車來完成這項任務，同時你也要記得請一位有經驗又能勝任的駕駛，他也必須要熟知前往片場的正確行車路線，才能在拍攝當天順利將所有人接送至片場，因為你絕不會希望載著所有演職人員的車輛，居然在前往片場的途中迷路！

另外你需要協調的是運輸用的廂型車與卡車，用於取貨及歸還器材設備、道具、陳設物件及服裝。某些組別，像是美術組、攝影組、造型服裝組與陳設組，可能會需要租用專屬車輛，但製片團隊本身也會需要至少一台廂型車，用於拍攝日前的取貨，及整個拍攝過程時的跑腿工作。務必安排好每天的駕駛名單，並規劃出所有需要的行車路線、地址、電話以及聯絡人。

車牌的種類分為兩種：商業用與個人用車牌，某些類型的卡車及大型廂型車的車牌為商業用牌照，行車時此種車輛所適用的規定也與一般車輛不太相同。在大多數的州內，15人座廂型車、載貨廂型車，以及卡車都配有商業用牌照，在標示限停「商業用」的停車區域裡，配有商業用車牌的車輛可得以在此裝貨與卸貨，很多時候商業用的車輛的道路與橋樑通行費也會與一般車輛不一樣。

對於需要在大紐約市地區接送人員並運輸器材的劇組來說，配有商業用牌照的

車輛適用於一些較為特殊的規定：此種車輛不被允許在某些特定的道路上行駛，像是公園大道系統就禁止此種車輛進入。在其他的城市與州裡，某些車輛可能會因為車牌種類、車身高度或是重量限制，而被禁止行駛於某些道路，所以要確保製作團隊中所有的司機都了解，也遵守相關規定，不然的話，你會收到一筆非常昂貴的罰單，或是發現劇組中有卡車卡在過低的地下通道中——不用我多說，你也知道這真的會是一場噩夢。

主要拍攝階段前 1 週

● 購買後場所需的食品與物資

後場服務（Craft service）指的是在拍攝過程中的每一天，提供努力工作的劇組人員與臨時演員們食物與飲料的服務，這個稱謂源自於「為做手藝活的工匠們奉茶」的說法。固定提供的食物與飲料通常都會放置於桌上，從樸實簡單版服務（咖啡、茶、水、水果與貝果麵包等）到華麗豐盛版服務（手工點心及與商家特別訂製的卡布其諾咖啡）都有。你手上的預算可能只能做到前者，但在每個拍攝日都提供這樣的服務，並保持不間斷地補充桌上的物資，這也是件很重要的任務，因為所有演職人員的工作都非常辛苦，而他們在拍攝過程中，隨時都可能需要零食跟飲料來補充水分與能量。

假如預算允許的話，你可以僱用一位專門提供後場服務的生活製片來負責採買、準備並提供食物與飲料；而對於預算短缺的團隊來說，你可以安排一位製片助理來負責購買食物與其他物資，並擺設在桌上，以自助的方式提供。

電影拍攝時的環保措施

在製作電影時，採取環保及環境友善的措施不但對環境有益，同時也可以省下一些錢。美國製片公會（The Producers Guild of America, PGA）在他們的網站上提供有許多有用且重要的訊息，請造訪www.pgagreen.org以獲得更多資訊。

採取環保措施會對後場服務的許多方面帶來影響。對於製作團隊來說，脫水是蠻嚴重的問題，所以全天候提供所有人飲用水是一件很重要的工作。為了省錢，也為了不要讓更多的塑膠瓶再被丟到掩埋場中，請每位演職人員在拍攝開始時，從家裡帶自己用的水瓶，或是劇組可以提供可重複利用的水瓶，給所有人作為裝熱飲的容器，

像是咖啡和茶等等。這麼做可以減少喝咖啡時產生的一次性紙杯，同時也可以省去購買紙杯的預算。

後場服務重要物資清單

咖啡
茶
飲用水
果汁
汽水
早餐型點心
奶油
奶油起士
果醬
牛奶／半牛奶半奶油
糖
水果
綜合健康零食／能量棒
起士和餅乾
鷹嘴豆泥和皮塔餅片
玉米片與莎莎醬
切塊蔬菜和沾醬
小塊巧克力糖果（在午餐前絕對不能把這個放在提供食物的桌上！）
餅乾
混和堅果與葡萄乾
口香糖
紙盤
紙杯
紙巾
衛生紙
餐具
電動咖啡機
電熱水壺
攜帶式飲料冷藏箱
小型滅火器
急救箱
阿斯匹靈與布洛芬（Ibuprofen）
防曬乳
乾洗手

要為後場服務採購物資時，特價大賣場絕對是你最好的選擇，因為你可以以超大份量購入來節省預算並省去多餘的包裝。許多城市中你甚至可以在網路上訂購，並以少量運費請店家直接將物資送到你指定的地點。

● 確認最終版製作大表

現在就是該完成最終版製作大表的時候了，裡面應該要包括大致的日程安排、所有演職人員的姓名與聯絡方式、供應商資料清單，以及所有拍攝場地的聯絡資料。你可以將這份通訊備忘錄以電子郵件的方式寄給所有演職人員，或是以密碼保護的方式張貼在網路上，而持有密碼的演職人員就可以瀏覽相關資訊。

● 購買製作過程所需物資與耗材

與辦公用品不同的地方在於，在拍攝階段時，你會用到製作過程所需的物資與耗材，而除了一般的辦公室事務用品外，還有更多其他的東西。進行購買前，記得向各組主創詢問他們是否需要製片團隊幫他們訂購或取得任何物品。

器械與燈光部門耗材
多捆不同樣式、顏色及尺寸的膠帶（固定器材用、攝影機用、雙面膠、大力膠等等）
色溫紙與反光板（用於燈光來源及自窗戶投入的光源）
擋光板／風扣板
高壓除塵空氣罐／罐裝空氣
曬衣夾
繩子
麻繩
單纖維（如釣魚線）
布料
橡膠墊

攝影部門耗材
多捆不同的大力膠帶
高壓除塵空氣罐／罐裝空氣
電影膠捲盒與袋子（假如使用膠捲拍攝的話）

接目鏡遮光片
攝影測試報告（電子或紙本形式）

場記用工具
可連拍照片的數位相機
任何一種場記表格式

造型・服裝部門用工具
可用來拍攝劇照的數位相機
衣架
熨斗
吊衣桿

美術設計・陳設・道具組工具
用於保護地板的防水帆布
紙膠帶
用於保護道具的包裝氣泡紙

收音組工具
電池

副導組工具	釘書機與釘書針
很多紙（單線簿）	簽字筆
攜帶式印表機	小額備用金收據簿
印表機用紙	橡皮筋
墨匣／墨水	迴紋針
	信紙
製片組工具	信封
可攜帶式檔案箱	好幾疊的列印用紙
檔案夾	好幾疊的有色列印用紙
原子筆	攜帶式印表機
鉛筆	墨匣／墨水
辦公用品	用來鎖上租用卡車後門的鎖

•複印最終版劇本

這個時候，你就可以開始影印劇本副本給所有組別的主創、演員等等人員。假如在此之後劇本還有任何修改的話，有變動的頁數就會被印在有顏色的紙上，在修改當天發放給所有各組主創與演員們。每次變動都會使用同種顏色的紙，這樣所有人都能跟上劇本的修改，並隨時將修改過的頁數加到自己的劇本當中，而使用電子設備來閱讀劇本及其他資料的團隊，也會使用相同的方法來標示劇本中的修改。

•向器材公司送出最終確認的器材清單／安排取貨日當天要用的文件

現在就應該針對準備要提供給器材公司的器材清單做最後的檢查或變更。各組主創都應該要確認過最終清單，你再審視一遍後，再將清單副本交給助理們，讓他們之後在取貨日時可以對照。這樣一來，才不會讓器材公司在取貨當天有任何疑惑。

製作一份包含所有必需資訊的文件：器材公司地址、電話、聯絡人姓名、行車路線，以及在每個地點需要取貨的物品，或是需要完成的任務。記得將所有要給器材商的書面資料一併包含在這份文件中（如信用卡授權書等等），並給每一個駕駛租用廂型車或卡車去提貨的製片助理一份文件副本。假如卡車後方需要另外的掛鎖，也要記得給擔任司機的助理鎖與鑰匙，這樣他們才能在取貨時將卡車鎖上。

•與核心主創人員進行最終前製會議

在主要拍攝階段開始的一星期前，與核心主創人員們進行實際拍攝前的最後一

次會議，這是一件非常重要的事，有著導演、製作團隊以及所有核心主創們共同在場，副導演會將電影中所有的拍攝計畫從頭到尾順過一遍。對劇情長片來說，重點通常只會放在前一兩天的拍攝期程安排，但如果後續的安排有任何潛在問題，也可以在這次的會議中提出來討論。

　　會議中必須將第一天拍攝的安排鉅細靡遺地審視一遍：交通運輸、如何抵達拍攝現場以及拍攝前的準備等等事項。在場的各組主創會對此安排提出疑問、顧慮，或是過程中可能發生的問題；各組的劇組人員也可以在會議中討論、提出建議，並找到最後的解決方法。這次會議將會是在緊湊的拍攝期開始前，所有人可以一起坐下來，就拍攝期程安排細節進行討論的最後一次機會。

● 確定前往所有拍攝地點與棚／場景的正確行車路線

　　前往所有拍攝現場與攝影棚時，有正確的行車路線是無比重要的一個細節，我真的要一再強調這件事的重要性，因為有太多製作團隊的車輛在去拍攝現場的路上迷路，而他們當天的拍攝期程就因此被毀掉，往後的期程也會隨之被影響。這時場景經理就應該負責訂定正確的行車路線，不過如果你沒有場景經理的話，那你就可以請副導組或製片組中一位你信任的成員，先行駕車開往每個拍攝場地，並記錄下詳細的行車路線，包含路上會遇到的實際狀況，像是前往每個地點的實際里程等等訊息。使用網路導航也是另一個很好的起點，但你還是要請人依照導航的指示實際開過一遍，做出必要的修正後，才會確保這些路線都是正確的。

　　同時要留意有些道路與橋梁可能會限制能通行的車輛類型，假如有這種狀況的話，你就需要有兩種不同的行車路線：一種給一般轎車與小型廂型車，而另一種則是給大型商業用車輛，而在某些地點可能也有車輛的大小與重量限制。有好多次是直到我要開車過橋時，才發現大隊中有些器材卡車因太大或太重而無法通過，在這種時候，你就只能幫這輛卡車找出前往拍攝現場的替代路線，或將卡車上的器材分散到多輛小型或較輕的租用車輛上，再載到拍攝現場。替代路線可能會花費更長時間，所以記得要提前備好資料，並幫這種車輛安排提早的出發時間。

　　在某些城市，大眾交通工具可能會是演職人員們在拍攝地點之間移動的最佳解。這種方式能讓你省下不少金錢與時間，但在拍攝日早上搭乘地鐵或捷運會發生的問題，就是你的大隊可能會因為列車誤點而耽誤到拍攝時間。如果要用大眾交通的

話，我的做法會是在拍攝日當天，請人開車將較為重要的演員與劇組人員先載到片場，其他製作團隊成員再搭乘大眾運輸工具前往片場。

● 訂定所有工作人員的工作職責表

一項製作案若要成功，其中有太多細節需要注意，所以你要確保沒有漏掉任何一個細節，以免為電影帶來負面的影響。為了避免讓自己陷入這樣的困境，在整個前製階段時期，我會定期與執行製片坐下來開會（至少要持續到主要拍攝當天的一星期前），並預想拍攝期程前幾天的安排，以確保我們沒有忘記任何細節。

我腦中會浮現前製作業的最後階段，以及拍攝期程第一天的所有安排：製片助理們會到廂型車租車公司，將預定的車輛開到拍攝地點；製作團隊與後場服務的人員們到達現場開始準備；攝影指導與其他各組成員也陸續抵達並開始準備拍攝工作；負責髮妝的人員也進入自己的休息拖車或是房間中，並開始準備布置他們組所需的器具；再來，當天有通告的第一批演員也到達現場，並向副導與導演報到，再前往髮妝與服裝組做好準備，以及其他種種會在片場中發生的事情。

藉由在腦中將每一個步驟形象化，我和執行製片便得以找出先前遺漏的事情，並有足夠的時間來處理這些問題。舉例來說，我們可能會發現第一個拍攝日的製片助理數量不夠；或是在第一個拍攝地點，髮妝工作人員沒有一間可用於梳化的專屬房間；又或是我們忘記幫有較早通告時間的演員們安排接送車輛。在腦中預先想像出所有可能會發生的情況，這對整個過程極有益處，也是找出潛在災難性錯誤的一種很好的方式，因為發現錯誤後，我們還有一星期的時間能去補救、做出調整。這樣的方式也能讓你在腦中「看到」一整天的過程，而你會覺得你已經身在其中參與過這整個過程了，所以到了實際拍攝日那天，你就能完全掌握當下所發生的一切，因為你早已在腦中沙盤推演過所有事情應以何種方式進行，所以你也能專心處理現在正在發生的事情。這種方式雖然聽起來有點不可思議，但我已經用了十幾年了，也覺得這是一個很有用的方法。

現在你也還有時間能製作列出所有工作人員職責的清單。安排不同的任務給製作團隊的工作人員，並與副導確認我們都有注意到每項細節並完成該做的事情。

主要拍攝階段前幾天

● 確認取貨清單

進行主要拍攝的前一天，這時就是所有器材設備、道具等物品的取貨日。你會需要為每台租用的車輛配兩位製片助理，當其中一位下車去公司取貨時，另一位留在車上顧車，這樣可以確保車上一直都會有人在，車上的器材設備、道具及其他物品等等才不會被偷，而假如當其中一位助理下車取貨時，另一位也可以在需要移車時幫忙把車挪走。

講到這邊，我想提一下過去在紐約市發生的一種惡劣詐騙手法，這也曾經發生在我的一位學生身上，還好當時因為他人夠機靈，逃跑的速度也很快才逃過一劫。當時事情是這樣：有好幾個搶匪在著名的器材設備租借公司前遊蕩，在那邊等到有製作團隊的助理先搬一部分他們租借的器材設備進店裡的時候，就在另一個助理還坐在駕駛座上時，這些搶匪就直接把貨車的後門打開，並在歸還器材到店裡的那個助理還沒回來之前，偷走車上裝著攝影機的箱子。這就是為什麼我會說你一定要非常小心，所以記得要讓一位助理一直守著租借的設備，並確保在每趟取貨的間隔，貨車的後門一定要鎖上。在製片助理們出門開始跑取貨流程前，一定要跟他們再重新強調一遍上述提到的守則，而如果廂型車或卡車後門上有可以上鎖的凹槽，記得要給他們配一副鎖。

當你要安排取貨清單時，記得要根據工作日的起迄時間，以符合實際狀況的方式進行時程安排，這樣一來你就可以預計從甲地到乙地行車時間大概是多久，以及搬運器材與道具又會花費多少時間。這份清單中應該要包括公司或店家名稱、地址（且標明路上要經過哪些街道）、電話與聯絡人姓名，同時也附上一份標示著在每個地點要提取哪些物品的詳細清單，這樣可以讓製片助理在離開租借公司時，將清單上已取貨的項目劃掉。假如他們有任何問題的話（像是因為取貨當天原先預定的腳架沒了，是否可用另一種取代？），他們應該要直接打給你再次確認。在他們出門取貨之前，你要確認已經將所有的費用付清（不論是以現金、信用卡或是記帳的方式），這樣才不會造成延誤。

安排取貨路線時，從製片助理要駕駛的廂型車（卡車或轎車）租車取車點開始，將所有細節以最有效率的，也最直觀的方式進行安排。記得提前確認他們是否已

拿到駕照，而且年紀也到達能駕駛租用車輛的門檻（有些租車公司會要求駕駛至少要25歲才能租用與駕駛車輛），同時也要搞清楚你是否需要為所有可能的司機進行登記，或者該租車公司能允許製作團隊的任何一員都可以使用車輛，而駕駛人也自然在保險範圍內。

取貨路線的安排會先從最接近租車公司的器材公司開始，再慢慢往外擴散。一般來說器材租借公司都是到下午時才開放取貨（記得要查一下相關規定），所以在上午時，都會先去採購提貨食物、後場服務物資、耗材、電影膠捲、道具，以及其他物資。

在借出租借器材時，記得要確定你開去的廂型車或卡車有足夠的空間，而你也有充足時間可以將器材搬到車上；假如沒有的話，你就需要調整計劃，或是再多租一輛車，並多僱用兩位製片助理在一天內完成。取貨日這天是很重要的，因為這天是你為隔天，也就是正式拍攝的第一天，將拍攝所需的各種條件拼湊完全的一天。

●劇組人員對租借器材進行測試

當在租借任何攝影機相關設備時，你會需要找一位攝影助理在租借公司幫你檢查測試所有設備。在檢查設備時，攝影助理會一一確認每一項器材：攝影機機身、鏡頭、跟焦、遮光箱、濾鏡、腳架等等，並確保所有的設備都能正常運作。假如過程中有發現問題，攝影助理會提醒器材租借公司，並請他們替換另一個能正常運作的器材。這個過程大概會花上一個整天，而你要預留僱用攝影助理的預算，並提前與器材租借公司聯絡，這樣你才能預約在那邊進行器材檢查。

●確認第一天拍攝的通告單與路線圖，並寄給所有演員與劇組做確認

副導演會為整個製作團隊安排通告單，通告單是一張列出每位演職人員姓名、電話與電子郵件地址的文件，而在通告單中，也會列出當天每個成員各自的通告時間。副導演或其他製作團隊的工作人員會需要打電話與寄電子郵件給每位演職人員，告知他們第一天拍攝的通告時間，及前往拍攝地點的交通資訊。這需要在隔天通告時間的24小時前完成，而郵件的內容應該要清楚標明收件者應於收到郵件後回覆確認，或是打電話、傳訊息到某個電話號碼確認。如有演職人員到下午時仍尚未回覆確認，副導演或製作團隊成員就會直接打電話跟這些人確認，他們會根據清單上的名字一一

確認，並在當天結束前完成這個流程。假如有人的名字沒有被列在清單上，他們就會提醒製作人，因為這意味著這個人隔天可能不會出現在片場，而製作人需要決定要如何處理這件事。

在接下來的拍攝日中，最新的通告時間與交通資訊都會在前一個拍攝日結束時，以更新通告單的方式發布，所以上述的程序只有在主要拍攝日的前一天，或是在主要拍攝日開始後，還有其他演職人員是第一次進片場時才需要進行。以演員而言，通告時間與交通資訊通常都是寄給他們的經紀人，並透過他們進行確認，假如某位演員沒有經紀人，那麼你就可以直接與演員本人聯絡。在進行這個程序時，我也建議你可以在第一個拍攝日的前一天，親自打給所有的演員，以確保他們有從自己的經紀人那邊得到正確的資訊。而下頁是《聖代》的通告單範本。

本章重點回顧

1. 將製片大三角定律熟記於心：快速、品質好與便宜，你只能在三者中取兩者。
2. 記得要根據現金流期程將資金匯入製作團隊的銀行帳戶中，這樣你才能在前製階段按預定期程照表操課。
3. 從主要拍攝前幾個月開始，一直到拍攝前一天，都要遵守上面提到的前製階段詳細步驟。

| 《聖代》 | | | 1/22/20XX | 第一天 |

製作人	姓名	(xx)xxx-xxxx		
製作人	姓名	(xx)xxx-xxxx		
導演	姓名	(xx)xxx-xxxx		
第一副導演	姓名	(xx)xxx-xxxx		
現場執行製片	姓名	(xx)xxx-xxxx		

《聖代》
第一天

早餐	6:30 AM
午餐	1:00 PM

日出		日落	
6:15 AM		7:50 PM	
天氣	30° 早上	40° 中午	32° 傍晚
濕度	20%	部分多雲	

製作公司辦公室	(xx)xxx-xxxx
地址第一行	
地址第二行	

最近的醫院	(xx)xxx-xxxx
地址第一行	
地址第二行	

通告	7:00am

今天一整天都會在內外景穿插拍攝,所以記得穿保暖的衣物與靴子
急救箱與滅火器都位於後場桌上

製片組手機號碼 xxxxxxxxxx
** 禁用社群媒體 *** 此片場不對外開放

場次	場地與劇情概要	角色	日/夜景	頁數	其他人員/道具
1	郊區常見車內	1,2	日		臨演 *3
	瑪莉載著提姆在社區內問路				出鏡車輛
2	黃色房子外的車道邊	1,2	日		出鏡車輛
	車停在路邊,瑪莉將眼鏡拿下				
4	黃色房子外的車道邊	2	日		出鏡車輛
	提姆隨意地玩弄著車門鎖				
6	黃色房子外的車道邊	1,2	日		出鏡車輛
	提姆看著瑪莉坐進車前座,瑪莉笑著把眼鏡戴上				
3	黃色房子/草坪	1,2,3	日		動作指導
	瑪莉按了門鈴,並在門口跟一個女人開始吵架				出鏡車輛
5	黃色房子/草坪	1,3	日		水泥磚、出鏡車輛
	房中的女人跺鏘地走進屋內,瑪莉從車上拿了水泥磚,大步往回走,並將水泥磚往房子丟				
7	社區內的街道	1,2	日		出鏡車輛
	車輛駛出畫面				
	總頁數				

演員編號	演員	角色	工作狀態	梳化時間	交戲上戲	未成年演員	特殊註記
1	XXX	瑪莉	SW	7:30AM	8:30AM	Y	
2	XXX	提姆	SW	7:30AM	8:30AM	N	
3	XXX	女人	SWF	8:00AM	9:00AM	N	

(譯註:XXX 就是演員自己的名字)

特約/臨時演員		拍攝細節	
臨時演員	通告時間:	道具:	垃圾桶、眼鏡、門鈴、車鑰匙
小孩 *2	8:00AM	特殊道具:	水泥磚
中年男子 *1	8:00AM	地點:	外景
		出鏡車輛:	郊區常見車輛
		動作特技:	爭吵與丟擲水泥磚
		超時勞動:	
		監護人:	
	工會演員	特殊化妝:	
	非工會演員 ×	攝影機:	
		備註:	

後續拍攝場次					
場次	場地與劇情概要	角色	日/夜景	頁數	其他人員/道具
8	冰淇淋店櫃台	4	日		冰淇淋聖代
	青少年店員正在做一份很大份的聖代				
11	街角	5,6	日		出鏡車輛
	男人與金髮女子牽手走過,坐進一輛加長禮車,並開車離去				
9	冰淇淋店內的某一桌	1,2	日		冰淇淋聖代
	瑪莉整理一下頭髮,放鬆後對提姆笑了一下				
10	冰淇淋店內的某一桌	1,2	日		冰淇淋聖代
	提姆不停地吃著聖代,而這時的瑪莉從冰淇淋店的窗戶看向街上某樣東西				
12	冰淇淋店內的某一桌	1,2	日		冰淇淋聖代
	在提姆吃聖代時,瑪莉突然僵住				
13	冰淇淋店櫃台	1,2	日		冰淇淋聖代
	瑪莉問了提姆關於黃色房子的事情,而他吃了一大口聖代				
	總頁數				

製作公司		專案名稱		拍攝日期	

第一欄

#	職稱	姓名	電話	通告時間
	製作團隊			
	導演	Sonya		6:30
	製作人	Kristin		6:30
	製作人	Birgit		6:30
	現場執行製片	Giovann		6:30
	第一副導演			
	第二副導演	Connor		6:45
	美國導演公會實習生 / 主要製片助理			
	現場製片助理	Temisanre		6:30
	現場製片助理			
	場記	Bettina		7:00
	攝影組			
	攝影指導	Andrew		7:00
	攝影師			
	攝影大助	Chris		7:00
	攝影二助 / 過檔	Blaine		7:00
	B 機			
	B 機攝影大助			
	B 機攝影二助 / 過檔			
	攝影機穩定器操作師			
	DIT	Bob		
	影像檔案管理技師			
	影像檔案管理技師助理			
	劇照師			
	場務 / 器材組			
	場務領班	Miguel		7:00
	場務大助	Zach		7:00
	場務二助			
	場務三助			
	推軌場務			
	支援場務			
	支援場務			
	支援場務			
	吊臂高台場務領班			
	吊臂高台場務			
	吊臂高台場務			
	燈光組			
	燈光師	Gordon		7:00
	燈光大助			
	燈光二助			
	燈光三助			
	支援燈助			
	支援燈助			
	電工			
	收音組			
	混音師	Michael		7:00
	收音師			
	收音助理			
	影像回放組			
	影像回放師			
	外聯組			
	場景經理			
	外聯助理			
	外聯助理			
	視覺特效組			
	視覺特效總監			
	跟組視效人員			
	特殊效果組			
	特殊效果總監			

第二欄

#	職稱	姓名	電話	通告時間
	道具組			
	道具總監			
	道具師			
	現場道具執行			
	現場道具執行			
	美術設計組			
	藝術總監	Michael		7:00
	美術指導			
	陳設設計			
	美術設計			
	美術執行			
	美術助理			
	美術助理			
	陳設師			
	陳設執行			
	陳設採購			
	現場陳設			
	現場陳設			
	場工			
	場工			
	搭景組			
	搭景領班			
	搭景執行			
	搭景工頭			
	木工			
	木工			
	木工			
	搭景道具師			
	梳化組			
	彩妝統籌			
	主要化妝師			
	支援化妝師			
	彩妝助理			
	特殊化妝師			
	髮型統籌			
	主要髮型師			
	支援髮型師			
	髮型助理			
	假髮處理			
	服裝造型組			
	造型設計指導			
	主要服裝師			
	支援服裝師			
	服裝助理			
	服裝助理			
	現場服裝管理			
	服裝助理			
	劇辦			
	製作協調			
	製作協調助理			
	劇辦助理			
	劇辦助理			
	劇辦助理			
	劇本協調			
	導演助理			
	製作人助理			
	外燴 / 後場			
	外燴統籌	Bredon		
	後場生活製片			
	支援後場生活製片			

第三欄

#	職稱	姓名	電話	通告時間
	交通組			
	交通統籌			
	交通組長			
	司機			
	司機			
	攝影車			
	燈光 / 場務車			
	美術車			
	陳設車			
	服裝車			
	髮妝車			
	休息拖車			
	休息拖車			
	劇辦拖車			
	休旅車			
	製片車			
	後場生活製片車			
	特技 / 動作組			
	特技統籌	Sally		9:00
	特技人員			
	特技人員			
	其他			
	片場家教			
	片場家教			
	跟片醫療組			
	消防隊長			
	警察			
	演員組			
	選角指導			
	選角助理			
	演員管理			
	演員管理助理			
	會計組			
	隨片會計			
	會計助理			
	薪酬人員			
	會計專員			
	後製組			
	後期總監			
	後製協調			
	剪輯師			
	剪輯助理			
	支援剪輯師			
	支援剪輯助理			
	後期製作助理			
	音樂總監			
	監製 / 主創人員			
	監製			
	監製			
	共同監製			
	共同監製			
	製作統籌			
	編劇			
	劇本顧問			

片場匿名安全熱線：

你可以在以下網站上找到關於片場拍攝安全之相關資訊：

* 到新的拍攝現場時，每天上通告後都要開安全會議／食物安全熱線：

你可以在 _____ 找到片場預防受傷／疾病計劃簡章

*** 若有任何人員姓名變動／新增／刪除，請回報給：

環保片場資訊請見：

對講機頻道：製作組、服裝組、道具組 #1、空頻道 #2、交通組 #3、空頻道 #4、場務組 #5、攝影組 #6、燈光組 #7

製作人	姓名	(xx)xxx-xxxx
製作人	姓名	(xx)xxx-xxxx
導演	姓名	(xx)xxx-xxxx
第一副導演	姓名	(xx)xxx-xxxx
現場執行製片	姓名	(xx)xxx-xxxx

1/23/20XX　　第二天

《聖代》
第二天

| 早餐 | 6:30 AM |
| 午餐 | 1:00 PM |

| 日出 | | 日落 | |
| 6:15 AM | | 7:50 PM | |

| 天氣 | 30° 早上　40° 中午　32° 傍晚 |
| 濕度 | 20%　　部分多雲 |

製作公司辦公室	(xx)xxx-xxxx
地址第一行	
地址第二行	

最近的醫院	(xx)xxx-xxxx
地址第一行	
地址第二行	

通告	7:00am

今天一整天都會在內外景穿插拍攝，所以記得穿保暖的衣物與靴子
急救箱與滅火器都位於後場桌上

製片組手機號碼 xxxxxxxxxx
** 禁用社群媒體 *** 此片場不對外開放

場次	場地與劇情概要	角色	日/夜景	頁數	其他人員/道具
8	冰淇淋店櫃台	4	日		冰淇淋聖代
	青少年店員正在做一份很大份的聖代				
11	街角	5,6	日		出鏡車輛
	男人與女人牽手走過，坐進一輛加長轎車，並開車離去				
9	冰淇淋店內的某一桌	1,2	日		冰淇淋聖代
	瑪莉整理了一下頭髮，放鬆後對提姆笑了一下				
10	冰淇淋店內的某一桌	1,2	日		冰淇淋聖代
	提姆不停地吃著聖代，而這時的瑪莉從冰淇淋店的窗戶看到街上某樣東西				
12	冰淇淋店櫃台	1,2	日		冰淇淋聖代
	在提姆吃聖代時，瑪莉突然僵住				
13	冰淇淋店櫃台	1,2	日		冰淇淋聖代
	瑪莉問了提姆關於黃色房子的事情，而他吃了一大口聖代				

總頁數

演員編號	演員	角色	工作狀態	梳化時間	交妝上戲	未成年演員	特殊註記
1	XXX	瑪莉	WF	7:30AM	8:30AM	Y	
2	XXX	提姆	WF	7:30AM	8:30AM	N	
4	XXX	青少年店員	SWF	7:30AM	8:30AM	Y	
5	XXX	金髮女子	SWF	9:00AM	10:00AM	N	外景寒冷天氣
6	XXX	男人	SWF	9:00AM	10:00AM	N	外景寒冷天氣

特約/臨時演員		拍攝細節	
臨時演員	通告時間：	道具	冰淇淋聖代、熱軟糖、彩糖、櫻桃、鮮奶油、聖代盤、小盒子、濕巾、大湯匙
加長轎車司機	9:30AM		
街上路人 *5	9:30AM	特殊道具	
		地點	內外景皆有，請注意保暖
		出鏡車輛	加長轎車
		動作特技	
		超時勞動	
		監護人	
	工會演員	特殊化妝	
	非工會演員　×	備註	在戶外拍攝時，為工作人員設置暖氣

後續拍攝場次					
場次	場地與劇情概要	角色	日/夜景	頁數	其他人員/道具
	場景 1				
	概要 1				
	場景 2				
	概要 2				
	場景 3				
	概要 3				
	場景 4				
	概要 4				
	場景 5				
	概要 5				
	場景 6				
	概要 6				
	場景 8				
	概要 8				

總頁數

#	職稱	姓名	電話	通告時間	#	職稱	姓名	電話	通告時間	#	職稱	姓名	電話	通告時間
	製作團隊					**道具組**					**交通組**			
	導演	Sonya		6:30		道具總監					交通統籌			
	製作人	Kristin		6:30		道具師					交通組長			
	製作人	Birgit		6:30		現場道具執行					司機			
	現場執行製片	Giovann		6:30		現場道具執行					司機			
	第一副導演	Connor		6:45		**美術設計組**					攝影車			
	第二副導演					藝術總監	Michael		7:00		燈光/場務車			
						美術指導					美術車			
	美國導演公會實習生/主要製片助理					陳設設計					陳設車			
	現場製片助理	Temisanre		6:30		美術設計								
	現場製片助理					美術執行					服裝車			
						美術助理					髮妝車			
	場記	Bettina		7:00		美術助理					休息拖車			
	攝影組										休息拖車			
	攝影指導	Andrew		7:00		陳設師					劇辦拖車			
	攝影師					陳設執行					休旅車			
	攝影大助	Chris		7:00		陳設採購					製片車			
	攝影二助/過檔	Blaine		7:00		現場陳設					後場生活製片車			
						現場陳設					**特技/動作組**			
	B機					場工					特技統籌			
	B機攝影大助					場工					特技人員			
	B機攝影二助/過檔					**搭景組**					特技人員			
						搭景領班					**其他**			
	攝影機穩定器操作師					搭景執行					片場家教			
						搭景工頭					片場家教			
	DIT										跟片醫療組			
	影像檔案管理技師	Bob				木工								
	影像檔案管理技師助理					木工					消防隊長			
	劇照師					木工					警察			
	場務/器材組					搭景道具師								
	場務領班	Miguel		7:00							**演員組**			
	場務大助	Zach		7:00		園藝師					選角指導			
	場務二助					質感師					選角助理			
	場務三助					質感師					演員管理			
	推軌場務					現場搭景助理					演員管理助理			
	支援場務					**梳化組**					**會計組**			
	支援場務					彩妝統籌					隨片會計			
	支援場務					主要化妝師					會計助理			
						支援化妝師					薪酬人員			
	吊臂高台場務領班					彩妝助理					會計專員			
	吊臂高台場務					特殊化妝師					**後製組**			
	吊臂高台場務										後期總監			
						髮型統籌					後製協調			
	燈光組					主要髮型師								
	燈光師	Gordon		7:00		支援髮型師					剪輯師			
	燈光大助					髮型助理					剪輯助理			
	燈光二助					假髮處理					支援剪輯師			
	燈光三助					**服裝造型組**					支援剪輯助理			
	支援燈助					造型設計指導					後期製作助理			
	支援燈助					主要服裝師								
	支援燈助					支援服裝師					音樂總監			
	電工					服裝助理					**監製/主創人員**			
	收音組					服裝助理					監製			
	混音師	Michael		7:00		現場服裝管理					監製			
	收音師					服裝助理					共同監製			
	收音助理					**劇辦**					共同監製			
	影像回放組					製作協調					製作統籌			
	影像回放師					製作協調助理					編劇			
	外聯組					劇辦助理					劇本顧問			
	場景經理					劇辦助理								
	外聯助理					劇辦助理								
	外聯助理					劇本協調								
	視覺特效組					導演助理								
	視覺特效總監					製作人助理								
	跟組視效人員					**外燴/後場**								
	特殊效果組					外燴統籌	Bredon							
	特殊效果總監					後場生活製片								
						後場後場生活製片								

製作公司 | **專案名稱** | **拍攝日期**

片場匿名安全熱線：

你可以在以下網站上找到關於片場拍攝安全之相關資訊：

* 到新的拍攝現場時，每天上通告後都要開安全會議 ** 食物安全熱線：

你可以在 ＿＿＿＿＿ 找到片場預防受傷/疾病計劃簡章

*** 若有任何人員姓名變動/新增/刪除，請回報給：

環保片場資訊請見：

對講機頻道：製作組、服裝組、道具組 #1、空頻道 #2、交通組 #3、空頻道 #4、場務組 #5、攝影組 #6、燈光組 #7

拍攝場景

不論在天堂或人間，最重要的事就是堅定不移地往同樣方向前進，如此一來便會得到結果，雖然這個過程總是很漫長，但你會在等待中找到生存的意義。

——弗里德里希·尼采（Friedrich Nietzsche），德國著名哲學家

為你的電影找到適合的拍攝場景總是件很大的挑戰，而藉由僱用一位專業外聯製片，你便能利用他們的關係與過去的經驗，幫助你為自己的製作案找到最好的拍攝場景。假如你的預算不足以僱用一位外聯製片的話，你可能就要想其他方法來找拍攝場景了。

建立拍攝場景清單

對照順場表，並試著找出電影中總共需要幾個場景，然後再與導演、攝影指導及美術指導進行討論，決定哪些場景要在攝影棚內搭建，而哪些則在實景拍攝。一般來說，在實地拍攝都會比在租用攝影棚內搭建場景來得便宜。但另一方面，攝影棚擁有較大拍攝彈性的好處，所以除非能找到合適的拍攝場景，否則通常製作團隊都會偏向在棚內進行拍攝。

再來可與團隊中的成員討論是否有可能使用其他地點來替代實際的場景，舉例來說，要找到一家營業中的醫院來進行拍攝是非常困難的，但在療養院或是獸醫診所內，找到與醫院病房相似的房間，就會比較容易也比較便宜。提前與你的團隊討論這些可能的選項，這樣外聯製片在尋找地點時才有更多的選擇。

選擇場景的同時，也要與團隊討論每個地點的視覺呈現效果，以及交通上需優先考慮的條件，記得跟外聯製片說明你需要的條件，像是要有提供給演職人員的洗手間、水、能擺放桌椅供餐的地方、附近有停車區域，或是有能搬運器材設備的貨梯等等。

外聯製片會跟你要一個暫定預算，而這個金額也就是你每個拍攝日能負擔的場地費用，之後他才能依據這個預算來進行安排。比方說，假如你正在找一個挑高、並附有全套傢俱設備的奢華公寓，但卻沒有預算能租用一個完整裝潢過的高級公寓，你就可以利用現有的預算租一間房租低廉的藝術家式挑高公寓，放入電影中所有的道具，再刷上一層油漆，馬上就可以轉變成理想中的地點。

進行場勘細節

當你拿到需要場勘的場景清單後，你和外聯製片要想出一個最有效率的方案，

以讓手上的預算與時間在場勘過程中得到最大效益。你可以詢問外聯製片過去參與過的製作中有沒有適合這部電影的場景，並決定你們應該優先去看哪些場景，因為某些場景是一定要找到，而另一些就沒那麼急迫。同時你也要決定劇組辦公室應該設置在哪裡，這個地點應該是所有地點中最重要的一個了，因為在拍攝期間，大部分的時間你都會待在這邊工作；不過你也可以考慮將朋友的公寓當作備用選項，這樣當找不到電影中所需的「臥室場景」時，你馬上就有現成的場景了！在進行場勘時，記得要在現場拍照，這樣主創團隊就能根據這些照片做出更詳細的規劃。

外聯製片的薪水會以日薪方式支付（這個薪資可能包含他使用自己車輛的費用，也可能沒包含），找景過程中衍生的費用（油錢、過路費、停車費等等）也需另外支付。根據你的預算與外聯製片訂出一個時間表，列出一天中要在幾個場景進行勘查並拍照，及能收到照片的時間（通常外聯製片都會在每天晚上，或是隔天早上上傳照片到某個以密碼保護的網路空間上）。在外聯製片開始工作前，記得將所有重要的資料通通給他，其中應包括：日夜景、暫定拍攝日、演職人員總數、是否需要供餐地點、是否需要有水電、洗手間（還是你會自己開露營車或休息拖車過去？）、特定的外觀或特定拍攝需求（例如從窗戶看出去的景象），以及拍攝時聲音是現場同步收音，還是後期配音（不需要現場收音）等等。

場景照片資料夾

外聯製片會將每個場景的照片，上傳至以密碼保護的網路空間上，並放在他們專用的資料夾中，而所有主創與製作團隊成員都能瀏覽這些照片。其中應該包括每個房間的全景圖，以及房間中以各個特定角度拍攝的照片，假如導演、攝影指導、美術指導對特定角度或元素有其他要求，外聯製片也會將相關照片附在資料夾中。而製作人應確保有拿到以下所有的資訊：

1. 該場景的地址、電話、電子郵件，以及聯絡人姓名。
2. 照片拍攝的時間。
3. 記載場景中窗戶面對的方向：是東、南、西、還是北方，這個細節能幫助攝影指導找出在某天的某個特定時刻光線投射的方向。
4. 該場景的租用費用（你可以決定你是否希望外聯製片去詢問關於租金的問

題）。

5. 在考慮該場景時需要知道的限制或條件（譬如這個場景星期日不開放，或是這個地方只有在工作日的早上6點至下午2點才能使用）。

　　拿到第一批照片後，你便能判斷這位外聯製片是否符合你的需求。與主創團隊討論後，隔天再給外聯製片一些具體的建議，讓他能以更準確的方式進行場景勘查。而直到找齊專案中所有的拍攝場景前，你都會一直重複上述的過程。

向當地電影委員會打聽消息

　　美國各州都設有電影委員會，而大多數的大城市或地區也設有此機構。這些委員會設立的目的就是要支援所有在當地進行拍攝的製作團隊，他們會提供給你許多可用作拍攝的場景消息與資訊，而在他們網站上，通常也會有一個當地可用拍攝場景的照片資料庫。如要尋找所在城市、區域，以及州際與各國電影委員會的資料，請上國際電影委員會（Association of Film Commissioners International, AFCI）的網站www.afci.org 查詢。

　　找到最接近你拍攝地的城市或區域電影委員會後，你就可以上他們的網站瀏覽所有與拍攝相關的資訊，包括他們在這方面提供的服務，以及相關的電影拍攝許可（假如需要的話）。再來，你可以打電話到他們辦公室，跟處理這方面業務的負責人描述一下你的製作案，看看他們是否能提供一些沒列在網站上的資訊或看法。換言之，在尋找拍攝場景時，要盡量利用所有免費資源與方式，不過說穿了，你付給政府的稅金早就為這項服務買單了！

　　這些年來，我和許多電影委員會接洽的經驗都相當愉快。他們通常消息都很靈通，而假如你要在一個不熟悉的區域進行拍攝時，他們也會是很大的助力。當你找到拍攝場景後，他們也會提供該區域相關的規定與法規，以協助完成申請許可的程序。

　　市立公園、公共住宅，以及當地政府所有的其他土地通常都會以無償、或僅收取些微費用的方式提供拍攝，當地的電影委員會也會提供不同機構與相關負責人的聯絡資訊，而你可以再去詢問租用這些場地的可能性。在短片《布魯瑪蛋糕》（Torte Bluma）中，我們需要以非常有限的預算，在紐約市中重現第二次世界大戰中特雷布林卡集中營（Treblinka concentration camp）的場景，影片中的幾個場景，我們選擇在

紐約市布魯克林區蓋特韋國家休閒區中的佛洛伊德‧貝內特球場進行拍攝，申請拍攝許可的費用非常划算，而我們也順利得到電影中需要的外觀與地點了。

聯邦、州立，以及當地的歷史協會也是另一個找到優秀拍攝場景的方式，費用合理還附有場景陳設。這些協會通常都只會收取一點象徵性的費用，而所有的裝潢都符合史實，狀態也很好，簡直就是低成本時代劇製作團隊的天堂。就如我之前所提到的，《威斯康星死亡之旅》就是在威斯康星州的歷史遺跡中進行拍攝的，其中我最喜歡的是在老鷹村（Eagle, WI）中，那台由當地社區修復的19世紀蒸氣火車頭，而當地的居民也相當友好地讓我們在上面拍攝了兩個不同的場次。

www.afci.org
AFCI

用來替代專業外聯製片的方案

如果你的預算無法負擔僱用外聯製片，那我可以提供兩個替代方案給你：付一筆費用給專業的外聯製片，並請他讓你瀏覽他的拍攝場地資料庫；或是你和導演可以自己勘查可能的拍攝場地。許多外聯製片過去都曾經場勘過數以千計的地點，每次找景後也都會保存完整的照片檔案，而你可以付一筆費用請他在資料庫中幫你找出適合你專案的地點。每一個地點的資料夾中都會包括在該地點以各個角度拍攝的照片、地址、聯絡人姓名與電話，以及場景費用需求。這種找景方法可說是以相對低廉的費用來偷吃步，同時也會省下不少時間。

假如你還是無法負擔上述的選項，那尋找拍攝地點的這項任務就會落到製作人與導演身上了。而這時候，你會需要利用機智、運氣、談判技巧與人際關係技巧來完成這項任務。

寄封電子郵件給所有的家人與朋友，並利用社群媒體讓大家知道你在找什麼樣的場景，盡可能向他們詳細說明拍攝細節，像是電影主題、地點、拍攝時間等等，他們會轉發你的信件給其他認識的人，並將這個消息散播出去。我曾經用這種方式得到很棒的消息，因為人們通常會提出你原先沒考慮到的場地，而有時候大家也對把自家作為電影場景的可能感到十分興奮，並願意免費提供他們家作為拍攝場景。

另外要記得：美術設計是非常有能耐的！一個閒置、費用合理的地點乍看之下可能不是個合適的地點，但憑著一些油漆粉刷工程、道具，以及精準到位的設計方向，這個地方就會令人感到驚艷。編劇兼導演保羅・柯特（Paul Cotter，作品《投彈手》〔Bomber〕、《無恥之徒》〔Shameless〕）偏好以較有彈性的方式為小成本製作進行找景，只要「某場景中的重要劇情張力是相同的，只是換了一個帶有自己性格的地點」，他就會為了符合某個場景而調整劇本。

決定最終拍攝場景

當你手上已經有好幾個不錯的場地，也篩選過所有選項後，就是做決定的時候了。你會想要跟導演（可能的話最好請攝影指導也一起）親自走訪清單中的首選與次選地點，看看這些地方是否真的適合這項製作案。而電影中每個地點需求都至少要準備兩個地點實際探訪，這樣你們才有可用的備用選項。

當你前往場景走訪時需要同時考慮到很多因素，以下是一份清單：

→這個區域是否有預定進行，或是正在進行中的工程會影響到你的拍攝？

→可供使用的時間是否有限制（白天或特定時段）？

→這邊有這部電影所要呈現的視覺效果嗎？

→這邊的空間是否大到足以讓你進行拍攝？

→這邊有你需要的道具與陳設嗎？還是你需要購買或租借更多或是不同的道具與陳設？

→這邊有提供給演職人員的洗手間嗎？

→這邊有提供演員休息的區域嗎？以及給髮妝與造型組使用的空間？

→演職人員可以坐在哪裡吃午餐和休息？你需要自己帶桌椅嗎？還是你可以在附近找地方架設外燴供餐？

→製作團隊的卡車或廂型車要停在哪邊？停車的地方安全嗎？還是你需要找一個警衛整天或是夜看守車輛？

→這邊有地方可以放置閒置的器材嗎？

→這邊有提供網路給製作團隊的筆電使用嗎？這邊的手機訊號好嗎？

→這個場景是否有任何關於聲音的疑慮？

→ 這個場景的暖氣設備或通風系統會否過於吵雜，且無法關閉或調降音量？或是對面有個正在進行的工地？

→ 這個場景的預算在你的範圍內嗎？

→ 假如這是一齣時代劇，這個場景在你進行拍攝時，會不會有任何地方與片中的年代相左？

當你收集到每個場景針對以上問題的答案後，就可以開始做決定了。某個場地可能一開始看起來很完美，價錢也很合理，但如果場地內沒有廁所設施的話，你可能就需要租用一台露營車或休息拖車，整體費用就會隨之增加；或是你想要的場景在預定拍攝日可能沒有空檔，你有辦法調整拍攝日到這個場地有檔期的時間進行拍攝嗎？又或是你和導演真的很喜歡某個場景，但租金卻遠遠超過你的預算？總結以上，接下來就要開始協商議價了。

協商交易過程

每件事情都是有討論空間的，假如協商雙方都對某件事樂見其成，同時也能滿足各自需求，那這個協商就能成功。假如你想請場地業主在租金上打折（有時候折數可能要很大），那你就必須想出以其他可以補償業主的方式，以下是可考慮的幾種可能性：

1. 在片尾的感謝名單列出業主的名字或公司名稱。

2. 製作案完成後，提供業主一片電影DVD光碟，或是免費數位下載電影的連結。

3. 假如業主的兒子想參與這部電影，片中有臨時演員的名額嗎？

4. 假如業主的女兒想進電影學院，她可以在片中擔任助理，以得到更多相關經驗嗎？

5. 幫他們公司打廣告，我有學生曾經與一間學校附近的餐廳商量，為了在那個場地免費進行拍攝，他願意花整個下午在校園內四處貼傳單，幫餐廳向學生們宣傳。

6. 提議讓場景員工跟製作團隊一起熬夜拍攝，以確保拍攝期間一切都很順利，這個方法對於知道場景內大小事務的員工效果尤其顯著，也可以幫助在該場

地的拍攝順利進行。

7. 假如這個場景有供應餐食，你可以答應業主跟他購買每個拍攝日所有演職人員的午餐，這會有助於壓低場地的價錢。

8. 提議幫該場地拍攝一些宣傳用的片段，讓他們可以放在自己的網站或粉絲專頁上。

9. 提議明年夏天幫業主的外甥女拍攝婚禮影片，以換取現在可以免費在該場地拍攝。

10. 利用你的創意另闢蹊徑，除了金錢外還有很多方式能讓業主滿意的補償方式。

備選場地

　　為所有的首選場地再另外挑一個備選場地是個不能忽略的步驟。我總是會先與備選場地協商出一個還不錯的方案，當那個方案敲定後，我會再試著去跟首選地點商量出一個最好的方案。當你心裡有備案時，你在與首選地點協商時就會更有自信，談條件時也會有更多籌碼，而當你完成與首選場地的交易後，記得通知備選場地你已決定在另一個地點進行拍攝，但你還是很喜歡他們家的場地，而你也會將該場地記下，看看之後有沒有機會可以合作。在整個過程中，你都要顯現出專業與體貼他人的態度，因為有時候你欲選擇的場地，有可能會在前製階段的後期突然改變主意並退出交易，那麼你就需要回去與之前的備選場地商量是否可在那邊進行拍攝。這種情況發生的頻率比你想像中的還要高上不少，所以一定要預先做好準備。

簽約相關文書作業

　　當雙方對合約中的內容都已協商完畢後，接下來你們要對付款進度達成一致，然後雙方會簽署一份場地使用許可與相關合約。完成這項程序後，業主也會要求你提供一份標註有拍攝時間的保險憑證。

場地使用許可

　　一份場地使用許可中應標註拍攝日期（以及替代／備選日期）、地址、每小時收費以及使用小時數（如使用12小時的費用是1000美金，12小時後每小時收費為150美金）。這份許可內也會包含其他相關資訊，像是你是否會僱用人員來監督拍攝、相關責任問題、免責條款（請見第9章〈法務〉）、相關責任歸屬、付款進度、保證金金額與歸還的方式及時間、場地中可供使用的某些設施，包含貨梯與停車區域等等，以及在拍攝期程前，核心主創要有可以親自拜訪場地，進行技術場勘與其他前製準備的時間。協商完成後，雙方需要盡快簽署這份許可，並各自留下副本存底，這樣你才能盡早在拍攝日前敲定場地。

　　假如業主尚在猶豫，不想要那麼快簽訂合約時，這可能就是一種警訊，而你可能也需要採用之前的備選場地。不過當你的籌備期越長，需要換到另一個場地時也就會比較容易。

　　有注意到我在文中一直使用場地業主一詞嗎？因為你必須要拿到業主的簽名（不是場地經理、親戚或員工），他才是能就場地使用許可簽署具有法律效力文件的那個人。

一般責任險保險憑證

　　為了涵蓋你在所有拍攝場景的相關責任，保險是個不可或缺的部分（請見第10章〈保險〉）。責任則是指你與製作團隊在法律層面上需擔負的責任，每個場地業主在讓你進入他們的房產範圍前，都會要求你提供一般責任險的保險憑證，而通常業主都會要求在憑證上加註某些特定用語。尤其當你在市政府、州政府或聯邦政府所有財產內進行拍攝時，他們都會要求你提供一份保險憑證給政府機構。

　　每份製作團隊相關的保險條約都會註明具體的賠償上限（一般會介於100萬至200萬美元間），假如業主要求更高的上限，你可能就需要另外購買某個金額的保險（意即附加條款），或是你需要另外找到能接受這個賠償上限的拍攝場景。

合作住宅與共有住宅

當在討論房屋財產權時，我們也應該要將合作住宅（co-ops）與共有住宅（condo, condominium）以及兩者住宅類型的委員會納入討論。在許多美國城市中，公寓業主會居住在合作住宅或是共有住宅型態的大樓內，對於這些類型的房產，會由其中的委員會或屋主協會來負責管理大樓，並執行大樓的規則與規定。

在這種情況，當你要進入住宅內進行拍攝時，單一戶合作住宅或共有住宅的業主就不會是你需要取得許可的唯一對象，你同時也需要與該大樓的委員會或屋主協會聯絡，並取得他們的許可。通常合作與共有住宅的委員會會議是一個月召開一次，所以你**至少要在預計拍攝日的6個禮拜前**與他們聯絡，這樣你的議題才會被安排在下一次委員會的議程上，委員會可能也會要求你提供一份申請書，裡面包含一封申請信函、預算、劇本與拍攝計劃，並要求你親自出席下次的委員會。

如申請通過，你會需要為合作與共有住宅委員會，以及個別住戶業主準備一份保險憑證，通常你也會拿到一份需要遵守的規章清單，和需要支付給合作與共有住宅委員會的費用。當你同意相關條款後，記得向該合作或共有住宅委員會拿一份簽署過的信函以茲證明。

在美國還有一些門禁社區或開發區，會以與合作或共有住宅委員相似的方式進行管理，而有時候甚至連業主都不了解申請拍攝許可時，到底有哪些規定須要遵守。所以記得要做好功課，找出該場地是否有這樣的管理機構。

我有個學生計劃在她叔叔家中進行拍攝，她叔叔家位於華盛頓特區外圍的一個開發區內，當她問叔叔在他家拍攝有沒有需要申請許可時，叔叔當時回說不用，但在拍攝日當天早上，有兩位共有住宅委員會的成員來到片場，並嘗試要阻止她進行拍攝，因為她沒有得到進行拍攝的許可。我的學生試著跟委員會解釋叔叔先前沒有告知她需要得到許可，但現在就變成叔叔有麻煩了，雖然最後他們還是把事情解決了，但以這樣的方式開始拍攝期真的是壓力太大了！

許可

通常在美國的城鎮中進行拍攝時，你都要需要申請拍攝許可。許多城鎮中的公

共外部設施（例如人行道、道路、公園等等）通常也都需要許可，這是政府機構能得知哪個區域正在進行拍攝的方法，同時也能確保製作團隊有遵守當地的規定，並要求你提供一份涵蓋整個拍攝期間的一般責任險保險憑證。如本章前面討論過的，當地的電影委員會會提供相關的資訊給你，你可以上他們的網站或是直接打電話到他們辦公室，與他們討論你具體的拍攝需求，以及申請許可的程序。

在有些城市申請拍攝許可會收取一筆費用，而有些則不用。像是在洛杉磯申請拍攝許可時，許可費用就相對昂貴（不過符合條件的學生就只需支付一筆象徵性的費用）；而紐約對於某些對周遭環境影響較小的拍攝就有提供非強制的免費拍攝許可，而對其他規模較大拍攝的許可，也只會收取一筆固定象徵性費用。

警察、消防與治安官相關部門

根據拍攝需求的不同，你可能會需要當地市府的警察、消防或是治安官（sheriff）相關部門介入協助。如果你需要停止路上交通、封街，或是在車輛外架設拍攝器材，你都要與警察或是治安官聯絡，向他們得到許可並請他們協助調度。與當地政府機構合作時，他們會視情況決定你是否需要支付許可費、僱用更多當地警員協助，以及是否還需要遵守其他相關的安全規定。但紐約市警察局中的電影電視組便是個例外，他們會根據市長辦公室媒體與娛樂部門的考量，決定是否要免費派遣警員協助。

假如你需要使用消防栓，並用水將街道浸溼（對街道灑水），或是計劃要使用與火焰相關特效時，你都需要得到許可，通常也需要支付一筆費用給當地的消防部門。如有這樣的需要，記得幫自己預留幾星期的時間，來完成許可的申請程序。

技術場勘

我們已在第6章〈前製〉中對這個主題進行深入討論，請參見相關篇章。

拍攝當天流程

在拍攝日當天，場景經理（假如你沒有場景經理的話，第一副導演便要擔任這個角色）會在所有人的通告時間前半個小時抵達拍攝場景，他會決定每台車的停放位置、卸貨的位置，以及各組在拍攝場景中的準備區域。每位演職人員抵達後都需先與場景經理與副導演報到，並按照他們的指示。不這麼做的話，這個拍攝現場就會亂成一團。

與業主確認場地狀況

在拍攝日剛開始時，或是拍攝日前一天，場景經理（或製作人）需要與業主一起確認場地的狀況。場景經理會先將整個場景拍好照片與錄影，並特別對場景中原先就已損壞的部分拍特寫照，再將場地內原有損壞的描述列成一份清單，而業主與執行製片或製作人都必須要在這份清單上簽名。

記得要提醒各組盡全力保護場景的重要性。如有需要的話，應該在地板上鋪一層保護板；用吸音毯包住脆弱的家具，並使用固定配件將家具釘在牆上。而場務與藝術設計相關組別的工作人員也應該知道在某些表面上要使用哪種類型的膠帶以避免損傷，如有任何問題或疑慮，他們需向副導演確認。

同時也要提醒劇組人員，當發現場景有任何問題或造成損壞時，應該立即回報給場景經理或製作人。盡早得知損壞情況是一件很重要的事，不要等到之後才發現，或是等到業主自己發現就不好了。假如製作團隊在損壞的當下就已經得知，他們在拍攝結束前就能想出解決方法，或是直接當場修好。

帶走總比留在那邊好

在現場拍攝時，最該遵守的座右銘就是「帶走總比留在那邊好」，場景經理或執行製片應要告知劇組人員妥善處置現場垃圾的規定。大部分的拍攝地點都會要求你在離開時將所有的垃圾帶走（或讓你支付一筆費用來使用他們的垃圾箱）。電影拍攝過程通常都會產生大量的垃圾，而你也應該安排將這些垃圾清理乾淨，因為在大部分

的城市中，直接傾倒垃圾在街上的公共垃圾箱中是違法的。

環保片場規定

在環保片場中，你的計劃就是盡量回收所有可回收的物品。大部分的社區都有回收玻璃、金屬、塑膠與紙類規定的公告，而市區內通常也會有可以回收或捐贈片場搭景素材的地方。記得要提前找資料，並參考以下美國製片人工會關於環保拍攝指南的網站中（http://www.greenproductionguide.com）提供的資料。

最後檢查

最後檢查就是當你在巡視整個場景時（每個小角落都要顧及到），看看是否有沒帶走的器材設備或耗材等等。如果忘記將器材設備帶走的話，輕則只會是件添麻煩的事，重則可是會讓你付出昂貴的代價，前者是你只要隔天派人到場地取回，而後者則是必須要花錢賠償。所以最好記得在離開前仔細檢查拍攝場景，才不會忘記帶走任何東西。

在拍攝日結束，所有的劇組人員也都收拾好離開後，業主與場景經理會再次進行同樣的場地確認流程，過程中業主會指出任何因拍攝而造成的新損壞，如有任何新的損壞，都會被記錄在一張表格上，同時也要留下損壞點的照片與錄影存底（根據損壞的狀況，這些照片與錄影也可能被用於申請保險理賠）。如果是輕微損壞，業主可能會要求立即維修，或要求製作團隊支付一小筆費用作為賠償，假如是這種情況的話，這項交易可以被記錄在拍攝場地清點單上，並由業主與製作人簽署文件以完成這項協議。

如果損壞較為嚴重，那就必須申請保險理賠。製作人應在場景確認流程結束的隔天申請理賠，並開始與保險公司接洽相關的書面作業（請見第10章〈保險〉）。開始申請流程時，你要先提供損壞照片、相關描述及發生緣由給負責的保險業務，同時記得每份保險都有自付額，因此在聯絡保險公司前，記得先確定預估理賠的金額有大於自付額度。

現場拍攝隔天

現場拍攝結束後的隔天，一定要記得打給業主致謝，以確保他們對於拍攝的整個過程感到滿意，同時也可處理任何尚未解決的問題。你會希望讓業主留下好印象，並妥善處理整個過程。因為雙方的關係都會是相當友好的，所以往後要再租借同個地點拍攝時就會容易許多，這不僅與你個人的名譽相關，也與整個影視產業的名聲息息相關。過去我有很多次經驗，當我在與某個可能拍攝場景聯絡時，對方直接拒絕讓我們在那邊拍攝，因為他們幾個月前才跟另一個劇組有了一段不愉快的經歷。當一個相當不錯的拍攝場景被某個能力不足又無專業素養的劇組毀掉時，真的會讓人感到十分糟糕，所以在現場進行拍攝時，一定要以禮相待，並負起該負的責任。

稅賦減免計畫

就如在第4章〈資金募資〉中提到的，美國很多州政府與市政府都有提供稅賦減免計劃，以吸引電影製作團隊前往進行拍攝。因為電影製作可以帶來許多資金與工作機會，所以許多州政府制定了從5%至25%不等的退稅政策，有些州是會在拍攝流程結束後，給予製作團隊現金退稅，而另外有些州則是給予製作團隊在一定時限內的退稅額度，而其中有些州會要求製作團隊在該州內需要進行一定預算額度的拍攝，另一些州則沒有那麼嚴格的規定。但大部分的州都會有最低花費額度，所以超低預算的製作團隊可能無法適用這項減免政策。你可以上www.ProducerToProducer.com的網站以獲得更多不同電影稅賦減免計劃的資訊，並根據你的所在地，將你有興趣參與的方案政策應用在專案中。

本章重點回顧

1. 列出所有拍攝場景的需求，並僱用當地的外聯製片。假如你無法延請外聯製片，製作團隊就需要找人負責這項工作。

2. 外聯製片會上傳地點照片的數位檔案到團隊共用的網路空間上，讓製作人、導演，以及其他核心主創也能瀏覽這些照片，而他們會再向製作人提出建議。

3. 與當地的電影委員會聯絡，詢問可提供拍攝場景的資訊與申請許可的程序。

4. 篩選出拍攝場景的最終名單，並先與你的備選地點達成協議，再與首選地點進行協商。

5. 確保拿到雙方簽署過的場地使用許可，並取得拍攝場景一般責任險的保險憑證。

6. 請場景經理（如你沒有僱用場景經理，就要請執行製片或副導演）調度拍攝日的演職人員與器材設備的交通運輸安排。

7. 假如你的拍攝需求會與當地警察及消防部門的管轄範圍相互重疊時，記得提早與他們聯絡。

8. 利用當地政府所提供的稅賦減免計劃，讓自身製作案的製作經費獲得最大效益。

Chapter 8

劇組人員招募

一個人，走得比較快，一群人，走得比較遠。

——非洲諺語

招募劇組成員是製作人最重要的任務之一，也同時考驗著製作人的創意性思維。為你的製作案找到最好也最聰明機伶的劇組成員，需要有大量的耐心、資料翻找、直覺以及能展望未來的眼光，所以首要是要了解每個職位的工作內容，然後再與導演討論每位核心主創成員所需的特質為何。你也會需要將預算，及其他可用的資源與要求納入招募劇組成員的考量因素中，以及每個職位將以何種方式加入到整個團隊之中，這個過程其實會有點像將散落的拼圖一一拼湊完整。接下來我們就從劇組中每個職位與整體職位架構的了解開始。

劇組中的職位及工作內容

以下是製作團隊中所有參與過程的成員職位簡易檢索，根據規模與預算的不同，劇組的組成結構可能會有些許差異。對於小預算的獨立製作團隊來說，依據自身的預算及其他因素考量，某些職位仍會存在，但有些則會被精簡掉。以下則是一份所有核心主創成員職位的主要清單，這可以讓你思考自己的製作團隊應該會是什麼模樣：

製作人（producers）：就如同在書中一開始所提到的，製作人是將開發製作案中所有重要元素聚集在一起的人，並開始推進製作開發案，而你可在第19－20頁中找到製作團隊中不同的製作人職稱。

導演（Director）：創作並執行所有的創意性想法，並將製作案完成。

編劇（Writer）：撰寫劇本與長版大綱，並根據製作人與導演的建議進行修改。

攝影指導（DP）：與導演、美術指導及造型服裝設計師一同合作，創造出想要的視覺想法與畫面，並負責管理攝影、燈光與場務組。

攝影師（Camera Operator）：與攝影指導合作，實際操作攝影機來完成電影的攝製。

第一副導演（AD）：與導演及製作人合作、拉順場表、安排拍攝大表、管理片場並照顧所有的演職人員。

第二副導演（2nd AD）：協助第一副導演，通常都是負責演員調度與支援。

攝影助理（Camera Assistant）：檢查攝影機相關器材設備、追焦，及管理片場

中的攝影機相關器材設備。

　　燈光師（Gaffer）：與攝影指導合作制定並執行燈光布置相關方案，包括選擇租借燈光與電工相關器材設備，並負責管理電工組。

　　電工（Electrics）：根據燈光師的指示，執行燈光布置相關方案。

　　場務領班（Key Grip）：與攝影指導合作，制定並負責執行器材安排，包括支援燈光及攝影部門的器材（如腳架、推軌與吊臂等等），並負責管理場務組。

　　場務（Grips）：根據場務領班的指示，執行器材相關方案。

　　錄音師／混音師（Sound Recordist/Mixer）：在片場錄取音軌並進行混音，與收音師一起合作（如有需要的話）。

　　收音師（Boom Operator）：架舉與操作麥克風收音延伸桿，並與錄音師一同合作。

　　製作設計（Production Designer）：與導演、攝影指導與造型服裝設計師一同合作，創造出想要的視覺想法與畫面，並負責管理所有美術相關組別，包括藝術、道具、陳設與搭景組。

　　藝術指導（Art Director）：與美術指導一同合作，並執行其制定的創意願景。

　　道具師（Props Master）：與美術指導團隊合作，並製作與採購所有的道具（演員會碰到的物品）。

　　陳設師（Set Dresser）：與美術指導團隊合作，並製作與採購片場中所有的陳設（家具、覆蓋牆壁與地板的所有部分）

　　造型服裝設計師（Costume Designer）：與導演、攝影指導與美術指導一同合作，創造出想要的視覺想法與畫面，並負責管理造型服裝組，包括設計及取得所有的服裝。

　　髮型／彩妝師（Hair/Makeup Artist）：與導演、攝影指導與美術指導一同合作，為所有片中演員打造髮型與妝容。

　　選角指導（Casting Director）：與導演和製作人一同進行試鏡，並為每個角色找到適合的演員。

　　影像檔案管理技師（DIT）：與攝影指導一同建立色彩對應表（LUTs），並在片場就影像檔案管理提出建議。

　　影像檔案管理人（Media Manager）：在片場對所有影像檔案進行下載、轉檔及

備份。

影像音效重播師（Playback）：在片場錄製音效與影像，並負責重播及管理所有的影像螢幕。

場景經理／外聯製片（Location Manager/Scout）：根據導演與製作人所提供的資料，為劇本中的場景尋找並取得適合的拍攝場景。

場記（Scriptie）：在片場確保拍攝的一貫性，並記錄導演對於每個鏡頭的想法，再將這些筆記寄給剪輯師，以引導他們在後製階段中的方向。

製片統籌（Line Producer）：與製作人一同訂出預算、招募演職人員，以及安排與管理電影製作中的各個方面。

執行製片（Production Manager）：與製片統籌一同管理所有拍攝製作相關的交通運輸問題。

協力製片（Production Coordinator）：與執行製片一同合作，管理所有拍攝製作相關的文書作業，並對交通運輸進行調度。

製片助理（Production Assistant）：協助不同組別並進行支援的初階工作。

警察／消防組（Police/Fire）：負責控管所有安全相關問題的警察與消防人員。

家教（Tutor）：在非工作期間於片場教授未成年演員學術性課程的家教老師。

劇照師（Still Photographer）：拍攝演職人員在工作時的照片，以提供行銷宣傳用途。

特技指導（Stunt Coordinator）：發想與執行所有的特技，並僱用更多的特技人員來執行特技動作。

武器槍械師（Weaponer）：發想、計劃、協調及管理所有片場中的武器。

爆破特效師（Pyrotech）：發想、計劃、協調及管理所有片場中的火焰與爆炸物。

特效人員（SFX）：在片場或後製階段發想、計劃、協調所需的特效。

剪輯師（Editor）：與導演合作，剪輯出所需的片段並組合成最終、不會再變動的影片母帶。

剪輯助理（Assistant Editor）：處理、分解並組織所有剪輯出的片段，將正在進行剪輯的檔案備份，並在後製階段協助剪輯師。

後期製片統籌（Post Production Supervisor）：安排並調度後製階段的每個部

份、僱用後期人員，並完成所有技術性的交付標的。

音樂總監（Music Supervisor）：透過購買音樂版權、音樂編曲及音樂授權，與導演一同塑造出電影的原聲帶。

配樂師（Composer）：根據導演提供的想法，為電影原聲帶進行譜曲。

調色師（Colorist）：與攝影指導合作，並以數位方式調整母帶，為影片創造出最終的氛圍。

平面設計師（Graphics Designer）：設計出電影中出現的平面道具與電影標題。

音效剪輯（Sound Editor）：剪輯所有的音效檔案，並加入合適的聲音元素來組成電影原聲帶。

混音師（Audio Mixer）：與導演合作，將適合的聲道與音樂加入固定的音軌母帶中。

找到才華洋溢的劇組成員

你正在籌組什麼樣的製作團隊呢？是真的很低的預算配上極少的劇組成員嗎？還是這是一項具有極高製作價值的製作案，所以你會需要僱用很有經驗的核心主創人員？或是這是一個預算不足的製作，而你需要盡可能讓手上有限的預算發揮出最大效益，所以相對於僱用較有經驗的核心主創，你想找的是否包括願意以較低酬勞加入團隊的經驗尚淺人才？這些都是你需要與導演討論的議題，以控制期望並制定招募劇組成員的策略。

哪裡可以找到一起合作的劇組成員呢？

找到優秀的劇組成員不是只有一種方法，如果你過去有和優質劇組成員合作的經驗，通常你都會在拿到下一個案子時，繼續跟上一組合作。與曾經在同個製作團隊中共事過的成員再次合作是一件很棒的事，你們之間已因先前的共同經歷而建立起默契，同時你也了解這個人的優缺點，一起工作時也會感到很輕鬆自在。你也可以試著詢問你信任的同僚有沒有可以推薦給你的人選，這也不失為一種尋找可能人選的方式。以下網站有提供更多相關的資訊，www.ProductionHub.com與www.ShootingPeople.

com，而當地電影委員會的網站、電影學院等等，也是可以讓你找到薪資在你可負擔範圍的劇組成員的地方。

你也可以與專門代理線下核心主創人員的職人經紀聯絡，像是執行製片、攝影指導、美術指導、髮型／彩妝師、造型服裝設計師，以及剪輯師等等。假如你有足夠預算的話，記得與這類的經紀人聯絡，並請他們推薦人選及他們可供觀賞的作品集。

招募條件

這時你就要開始為劇組成員進行「選角」，而底下則是一份招募條件清單：

1. 有才華。
2. 曾有相關經驗。
3. 有好口碑推薦。
4. 在前製及拍攝期間都有完整檔期。
5. 對該製作案有興趣，也有自己的想法。
6. 態度敬業。
7. 人際交往能力強，有可能可以拿到廠商折扣或請他們幫忙。
8. 交友廣闊，認識很多可以推薦進該組的人選。
9. 與導演的相容度。
10. 有團隊精神。
11. 不會對別人大喊，並對每個人都以禮相待。
12. 不說謊。
13. 可以進行有效溝通。

每個人對於重要特質的認知都有所不同，但對我個人來說，通常敬業態度與誠實比才華和經歷都還來得重要，我不是說我會因此而僱用一個不適任這份工作的人，而是當你只有有限資源，所有人都要一起互相合作來創造奇蹟時，其他的考慮因素其實就跟才華與經歷一樣重要，有時甚至還更為重要。過去這幾年裡，我已經完全改變了我的想法，以前我還能夠忍受團隊中的混蛋，但當我年紀越來越大後，我現在發現其實業界中還是有很多人品好又誠實的優秀人才。所以往後我會選擇只與這種人合作，因為人生真的太短了，不要把時間浪費在混蛋身上。而這些人品很好的優秀人

才，他們的正直值得得到正面獎勵，而我個人也以在每個製作團隊僱用這些人才的方式來支持他們。

瀏覽作品集

　　每個學期我都會在學校開設如何製作作品集、及如何決定你的製作團隊要僱用誰的課程。大部分的劇組成員不是有展示自身影片作品集的網站，就是會提供一個以密碼保護的作品集連結。所以假如你要為一個劇情類製作案招募成員，最好就要從他們過去劇情類的作品中查看其中的特定場次，而不是只看以蒙太奇手法剪輯而成的短片。而為什麼你要看過場次本身的片段呢？因為你才會知道這個人選處理某個場次的方式，是否與你認為應該要處理的方式相同，而蒙太奇短片是無法提供分析他們過去作品的任何依據的。

　　以攝影指導的作品集而言，即使我是在招募劇情類製作案的成員，我也經常會要求人選提供過去的紀錄類作品（假如有的話）給我參考。為什麼呢？因為這些素材能讓你深入了解到，當事前無具體計畫時（如分鏡拍攝表），他們會如何構圖與拍攝素材，這項因素在判斷該人選的能力時會頗有幫助。而當某位攝影指導提議以折扣價格提供自己的攝影器材（如攝影機和鏡頭）進行拍攝時，記得不要因此而考慮僱用他！因為我已經看過太多電影工作者因為人選提供的攝影機有多新多熱門就做出決定，而不是根據人選的攝影技巧才決定僱用他。

與推薦人做查核確認

　　一定要記得向推薦人做查核確認。過去這幾年我僱用的糟糕劇組成員（但數量很少），都是發生在我實在太絕望，或是我當時完全沒有足夠的時間查核推薦人的時候。所以請記得從我的錯誤中學習，一定記得要向他們的推薦人查核！

　　向每位首選成員要求兩個推薦人，一般來說劇組成員都會很樂意提供這些推薦人，但假如他們在這時感到猶豫的話，這就是一個警訊，而你就應該放棄這個人選了，因為這是業界通行的做法，如果有要求的話，他們都應該要能提供幾個推薦人讓你進行查核。

當你拿到推薦人的聯絡資料後，先寄一封簡短的電子郵件自我介紹，並訊問現在是否方便打電話跟他們討論對某位劇組成員的推薦。假如推薦人是製作人和導演的話，打電話前記得先把問題準備好，因為他們都是大忙人。等到他們同意後，再來就可以在指定時間打給他們，結束時也要感謝願意他們花時間和你通話。而以下是可以詢問推薦人的問題清單：

1. 你認識這個人選多久了呢？

2. 這個人選之前在你的電影中是擔任什麼職位呢？而他那時的工作表現為何，很好、不錯，還是很差勁呢？

3. 描述一下在你的製作中當時有什麼特別令你感到擔心的部分呢？像是「我們當時沒有足夠的準備時間」，或是「我們當時的主演情緒起伏非常大」等等，而你當時對這個人選的處理方式有什麼看法呢？

4. 你會再次僱用這個人選嗎？會的話，為什麼呢？如果不會的話，又是為什麼呢？

5. 你覺得他的優點是什麼呢？

6. 你覺得他的缺點是什麼呢？

7. 其他還有什麼我需要知道的事情嗎？或是你能分享與這個人選一起工作時特別要注意的事情嗎？

即使這個人只是普通而已，你要知道的是因為人性使然，大部分的人還是會習慣以正面的方式去描述他，所以「你覺得他的缺點是什麼呢？」這個問題，其實才是清單中最重要的問題，很多人在回答這個問題時都會感到不自在，因為他們的回答可能會影響你做出最終是否僱用這個人的決定。假如對方的回答是較為輕微的缺點，那就沒有問題；但假如是比較嚴重的事情，像是「因為他們燈光組的動作真的太慢，所以我們的時程每天都延遲一小時」，那你就不可能會考慮僱用這個人。

當其他製作人在查核劇組成員的推薦時，我都會選擇回應，因為如果這些劇組人員是很棒的人才，我想要幫他們得到更多工作機會；但假如他們不夠好的話，我也想以用專業的態度將這個有用的資訊分享出去，讓其他的製作人在招募成員時也能做出最好的決定。

留檔期／確認或預定／放棄

　　招募劇組成員時，進行清楚有效的溝通是十分重要的，而業界中僱用劇組成員的規定也是根據一些特定的術語來進行，所以你必須清楚有哪些術語，也了解這些術語的意義，以避免造成任何混淆。因為你現在要招募的團隊會是由一群自由接案者所組成，所以清楚表明可能人選的狀態是很重要的。

　　留檔期的意思是該劇組成員已經為你的製作團隊保留某個檔期，但還尚未被正式僱用。我的做法是我通常都會寄一封電子郵件給這個劇組成員，信中註明留檔期相關的用語以及日期，這樣一來我自己才會清楚他是已留檔期，但還不是已被預訂的人選。記得最好要有電子郵件留底，因為這樣才能提醒大家每個人的狀態為何。

　　確認或已預定的意思是不管你的拍攝是否會進行，你已經決定要支付該劇組成員某段期間的薪資。這種情況會發生在你已經百分百確認拍攝會在某個期間進行時，而你想要確認該劇組成員的時間已確定會留給你的劇組。這對製作人來說是個關鍵性的時刻，因為這代表此後不管發生什麼事，你做出確定要支付該劇組成員薪資的承諾。在某人已變成確認狀態後，你就無法取消預訂了，即使拍攝製作被取消，你還是必須支付他們的薪資。而要決定確認或已預訂通常會發生在拍攝期程已確定要進行後，或是當有人提出異議時（請見以下）。

　　放棄的意思是當製作人不再需要，或不想要在該劇組成員為其保留的檔期內僱用他，這種情況有可能是因為拍攝期程被取消，或是該製作團隊已決定要僱用另一位人選。假如你決定要取消拍攝，或是更動拍攝日期，你就需要盡快取消已留檔期劇組成員的狀態，這樣他們才能空出之前留給你的檔期時段，去找到其他的工作。

　　提出異議發生於某位人選通知你是第一順位留檔期或是第二順位留檔期時，如果你是第一順位留檔期的劇組，當你決定要預訂他時，你就能順利取得這位人選；但假如你是第二順位留檔期的劇組，而又想要預定這位人選時，你就必須要對他的檔期提出異議。這位人選接下來會與取得第一留檔期順位的團隊聯絡，向他們解釋你已經準備要確認僱用他了，並給他們24小時的時間做出確認或放棄的決定。假如你取得這位人選的話，那他的狀態就會馬上變成已確認，而即使之後拍攝被取消，你也必須要支付該劇組成員的薪資。

薪資協商 / 最優惠條款

在招募演職人員時，我通常都會建議使用最優惠條款，因為這是確保各組成員都能擁有相同待遇的方式。就如在第6章〈前製〉中討論到的，在同樣職階的每一位劇組成員都有同樣的薪資標準，而這個規定也讓所有人都能拿到合理的薪資。

聘用相關書面資料

當你在招募演職人員時，在他們能加入你的製作案開始工作並領取薪資之前，雙方都需要填寫並簽署必要的文件。在他們加入製作案時，先為每個成員都準備好相關的文書資料，這樣你才有使用他們工作成果的法律依據，同時也能迅速地支付他們的薪資。以下會列出幾項關鍵的文件：

合作備忘錄

合作備忘錄就是一份協議文件，裡面註明了製作公司與劇組人員 / 演員在拍攝製作期間皆同意遵守的規定，而備忘錄內應包括以下：

1. 該劇組人員聯絡方式與緊急聯絡人資訊。
2. 報酬、支付報酬安排，以及報稅相關資料。
3. 承保範圍、小額備用金與工具租用相關規定。
4. 清楚註明「因受僱而完成的工作」相關用語，以及電影行銷公關相關要求與限制。

這份備忘錄會由演職人員與製作公司進行簽署，而合作條款本身應由熟悉娛樂智財產業的律師準備與核可。

保密協議

保密協議（NDA/Confidentiality Agreement）是當演職人員被僱用，並加入某開發製作案時，他們必須遵守的相關保密規定。這份協議會由演職人員與製作公司進行

簽署，而協議本身應由熟悉娛樂智財產業的律師準備並核可。

派遣公司書面文件

如果你是採用透過派遣公司來支付演職人員的薪資（也就是薪資支付委外處理），你會需要先填寫起始文件，之後派遣公司才能在電腦系統中，為每位演職人員建立檔案。再來，演職人員還需要填寫聯邦稅相關文件，包括W-2與W-4（註明社會安全號碼或聯邦稅納稅辨識號碼，以及扣除額的金額），還有I-9的表格（註明該演職人員在美國有合法工作的身分），以及印有照片的身分證明等等。

本章重點回顧

1. 招募劇組成員是在製作一項製作案時最重要的步驟，所以記得要確保找到你能找到的最好人選。利用你自己在業界的人脈，或是認識的人的人脈、在業界中張貼工作機會的網站，以及社群媒體等等來組成一個認真工作、有才華又盡責的團隊。

2. 仔細地瀏覽人選的作品集，而且每次決定要僱用某人加入團隊前，都記得要查核至少兩位推薦人。這個過程能幫助你找到最適合的人選，並與你一起做出製作案。

3. 在招募劇組成員時，記得要遵守留檔期／確認／放棄的相關規定。用文字記錄下來並清楚地溝通，能確保該劇組人員知道自己是否有被確認僱用，也能減少造成混淆與誤會的機會。

4. 完成所有演職人員的招募程序之前，他們需要簽署幾份文件，所以你可以先將文件都準備好，來加快僱用程序，並迅速完成相關的薪資給付。

法務

只要你認為自己有能力、也應該完成某件事，我們終究會找到方法。

——亞伯拉罕・林肯（Abraham Lincoln）

當大部分的人看到一份二十幾頁的法律文件時，他們可能會覺得不知所措，接下來就可能會感到焦慮、挫敗，或是完全的恐懼。假如你不是一位受過相關訓練的律師，文件中的用語與概念可能會讓你覺得很困惑，或甚至是覺得很嚇人。作為製作人，與各種法律概念及法律文件打交道是你的工作之一，但你不一定要成為律師才能了解相關細節。它們就跟其他東西一樣，當你學得越多之後，就會變得越簡單。

　　在這個章節中，我邀請了喬治・羅許（George Rush），一位位於舊金山的娛樂智財產業律師與業務，來分享他在這方面的專業知識與建議（請見網站 www.gmrush.com）。我們將會一一列出你未來會在文件中最常遇到的法律概念，接下來我們會列出在電影製作中，最常用到的特定文件類型，而在這章的最後，我們會介紹可能會適用於某些情況的一些附加文件。你可以在 www.ProducerToProducer.com 網站上，找到部分文件的範本，你也可以利用這些範本來起草專屬於自己開發製作案的表格、合作備忘錄，以及合約格式。

　　而以下是此章內容的法律免責聲明：**本章內容只以提供資訊為目的，而不應被視為正式法律建議。**

版權、版權、版權

　　就如在第1章〈企劃〉中所討論到的，電影製作的其中一項原則，便是版權的了解、協商及取得。**版權**是著作權（copyright）一詞的衍生詞，而著作權則意指得以再版複製的權利，著作權一詞就如同其名，即是對某人所擁有的素材進行再版複製著作的權利。舉例來說，假如某人想要再版我的某本書，那他就必須從我——也就是本書的所有人（作者）取得版權，而在製作人讓開發製作案踏上軌道前，他必須要先取得欲開發原始素材（如小說、漫畫、舞台劇等等）的版權。這個過程通常會以透過購買版權選擇權（option）取得，購買版權選擇權的金額一般來說都是一筆象徵性的費用，賦予你在有限時間內，取得電影原始素材獨家版權的權利。在確定取得版權前，千萬不要將全副心力與資源放在開發某個狀態未明的故事上，先與律師合作，並確保你已拿到所有為取得版權的已簽署法律文件，再開始花費時間心力在劇本、尋求資金或是演員上。

一切皆與法律責任有關

製作人主要職責的另一面則與法律責任（liability）有關，而這邊的**法律責任**是指在法律意義上產生的風險。作為製作人，你需要避免或減輕可能需要擔負的法律責任，或因某個事件而陷入風險的狀況，比如說，除非你的電影不需承擔，或只需承擔些微的法律責任，不然不會有任何發行商對這部電影有興趣（即使這部電影有諸多賣點也是一樣）。

這通常都會以幾種方式進行：

1. 用以完全避免或限定製作人／製作公司個體法律責任的書面協議，這包括了從與演職人員簽訂的合約，到音樂與典藏資料庫授權，以及與投資人簽定的投資協議等在內的文件，而你會希望在每個可能衍生出法律責任的場合中，都有一份書面協議可供日後參考。

2. 以公司架構保護電影製作中的製作人與其他劇組人員，防止在電影製作期間任何可能產生的法律責任對他們所造成的傷害。你不會想以個人名義作為任何一份協議的簽約方，因為假如日後協議有爭議時，這麼做的後果就是其他簽約方會對你個人提出訴訟，而如果你敗訴的話，你的個人財產也會受到影響。所以你會想要以公司的名義作為這些協議的簽約方，這樣一來這間公司才是需擔負法律責任的個體，而其資產也僅限於這部電影。

3. 投保適當的保險，這樣整個製作案、身在其中的演職人員，以及相關資源在面臨可能風險因素時才有保障。這部分我們會在第10章〈保險〉中進行更深入的討論。

在這個章節中我們會討論到常見的法律概念，並列出與其相關的法律文件，而在本章的最後，我們會討論如何將這些文件應用在電影製作上。

法律文件內容解析

大部分與電影製作相關的法律文件都會以某些特定的法律條文構成，而以下則是你未來會在各式文件中會看到的法律概念解析：

當事人：說明當有兩方或是更多簽約方時，簽署協議的是誰或是哪個個體。

條件：說明協議生效的日期，以及合約所涵蓋的期間。

版權：假如這是一份與版權相關的協議，內容中要說明該文件包含的版權類型，像是播映權（可在電視上播映的權利）、音樂著作權（某段音樂的版權）、影院發行權（可在電影院中發行電影的權利）、DVD光碟發行權（製作並販售某部作品DVD光碟的權利），以及串流權（可在數位串流平台上播映此專案的權利）。

服務內容：你在協議中具體要承擔的義務，以及其他當事人具體要承擔的義務。

費用：對律師來說，這通常被稱為對價（consideration），指的是交易中涉及的利益，或是用於購買、使用或租借某物的金額。對價可以是場地租借費，也就是在某段時間內使用某個場地的費用；也可以是版權取得費用，指的是在一定時間內，取得一項開發製作案中某些版權的費用；同時也可以指支付給演員或劇組成員的日薪。

法律責任：在電影製作期間，需對可能發生的任何問題、損壞或意外負責的個人或個體。

限制範圍：該協議中包括與不包括的內容。

締約權：所有簽署協議的當事人都必須確認他們對其代表簽署的當事方負有法律責任。

轉讓權：文件中須對當事人是否可將協議中的權利轉讓他人做出說明。

追索權或救濟權：若當事人對結果有異議，或協議內容有所變更，當事人可以以何種方式，以及去哪裡尋求救濟。

聯絡資訊：未來要以何種方式，以及在哪裡可以聯絡到每位當事人，通常會以書面或郵寄的方式進行。

法律概念

在電影產業中，有幾個概念或法律術語在一些法律文件中扮演著重要的角色，以下是一份簡短的清單：

合理使用

合理使用（Fair Use）是一種與著作權相關的法律概念，而電影工作者可在他

們的專案中使用受版權保護的內容（不須向著作權所有人取得許可，或支付授權費用），因為此種使用符合美國著作權法中合理使用部分的四項考慮標準之一：轉化性利用（transformative use），這項考慮標準通常會被用於學術領域、內容評論以及教育領域中。美利堅大學公益傳播中心（Center for Media & Social Impact）有為電影工作者彙整的一份關於合理使用法律概念的文件，你可以在他們的網站（www.centerforsocialmedia.org）上找到這份很實用的文件。當有人以侵犯著作權而控告你時，合理使用便是你可以採用的辯護方式，以它作為一支盾，而不是一把劍，因為關於合理使用還是有許多誤解與不清楚的灰色地帶，以最直白的方式說，只有當你在評論受版權保護的作品時，才能被視為合理使用的例子。

另一個得到合理使用相關資訊很好的來源，便是史丹佛大學著作權與合理使用中心（Copyright and Fair Use Center）的網站（www.fairuse.stanford.edu）。該網站上有對於合理使用所下的一段定義：「合理使用是一項著作權的原則，基於大眾可出於評論與批評的目的，自由使用部分受版權保護內容的理念，譬如說，當你想對一位小說家進行評論時，你應該能自由引用該小說家作品中部分的內容，而不需尋求許可。假如沒有這份自由，著作權所有人可能會將對其作品的負面評論完全扼殺掉。」

但對電影工作者來說，很不幸的是還沒有很多這方面的相關判例，或是簡單清楚的標準來區分何者可算是合理使用。不過現在有一些提倡以最佳方式利用合理使用，以及拓寬合理使用範圍的法律與學術機構（包括史丹佛大學與美利堅大學）。而當你在上述其中任何一個團體的網站上查找資料時，仔細閱讀他們所提供的資訊，因為合理使用的標準還是非常具體並狹隘。你不會想要故意觸犯著作權法，因為這有可能會為你招來訴訟之災。如果你對這部分有任何疑慮或問題，請僱用一位專精於著作權法的娛樂及智財產業律師，並協助你在素材授權時做出決定。

一般來說，在一部虛構劇情片中，未經授權而使用受版權保護的內容是不會被認可為合理使用的。然而，隨著劇情片中帶有越來越多的紀錄片元素，這個問題的確開始慢慢浮現。大部分的發行商都會要求你在交付標的中包含一份版權宣告，假如某部分內容沒有獲得正式授權，他們想確認是否為合理使用。

www.fairuse.stanford.edu
Copyright and Fair Use Center

www.centerforsocialmedia.org
Center for Media & Social Impact

同等比例原則

同等比例原則（Pari Passu）意思是「以同樣的時間，以同樣的比例」，這個概念通常都會被應用在投資人資金回收相關條款中。

最優惠條款

最優惠條款指的是在某範疇內每個人都會得到與該範圍內其他人相同待遇的概念。這個概念通常都是用於國際貿易的協定中，也就是某份協議的每個締約方都享有與其他國家相同的待遇。比如說，被僱用為核心主創的劇組成員，會拿到與其他核心主創相同的薪資比例。

各個階段所需協議類型清單

以下會列出在製作一項專案的期間，最常用到的協議類型，而正如內容中所示，每一份文件都會在電影製作過程的某個特定階段時使用。

開發

●版權選擇權協議書（Option Agreement）

就如在第1章〈企劃〉中討論到的，版權選擇權協議給予製作人取得已完成創意作品版權的選擇權，例如書籍、短篇小說、舞台劇、漫畫或是電視劇劇本等等。協議中會以一定的費用，換取一定時間內的版權選擇權，而文件中通常也會有續約相關的條款以供未來使用。

＊由作品創作者與作品買方簽署。

●編劇合約

此份協議是用於委託編劇撰寫一部劇本，不論是原創或改編皆然。假如某位編劇是美國編劇公會的成員（Writers Guild of America, WGA），你們簽署的就會是公會提供的合約；那如果編劇不是工會成員的話，買方便會負責專門為他起草一份協議。協議中將註明寫作期程、支付報酬時間、劇本修改、作品著作權相關細節，以及在版

權回到編劇身上之前，買方持有作品著作權的時間。

＊由編劇與劇本買方簽署。

• **保密協議（NDA）**

此份協議是當事人雙方同意將某項資訊保密，且保證不會洩漏給第三方。當製作公司收到編劇主動提供的劇本或長版大綱時，通常也會運用到此份文件，這樣才能有效確保製作公司在製作出與先前提交給他們類似內容的作品時，必須負起相關法律責任。

＊由演職人員與製作公司簽署。

• **投資人協議**

此份提案是會寄發給專案潛在投資人的一份文件，同時也必須遵守美國證券交易委員會（Securities and Exchange Commission, SEC）的相關規定，而該文件會清楚說明與投資此部電影相關的可能風險。喬治・羅許律師對此的建議是：「與其他類型投資不同的是，獨立製作電影真的是一項很糟糕的投資，投資人收回資金的可能性近乎於零，而正因為如此，你尤其需要向他們完全披露投資風險。向他們說明所有相關風險是極為重要的，這樣當他們在文件上簽名時，才清楚知道自己未來要面對的是什麼情況。」

假如你接受了在自己所屬製作公司所在州範圍外的個人投資資金，那你就必須要確認你有遵守該投資人所在州的金融安全相關法令。在這個狀況下，你便會需要一位律師協助你並確保你有遵守相關法律規定，千萬不要試著自己處理，因為你最大的法律責任之一，就是自投資人取得的資金。

＊由投資人與製作公司簽署。

前製階段

• **演職人員合作備忘錄**

如同在第6章〈前製〉中提到的，這份文件中會包含所有與該演職人員相關的僱傭細節，文件中應清楚說明片尾頭銜、薪資、工作期間、工作內容，以及工作相關的規定，同時也應包含與保密相關的用語條款，也就是製作公司是否允許該演職

人員與他人討論專案相關內容，像是在社群媒體上或是以其他形式討論等等。

＊由製作人與演職人員簽署。

●場地使用許可

如在第7章〈拍攝場景〉中提到的，這份許可包括你在開發製作案中拍攝階段使用的每個場景。該文件中應說明租借費用、租借期間，以及製作人與該場地業主雙方各自應負的法律責任。

＊由製作人與場地業主簽署。

●製作人／導演協議

這可能是一份與受僱著作相關的協議，或是該開發製作案中製作人與導演所簽署的其他文件，而此份文件應具體說明你與導演在該製作案的不同階段中，皆同意履行的期望與職責。文件中應包含的部分有：資金來源、片尾頭銜、職責、現金流、該開發製作案著作權，與由製作人及導演完成部分的著作權，以及在該電影中雙方能獲利的比例。

＊由製作人與導演簽署。

拍攝階段

●工會合約：演職人員

假如你的製作公司有和任何演職人員工會簽締合約，那雙方在進行協商後，便會簽署工會合約。

＊由製作人與工會所屬演職人員簽署。

●非工會肖像權使用許可

此份文件會由在你專案中的非工會成員簽署。假如你是在公共場合進行拍攝，在影片中出現的路人（可辨識出身分時）也可能需要簽署這份許可，這份許可便可允許你在影片中使用他們的影像（通常是永久性、全世界範圍，以及任何現今或未來媒體上皆可使用）。

＊由製作人與非工會演員或出鏡人員簽署。

● 音樂授權協議

大部分的電影或影片都會使用某些音樂作為原聲帶，不論是他人已錄製完成的作品，或是為該開發製作案所譜寫的曲目。就音樂的使用上你需要取得兩種音樂版權：針對發行的影音同步錄製權（Synchronization Right），以及針對錄製內容的母帶使用授權（Master Use license），更多相關內容請見第17章〈音樂〉。

記得確保你已為每首曲目取得上述兩種版權，並涵蓋你所需要的用途，像是影展、DVD光碟、戲院、電視、線上與數位串流等等。

＊由製作人與音樂著作權所有人或代理人簽署。

● 企業標誌使用許可

當電影中出現某個品牌標誌或商品品牌時便需要簽署此文件，因為標誌是受到商標相關法律所保護的，而你必須向著作權所有人取得使用的權利。標誌所有人可能會要求先閱讀過劇本，以確定公司的產品、標誌與商譽在同意你使用後不會受到影響。

＊由製作人與標誌所有人或代理人簽署。

法人實體

作為製作人，你會想要避免在開發製作案中出現任何可能因法律責任問題而造成的損失。比如說，假如在拍攝中，有一件重型設備掉落在出鏡車輛上（像是狀態極為良好的復刻經典款車輛），並造成了25000美金的損失，扣除自付額後保險公司應能負擔剩下的維修費用，但如果車主決定以因車輛維修期間損失的租金為由而起訴，製作人就有可能需要負擔訴訟相關費用，以及假如車主勝訴後，對車主的金錢補償，在這樣的情況下，你要確保任何訴訟判決都不會影響到你個人的存款與資產（像是你的房子或車子）。因此，設立一個法人實體來保護你個人與你的開發製作案便是明智之舉，最常見的選擇便是建立一家股份公司（corporation）或是有限公司（limited liability company, LLC），而以下列出的即為兩者公司類型個別須注意的重點所在：

股份公司

股份公司（corporation）是一個包含許多自然人權利與義務的企業實體，但與控有該公司的自然人有極大的差別。股份公司的架構提供個人組成團體來進行企業經營，其中又分為S Corps與C Corps類型，兩者的股東成員組成與報稅方式不太一樣。對電影專案類型來說，常用的公司形式則為有限合夥（limited partnerships）及有限公司（limited liability company），在大部分情況下，這些企業實體都能在需承擔法律責任時保護其中的成員。而在決定要為你的專案成立何種公司類型前，你應先與律師及會計師聯絡。

有限合夥

有限合夥是由一位普通合夥人（通常是製作人）以及有限合夥人（通常是投資人）組成。在這個狀況下，投資人只需擔負有限的法律責任，而普通合夥人則需負擔所有的法律責任，因此喬治‧羅許律師較建議為電影專案成立有限公司。

有限公司

有限公司其實就像是股份公司與合夥的混和版本，就如名稱所言，這種類型的公司會限制你所需承擔的法律責任。成立有限公司的條件與股份公司是相似的，只不過你使用的是組織章程（articles of organization），而不是企業章程（articles of incorporation）；組成方式是成員，而不是股東。電影工作者最常使用的公司架構便是有限公司，因為他們可以只為一部電影成立公司（管理者通常都是製作人），同時成立方式也相對容易。

簽署任何文件前一定要先尋求適當的法律建議

法律諮詢在製作電影時是極為重要的，而閱讀完本書的本章節，並不代表你就可免於尋求適當的法律諮詢。不管是誰請你簽署文件，你都應該請一位經驗豐富的娛樂智財產業律師來協助你檢視文件中的內容，或在你簽名前做出適當的修正。

法律界中有許多不同面向的法律領域，而娛樂產業相關的法律與企業法或婚姻

法便有極大的不同。所以你要確保僱用一位熟悉電影界常見問題的娛樂智財產業律師來協助你。

　　你可以向同行的電影工作者尋求關於找到優秀律師的建議，或是參加當地電影組織提供的法律相關講座。而在決定僱用哪一位律師之前，建議你先與幾個不同的人選見面會談，大部分的律師都會提供20至30分鐘的免費諮詢時間，往後的收費模式通常都是以時數計費，或是以每小時的1/10作為計費單位。

　　不過當你無法負擔律師的費用時，在美國各地都有以較低費用提供藝術創作者法律諮詢服務的組織，藝術產業志願律師聯盟（Volunteer Lawyers for the Arts, VLA）就是一個為低收入藝術家與非營利組織提供免費或低價法律諮詢的組織，更多資訊請上他們的網站瀏覽：www.vlany.org。

你的律師就是你的另一個門面

　　要記得你的律師就是你形象的延伸，尤其是當他代表你進行協商的時候。你的律師在每場協商中的反應與行為都會直接反映在你身上，而我認為這會是你在考慮時一個很重要的條件：你想要一個什麼樣的人來代表你呢？

　　我認識的一位事業女強人有四位不同律師來幫她打理事業，其中一位態度強硬，如惡犬一般的律師負責從款項逾期的客戶身上收取欠款；一位是專門處理租約、企業交易及合約的企業律師；還有一位是事故意外律師，專門分析並收集其他人的保單，及處理事故意外相關訴訟。這位女強人在每個領域都選擇專業人士來協助她，而她也得以節省開支並獲得非常理想的結果。

　　我的律師非常聰明、經驗豐富、態度穩健、無所畏懼，而且還是一位很好的談判專家，所以我選擇了我現在的這位律師。我知道她會代表我盡全力進行協商，但同時又通情達理且直接了當；她不會欺負別人，也不會暗耍花招。而我也喜歡她的寫作風格，非常清楚，不會使用太多法律術語，同時也非常有效率。

　　認識我的人可能會說我剛剛其實是在描述我自己，因為我希望我的律師能體現出我的行事風格與價值觀。不過這只是我個人的意見，有些人會覺得你應該找一個行事風格與你完全不同的人選，假如你人很好又很正派，那也許可以找一位奸詐又犀利的人選代表你進行協商，這都是你自己的選擇。

作為投資人 / 監製 / 製作人代表的律師

本章已對在製作專案時會用到的法律問題與相關文件進行討論，而在娛樂智財相關法律中還有另一塊是集中在電影募資與整體方案提供的部分。有些律師在該領域中會擔任製作人的代表，而假如專案中有這個需要，你也應該開始尋找相關服務的資料，而通常專精於娛樂智財法的律師事務所都會有許多著重於業界中不同面向的律師。

本章重點回顧

1. 在製作專案的每個階段，記得對所有必需法律文件進行協商、簽署，並保留副本，你需要將這些文件保存歸檔，並將這些協議副本作為最終交片標的清單中的一部分。
2. 為你的專案建立一間公司法人，如此才能保護你自己與專案中的其他人，並規避法律責任。
3. 為往後的談判協商學習法律術語與相關觀念。
4. 僱用一位優秀的娛樂智財產業律師，在你簽署文件前協助你審視並修改內容。
5. 你的律師就是你的另一個門面，所以記得挑選一位能以你希望世人所見的方式行事的律師來代表你。

保
險

抱持懷疑態度並不令人感到愉快，但要確定必然性卻更讓人感到荒謬可笑。

——伏爾泰（Voltaire）

你為何需要保險呢？

比較簡短的回答就是，你與你的合作者可將金錢意義上的法律責任，比如說在拍攝期間發生在任何人或物品上的意外、事故或損失，轉嫁到保險公司身上。這麼做的意思不是你在各個方面都不再有需負的責任，而是假如當某個場務在爬下梯子時摔斷了腿，而你先前已購買相關的勞工傷害保險，那保險公司就能承擔該場務的打石膏與復健所需的醫藥費，並補助他因工傷而無法工作的數週薪資的一部分。

作為製作人，購買所有必要的保險是你的職責所在，像是一般責任險、租賃或非自有機動車輛責任險、汽車人身傷害險，以及勞工傷害保險；並遵守該州的殘疾福利法（Disability Benefits Law, DBL），還可能會需要影視製作保險（包含道具、陳設、服裝、器材設備、拍攝場景，以及該專案最終母帶副本等等）、傘護式責任險、旅遊意外險，以及錯誤疏漏專業責任保險。以保險的角度來看，你是透過為專案購買適當保險來保護你自己，以及整個製作。

在你取得適當的保險之前，千萬不要進行任何電影或影片相關的製作！不管你的專案有多小型，或是預算多低，因為沒有一部電影值得你和你的合作者，冒著承擔訴訟可能造成的金錢損失的風險進行。在本章中，我邀請了克莉絲汀・薩多弗斯基（Christine Sadofsky），Ventura 保險公司（www.venturainsurance.com）的總裁，來幫我們說明影視製作險承保範圍的世界。

常見保單類型

商業綜合責任保險

商業綜合責任保險會保護你免於因造成第三方的身體傷害、財產損失、人身傷害與廣告侵害（如口頭與書面毀謗，以及著作權侵害等等）之指控而受到的影響，而第三方是指除去你的員工、無償志工、獨立承包商，或自由工作者之外的其他人。在你取得任何許可、場景與器材租借前，對方都會要求你出示基本的商業綜合責任險證明，而保單的保費則會根據受保專案在投保期間中的總製作成本而定。**保費**是指你為你的保單而付給保險公司的費用，在保險經紀人賣出保險後，他們也會從保險公司那

邊得到一筆傭金。由於保費是個大概估計的金額，許多保險公司會對該金額進行審計，並在投保期間過後要求你提供實際總製作成本，再通知你預估保費是否需要調整。

這種保險的賠償上限通常是每起事件100萬美金，而理賠總額為200萬美金（該保單理賠的最高上限），你可透過額外購買傘覆式保單以得到更高的賠償上限，而需要取得更高賠償上限的原因則會在後面講傘覆式責任險的部分討論。

提供給製作人的商業綜合責任險中通常不會有自付額，自付額是指保險理賠之前，被保險人自己需要負擔的費用。通常自付額的金額越高，保單就會越便宜。

勞工意外保險

勞工意外保險的承保範圍涵蓋了工人與員工（包括自己沒有保險的自由工作者與獨立承包商）在工作時發生意外而需要就醫的需要。這種保單提供完全報銷所有醫療費用，假如該員工無法工作，還會提供部分薪資補貼。但薪資補貼有無法工作天數的最低門檻，要超過某個天數後才會提供補貼。

這份保單的承保範圍同時會包括僱主意外責任保險（Employer's Liability），以保護製作公司／僱主免於因某位員工受傷，而引起第三方對其提起的訴訟（如該位員工的配偶對僱主提起訴訟）。不過這邊要注意的是，假如你決定要使用派遣服務，名義上這家公司會是製作團隊的僱主，但你還是需要按最低保費基準取得基本的勞工意外保險，因為派遣公司的僱主意外責任保險承保範圍**不會**延伸至你的公司，而你將會毫無保障。另外，假如劇組中有無償志工，或以現金支付薪水的員工在工作期間受傷，派遣公司將不會負責這部分的損失，因為他們沒有該員工的薪資紀錄。

此類型保單的保費會根據你支付所有全職員工、自由工作者與獨立承包商的薪水而定，而薪資基準也會依不同職級的員工而有所不同（如場務的薪資基準就會比製片辦公室的助理還要高），再來相關的稅費與其他費用也會被記入，並得出最後的預付保費。

此份保單在投保期間結束後可供審計，因為一開始提供的薪資可能只是估計金額，而12個月過後會需要再進行調整。所以清楚的銀行紀錄及妥善保存應付帳款紀錄是件很重要的事，這樣你才會知道在這12個月期間，你的製片總支出到底是多少錢。

另外美國全50州的法律皆規定雇主須替員工購買勞工傷害保險，所以一定要記

得取得該保險。通常這類保險可以以較低的費用直接向州政府購買，所以在開始進行製作階段前，記得先做好這方面的功課，而假如被發現沒有購買此項重要的保險，根據各州的規定不同，也會對公司要求不同金額的罰款。

失能保險

此類保險也是**法定保險**（法律要求），雇主需為員工在工作之外期間發生的傷害提供保障，而此類保單的費用相對便宜。目前美國有幾個州要求雇主為員工提供失能保險，而沒有提供此類保險也會處以罰款。

汽車保險

不論是自有、租賃、借用或是雇用一部車輛，你都會需要汽車責任險來保護製作團隊免於因駕駛車輛可能造成的身體傷害，或財產損失而衍伸出的賠償。另外，大部分的車主都會要求製作公司萬一在意外發生時，能讓他們的車輛免於受到車體損失。

汽車保險的基本責任險理賠金額為100萬美金，而車體損失賠償範圍則會根據保險公司的規定而有所不同。此類保險對車輛受到的損傷同時也設有某個自付額，例如說某位員工對車輛造成損壞，維修所需的總費用為3500美金，而你的自付額為1000美金，保險公司則會負責理賠剩下的2500美金。

此類保險的保費將視你是擁有、長期租用或短期租用該車輛而定，同時你也需要提供出廠年份、品牌、車型、車輛識別碼、該車型全新車輛的價錢、車輛停放地點以及駕駛資訊。假如你是短期租用該車輛，你也會需要提供在12個月的投保期間內，預期會產生的租用總費用。

膠捲負片／錄影帶／數位拍攝檔案保障

此類保單的承保範圍便是要保護電影的母帶（master），不論是膠捲、錄影帶或是數位檔案都包含在內。假如當天拍攝結束後，母帶被損毀、遺失或被偷，若索賠經過證實後，此類保單會提供重新拍攝所需的資金。舉例來說，假如有人不小心將存有該專案數位影片唯一副本的筆電掉在機場，那減去自付額後，這份保險就會理賠重拍費用剩餘的部分。

膠片、攝影機及沖洗失敗與故障保障

假如攝影機、其他用於拍攝的工具，或是沖洗膠片時遭到損壞，而你需要重新拍攝受損的部分，在減去自付額後，此類保險會提供所需費用的剩餘部分。舉例來說，假如攝影機鏡頭有瑕疵、硬碟故障，或是電影底片工作室在沖洗你電影膠捲底片時，將底片毀損，這些例子都在此類保險的承保範圍內。

額外支出保障

假如任何用於拍攝的財產遭到破壞或損毀，而你需要取消或延期拍攝時，也可能因為上述損失導致額外支出，在減去自付額後，此類保單會報銷你所有因此產生額外支出的剩餘部分。舉例來說，假如拍攝地點在進行拍攝的前一天發生火災，而你需要重新安排拍攝日的情況。

道具、陳設及服裝保障

假如劇組是自有或租借道具、陳設素材或服裝，萬一發生損失而上述物品需要替換時，在減去自付額後，此類保單會提供替換物品所需的保障。舉例來說，假如有人將道具摔壞而需要替換時，就會適用於這個情況。

第三人財物毀損保障

當有演職人員損壞其工作所在的拍攝場地時，在減去自付額後，此類保單提供製作公司相應的保障。舉例來說，有場務因使用了錯誤的膠帶，而不小心損毀了拍攝地點的木地板表面時，就會適用於這個情況。

卡司保險

假如某位已簽署保險聲明的演員發生意外或生病，導致其無法工作，在減去自付額後，此類保單會報銷製作公司因拍攝中斷、延期或取消而造成的額外支出。為了將疾病理賠納入承保範圍，每位已簽署聲明的個人都必須接受由保險公司指定醫生所進行的體檢。通常電視劇與預算為300萬美金（或以上）的電影製作都會購買此類保險。

家庭治喪保障

　　該保障將擴大原先的承保範圍，當某位已簽署保險聲明的演員，因其直系親屬去世而必須離開劇組時，在減去自付額後，此類保單會報銷製作公司上述情況所衍伸出的費用，但有每次理賠範圍與天數的限制。

傘覆式保險

　　此類保單提供將會為其餘幾種保單提供更高的責任額度限制。假如你決定要購買一份500萬美金的傘覆式保險（Umbrella Insurance），這項額度將會適用於超出商業綜合責任險、雇主意外責任保險與汽車責任險（如上述提到）理賠範圍的索賠。取得此類保單的原因不盡相同，但有時候在合約中，製作團隊被要求要有超過100萬美金的保險額度；或你有一個較為大型的劇組，包括許多車輛、演職人員與可能招致危險的拍攝作業，而你想要有更高的額度以獲得更好的保障。

　　此類保單的保費其實是根據其覆蓋範圍的保單保費而定，所以保險公司會根據商業綜合責任險與汽車責任險的保費，有時候也會將雇主意外責任保險的保費納入該保單的保費考慮範圍。

疏漏專業責任險

　　錯誤疏漏專業責任險（Errors & Omission, E&O）為你**影片中內容**可能造成的著作權侵害、商標侵害、抄襲、誹謗、詆毀、中傷，與由影片衍伸相關危機的索賠指控，提供相應的保護與補償。此類保單可由專案開始拍攝時生效，但一般來說，除非已有確定的發行協議，製作人在發行商提出要求前都還不會購買此類保險。而此類保險的保費是根據影片將會在哪裡上映而定，包括美國國內與國際性範圍，全球發行的保費會高於只在國內有線電視頻道上映的作品。

　　此類保單的理賠額度限制從每起事件100萬美元開始，最高可達每起事件500萬美金，而這會根據你與發行商之間的合約內容而定。此保單投保期間通常會長達數年，或包含版權期限背書（rights period endorsement），這樣發行商才能在合約期間受到保障。而此類保單的保費會根據製作預算、製作期間、發行區域、電影類型（如紀錄片與在戲院上映的劇情長片），與申辦保單文件中其餘問題的答案而定。此保單會要

求在申辦保險資料中包括一部完整的媒體作品，並這份申辦資料則會做為該保單的**擔保**（warranty），所以正確地填寫此份申辦資料是一件很重要的事。假如你在填寫表格時，謊稱持有某些已簽署過的許可與授權文件，那若有索賠，保險公司是不會受理的。此份保單也可延伸涵蓋至電影的片名、音樂、影片片段與其周邊商品。

工會旅遊意外險

當劇組僱用不同工會成員時，各工會也會要求製作公司為其成員提供旅遊／意外險。此份保單與其給付金額是勞工意外保險的附加保單，而其保費是根據工會成員與非工會所屬成員的數量、旅遊計畫（如果有的話），以及他們將會進行的工作類型，或可能遭遇的危險類型而定。該保單的理賠額度限制將由各工會提供的合約內容而定。

國外套裝保單

假如劇組需要旅行至美國領地之外時，也就是美國本土、加拿大、波多黎各以外的國家，你就會需要取得國外套裝保單，以享有與在美國國內拍攝時一樣的保障。此類保單提供國外責任險、國外汽車超額責任險（超過你所租借車輛原本的承保範圍），以及國外勞工意外險。而這類保單的保費是根據國外預算金額、旅行的演職人員數量、旅行天數，以及一起旅行時人群的密集程度而定，當有越多的劇組成員乘坐同一班班機時，國外勞工意外險的保費就會越高。

要記住的是勞工意外險在美國以外的其他國家是沒有的，許多國家都為其國民設有國家性的醫療保障系統，但這類保險不會延伸到在當地進行拍攝的美國籍成員，於是你便須確保當劇組內的美國公民旅行至其他國家時，在當地仍享有醫療保險。記得在他們臨行前請他們自己確認，市面上有許多保險公司有在販售平價的個人短期全球旅行醫療險可供他們選購。

當你在國外城市拍攝時，有時候可以考慮雇用當地的製作公司，因為他們了解在當地不同的相關規定，也可以替旅行至當地的演職人員安排適當的保險。

其他特殊保單

1. 如需進行特技或危險行為請先與你的保險公司聯絡，這樣他們才能完全了解

該程序的風險性質，並與你一起合作控制可能的損失。

2. 假如拍攝中有包含動物，那你便需要在承保範圍內加入因該動物無法工作，而導致拍攝中斷所衍伸出的任何額外支出。同時，你可能會被要求取得動物死亡保險（Animal Mortality insurance），以防動物在你的照顧、監護及控制下，於拍攝期間死亡。

3. 假如你需要在火車月台上，或是實際火車車廂中進行拍攝，大部分的市立大眾運輸系統都會要求你購買鐵路事故責任險（Railroad Protective liability insurance）。這是需要另外花時間取得的單獨保單，而此類保單通常都是出於市政府的利益考量而取得，同時也能保護你的電影製作與劇組人員。

4. 假如在拍攝中有使用租賃船隻，那你便需要購買船舶保險（Watercraft insurance）。你也會需要非自有船舶責任險（non-owned watercraft liability）與船體損壞保障（hull coverage，用於船隻可能的損壞），而這是需要另外花時間取得的單獨保單，所以如果需要購買此保單時，記得保留足夠的申辦時間。

5. 需要購買航空保險（Aircraft insurance）的時機比你想像中還要常見，假如拍攝中包含空拍，你便會需要了解取得非自有飛行器責任險（non-owned aircraft liability insurance）所需的金額。在大多數的情況下，你可以申請飛行器機體（飛機的機身）損壞的代位求償豁免（Waiver of Subrogation），因為在承保範圍內加入機身保障實在是成本過高。同樣的，此類保單需要花點時間安排，所以記得提前計劃。還有不要以為飛行員的保險就足以保障你的劇組，因為如果有人被拍攝用的飛行器傷到的話，上述的保險是不會受理索賠的。

6. 假如你要拍攝戶外直播活動的話，天氣保險（Weather insurance）是極為重要的。突發的壞天氣可能會導致活動被取消，而要是沒有這項保障的話，在預定拍攝當天所產生的額外支出便無法報銷。此類保單的保費是由投保時數，以及投保時想要的天氣而定（舉例來說，假如你在西雅圖投保大晴天的費用，就會比在拍攝時投保佛羅里達大晴天更貴）。

完工保證 / 擔保

完工保證是一份保證該電影會在限定時間與預算內完成的書面協議，這通常是出於投資人的利益考量，但一般來說不會被用於低成本獨立製作電影。假如你的投資人要求完工保證，那你便需要聯絡完工保證公司，並經過嚴苛的審核過程以得到核可。在審核過程中，完工保證公司會需要檢視劇本、日程安排、預算、核心團隊主管與演員們的簡歷，以及投資人資料與承諾投資金額，他們也會想要與導演及核心團隊見面、面談，以決定他們是否有能力如承諾般完成這部電影。對低成本製作的電影來說，申請完工保證的費用（通常是總預算的3至5%）可能會是固定費率。

不可抗力與天災條款

不可抗力與天災為在大部分提及法律責任的合約中會使用的法律用語。不可抗力（Force majeure）是意指「具有絕對優勢的力量」的法文詞語，並指常人無法控制的特殊事件（如暴動、罷工或戰爭等等），同時也包括被認為是天災的事件，像是龍捲風、颶風、地震或水災等等。當在法律文件中使用時，不可抗力一詞被用於解釋何種特殊情況，能暫停單方面當事人或是雙方的法律責任，對不可抗力一詞作出明確定義是很重要的，尤其是在保險條款中的用語。同時也要記得假如製作公司有任何疏忽，或是沒有預先為特殊情況準備應急方案，如當大雷雨發生時，保險公司是不會暫停法律責任的。而不可抗力事件的認定標準也頗為極端與狹隘。

你要如何取得保險呢？

一份包含上述所有討論保險的影視製作相關保險計劃，通常都會透過專精於此種類型的保險公司投保。請上本書的網站 www.ProducerToProducer.com，以得到更多與保險公司相關的資訊。

當你準備要購買保險時，你需要請一位專精於影視製作相關保險的保險經紀人為你進行規劃。他會請你填寫一份申請書，而你需要決定承保期間的長短（最多長至一年）、需要承保類型、自付額與需要理賠額度限制，不過你也可以之後在調整上述

這些條件，並降低保費金額。保單的承保期間越長，每個月須繳的費用也就會越便宜，所以購買一個單月保險就是最不符合成本效益的選項，但假如你真的只需要一個月的承保期限，這還是會比購買整年度的保險來的便宜；而假如在未來一年內，你認為自己會有不只一項專案，那整年度的保險就會是你最好的選擇。費用的部分，你可以選擇在一年之間分期償還，並讓保險經紀人向所有與他合作的保險公司**推銷**（招標）你這份保單的生意，以得到最划算的交易。許多經紀人都有提供線上報價系統，在他們的網站上回答幾個問題後，便可以透過電子郵件收到保險估價，有些保險公司也能讓你在較長的時限內完成付款。

根據申請書中提供的資訊，你可能會被要求提供主演或核心團隊的簡歷、過去你曾經參與過的專案清單，以及你過去是否有申請過影視製作保險。假如你決定要對自己的保險進行再招標（為續約而招標），你也會被要求提供**損失報表**，也就是由保險公司提供的一份過去索賠紀錄的報告。

當保險經紀人收集到所有的資訊，也自不同保險公司取得報價後，你就會收到一份包含所有選擇的正式提案，這時候你與保險經紀人便可以決定哪一個才是最適合你的保險方案。

保險經紀人的運作方式

每份標案的理賠額度限制與豁免條件都不太一樣，所以記得確保你有仔細閱讀過所有的細節，而不是直接選擇最便宜的那份報價，因為即使很便宜，你最後的選擇需要有適當的承保範圍，而你的保險經紀人會在這方面協助你找到最適合的選項。

當你已決定要購買某份保單後，保險經紀人會直接向你收取全額保費，或是提供你一份還款計劃，讓你在支付保單的首付款後，再按月償還剩下的款項。在收到你的款項與書面許可後，代理方會將你的保單生效（開始產生效力），並核發一份作為承保證明的證書。

等到保險生效後，保險經紀人的工作還尚未結束。不論是在決定購買哪種保單的期間，或是保單承保期間，他都會回答你提出的任何相關問題；在承保期間，保險經紀人也會協助處理索賠的過程，而你的保險所提供的服務即是區分優秀保險經紀人差別的因素。當在選擇保險經紀人時，我每次都會考慮他們辦公室的地點（他

們所在的時區）、他們處理請求或問題的速度，以及他們了解我所處產業的程度。記得一定要向同僚詢問是否有推薦的保險經紀人，或是聯絡當地的電影委員會，並請他們推薦優秀、信譽好的影視製作保險經紀人，你也可以在本書的網站www.ProducerToProducer.com上找到一份保險經紀人的名單。

簽發保險憑證

當你在租借設備或拍攝地點時，你會需要提供保險承保範圍的證明給供應商或業主，這個過程會透過為供應商取得保險憑證而完成，裡面包括正確的用語，並在拍攝前以電子郵件寄發給供應商們。當供應商或業主收到憑證後，他們便知道自己是有被保障到的，進而讓你提取設備或進入場地範圍。

你的保險經紀人會向你解釋取得保險憑證的程序。保險經紀人通常都有個線上的系統，可以讓你在網站上填入姓名、公司地址，及對方要求的任何特殊用語（請見以下），再以電子郵件的方式將憑證直接寄給供應商與自己留底。

當你在自己的保單內加入一個公司實體作為**附加被保險人**時，你其實是在為他們提供保障，以防你的員工對第三方造成傷害，而第三方決定要對你和該公司提起告訴，所以那家公司會想要你的保險公司保障他們的權益，因為事實上是「你」造成的索賠。

當你在自己的保單內加入一個公司實體作為**保險受益人**時，你其實是在認可對方的財產確實是在你的照顧、監護及控制下，而假如你損壞該財產，你就應對對方負責，並進行替換。

你可能會被要求提供以下幾種類型的憑證：

事實憑證（Evidence Only）：該憑證只會做為你已購買保險的承保範圍證明。

設備租賃憑證（Equipment Rental Certificate）：該憑證內會包含你的一般責任險與設備相關承保範圍，並將租賃公司加註為附加被保險人與保險受益人。

拍攝地點憑證（Location Certificate）：該憑證內會包含你的一般責任險與勞工意外險承保範圍，並在一般責任險中，將場地業主加註為附加被保險人。

許可憑證（Permit Certificate）：可能依據市政府要求而核發的一份具體表格，或是加註特定用語的一般保險憑證。大部分情況下，即使保險經紀人有憑證線上填單

系統，他還是必須親自簽發此類憑證。憑證上會列出你的一般責任險範圍，根據要求憑證方的需求，有時候也會加入汽車責任險、勞工意外險與傘覆式保險，而市政府則必須被列為附加被保險方與保險受益方。

　　車輛憑證（Auto Certificates）：是核發給租賃的轎車、廂型車、流動廁所車，與道具車等等的憑證，而這些租賃公司也會想要被列為附加保險方與保險受益方。

保險審計

　　不同於美國國稅局所進行的審計，保險審計是保險公司用以評估在過去承保期間的實際風險，並隨之調整保費的方式。因為部分保單是根據製作成本與員工薪資資料而訂定，不過這些金額都會在一年的承保前間內有所變化，所以保險審計只是要做出相應的調整，已反映實際的風險。舉例來說，假如你一開始預估的製作成本為100萬美金，而實際支出為150萬美金，你便會因這多出的50萬美金而積欠更多的保費；相對而言，假如在承保期間後結算的實際製作支出只有80萬美金，那你便會收到剩餘20萬美金的退還保費。

　　保險審計通常都會在保單承保期間結束時進行，保險公司會請你填寫一份問卷，詢問在承保期間你在演職人員薪資與製作成本的總金額，所以妥善保留所有交易紀錄是件很重要的事，這樣一來你才能快速並正確地回答這份問卷。

需要索賠時你該怎麼做

　　假如你遇到需要保險索賠的狀況時，保險經紀人這時便會扮演一個關鍵的角色。當意外發生時，或是當某物遺失、被偷竊，或損壞時，你就需要通知你的保險經紀人，而他會就發生的事件詳細詢問，並讓你知道該如何繼續處理。你會需要填寫一份理賠申請書，並在其中提供詳細資料（如意外發生的情況／地點、哪件設備被竊，並附上設備序號、或是場地損壞的情況／類型等等）。你可能還需要向警方報案，證實設備的價值、送交檢查報告副本，或是拍攝照片等等，而保險經紀人會告知申請索賠時應檢附哪些資料。他同時也會判斷索賠金額是否有超過你的自付額，假如替換物品的費用比你保單中的自付額還要低的話，那你就不用申請索賠了；但如果有超過自

付額，那便可以試試申請索賠。但要注意的是，一旦在某保險中提出索賠申請後，往後你在續約時，保單上就會註明索賠紀錄。

保險公司可能會認定你的公司有較高的風險，而你的保費可能會因先前的索賠紀錄，變得較為昂貴。在你做出決定時記得考慮這點，但也記得要與你的保險經紀人討論所有的選項。

關於保險應注意的事項

1. 你無法「出售」或「租借」自己的保單給別人，因為該保單適用的承保範圍只限定核發給你個人與你的公司。假如你嘗試讓別家製作公司「使用」你的保險時，保險公司是不會回應該公司提出的索賠申請。

2. 你無法使用自己的影視製作保險，來為你新開的設備租賃公司（因為製片公司生意不好而你新投入的事業）提供保障。影視製作保險無法為租賃公司的營運提供保障，你一定要聯絡你的保險經紀人以取得附加保險，或不同的承保範圍。

3. 在保險憑證核發後，你便無法更動其中的內容以增加理賠額度限制，或增加先前忘記投保的範圍。因為這份保險紀錄會在保險經紀人那邊留存備查，而當需要申請索賠時，其他當事人便會知道該憑證已被非法修改過。

4. 你無法在今天購買保險後，再向保險公司提出先前已發生意外的索賠申請。除非在損失是在保險生效之後發生，不然已知損失不會被包含在承保範圍內。

5. 你個人的房主保險或租借方的保險承保範圍不會包括保障你的公司。

6. 假如完工電影在戲院票房，或是在發行階段時表現不佳，是沒有保險能提供投資人保障的。

7. 影視製作保險的承保範圍不會包括你員工的私人物品（如珠寶、外套或筆電等等）。

正式進行製作前一定要有保險

為每部影片製作購買適當的保險是件極為重要的任務，假如你沒有保險，基本上你就不可能為劇組租借到設備、道具，或是拍攝地點。而即使你眼前不需要馬上考慮上述這些要素，在其他方面還是有更大法律責任的考量，而你需要透過保險提供的保障來保護自己。比如說你就不會想要冒著以下這樣的風險：有人受傷，或是一件非常昂貴的設備遭到損壞，進而導致你的自身財產在未來受到法律訴訟的影響；或是你的聲譽因討債公司追債而受損。這只是一部電影罷了，沒有什麼事值得你冒這樣的風險，還是晚上睡個安穩覺，以及保護自己與你共事的人比較重要。

本章重點回顧

1. 在還沒取得適當的保險前，千萬不要開始影片製作程序。
2. 計劃拍攝的幾個禮拜前就要先考慮要購買哪種保險，這樣你才有時間與保險經紀人討論你的製作需求。
3. 保險經紀人會就你的要求向多家保險公司招標，並推薦你可考慮購買的選項。
4. 商業綜合責任險、勞工意外險、傷殘險、汽車保險、影視製作保險、傘覆式保險、錯誤與疏漏保險、國外套裝險，以及特殊保險，以上皆為你可依製作程序需要而考慮購買的保險選項。
5. 當你為每份保險憑證要求填入正確資訊後，保險憑證通常都會直接在線上核發。
6. 當保單承保期間過了之後，你需要提供總製作成本的資料給保險公司以配合進行審計。
7. 假如你有索賠的需要時，你的保險經紀人會協助你完成該程序。

製作期程規劃

當試後失敗沒關係，再試一次，即使再次失敗，也能從失敗中學習做
得更好。

——愛爾蘭劇作家，薩繆爾‧貝克特（Samuel Becket），

引自《向著更糟的去呀》（Worstward Ho）

概論

期程安排是在前製階段中最重要的步驟之一，也指引了整個專案的方向。當你確實地完成一份拍攝期程初稿後，各部門便可以開始計劃在哪個時間點需要完成哪些工作，或是在哪一天需要提取設備與道具。這份期程表同時也會標明哪些演員應在哪天工作，而這也會影響到服裝與髮妝部門的期程安排。

期程安排其實是個自相矛盾的東西，整個劇組都要依照一個已訂定的計劃與構想行事，但期程卻也需要在面臨變化與調整時，具備足夠的彈性能依現實狀況隨時做出更動。舉例來說，你原先的計劃是在當地公園中進行一整天的外景拍攝，但通告時間24小時前的天氣預測將會有傾盆大雨，這時你就必須將拍攝場地更動為備用布景（cover set），並整天都在室內進行拍攝，而所有部門也應收到相關更動通知，這樣他們才能根據修改後的期程中的新變動場景準備道具。

劇組中的拍攝期程通常是由片中的副導負責安排。但在極低預算製作中，你可能沒有足夠的預算僱用副導，或無法讓該職位的人選參與前期準備工作，在這樣的情況下，製片人或是製片經理通常會負責安排第一版的拍攝期程。這也是我們在《偷天鋼索人》拍攝時使用的方式，我製作了第一版的期程，讓大家對電影的拍攝安排有個大致的概念，然後在拍攝開始的一個禮拜前，第一副導柯蒂斯·史密斯（Curtis Smith）與第二副導艾瑞克·柏克（Eric Berkal）加入團隊，並完成拍攝期程的最終版本。當時幸好我原先的安排與第一副導柯蒂斯最後的定稿十分接近，我們才得以快速地繼續進行。考慮到本章的目的，我們會假設副導演在準備階段時，就已經加入團隊參與期程安排。

順場表

在本書的第2章中我們已討論過順場表，假如你有做出一開始的順場表，在主要拍攝期程開始的幾個禮拜前，副導演便會著手完成順場表的最終版本。劇本在這時應該已是定稿階段，只會有對話與用語的修改，而不會再對地點、道具、服裝、燈光以及妝髮安排做出多餘的更動。

副導演可以利用電腦軟體來創建分場劇本表，或是使用為該片量身打造的表

格。市面上有許多電影期程安排軟體可供選擇，其中最常用的期程安排軟體便是Movie Magic Scheduling，以下也是利用此軟體做出《聖代》一片的範例。此軟體簡易好用，也能讓副導演創建順場表、拍攝期程，以及其他所有必需的表格。

創建場景元素表

使用期程安排軟體時，每個場景都會有各自的元素細目表。副導演會將劇本中各場景所有的元素放入元素表，表中會包括：演員、臨時演員、車輛、特技與特效需求、道具、服裝、妝髮、出鏡動物、拍攝場地以及場地陳設。以下是作為範例的短片《聖代》所使用的一組元素表，片中共有13個場景，所以這份表格總共有13張，每個場景會有一張；而所有的元素表皆是使用電影期程安排軟體Movie Magic Scheduling¹製作而成，請先瀏覽過以下的文件，我們之後會對此進行討論。

1　原註：以下的截圖是使用由Entertainment Partners公司提供的Movie Magic Scheduling軟體製作，欲獲得更多資訊，請上以下網站https://www.ep.com/home/managing-production/movie-magic-scheduling/。

場景 # 1

劇本頁碼

頁數總計：2　　　　　　　　　元素細目表

場景描述：　瑪莉載著提姆在街區裡問路

場景設置：　車輛

拍攝地點：　郊區車輛中

拍攝順序：　　　　　　　　　　劇本內日期：

日期：

細目表 # 1

內景

日景

出演演員： 　1. 提姆 　2. 瑪莉	臨演： 　兩名孩童 　一名中年男子	道具： 　垃圾桶
		車輛： 　郊區車輛
	服裝： 　羽絨外套	

場景 # 2 日期：_____

 細目表 # 2

劇本頁碼 _____ 外景

頁數總計：2/8 元素細目表 日景

場景描述： 車輛開往路邊，瑪莉拿下眼鏡

場景設置： 停在黃色房子路邊的車子中

拍攝地點： 黃色房子路邊

拍攝順序：_____ 劇本內日期：_____

出演演員： 　1. 提姆 　2. 瑪莉		道具： 　眼鏡一副
		車輛： 　郊區車輛

場景 # 3			日期：

場景 # 3

劇本頁碼

頁數總計：2/8　　　　　元素細目表

場景描述：　瑪莉按了電鈴，並在門口與一位女人吵架

場景設置：　黃色房子 / 草坪

拍攝地點：　黃色房子

拍攝順序：　　　　　　　　　劇本內日期：　1

日期：

細目表 # 3

外景

日景

出演演員： 　1. 瑪莉 　2. 提姆 　3. 女人		
		車輛： 　　郊區車輛
場景陳設： 　門鈴		

場景＃4　　　　　　　　　　　　　　　　　　　日期：＿＿＿＿＿＿

　　　　　　　　　　　　　　　　　　　　　　　細目表＃4

劇本頁碼＿＿＿＿＿　　　　　　　　　　　　　　　外景

頁數總計：1/8　　　　　　元素細目表　　　　　　　日景

場景描述：　　提姆漫不經心地玩著車門鎖按鈕

場景設置：　　停在黃色房子路邊的車子中

拍攝地點：　　黃色房子路邊

拍攝順序：＿＿＿＿＿＿＿＿＿＿　　劇本內日期：　1

出演演員： 　1. 提姆		
		車輛： 　郊區車輛

場景 # 5		日期：
		細目表 # 5
劇本頁碼		外景
頁數總計：3/8	元素細目表	日景

場景描述：　　女人跟蹌地走回房子，瑪莉從車中拿出一個磚塊，走回房子並丟出磚塊

場景設置：　　黃色房子 / 草坪

拍攝地點：　　黃色房子

拍攝順序：　　　　　　　　　　　　劇本內日期：　1

出演演員：		
1. 瑪莉		
3. 女人		
		車輛：
		郊區車輛
特殊效果（SFX）：		
道具磚塊		

場景 # 6		日期：
		細目表 # 6

劇本頁碼 _____ 外景

頁數總計：2/8 元素細目表 日景

場景描述： 提姆看著瑪莉坐進車中前座，瑪莉笑著將眼鏡戴上

場景設置： 停在黃色房子路邊的車子中

拍攝地點： 黃色房子路邊

拍攝順序： 劇本內日期： 1

出演演員：		道具：
1. 瑪莉		眼鏡一副
2. 提姆		車鑰匙
		車輛：
		郊區車輛

場景 # 7

劇本頁碼

外景

頁數總計：1/8　　　　　　元素細目表　　　　　　日景

場景描述：　　車輛疾駛而去

場景設置：　　街區街道

拍攝地點：　　街區街道

拍攝順序：　　　　　　　　　劇本內日期：　1

出演演員： 　1. 瑪莉 　2. 提姆		
		車輛： 　郊區車輛

場景 # 8

細目表 # 8

劇本頁碼

內景

頁數總計：1/8　　　　　　　元素細目表　　　　　　　日景

場景描述：　　青少年店員正在做一份大份的聖代

場景設置：　　冰淇淋店櫃台

拍攝地點：　　冰淇淋店

拍攝順序：　　　　　　　　　　劇本內日期：　1

出演演員： 　　4. 青少年店員		道具： 　　櫻桃 　　熱巧克力醬 　　冰淇淋聖代 　　彩糖 　　鮮奶油

場景 # 9　　　　　　　　　　　　　　　　　　　日期：

　　　　　　　　　　　　　　　　　　　　　　　　細目表 # 9

劇本頁碼　　　　　　　　　　　　　　　　　　　內景

頁數總計：2/8　　　　　　　元素細目表　　　　　日景

場景描述：　瑪莉擺弄了一下頭髮，放鬆下來，並對提姆微笑

場景設置：　冰淇淋店內桌子

拍攝地點：　冰淇淋店

拍攝順序：　　　　　　　　　　　劇本內日期：　1

出演演員： 　1. 瑪莉 　2. 提姆		道具： 　冰淇淋聖代 　小粉餅盒 　濕巾
場景陳設： 　冰淇淋店桌子		

場景 # 10		日期：
		細目表 # 10

劇本頁碼 _____

		內景

頁數總計：2/8　　　　　　元素細目表　　　　　　　　日景

場景描述：　提姆很快地吃著聖代，而瑪莉則從店內窗戶外看見了什麼

場景設置：　冰淇淋店桌子

拍攝地點：　冰淇淋店

拍攝順序：　　　　　　　　　　　劇本內日期：　1

出演演員：		**道具：**
1. 瑪莉		大湯匙
2. 提姆		冰淇淋聖代
場景陳設：		
冰淇淋店桌子		

場景 # 11		日期：
		細目表 # 11
劇本頁碼		外景
頁數總計：3/8	元素細目表	日景

場景描述：　男人和金髮女人牽手走在街上，坐進加長轎車後開走

場景設置：　街角

拍攝地點：　街角

拍攝順序：　　　　　　　　　　劇本內日期：　1

出演演員：	臨時演員：	
5.金髮女人 6.男人	5 位街上行人 加長轎車駕駛	
		車輛： 加長轎車

場景 # 12		日期：
		細目表 # 12

劇本頁碼		內景
頁數總計：1/8	元素細目表	日景

場景描述：　當提姆在吃聖代時，瑪莉突然僵住

場景設置：　冰淇淋店內桌子

拍攝地點：　冰淇淋店

拍攝順序：　　　　　　　　　劇本內日期：　1

出演演員： 　1. 瑪莉 　2. 提姆		道具： 　大湯匙 　冰淇淋聖代
場地陳設： 　冰淇淋店內桌子		

場景 # 13			日期：

細目表 # 13

劇本頁碼			內景
頁數總計：4/8		元素細目表	日景

場景描述： 當瑪莉詢問提姆關於黃色房子的事情時，他吞了一大口冰淇淋

場景設置： 冰淇淋店內桌子

拍攝地點： 冰淇淋店

拍攝順序： 　　　　　　　　　　　　　　劇本內日期： 1

出演演員： 　1. 瑪莉 　2. 提姆		道具： 　大湯匙 　熱巧克力醬 　冰淇淋聖代 　彩糖 　鮮奶油
	服裝： 　提姆髒掉的上衣	
場地陳設： 　冰淇淋店桌子		

現在就是計劃第一版拍攝期程的時刻了，利用某些特定期程安排的原則，將所有場景以最有效率及合理的方式組合起來。

期程安排原則

　　以下會先回顧一些電影期程安排大致的策略，其中很多內容都已在第2章〈順場表〉中討論過了。

1. 一般來說，小成本製作劇組都會計劃在12小時內拍攝完劇本中3至5頁的內容，而場景元素表中會包含該場景在劇本中的長度，這樣往後在安排期程時才會容易計算。

2. 為避免受惡劣天氣影響，期程中的外景拍攝應安排在拍攝期程的前期。這樣會讓你有時間能更動期程，並轉換至備用布景中進行拍攝，也就是不會被天氣影響的室內拍攝地點。

3. 計劃期程時先從日景開始，之後再轉換至夜景，這麼做的話，當要切換至夜景拍攝時，最後的日景拍攝結束會是傍晚，劇組當天晚上及隔天白天都能得到充分的休息，然後隔天晚上再回到拍攝現場進行第一場夜景的拍攝。

4. 假如可行的話，盡量不要在拍攝第一天安排愛情戲，或是困難複雜的劇情。你可以將這種類型的拍攝移至期程後期，當所有的演職員都已互相認識，也能愉快地一起合作時，再來處理較有挑戰的場景。

5. 假如可行的話，盡量避免在期程中的前幾天進行電影開場的拍攝。電影的開場片段是整部影片中最關鍵的部分，也就是觀眾試著認定他們是否喜歡這部電影的重要時刻。為了讓你的電影有個強而有力的開頭，最好是在期程後期再安排片頭的拍攝，這樣一來每個人都已經進入狀況，演員也已熟悉自己的角色，電影看起來才會更有整體連貫的感覺。

6. 同時也盡量不要在拍攝開始的前幾天進行結尾的拍攝，因為結尾在電影中是第二重要的部分，而上述其他因素也適用於這項原則。另外，在影片拍攝過程中，編劇與導演可能會對劇本中最後的幾場戲做出變動，所以最好還是將結尾的拍攝移至期程後期進行。

7. 試著讓拍攝第一天是個相對輕鬆的一天，這樣往後的安排才能順利進行。你

會希望維持演職人員的士氣，並建立起一個勢在必行與充滿衝勁的氛圍。

8. 假如可能的話，盡量在幾天內完成對單一演員的拍攝。對單一演員進行拍攝的意思，便是將某位演員出現的所有場景集合在一起放進期程中，這麼做不僅能節省演員的時間，也可以幫你省下一筆錢。所以假如某位演員在片中總共只有4場戲，試著將所有要拍攝的期程安排在一至兩天內完成，這樣你才不需要再繼續僱用這位演員。

9. 當與年長演員或是精力有限的演員合作時，試著縮短他們的拍攝日。

10. 當進行孩童的拍攝時，記得先了解在你進行拍攝的州內，與未成年（18歲以下的孩童）工作相關的勞工法規。根據各地不同的規定，參與拍攝孩童的年齡大小會對每天能在現場拍攝的時數有所限制，同時也可能會限制一天中的哪個時段能進行拍攝（可能不允許夜間拍攝），在學期間可能還會要求片場有常駐教師以幫助其學校課程。更多資訊請上本書網站www. ProducerToProducer.com查詢。

11. 當拍攝中有任何特殊效果（special effects, SFX）、武器、火焰相關特效或動作編排（打鬥或舞蹈場景）時，先與特效指導、武器專家、火焰特效人員或動作指導溝通，並了解他們是否有會影響期程安排的特殊要求。

12. 同樣的情況也適用於有動物需求的場景，先與動物訓練師或照護人員溝通，並了解未來可能發生的狀況，以及這些狀況會如何影響到期程安排。

13. 一般來說，在為任何場景安排拍攝鏡頭順序時，先安排廣景鏡頭（wide shot），再來是中景鏡頭（medium shot），最後才是特寫鏡頭（close-up），因為這樣的安排會有益於保持鏡頭的連貫性。

14. 在拍攝時，很少會按照劇本中的順序進行拍攝。雖然按照順序拍攝可能對導演或演員較為有幫助，但這麼做很少會是最有效率或最節省成本的拍攝方式。有經驗的演員與劇組人員應對這點有所準備，並瞭解如何在表演上與各部門間達到內容連貫性，僱用一位優秀的場記也能對達成此目標有所幫助。

15. 將劇組遷移的次數降到最低，因為這會減少期程中實際拍攝時間。劇組遷移指的是當你必須將所有東西打包，包括演員、劇組人員、設備與道具等等，遷移至另一個拍攝地點的情況。這種遷移和在同一棟房子內從臥室移動到客廳拍攝的情況非常不一樣。

16. 當在訂定拍攝順序表（stripboard）安排時，記得將各個場地的特殊要求納入考慮範圍，例如某地點無法在週末時進行拍攝，或是只有在某些時段才可使用等等。

當你和副導演已了解上述所有的期程安排原則後，副導演便可以開始製作第一版的期程規劃。在安排時，盡量將所有相同拍攝地點的戲安排在同一天，但假如太多無法在一天內完成的話，那就分配在幾天內完成。

這個程序是根據副導演與導演及各部門主管的討論而完成的，在彙整所有特定的細節後，副導演便可以根據各部門主管的要求來調整期程，以下會列出幾個範例：

1.對導演與攝影指導而言：每場戲預估有多少鏡頭及準備程序？有需要設置推軌或吊臂嗎？需要用到手持攝影穩定器（Steadicam）嗎？在這個特定的拍攝場地中，有特別重要或花時間的準備過程嗎？場地中的窗戶需要上膠擋光嗎？還是有什麼大型燈光設置呢？

2.對美術部門而言：他們需要為某場特定的戲搭建場景嗎？還是他們需要在拍攝前一天先到場地布置場景陳設？

3.對髮型／彩妝部門而言：他們在每個拍攝日開始時需要花多少時間為演員們梳妝準備？有什麼特殊的妝容需要花費比較長的時間上妝？有哪位演員需要在拍攝開始前先修剪頭髮，或是測試妝容？

4.對服裝部門而言：是否有需要花費比較多的時間準備某些特殊服裝？是否有某些特定服裝只能在拍攝期程後期取貨，所以需要用到這些特殊服裝的場景就必須延後拍攝？哪些演員需要在主要拍攝前先安排試裝？

在瞭解上述可能的情況後，副導演便會整理所有的資訊，並安排出一個可行的拍攝期程。

期程安排步驟

對製作人與副導演來說，製作期程安排是一個重要的創意步驟，因為你能預先構想拍攝階段的畫面，現場應該看起來與感覺是如何。期程安排也能讓製作團隊自各方面掌握這個拍攝，並開始統整的程序，同時也是在製作一部好電影時的關鍵。在安排期程的程序中，每個步驟都需要製作相應的文件，製作團隊與核心部門主管們便會

使用這些文件，盡可能地讓電影製作過程能以簡單及專業的方式完成，所以記得要確保你有按照這些步驟進行，這樣你才能制定出一份強而有力又明智的期程安排。

製作完分鏡劇本表後，使用軟體為每份場景元素細目表創建一個順序表，並在表中附上所有相關資訊。輸入資料後，軟體會自動將每個時間帶按劇本中的順序排列，並生成帶狀時間表，接下來會根據不同考慮因素制定的拍攝順序，而排列出帶狀時間表。

我們會對每個步驟進行介紹，並使用短片《聖代》作為範例。我個人是使用 Movie Magic Scheduling 軟體，所以你會看到此軟體生成的文件格式，還有整個過程是如何進行的。下頁便是《聖代》按時間順序排列的拍攝順序表。

出鏡演員

1. 瑪莉
2. 提姆
3. 女人
4. 青少年店員
5. 金髮女人
6. 男人

	內/外景	場景	車輛	演員	內容
1	內景	郊區車輛內		2	瑪莉載著提姆在街區繞著問路。
2	外景	黃色房子路邊	停在黃色房子路邊的車子中	2/8	車輛開往路邊，瑪莉拿下眼鏡。
3	外景	黃色房子	黃色房子／草坪	2/8	瑪莉按了電鈴，並在門口與一位女人吵架。
4	外景	黃色房子路邊	停在黃色房子路邊的車子中	1/8	提姆漫不經心地玩著車門鎖按鈕。
5	外景	黃色房子	黃色房子／草坪	3/8	女人跟隨她走回房子，瑪莉從車中拿出一塊空心磚，走回房子並丟出空心磚。
6	外景	黃色房子路邊	停在黃色房子路邊的車子中	2/8	提姆看著瑪莉坐進車中前座，瑪莉笑著將眼鏡戴上。
7	外景	街區街道	街區街道	1/8	車輛疾駛而去。
8	內景	冰淇淋店	冰淇淋店櫃台	1/8	青少年店員正在做一份大份的聖代。
9	內景	冰淇淋店內	冰淇淋店桌子	2/8	瑪莉擺弄了一下頭髮，放鬆下來，並對提姆微笑。
10	內景	冰淇淋店內	冰淇淋店桌子	2/8	提姆很快地吃著聖代，而瑪莉則從店內窗戶外看著什麼。
11	外景	街角	街角	3/8	男人和金髮女人牽手在街上，坐進加長轎車後開走。
12	內景	冰淇淋店內	冰淇淋店桌子	1/8	當提姆在吃聖代時，瑪莉突然僵住。
13	內景	冰淇淋店內	冰淇淋店桌子	4/8	當瑪莉詢問提姆關於黃色房子的事情時，他吞了一大口冰淇淋。

第一天結束，2015年1月22日星期四 —— 總頁數：5頁
第二天結束，2015年1月23日星期五 —— 總頁數：

《聖代》拍攝期程分析

　　在你製作拍攝順序表前，先研究一下場景元素表，以及拍攝過程中是否有應用到上述提到的期程安排原則。以下則是《聖代》拍攝期程的分析：

1. 《聖代》實際上是部低預算製作的學生短片，但本片的電影工作者招集了一群專業的演員與劇組團隊。團隊中的每個人都貢獻出自己有空的時間以完成這部影片，在期程安排上也是越緊湊越好，但對大家而言都是可行的。

2. 本片大部分的場景都是外景，或是內、外景交錯，因此在安排期程時天氣會是一個很重要的考慮因素。當時的拍攝地點在冬天的紐約市布魯克林區，所以不論是降雨或降雪都是有可能的，而兩者皆會為拍攝過程帶來極大的影響。最後本片的電影工作者決定除非暴風雪來臨，要不然不論晴雨都要進行拍攝，而假如拍攝時真的有暴風雪侵襲，那整個拍攝時間就會移至下個周末。

3. 片中並沒有夜景，但因為當時美國西岸的冬季白天時間不長，所以副導演每天都需要查日出日落時間，才能將有限的白天時間最大化利用。

4. 片中的未成年演員只有7歲，而根據紐約州的孩童表演勞工法，他每天最多可以在拍攝現場工作到8小時。但他當時每天總共只能工作4小時（在每天規定的8小時以內），父母其中一人或是法定監護人必須在片場隨時陪同，而副導演也清楚與未成年演員合作拍攝可能需要多花一點時間。

5. 拍攝的第一天是個還不錯的一天，雖然有點不太尋常，因為大部分的場景都是依照劇本順序拍攝；而第二天的拍攝內容則是因為情緒上的節奏較為高漲，演員們比較容易能融入角色當中。

6. 兩天的拍攝期程兩位主要演員都有參與，其他演員或臨時演員都只有參與第一天或第二天的拍攝。

7. 在黃色房子的打架，編排這場戲時，彩排與鏡頭取景的程序走了比較多次，這樣才能讓演員以安全的方式演出「又打又罵」的內容；而在把空心磚丟進窗戶內這場特技場景時，他們預留了比較多的時間，這樣演員才能把保麗龍做成的道具空心磚「假裝」成真的。而在這種特技場景裡面，鏡頭取景也極為關鍵，此片的導演已知道如何辨識出電影中關鍵的喜劇節奏，並留下足夠

的時間把鏡頭拍到好。

8. 準備拍攝第一天的出鏡車輛時，需要花一點時間把相機設置在車上。

建立拍攝順序表

當分析完期程後，我們就可以開始製作拍攝期程的拍攝順序表了。在電影製作過程，這是我最喜歡的步驟之一，下頁會用《聖代》作為範例，列出該片的拍攝順序表。

出鏡演員

1. 瑪莉
2. 提姆
3. 女人
4. 青少年店員
5. 金髮女人
6. 男人

場次	內／外景	地點	細節地點	描述	頁數
2	外景	黃色房子路邊	停在黃色房子路邊的車子中	車輛開往路邊，瑪莉拿下眼鏡。	2/8
4	外景	黃色房子路邊	停在黃色房子路邊的車子中	提姆漫不經心地玩弄著車門鎖按鈕	1/8
6	外景	黃色房子路邊	停在黃色房子路邊的車子中	提姆看著瑪莉坐進車中前座，瑪莉笑著將眼鏡戴上。	2/8
3	外景	黃色房子	黃色房子／草坪	瑪莉按了電鈴，並在門口與一位女人吵架。	2/8
5	外景	黃色房子	黃色房子／草坪	女人跟瑪莉地走回房子，瑪莉從車中拿出一塊空心磚，走回房子並丟出磚塊。	3/8
1	內景	郊區車輛內	車輛	瑪莉載著提姆在街區裡問路。	2
7	外景	街區街道	街區街道	車輛疾駛而去。	1/8

第一天結束，2015年1月22日星期四──總頁數：33/8頁

場次	內／外景	地點	細節地點	描述	頁數
8	內景	冰淇淋店	冰淇淋店櫃台	青少年店員正在做一份大的聖代	1/8
9	內景	冰淇淋店	冰淇淋店內桌子	瑪莉撥弄了一下頭髮，放鬆下來，並對提姆微笑。	2/8
12	內景	冰淇淋店	冰淇淋店內桌子	當提姆在吃聖代時，瑪莉突然愣住。	1/8
11	外景	街角	街角	男人和金髮女人牽手走在街上，坐進加長轎車後開走。	3/8
10	內景	冰淇淋店	冰淇淋店內桌子	提姆很快地吃著聖代，而瑪莉則從店內窗戶外看見了什麼。	2/8
13	內景	冰淇淋店	冰淇淋店內桌子	當瑪莉詢問提姆關於黃色房子的事情時，他吞了一大口冰淇淋。	4/8

第二天結束，2015年1月23日星期五──總頁數：15/8頁

檢核進度表

當拍攝期程的拍攝順序表完成後，下一步就是要開始製作檢核進度表以掌控拍攝中各種不同元素的進度。這種表格能讓每個部門依每天的情況安排會使用到的元素，包括演員、臨時演員、道具、服裝、髮型／彩妝、動物、地點與場景。

每份檢核進度表都只會著重於一項元素，並在每天的拍攝期程中記錄此元素的情況。表中使用的是簡化的日曆，以及每項元素在影片中開始與結束使用的縮寫，每項元素或演員都會被列在表中的左方表格，其餘的表格則是註明拍攝日與工作進度。

SW—開拍：該元素或角色演員在拍攝開始工作的第一天。

W—有戲：該元素或角色演員在拍攝工作的每一天。

WF—殺青：該元素或角色演員在拍攝工作的最後一天。

SWF—開收工：該元素或角色演員在拍攝開始工作的第一天，也是最後一天。

旅行：該角色演員的旅行天數總和。

工作日：該元素或角色演員工作天數總和。

休假日：該元素或角色演員假日天數總和。

開始：該元素或角色演員在拍攝開始工作的日期。

結束：該元素或角色演員在拍攝結束工作的日期。

總計：該元素或角色演員在拍攝工作期程中的旅行、工作與假日天數總和。

以下是《聖代》片中所有部門的檢核進度表。

2016年12月8日
11:24 AM　　　　　　　　　演員檢核進度表　　　　　　　　　頁一之一

月份 / 日期	01/22	01/23	狀態						
星期	四	五	旅行	工作	暫留	度假	開始	結束	總計
拍攝日#	1	2							
1. 瑪莉	開拍	殺青		2			01/22	01/23	2
2. 提姆	開拍	殺青		2			01/22	01/23	2
3. 女人	開收工			1			01/22	01/22	1
4. 金髮女人		開收工		1			01/23	01/23	1
5. 男人		開收工		1			01/23	01/23	1
6. 青少年店員		開收工		1			01/23	01/23	1

2016年12月8日
11:25 AM　　　　　　　　　臨時演員檢核進度表　　　　　　　　頁一之一

月份 / 日期	01/22	01/23	狀態						
星期	四	五	旅行	工作	暫留	度假	開始	結束	總計
拍攝日#	1	2							
2位孩童	開收工			1			01/22	01/22	1
5位街上行人		開收工		1			01/23	01/23	1
中年男子	開收工			1			01/22	01/22	1
加長轎車駕駛		開收工		1			01/23	01/23	1

2016年12月8日
11:26 AM　　　　　　　　　車輛裝檢核進度表　　　　　　　　　頁一之一

月份 / 日期	01/22	01/23	狀態						
星期	四	五	旅行	工作	暫留	度假	開始	結束	總計
拍攝日#	1	2							
加長轎車		開收工		1			01/23	01/23	1
郊區車輛	開收工			1			01/22	01/22	1

2016年12月8日
11:26 AM 道具檢核進度表

月份 / 日期	01/22	01/23	狀態						
星期	四	五	旅行	工作	暫留	度假	開始	結束	總計
拍攝日#	1	2							
大湯匙		開收工		1			01/23	01/23	1
櫻桃		開收工		1			01/23	01/23	1
眼鏡	開收工			1			01/22	01/22	1
垃圾桶	開收工			1			01/22	01/22	1
熱巧克力醬		開收工		1			01/23	01/23	1
冰淇淋聖代		開收工		1			01/23	01/23	1
車鑰匙	開收工			1			01/22	01/22	1
小粉餅盒		開收工		1			01/23	01/23	1
彩糖		開收工		1			01/23	01/23	1
濕巾		開收工		1			01/23	01/23	1
鮮奶油		開收工		1			01/23	01/23	1

2016年12月8日
11:28 AM 場景陳設檢核進度表

月份 / 日期	01/22	01/23	狀態						
星期	四	五	旅行	工作	暫留	度假	開始	結束	總計
拍攝日#	1	2							
電鈴	開收工			1			01/22	01/22	1
冰淇淋店桌子		開收工		1			01/23	01/23	1

2016年12月8日
11:27 AM 　　　　　　　服裝檢核進度表 　　　　　　　頁一之一

月份 / 日期	01/22	01/23	狀態						
星期	四	五	旅行	工作	暫留	度假	開始	結束	總計
拍攝日#	1	2							
羽絨外套	開收工			1			01/22	01/22	1
提姆的髒衣服		開收工		1			01/23	01/23	1

2016年12月8日
11:27 AM 　　　　　　　特殊效果檢核進度表 　　　　　　　頁一之一

月份 / 日期	01/22	01/23	狀態						
星期	四	五	旅行	工作	暫留	度假	開始	結束	總計
拍攝日#	1	2							
道具空心磚	開收工			1			01/22	01/22	1

如你所見，所有的資訊都從最初為每個場景製作的元素細目表而來。為每個表格輸入正確資訊是十分重要的，這樣副導演與核心團隊主管才能掌控每項元素在各個部門每天的進度。如果這個步驟有做好的話，就不會有人把道具搞丟，或是在某個拍攝日中的特定場景使用錯誤的車輛。

拍攝期程安排：怎樣才能知道某樣東西要花多少時間拍攝？

安排電影的拍攝期程是一項藝術，而不是可量化的科學。熟知如何安排的人通常都有一些獨特的特質組合：對電影拍攝安排的大方向、每天拍攝進程及枝微末節的細節有足夠的理解，並在不斷更動的期程中，考慮到所有的因素。

在安排拍攝期程時，有許多因素必須要考慮，像是劇組的大小、劇組遷移的次數、拍攝地點或攝影棚的準備時間、劇組人員能以多快的速度卸貨並完成準備、演員們能以多快的速度完成妝髮與服裝準備，以及其他可能影響到期程的技術性問題，像是設置推軌或吊臂鏡頭等等。

當在小成本製作的拍攝現場工作時，從正式通告時間到當天實際拍攝開始，我通常都會預留2小時的時間；雖然我都會先在期程中放入這預留的2小時，但我知道在我們拍好第一個鏡頭前，還需要2個半小時，不過這其實也是個經驗之談。從那之後，副導演會再根據拍攝順序表與實際的準備工作，來完成當天其餘的安排。

每 6 小時供餐一次，以及其他會影響期程安排的工會規定

工會提供的合約中有許多規定會直接影響到期程安排。對低預算的製作團隊來說，劇組工作人員通常都是非工會成員，而演員則是工會成員；有些團隊可能會與一些工會成員的劇組人員合作，但不會是全數成員，可能是工會所屬的攝影與場務、電工部門成員，但其他人都會是非工會成員。假如你的團隊有採用任何一個工會的合約，你和副導演便需要了解供餐時間、誤餐罰鍰、通勤時間、加班以及攝影棚區間的規定，所以記得要參閱合約以了解這些規定的細節。以下則是一些你需要了解的合約規定：

供餐時間：第一個要遵守的規定就是每6小時一定要提供一次熱騰騰的餐點給整個劇組。假如你的通告時間是早上7點，那你最晚一定要在下午1點前休息吃午餐，用

餐時間最少要持續半小時，而時間要從全部的演職人員都拿到餐點後才會開始計時；假如提供的午餐是自助式，等到每個人都拿到一整盤食物後再開始計時。在整個劇組吃完午餐返回工作崗位後，又會重新開始6小時的倒數，而那時你又必須再提供一次熱的餐點給大家享用。不論你是否有採用工會合約，這個規定一定要遵守，因為每6小時供餐一次是做人的基本啊！

　　誤餐罰鍰：誤餐罰鍰是當你沒有每6小時供餐一次時，依照工會合約被處以罰鍰。罰鍰的金額通常是以1小時的薪資做為基準，每15分鐘增加一次（雖然這個可能會依每個工會合約而有所不同）。所以假如午餐時間誤點半小時，那根據工會合約內的規定，你就必須支付工會成員兩倍的誤餐罰鍰。

　　空檔時間：空檔時間是指前一天結束拍攝工作的時間，到隔天拍攝日的通告時間。對於簽署工會合約的演員們來說，周轉時間至少要12個小時；而對不是工會所屬的演職人員來說，中間至少也要有10小時的空檔，以確保演職人員是在安全的情況下工作，而空檔時間只要少於10小時的便無法保證人員的安全，也無法長久。

　　加班時間：演職人員的薪水是根據時薪模式支付，一般來說分為三種時段，一天8小時、10小時或12小時。對演員公會的成員而言，他們薪資的標準都是以一天8小時計算，劇組人員的工會合約通常是一天10小時，不過有時你可以與他們商量將標準改為一天12小時，而用餐時間通常是不會納入時數的計算，所以那半小時便是「無償」的時數。在演職人員完成一整天的時數後，每小時的加班費會以2小時或4小時薪資標準乘上1.5倍計算，最高可達薪資標準的2倍。

　　攝影棚區間：這個概念是指在一個大城市中，被認定為「攝影棚區間」的區域。所以假設拍攝地點是在攝影棚區間，演職人員往返片場與拍攝地點的通勤時間是不記薪的；假如拍攝地點是在攝影棚區間外，演職人員花費在往返家中（或是接送點）與片場上的時間便會計薪。

　　通勤時間：通勤時間指的是當演職人員從離開自家通勤至片場的時間，而在工作結束時反之亦然，也被稱為「點到點通勤」。這個概念的意思是當演職人員離開自家便開始記薪，直到他們返家為止，通勤時間也會被納入工作時數中，而你需要根據這個工作時數支付薪資。有時你可能會需要提供一輛廂型車到某個集合點來接駁演職人員至片場，而從車輛離開集合點起就會開始記薪，直到當天拍攝結束後演職人員回到集合點為止。

第一副導的各個面向

　　第一副導在任何專案內都會是一個極為重要，也是舉足輕重的劇組成員，就如同導演與製作人一般，他們會為每星期、每天以及每小時拍攝的運作奠定基礎。在過去的經驗中，我有和幾個極為少數霸道又愛大呼小叫的副導演合作過，但我也與許多精練能幹，簡直是世上最有能力的副導演合作過。這的確是個很艱難的職位，但對那些嫻熟於此工作的人來說，看著他們工作實在讓人大開眼界，最優秀的副導演都是根據多年來的經驗、直覺、電光火石間對事情的分析能力，以及對工作夥伴彼此的尊重，來協調運作並做出決定。他們需要對人性有精準的觀察、優秀的溝通協調能力（當一位要大牌的女明星正在發脾氣時，你要如何讓她自己踏出休息拖車呢？）、驚人的耐力，以及能夠以快速有效率，又安全地將一大群人移動到另一個地方。同時，他們也需要對於導演所使用的電影語言有深刻的了解，並對鏡頭拍攝提供建議，還能夠在拍攝日快結束時，在逐漸消逝的日光中完成某個場景的拍攝。這些確實是很困難的要求，但能做到以上要求的人的確存在，而當你找到這些人並與他們一同工作時，那絕對會是難得的體驗。

如何才能與副導演合作愉快？

　　副導是所有劇組人員的關鍵，他們聽命於製作人與導演，而保持溝通順暢也是一件非常重要的事。你需要隨時向他們更新任何拍攝期程的變化，同時他們也須對導演的需求做出反應，而這個過程可能不太容易達到巧妙的平衡。作為製作人，你希望將導演的願景付諸螢幕之上，但你同時也不希望拖延到期程進度，或是超出預算，而一位優秀的副導便可以幫助你達到上述兩者。

　　當在拍攝時，我通常只會透過副導與導演溝通，因為我不希望打擾到導演，而透過副導進行所有的溝通也能讓導演專注於手上的工作。這時候，副導會最了解每分鐘所發生的事，同時也能在合適的時間將訊息傳達給導演。

　　一般來說，我只有在午餐時間才會直接與導演談話，我們通常會花點時間比對當天實際的期程安排，並討論其他較為急迫的事件。假如我們的進度落後，午餐時間便是導演、副導與製作人能夠商討對策，並決定要如何才能趕上進度的時間，有可能是要討論刪去一些鏡頭，或是某部分的準備程序以補上落後的時間。這必須是個溫和的協商過程，因為沒有導演希望刪去當天拍攝列表中的任何一個項目，但在午餐結束後，你們還是必須討論出一個每個人都能接受的對策；假如你們沒有討論出對策的話，接下來下午的情況便會更為糟糕，而拍攝進度也會更為落後，預算也可能會超支。

所以在午餐時間達成共識是極為關鍵的，作為製作人的你會需要就如何進行當天剩餘的進度分享你的看法，但同時也要記得這是一個對話的過程，而副導則是可以在幫助解決問題方面，扮演一個不可或缺的角色。

敲定期程

　　至少在主要拍攝期程開始的一個禮拜前敲定期程是個至關重要的程序，這樣每個部門與所有的演職人員才會知道何時要為某場戲做準備，或是要做什麼樣的準備。假如你不停地變動期程安排，那演職人員便無法為每場戲做好充足的準備，同時也會讓大家很難做好自己的工作，最後也會對拍攝過程帶來負面的影響。

本章重點回顧

1. 在主要拍攝開始的幾個禮拜前僱用副導，這樣他便可以幫助你完成分場劇本表與期程安排。
2. 當你在決定什麼才是對專案來說最好的安排時，記得要遵循期程安排的原則。
3. 在元素細目表中放入所有的元素後，你便會有個依劇本順序排列的拍攝順序表，而下一步就是將每個順序重新排列，以按照拍攝順序安排期程。
4. 為拍攝中會使用到的所有元素，還有各個部門制定檢核進度表。
5. 遵循工會合約中關於加班時間、誤餐罰鍰以及空檔時間的規定。
6. 與副導在工作上保持同步，這樣才能將製作團隊的效率最大化。

Chapter 12

拍
攝
期

用心體驗當下,將自身沉浸至所有的細節中,並對眼前的人、挑戰以
及行為作出回應。不要再逃避,也不要再給自己招來不必要的麻煩。
是時候開始真正地生活,並全身心地品味你現在身處的情況當中。

——愛比克泰德(*Epictetus*),羅馬斯多葛學派哲學家

既然你已經完成我們在第6章〈前製〉中討論到的所有任務與步驟，接下來你就準備好迎接主要拍攝第一天的到來了。你已經為這個時刻努力了幾個星期，甚至是幾個月，那現在終於可以開始實際進行專案，而不是只在討論要如何進行專案了。說實在的，我到現在都還能感受到這個階段所帶來的欣喜之情，還有大家一起完成一項任務的喜悅，這真的是一個奇妙又極有成就感的過程。終於，現在就可以縱身一躍，開始大展身手了。

主要拍攝階段開始的前一天晚上

設想即將到來的這一天

就如在前製階段章節所提到的，預先設想對我來說是一項極為關鍵的工具，而且我非常推薦大家使用。找個地方坐下來，並開始設想即將到來的這一天。從你睜開眼睛的那一刻開始，一直到拍攝結束、你拖著疲憊的身軀回家為止，將所有的細節都在腦中想過一遍，而且要鉅細靡遺。在我參與的每個電影製作案中我都會這麼做，而預先設想的確是個不可缺少的過程，雖然這可能會聽起來有點虛無飄渺，但我數也數不清這個方法已經幫了我多少次的大忙，這能讓我在前一天就抓到有所疏忽的地方，而不會讓這些疏忽嚴重影響到隔天的拍攝。

我總是從一天的開始著手：設想自己聽到鬧鐘響起，把鬧鐘關掉後，起床洗澡並開始梳妝打扮。接下來我要想好自己今天要穿什麼衣服，再看著自己吃早餐，準備帶著我的電腦，還有其他東西出門。然後我聽見了門鈴響起，是製片助理開車來接我去片場了，而因為我們的通告時間是在交通高峰期內，所以我提前找了資料，看看當天早上哪裡有施工區域，而我們就這樣避開塞車區域，並順利準時地抵達拍攝地點。

我設想著我與副導演，還有後場製片團隊一同抵達片場，並確保我們有攝影棚經理住家與手機號碼（萬一他遲到的話），這時後場製片團隊開始提供咖啡，而副導演和我則還有多餘的時間能再確認一些在最後一刻出現的期程安排問題。接下來在我的設想中，現在就是劇組人員開始陸續抵達的時間了，來吧！要開始大顯身手了！

你從上面的描述中應該就可以大概了解這個概念了，而我真的是每天每刻都在做這件事。當我在設想時，我常常會「看到」有些可能會成為問題的事情，或是有所

疏忽的事情。啊！我忘記打給接送演員的司機，告訴他接送時間要提早15分鐘；或是我們沒有跟場景經理說我們的製片團隊車輛清單會多增加一輛廂型車；又或者現場執行製片需要提醒造型組，我們已經決定讓女主角在第一場戲中換成藍色洋裝。不過既然還有一天的時間，所以我就還有時間來處理這些問題，只要我有提前預想過隔天一整天的情況，就可以以平常心應對。在我腦中，我已經把全部的事情都做過一遍，所以我隔天其實是在做第二遍，而凡事做第二遍都會比較簡單！

確認所有的通告時間與人員接送

在拍攝日開始的前一天晚上6點前，記得確保你有與負責發通告給所有演職人員的人（通常是副導演或製片經理）再次核對，並確認所有人都有回覆收到通告的訊息。假如有人尚未確認，記得請負責人再次致電、傳訊息或發電子郵件給這些人，直到確定每位演職人員都有回覆；而至於司機，記得提醒他們隔天早上要接的人是誰，或是要取件的物品是什麼。

早點上床睡覺，並確保導演也是如此

這點真的很重要，記得你有提前準備好所有的事情，這樣你才能在拍攝開始前好好睡一覺。如果可以的話，記得確保導演也有足夠的睡眠，雖然你們兩個未來幾天都會純然靠著興奮來運轉，但那沒辦法持續太久。電影製作過程是場馬拉松，而不只是短跑衝刺，所以你需要調整一下自己的步調。

設置兩個不同、裝電池的鬧鐘

我實在是看過太多人睡過頭，然後就這麼錯過通告時間了，要不是因為半夜停電，而他們的插電式鬧鐘早上就沒有響；要不然就是他們完全依賴飯店早上提供的電話喚醒服務，而飯店櫃檯卻忘記打電話了。

所以我強烈建議設置兩個不同、並使用電池的鬧鐘，我自己通常都是使用手機，再加上一個裝電池的便宜時鐘（這種時鐘最便宜可以到10塊美金），把兩個鬧鐘的時間設置相隔5分鐘響起，以免你倒頭又睡下去。千萬不要依賴飯店櫃檯提供的晨間喚醒服務，因為飯店夜班的員工有時候會忘記打電話，而你也不應該讓他們決定你隔天拍攝日的命運。之前真的有太多次經驗了，我每次都要站在飯店大廳等著某個睡

過頭劇組成員下樓，跟我一起搭接駁車到片場，所以如果我們是在外地拍攝時，我通常都會多帶一個鬧鐘，以防有人忘記帶。

主要拍攝的第一天

一部電影或影片中有主要演員，與大部分劇組成員參與拍攝的部分稱為**主要拍攝**（principal photography）；而不包括演員（外景定鏡頭或是行車經過的畫面）的部分則是被稱為**第二攝影組**（second unit photography），而接下來的部分會著重在主要拍攝上。盡量讓第一天進行得越順利越好，這是一件很重要的事，因為你希望讓所有的演職人員燃起衝勁，並進而凝聚大家作為一個團隊的信心。

製作人第一天的必辦清單：

• **手機請一直保持著開機的狀態。**從你起床的那一刻起，一直到你要睡覺為止，手機都要保持開機，這樣你才能隨時解決任何在最後一刻出現的問題。

• **提前抵達片場。**先到那邊看著所有事情是如何開始進行的，並與副導演確認所有人都有準時到達片場，而副導演、製片組成員以及後場成員都應該在其他人的通告時間前半小時到達片場，因為在劇組成員抵達時，提供咖啡、茶與貝果麵包的桌子都已經設置好是件很重要的事。

• **一起幫忙準備過程。**讓劇組人員看到你身為一個事必躬親的製作人蠻不錯的，同時也看到你是致力於讓整個拍攝過程變得更好的一個人。記得確保所有的製作團隊成員處事皆有條理，對所有情況也都有通盤的了解，這樣他們才能為所有部門提供協助。

• **建立洽當的氛圍。**這時為整個拍攝建立起互相尊重，與互相幫助的氛圍是十分重要的，因為你希望在一開始就能注入溝通、合作以及歡樂的價值觀。當我去探班其他製作人的片場時，我在十分鐘內就可以分辨出其中的氛圍是歡樂的，還是充滿畏懼與怨恨的片場。假如你是個尊重他人、抱持鼓勵態度、善於溝通又正面的人，與你一起工作的演職人員很快就會察覺，而團隊中其餘的成員也會用同樣的態度面對彼此。所以就因為你是領導者之一，你要做到的就是強大，但又不會輕易動搖。

• **與演員確認狀況。**看看演員們是否對自身的情況感到舒適，工作時是否感到愉

悅，同時也讓他們知道，你總是將他們的需求放在心上，也很感謝他們的參與。

- **與導演確認狀況。** 一切都還好嗎？他有拿到他所需要的所有東西嗎？他有得到他所要求的幫助嗎？還是他需要跟你討論關於創意部分，或是交通運輸上的問題？

- **關心副導演的情況。** 副導演有讓所有事情按進度順利進行嗎？副導演與演職人員的溝通是否良好？並如上述所提到的，為整個劇組建立起洽當的氛圍。

- **準時開始拍攝當天的第一個鏡頭。** 記得在第11章〈製作期程規劃〉中，我們討論關於要如何在拍攝的第一天，以安排一個相對容易的鏡頭開始嗎？盡量按照期程安排的時間開始第一個鏡頭的拍攝是很重要的，因為這樣大家才會從中得到繼續的動力。假如你到午餐休息時間都還沒完成第一個場次的話，演職人員就都會感到有點洩氣。

- **供應上午零食。** 如果你負擔得起的話，其實在上午發放一些零食是還不錯的，這能讓大家感覺有被照顧到，也能提供讓他們持續到午餐的能量。但記得在午餐前不要在後勤補給桌上提供巧克力或糖果，因為體內糖分的高低波動對演職人員的精神會造成很大的影響。

- **記得讓所有人補充水分。** 確保製片助理有四處巡視，並提供飲用水給演職人員，因為通常導演、攝影指導與副導演身邊的飲用水喝完之後，他們都沒時間再去裝水，而有攝取到足夠的水分，整個製作團隊才會健康又有效率。

- **準時供應午餐**（不要晚於第一個演職人員通告時間的6小時後）。延誤提供午餐會違反工會規定，也會顯現該劇組漠不關心的態度，以及安排不當的觀感。提前向劇組成員詢問每個人對什麼樣的食物過敏，或是飲食要求（像是素食或無麩質飲食）。

- **劇組中用餐取餐通常會依以下的順序：** 劇組人員、演員，再來是製片團隊成員，而當最後一個人取完餐後，午餐時間30分鐘才會開始計時。通常整個用餐的過程，從午餐時間開始到返回片場，大概會花40至45分鐘。

- **在午餐後繼續保持衝勁。** 副導演會在午餐結束後通知大家返回片場，假如你有提供好吃又健康的食物，大家吃完飯後應該會感到充滿活力，而不是想睡覺。吃完午餐後，記得讓演職人員快速返回工作崗位，這樣他們才不會失去那個動

力。

- **下午時再供應一次點心。** 如果你能在午餐的幾個小時過後再供應一些點心，那就更棒了。現在這個時候就可以在後勤補給桌上供應巧克力或糖果了，還有在桌上放上一壺剛煮好的咖啡通常也會是個好主意。

- **留意各種可能發生的問題。** 當美術部門應該準備好時，實際上他們有準備好了嗎？導演有時常在等服裝部門準備好嗎？場務領班有辦法讓他的團隊互相合作完成工作嗎？還是他們其實都在各作各的？演員們都記熟自己的台詞了嗎？演員們和導演相處融洽嗎？導演有拍到日程安排上所有的鏡頭嗎？還是我們常常跟不上進度呢？劇組內的氛圍如何呢？

- **作為製作人，你應該要對上述提到的所有問題有所掌控**，這樣你才能及時發現需要解決的潛在問題。最好的方式就是隨時注意周圍的情況，這樣你才能預測任何成為嚴重問題的可能。同時我也會相信製片經理能提前發現任何不對勁的地方，而我一整天中也會時常與他確認狀況。

- **永遠將安全放在第一位。** 確保所有人都是以安全且適當的方式工作，而你對於安全的態度會在整個劇組中樹立榜樣，所以如果每個人都清楚知道安全絕對是第一考量，他們也會跟著這麼做。

- **敲定隔天的期程安排。** 一般來說副導演手上會有隔天通告單（其中包含通告時間、拍攝場景與場次編號）的第一版，並在午餐時間時準備好跟大家討論。假如你們的進度落後，副導演可能會決定隔天要多增加一場戲（如果隔天你們還在同個片場或拍攝地點的話），並稍微調整一下拍攝順序安排。在當天拍攝日結束前與你的團隊一起討論，做出最後決定後，再透過副導演將通告單發放給所有的演職人員。

- **準時喊收工。** 在當天最後一顆鏡頭的最後一次拍攝結束後，而大家都被告知（通常都是由攝影助理負責通知）這次拍攝很好，或是有「過關」，副導演便會負責喊收工。要準時收工的原因就如上面提過的，這會讓演職人員對製作團隊能妥善安排期程，同時也能按照計劃進行一整天拍攝的能力有信心。但有時候沒辦法準時收工，所以你就要開始計劃第二餐的安排。

- **如果需要供應第二餐，記得提前做好計劃。** 你可以點一些健康又熱騰騰的食物來做為第二餐，通常是不會訂披薩，因為劇組成員會抱怨。先與部門主管討論

他們是想要坐下來吃30分鐘，還是邊走邊吃的第二餐，**邊走邊吃的一餐**指的是當食物抵達後，劇組成員會大概花10分鐘拿一點食物吃，然後再回去繼續工作（如果當天拍攝其實會在一小時內結束的話，劇組成員通常都會偏向選擇邊走邊吃）。這邊要注意的是如果你採用的是邊走邊吃的一餐，演職人員在用餐時間仍然會計薪（相對於坐下來吃飯則是不會），因為邊走邊吃會被認定為還是工作時間。

- **保持一天12小時工作時間，並預留10至12小時的空檔時間**。就如上文所討論過的，你不會希望一天工作超過12小時。假如你一天的工作時間就是12小時，那你就不需要提供第二餐，同時也可以為所有演職人員預留10至12小時的空檔時間。前面也有提到，空檔時間讓演職人員有時間可以睡個好覺，同時也對整個團隊的安全極為重要。

在片場中發布通知的人選

術語	由誰通知	原因
「全場安靜」	副導演	讓所有人安靜，並讓他們知道你準備要進行拍攝了。
「開始錄音」	副導演	請錄音師開始錄取聲音。
「錄音中」	錄音師	讓所有人知道現在正順利地錄音中。
「開始攝影」	副導演	請攝影部門開始攝影。
「攝影中」	攝影指導、攝影機操作員或攝影助理	讓所有人知道現在正順利地攝影中。
「臨時演員開演」	副導演	如果需要的話，可以說這句話讓臨時演員開始表演。注意：*如果你是僱用工會演員，只有副導演可以指揮臨時演員。*
「開演」	導演	讓所有人開始表演該場次。
「停」	導演	讓所有人知道該場次拍攝已結束。

注意：假如攝影機攝影時同時有錄取聲音，那就不需要喊「開始錄音／錄音中」了。

收工檢查清單

當你喊了「收工！」之後，有幾個步驟要請所有演職人員做到，這樣才能正確地完成當天的工作：

1. 所有的演員都要換回自己的衣服，並將他們的戲服歸還至服裝組。千萬不要讓演員們把戲服帶離片場，因為他們有可能會忘記帶整體服裝的某一部分，進而破壞畫面的連戲。

2. 離開拍攝地點時，要讓場地的情況回復到比你開始使用時更好。確保演職人員有將對場地造成的任何損壞回報給你或現場執行製片，這樣你們才能馬上處理。

3. 妥善處理垃圾。假如你在外景進行拍攝時，場景經理會知道要將垃圾放置在哪個地方；假如是在攝影棚內，你可以詢問攝影棚經理，並遵循適當的程序處理垃圾。

4. 確認每個部門都有對需要清洗的物品進行處理，像是連夜清洗任何必要的服裝，或是完成陳設的最後部分等等。

5. 確認製片經理已準備好當天的拍攝紀錄，**每日拍攝紀錄**中會記載收工時間、當天拍攝的膠捲或錄影帶（包含影帶編碼）數量，以及其他相關的資訊。

6. 確保所有演職人員都有完成他們在收工後應該完成的事項，並請他們完成後盡快離開片場，因為你希望他們能盡快結束工作計時，這樣你才不用支付加班費。

7. 收集所有的視覺媒體／鏡頭拍攝素材（由攝影助理與影像檔案管理技師整理）、攝影紀錄（包含該鏡頭拍攝編碼與技術性的筆記）、錄音音軌素材，以及錄音紀錄，並製作訂單（purchase order, PO），其中應詳細列出送往後製公司的素材數量與種類，同時也應包含要如何處置這些素材的書面指示（例如：轉碼、配音、備份、存檔等等），以及應送往剪輯室的時間與狀態。

8. 請一位你信任的製片助理將媒體素材送往後製公司，並提醒助理**直接**前往目的地，中間不要在任何地方停留，因為這些素材絕對不能被單獨留在車輛

內，即使是只有一下子都不行。業界中每個人都聽過這樣的恐怖故事，當製片助理停下車去加油時，放在副駕駛座位上的膠捲就這麼被偷走了。

9. 記得所有拍攝好的素材都至少要存放於兩個不同且分開存放的硬碟或是雲端硬碟作為備份，這麼做能保證你的專案的安全。我有個學生拍好他的電影後，就將存放影片檔案的硬碟與備份硬碟都放在他父母家的書房中，而他就離開那個城市去別的地方拍攝另一項專案，結果在他出門的時候，他父母家慘遭洪水襲擊，而他也失去了他所有的素材！

10. 場記所做的紀錄應同時寄給以下這些人：剪輯師、助理剪輯師與製作人，而剪輯師會利用這些紀錄來製作電影剪接的第一版（assembly cut），試著找到導演認為最好的剪輯方式。

11. 假如導演要求要在每天晚上拍攝結束後查看**每日素材**（前一至兩天拍攝的素材），建立一個工作流程會讓觀看的程序更加順暢。導演會決定他是否要讓攝影指導、其他核心主創或演員參與，通常參與的人都會在導演的筆電上或是較大的螢幕上觀看這些素材，如果參與的人數較多，你或許需要租一間放映室。

12. 通常被邀請觀看每日素材的人選會依各專案情況而有所不同，一般來說都會有導演、製作人，以及各組主創一起觀看，他們會檢查一下進展到哪裡，同時也會看電影的整體觀感、演員的表演是否能傳達給觀眾，以及其他相關注意事項。通常在拍攝階段中演員是不會被邀請觀看每日素材，記得與導演討論一下他偏好的選擇。

13. 結束後去吃點好吃的，回家後盡早睡覺，隔天起床後再重複上述的所有步驟。

第二日災難

記得要留意第二日災難現象（Second Day Disasters phenomenon），我過去參與的很多劇組，在拍攝的第一天所有事情都井井有條，但到第二天時就瞬間變成完全的災難。像是製片助理第二天就睡過頭，然後遲到了45分鐘才將主演帶到片場；餐飲供應商在路上迷路，結果比預定的午餐時間晚了半小時才到；服裝助理忘了將某位演員

在當天第三場戲會用到的手提包帶來，或是其他可能發生的災難。

　　為什麼會發生這樣的事呢？因為每個人都太過忙於第一天的準備，以至於他們沒有為第二天充分準備。第一天會進行得很順利，通常是因為大家那天很興奮，注意力也很集中，但到第二天時，興奮之情已慢慢退去，而人們這時才發覺自己究竟有多疲憊。所以第二天時，劇組人員做事時就會開始出錯，很多事情都會打混而過，但這其實並不是他們故意而為，每個人每天都想要把自己的工作做好。但電影製作是一場馬拉松，而不是短跑衝刺，所以每個人都要知道如何控制自己的節奏。確保整個團隊對這個都有共識，這樣你們才能保持高度的效率與專業精神，日復一日，週復一週。

　　我自己常會對拍攝進行地如此順利感到十分驚奇，因為每天都有極大的可能會瞬間轉變成災難性的一天。每一天的每一分鐘都有大大小小的事情需要正確地做好，所以你需要時常注意大家的狀態，並隨時掌控整個劇組的情況。

劇組之敵

　　當你在拍攝時，還有另一個你需要注意的潛在問題。說到這個，拍攝過《甜蜜與卑微》（Sweet and Lowdown）與《無厘頭4老友》（Hangin' with the Homeboys），一位經驗豐富的製作人理查德・布瑞克將這個問題稱為劇組之敵（Enemy of the Production, EOP），而你需要時常在片場中留心這類人的存在。劇組之敵就是指不論是出於什麼樣的目的，明顯地或暗地裡，嘗試要破壞整個劇組的工作。

　　有可能是一個每件事都要抱怨的人，不管是食物、薪資、長工作時數等等，並開始將這樣不好的態度擴散到整個劇組的工作環境中；或是那個人試著透過詆毀劇組中某一關鍵位置的人，像是導演或製作人，以瓦解他們在劇組中的領導地位，並試圖要掌控其餘的演職人員，進而劫持整個劇組的話語權；或是有可能是在所有人面前與導演起爭執的演員，想要摧毀導演與其餘演員的關係。

　　如果你發現劇組工作人員或演員內出現了劇組之敵，在採取任何行動前最好先與導演討論一下你的顧慮，而當你和導演達成共識後，你就需要快速地解決這個問題。這其實是個包含兩個步驟的過程：第一，試著與劇組之敵開誠佈公地談一談，說出你所目睹並觀察到他們表現出的態度、行為，或為人處世的方式，向他們解釋為何你認為這些行為會對其餘的演職人員所造成的負面影響感到憂慮，接著再詢問劇組之

敵對這個有什麼想法或感受。

確保你有真正聽到他們所想要表達的事情，他們的抱怨是否事出有因？還是出於純然的惡意，而完全無法透過討論與找出折衷辦法來解決？如果可以的話，試著找到一個雙方可以互相理解，並繼續合作的方法，再向他們說明你希望他們能改變自己的行為，並尊重劇組中的其他人；而假如他們無法做到的話，你便會不得不讓他們離職。

在你進行這場談話之前，先確定該劇組之敵的職位有備用人選，以免你最後還是需要將他替換掉。雖然沒有任何製作人會想要這麼做，但沒有了這個人之後，整個劇組才會變得更好。同時，這麼做也會對其餘的劇組成員傳達出一個明確的訊息，就是在這個團隊內並不會容忍這樣的行為。

這個方法唯一的限制就是，假如這個人是已加入拍攝的演員之一，那這就會變成更加棘手複雜的問題，可能也無法透過解僱該演員來解決這件事，只能靠討論與協商來處理。所以在與該演員聯絡之前，最好先與導演討論，這樣你們兩個對於要如何以最好的方式解決才會有個清楚的共識。

核對實際預算

在拍攝時一直都會有三種不同階段的預算，第一種是在前製階段開始時就已確定的金額，並經過投資人同意的最初預估預算；再來你會拿著這個預估預算，從前製階段過渡到拍攝階段時，計算出第二種反映出現實中不斷變動因素的暫定預算。舉例來說，在最初的預估預算中你可能為燈光／場務相關設備預留了2000美元的預算，但後來你想辦法拿到了折扣，所以最後只有花1750美元；或是一開始你覺得租用拍攝地點的費用會到3000美元，但最後真正的費用是3500美元，或是其他類似的狀況。所以你的暫定預算最後會反映出每天實際的預算。

接下來，當發票陸續送達後，你便會制定出第三種，也是最後一個階段的預算，就是發票上所列出的實際金額加總起來的實際預算，而你也會隨時更新實際的支出金額。關於這部分的細節，我們會在第14章〈完片〉中深入討論。

雪茄與上好巧克力

在拍攝當中，通常都是一些小事情會改變全局，這邊我想要說的是，好好對待與你一同工作的夥伴們，並讓他們知道你非常感激他們對該專案的協助。

我可以用一個燈光設計師朋友的經歷，對這個想法做更深入地闡述。幾年前的夏天，那位燈光設計師在北達科他州參與了某個製作團隊，那時他正試著要從一位音樂節的導演身上問到一些重要的資訊，這樣他才能做好那場表演的燈光設計，但這位導演不回電話也不回電子郵件，基本上在前製階段時他完全不理會任何尋求協助的請求。幾個禮拜在北達科他州勘景時，我的燈光設計師朋友終於見到了這位導演，他們就開始聊起來了，後來我朋友發現這位導演是一位雪茄愛好者，而他提到他以前喜歡某個品牌的雪茄，但價錢現在變得太高，所以他就換了另一個比較便宜的牌子來抽。

兩個禮拜後，當我朋友回到北達科他州做打燈彩排時，他送給那位導演一盒他之前提到的昂貴雪茄，原來我朋友那時就有記在心裡，回到紐約時就買了來送那位導演。導演當然對這個意外的禮物感到十分感動，因為以前從來沒有人為他做出這樣舉動，而我那位燈光設計師朋友往後也得到了他所需要的資訊，那場活動也順利地結束。從這邊我們就可以知道，一盒250美金的雪茄就是成功與失敗的分別。

這個故事說明了以長遠角度來說，這些表示感激之情的微小舉動，是如何能讓整個電影製作過程更加的順暢且成功，也能為大家帶來較為美好的體驗。試著想想你可以用哪些不同的方式，向那些不吝在你的專案中提供幫助的人們，表達你的感激之情。

貫穿導演性格的那條中心線

對任何類型的專案來說，製作人與導演間的合作關係皆是成功的基石。對我來說，與許多及有才華的導演們保持著長期的工作關係總是讓我感到十分榮幸，每一段合作過程都是獨特的，而為了讓我們有更佳的合作關係，這時候就需要一些特定的策略來幫助我們達成這個目的。作為製作人，任何對導演自身心態或性格的認識都會極有幫助。

在我製作人生涯的早期，我就已意識到假如能先「預測」某位導演在高壓的電

影製作過程中，對特定情況下的反應，那對我來說便是極為有利的。後來，我決定應用我在電影學校中，一門名為演員指導的課堂中學到的技巧，也就是要分析角色的「主軸」或「中心線」。對演員來說，假如你能找到你所要飾演角色的主軸，那你就可以預測這個角色往後在劇本中面對不同情況時，會有什麼樣的反應，而在與導演們合作時，我也應用了相同的技巧。

所以現在當我開始與以前從未合作過的導演共事時，我便花點時間找到他們性格的中心線。之前我曾經合作過的有些導演是這樣的：「絕不能感到無聊」、「總是渴望自由，不干受困於限制中」、「需要取悅他人」、「總是要處於控制地位」等等。在我能預測某位導演在壓力下會有什麼樣的反應後，我作為製作人的工作便變得簡單許多，而我也大力推薦這種方法！

本章重點回顧

1. 至少在主要拍攝開始的前一天預先設想隔天所有的流程，這樣你才能確保有囊括隔天所有需要完成的任務。
2. 確認所有人的通告與接送時間，這樣拍攝當天大家才能準時抵達正確的地點。
3. 早點上床睡覺，並得到充分的休息。
4. 設定兩個不同的鬧鐘，並相隔5分鐘鬧鈴，這樣你才能在每個拍攝日都準時起床。
5. 拍攝的第一天提前抵達片場，並確保一切都進展順利。與各核心主創及演員確認狀況，並在問題發生時快速地進行處理。
6. 建立起互相尊重的工作氛圍。
7. 每6小時要為整個劇組供餐一次。
8. 通告時間後的12小時內一定要喊收工，並確保每個人都有10至12小時的空檔時間（工會所屬演員則是規定要12小時），以為隔天的拍攝做準備。
9. 離開時，將拍攝場地回復到比你抵達時還要更好的狀態。
10. 避免第二日災難的狀況，並確保每個人在離開片場時，都有為隔天的拍攝做好準備。
11. 留意劇組之敵的出現，並確保你在發現他們的存在後盡快與他們面談。如有需要的話，你會需要開除這些人，因為這樣他們才無法將這種態度在劇組中擴散。
12. 記得向幫助拍攝製作的人們表達感激之意。如果大家沒有齊力合作，你是無法完成這項專案的。

Chapter 13

安全須知

你做一件事的方式，就是你這個人的處世原則。

——來自諺語、美國歌手湯姆·威茲（Tom Waits）

製作人在專案所有的職責當中，最為重要的就是所有演職人員的安全。我一定要一再強調這點，因為你每天都會需要做出影響演職人員人身安全與健康的重要決定，所以保護他們便是你作為製作人的應盡義務。而要如何保障他們的安全，與你要如何保證設備、拍攝地點，與其他電影製作要素的安全有直接的關係。

一切以安全為上

本章為此次改版的更新，同時也反映了不管在什麼時候，都要以安全為上的重要性。安全不是為了要拍到一個好的鏡頭，在當下被認為是個阻礙，大家事後才想起應該這麼做的一件事，而是在電影拍攝過程不變的考慮因素，也是伴隨著劇組中每個面向做出決定的要素。你對安全的看法會顯現你對劇組中每個成員與每個部分的尊重，同時在劇組中也應當是個共識，假如你無法遵循電影拍攝製作必要的安全原則，那簡單來說，你也就不用當製作人了，因為這是一項無比重要的職責，而你也應認真以對，並在每一天當中謹慎計劃並實踐它。在本章中，我們將會對準備、拍攝以及交付專案的各個方面來深入討論安全這個議題。

前製階段中對安全的相關準備

對製作人、製作團隊成員與第一副導演來說，確保大家在片場中有個安全的工作環境是極為重要的，而這個過程則是在前製階段，當團隊在為該專案中與安全相關的每個面向找資料與制定計劃時就會開始，並隨著製作計劃與各個要素的推動，同樣地持續在每一天當中實踐安全相關措施，而你的這個責任要直到該專案的母帶交付後才會結束。根據每個專案所要達成的目標、拍攝地點與其複雜性的不同，這些要素會因各專案而異，不過以下則是在拍攝階段前的準備工作需要遵守的幾個原則：

保險承保範圍與協議備忘錄

在第10章〈保險〉中，我們已經有對此議題進行深入的討論，包括不同類型的保險承保範圍、購買保險的方式與時機，以及保險附加條款等等。而在這章中我則是想要討論保險將會以什麼理由與方式，保障所有被僱用者與志工的安全。

在你為專案僱用任何員工或志工前，你必須先購買影視製作保險（其中包含一般責任險），以及意外險（在美國也被稱為勞工意外險）。意外險需要先安排妥當，以免有人在辦公室內或是片場中發生意外，假如你計劃要找不支薪的志工或實習生加入團隊，你需要確保這些人會被包括在你所購買的勞工意外險承保範圍內，因為有些保單只有包含支薪的工作人員，而這可能就會影響到你對招募人選的計劃。而假如這部電影會在全球不同地點拍攝，記得先搜尋該國相關法律的規定，因為法律中可能會要求演員、劇組人員需有意外險與傷殘險的保障，而每個國家對於這方面都有制定特定的法律與規定。

在你的劇組中工作的每一位成員（支薪或不支薪）都需要簽署合作備忘錄。就如在第12章〈拍攝期〉中討論的，**合作備忘錄**是演員與劇組人員與製作公司雙方都須簽署的一份文件，其中會註明該演員與劇組人員所適用的工作相關規定、薪資與加班規定、片尾頭銜以及仲裁相關規定，同時也會賦予製作公司劇組中演職人員工作成果的所有權。合作備忘錄中也會將所有受僱的演職人員編入保單承保範圍內，這樣他們才會享有應得的保障。

第一副導演的重要性

為你的劇組找到一位會將安全放第一、又富有經驗的副導演是無比重要的任務，因為一位老練的第一副導演會留意所有相關的安全規定，以及維持合適的工作環境。不管在任何情況下，他們都會與其他安全相關人員一同制定出計劃，並確保所有可能發生的意外狀況都有相應的處理方式、每一條規定都有被遵守，以及每一位劇組成員都已了解相關的規定。他們同時也會與製作人就保險細節進行討論，如有任何問題，或需要購買附加保險條款時，他們會在得到製作人的同意後，再向保險公司聯絡。

僱用適當的專業人員

為了處理特定的專業設備、特技、武器、火焰特效與其他特殊情況，你便會需要僱用一位受過完整訓練的專家，在片場中以合乎安全與法律的方式做好這項工作，所以僱用最有能力、擁有豐富經驗，以及在某些情況下持有證照的專家來處理這些工作便極為重要。你需要找到在各領域中最優秀的人選、跟他們所提供的推薦人進行查

核，以及在正式僱用前與他們見面，在這個過程中，你便可以判斷他們是否對自己的工作在行，也可以確定他們是否將安全放於其他所有考慮因素之前。

以下是在計劃任何特技、火焰特效或槍枝射擊與其他特殊效果的步驟：

1. 召集所有相關工作人員，對預定的特殊效果任務進行細節性的討論。導演、攝影指導、第一副導演、場務領班，與其他部門主管都須出席與專家的第一次討論，以確保都有討論與考慮到每個方面，而期程、預算安排及創意相關決定也會是這場討論的一部分。導演可能會想要某個特定的效果，但在預算或期程安排上可能無法實行，這時專家便會提供其他同樣安全的選項，讓討論過程能夠繼續。

2. 製作人與導演會需要對目前的情況進行詳細地詢問，尤其是在預算與期程安排的考量下，一同對可能的選項做出某些決定。當大致的計劃與相應的預算核可後，還會有一些時間讓剩下的團隊成員了解狀況，並開始進行較為細節性的準備。

3. 以下則是一部分專家（由第一副導演與製作團隊成員陪同）所會進行的工作：

 • 辨認危險所在。
 • 僱用符合資格，又有能力的相關人員。
 • 取得需要的許可。
 • 與當地執法機構人員見面。
 • 制定安全方案，並在片場中維持安控措施。
 • 建立合適的特技信號規則。
 • 準備並進行彩排過程。
 • 與所有演職人員進行有效的溝通。
 • 在拍攝當天執行特效。

4. 如果你對某項安全措施有疑問，請馬上向受過訓練的劇組成員提出。他們應該能對所有問題提出解答，這樣你才能確定所有必要的預防措施都有順利進行，也會因此而感到比較安心。

拍攝場景許可與事前計劃

當在外景進行拍攝時，記得要採取必要的預防措施，以確保所有演員與劇組工作人員、設備，以及拍攝地點本身的安全。以下則是在外景拍攝時最好的計劃方式：

拍攝場景分析

在拍攝地進行勘景與技術場勘時，製作人、第一副導演、場景經理，以及所有核心主創，都需要一同分析該場景潛在的安全疑慮。舉例來說，如果你是在偏遠地區進行拍攝，從停車場到實際拍攝地需要走半英哩（約800公尺），你要如何管理相關的交通問題？要如何把所有的設備安全地運送至森林中？最有可能的辦法就是用多一點推車與人力完成這項任務；要如何確保演員與劇組人員有辦法步行那麼遠的路程？大家要去哪邊使用洗手間？（他們沒辦法直接在森林中解決）；在可能發生的極端天氣因素下，你要如何提供遮蔽或溫暖？製作團隊有準備防蚊液、防曬乳、飲用水與食物嗎？這其中有無數的考量需要大家一起討論、計劃，最後並由整個團隊與場地業主一同核可最後的決定。

拍攝場景許可

雖然你已成功地完成場地租借的協商過程，但這並不代表交涉過程已經完全結束了。你需要確定你已確認過所有拍攝相關的計劃，並就場地潛在的安全疑慮，從場地業主那邊得到安全上的確認與可進行的同意。不要假設你已了解場地的情況，記得詢問場地的重量限制、電力需求，以及場地中有安全疑慮，而需要禁止外人進入的角落，這樣才不會有人不小心晃到危險的區域。

我曾經在新紐澤西州的一間小馬廄中進行拍攝，而後院有片泥濘的空地看起來非常適合作為我們卡車與休息拖車的停放地。在我們前往進行技術場勘時，我們有向業主說明我們計劃要停放所有車輛的地點，不過業主看了之後，就跟我們解釋後院的泥地其實非常的軟，所以無法承受那樣的重量。隨後他們便建議我們可以將車輛停放在馬廄前方的區域，雖然我們那時將所有的重型車輛都停放在同一個區域，但幸好沒有任何一台卡車或廂型車被卡在泥地中動彈不得！

對拍攝場景的保護

在拍攝時，保護場地不受到損壞是一項重要的考量。你可能會需要提早一天帶著劇組工作人員到場地，將某些特定的家具遮蓋住，或是移至車庫內，以保護家具不會受到電影劇組人員的損壞。同樣的，如果場地中有貴重的藝術品或收藏品，也應該在安全的地方鎖上保管。

或是該場地有可能才剛鋪好全新的實木地板，而場務領班想要在地板上放置推軌軌道，那除非你已經想好一個清楚又有用的計劃準備要與業主討論，要不然他是絕對不會同意的。你會需要租借搬運家具時使用的保護毯，並購買地板保護板，蓋在地板上來保護它；同時燈光師也不能在地板上使用任何膠帶，因為撕起膠帶時就會把地板的亮光漆一起撕除（我有認識一位當時就這麼做的電影工作者，而他最後就必須要付5000美金，重新保養一次那個木頭地板），你可能也需要告訴劇組的工作人員，在拍攝日時一定要穿上橡膠底的鞋子。這樣你就應該大概知道要怎麼做了，這些事情都應該要在拍攝日前先準備好，並得到業主的核可。

同樣的，記得聯絡你的保險經紀人，並了解你所購買的影視製作保險有包含什麼項目，以及你是否需要在既有的保險上購買附加險。

通告單

通告單是與所有演職人員溝通的一種重要的方式，所以記得要在每日通告單上，幫演員與劇組人員標明，在拍攝日前任何需要注意的特殊狀況。像是服裝要求，例如「只能穿著不露趾的鞋子」或「只能穿著長褲」；或是關於天氣的注意事項，例如「未來將會有較為炎熱的天氣，請注意要適當地補充水分」、「拍攝外景時將會遇到低溫，請穿著保暖衣物與靴子」，或「拍攝外景時，請記得擦上防曬霜」。

所有關於緊急狀況的重要資訊也都應標註在通告單上，像是最近的醫院、警察局與消防局等等。假如有任何緊急情況發生，大家需要知道到哪邊才能盡快得到治療。

天氣監控

對電影拍攝來說，特別惡劣的天氣情況有可能會帶來很嚴重的後果，所以製作

團隊的工作人員需要隨時注意天氣預報，並搜尋過去同時期，與拍攝地點及實際拍攝期間同樣條件的天氣模式。舉例來說，在加勒比海的小島上，每一年的8月與9月通常都是受到颶風襲擊機率最高的月份，所以可想而知的是，這兩個月中計劃在此拍攝的風險會提高；同樣的，購買影視製作保險可能也會較為困難或昂貴。

隨著天氣型態改變與逐漸惡劣的情況，製作團隊需要比以往更加小心，並想好更完善的對策。暴風雨、水災、極端高溫、暴風雪、颶風、龍捲風，以及其他更多不同型態的極端天氣，都時常促使製作團隊對這類情況制定天氣應變計劃。就這項議題多找一些資料，並將找到的資料分享給演員與劇組人員，這樣整個劇組才能對此作好準備。你可以上美國國家海洋暨大氣總署與美國國家氣象局的網站，便可以找到世界上每個角落最新的天氣資訊。

片場中的預防措施與規定

在主要拍攝進行期間，大家的焦點都會放在片場中正在進行的工作。這其實是個非常複雜的世界，充滿了演員、劇組工作人員、臨時演員，還有許多昂貴的設備，像是攝影機、燈光設備、電工器材、道具、場景陳設與搭景、服裝、特效，還有很多其他的東西，而在拍攝階段中，需要對上述提到的所有因素進行嚴格的檢視。以下則是保護每位成員，與每樣物品最好的方式：

片場安全急救箱與專業人員

每個片場最基本都應該要為演職人員準備急救箱、防曬霜與防蚊液，而製片統籌應確保現場執行製片、副導組以及所有的製片助理都知道這些東西放在哪裡，以讓他們在緊急時刻需要馬上拿到。根據在片場中會進行的特技或其他考慮因素，有可能會需要醫療人員、護理師或是救生員駐點。

上下階層管理

你要記得的是，管理電影片場就像軍事行動一般，每組都有一個明確的上下階層管理。舉例來說，在場務組中從上到下的順序為：場務領班、場務助理、第三場務、第四場務等等，每個人都要向他們的上級負責，而場務領班的主管則是攝影指導

與第一副導演，最終也要向製作人與導演進行匯報。每個人都應了解自己與部門中其他人的關係，以及各組要如何對其他組進行匯報，這是一件非常重要的事。

工會代表

所有的工會／公會合約中，都會要求僱用工會成員的劇組，在前製、拍攝與完工階段的每一天指派一位工會代表。通常這位人選會由片場中的工會成員投票決定，而這個人理應對所有相關的規定相當了解，他也會是對任何安全或工作環境議題進行討論的主要人選。第一副導演與製作人會與這位工會代表直接交涉，以快速處理任何狀況，這對保障演員／劇組成員的安全也是極為重要的。

安全性會議

在每個拍攝日的開始，假如有任何需要注意，不尋常的安全疑慮時，都應該與所有演員與劇組成員一起開個簡短的安全性會議。可能是在拍攝地點中有些地方是「禁止進入」或「不安全的」，或是某些需要考量的特殊情況，像是「接近中午可能會有暴風雨」，以及在片場中進行特效時應遵守的規定，這些都應該要對全體劇組成員說明。

如上述提到的，製作團隊應該要隨時在後場補給桌上提供防曬霜、急救箱以及飲用水，當有需要時，也應提供休息拖車、可展開的遮陽帳，以及其他能讓演員與劇組成員休息的地方。

根據各個拍攝場景的狀況，有可能會需要僱用保全來保障演員與劇組成員及器材設備的安全。若晚上在外景或不太安全的街區中拍攝時，也可能會需要同樣的防護措施，所以記得提前計劃。

空檔時間與劇組大隊移動

就如在第12章〈拍攝期〉中討論到的，工時過長又沒有足夠空檔時間的演員與劇組成員，在任何劇組內都會是最為危險的違規行為之一。工會合約中明確規定工會所屬成員一定要有12小時的空檔時間，但即使你的劇組不是工會所屬，還是需要按照這些規定來安排期程。在業界中，大家都聽過因缺少足夠睡眠時間，造成劇組的工作人員過於勞累或感到疲憊不堪，最後因此過世，或是因疲累引起的意外而死亡。

劇組移動（在第11章有討論到）需要整體演職人員將全部的器材設備與電影製作需要用到的東西打包好，再開車到另一個地點，並在那邊重新設置好所有的東西。這麼做不只會減少實際拍攝的時間，劇組成員也需要花費很多時間與力氣重新布置，同時也會對設備與運輸車輛造成一定的耗損。盡量避免劇組大隊移動的需要，並減少一天當中預定進行此項任務的次數。

動物與動物訓練師

動物是有感知的生物，因此也應如保護片場中的人類一般，保障牠們在拍攝時的安全。如果人們都是以人道且善良的方式好好對待動物們，對片場中的人們或是以整體劇組而言都會安全許多。我認為一隻又驚又怕的動物在片場中，就會成為最危險及難以預測的狀況之一。

就如同在第12章〈拍攝期〉中討論到的，假如片場中有動物演出的需要，不論時間長短，你都會需要僱用一位受過專業培訓的動物訓練師。即使你的朋友有一隻很乖很聽話的狗狗或貓貓，他們也不能就這麼帶來片場直接演出，與動物配合演出時一定要有一位曾經有相關電影拍攝經驗的動物訓練師。

動物訓練師需要確保出演的動物有受到良好的訓練，並有足夠的社交能力在片場工作；他們也應該要對動物的種類相當熟悉，並確保動物在與他們工作的期間不受到傷害、有充分休息時間、補充足夠水分與食物。訓練師會需要與第一副導演與製作人互相協調，以了解動物具體需要表演出什麼樣的動作；他們會將這些動作分解成較為容易做到的動作，再回報哪些動作是可以做到的，而哪些是不可能做到的。動物訓練師也會一同參與動物選角、預先訓練、實際在片場中工作，以及工作結束後的照顧，而在片場中，除了訓練師本人外，其他人是不得與動物進行互動的；假如有演員需要在某個場景中與動物一同演出，演員只能在拍攝時觸摸或與動物進行互動，而在拍攝間的空檔，動物則是會回到訓練師的管理下，這麼做是為了確保全體演職人員的安全。

當你的專案中有僱用動物出演時，最好請與美國人道協會（American Humane Association, AHA）一起合作。這個組織的宗旨便是「確保孩童與動物的福利與身心健康，並為了人類與動物雙方的共同利益，試著將兩者間的連結發揮出全部的潛力」。

美國人道協會同時也為電視電影劇組發起了「沒有動物在此拍攝中受到傷害」

的認證計畫與標誌，如果你想要拿到這樣的認證，並能夠在專案的片尾頭銜中使用協會提供的標誌，你便需要為你的劇組註冊；在動物進行演出時，邀請動物安全認證代表（CASR）到片場參觀；遵守協會的規定，並提交完片的母帶給協會審核，得到核可後才能使用。假如你採用演員工會的合約的話，邀請動物安全認證代表的費用可能可以全免，或是享有部分折扣。

對任何劇組來說，道德上的考量都一定會是拍攝安排的一部分。在做出讓動物出演的最後決定前，可以考慮使用電腦合成影像（CGI），或電腦動畫替代是否會是較為理想的選項。對許多專案來說，不論預算規模，相對於在片場中實際拍攝動物，後製時完全利用電腦技術以得到逼真後製效果較為容易，花費也相對較低。

最後，記得與你的保險經紀人聯絡，並了解你所購買的影視製作保險有包含什麼項目，以及你是否需要在既有的保險上購買附加險。

勇於發聲

假如你在片場中感到危險，或是看到劇組中有危險舉動，又或是你是會因這些危險舉動而受到傷害的人，你該怎麼做呢？這時你就應該勇於發聲，並盡快向核心主創與工會代表通報；如果你覺得你所提出的疑慮被忽視了，再與副導演及製作人聯絡；假如你還是覺得情況並沒有得到足夠的處理與改善，這時再向以下提到的安全熱線尋求協助。

全體演職人員的健康與安全有可能會處於危險之中，而我們每個人都應該要確保電影製作除了是個創意性的過程，更為重要的是，這是我們在每一天當中對於全體人員安全的追求。大家要謹記在心的是，這只是一部電影，所以不應該在電影拍攝時將任何人的安危置於險境。你一定可以找到其他的方法來拍攝相同的鏡頭，只是需要再努力想想要怎麼解決這個問題，並確保解決辦法對所有人都會是安全的。

假如在電影拍攝中你感到任何疑慮，以下有許多方法可以得到幫助：

• 致電國際電影攝影師協會（ICG）的安全熱線：877-424-4685
• 致電美國導演工會（DGA）的安全熱線：800-342-3457
• 致電美國演員工會（SAG）的安全熱線：844-723-3773
• 下載免費的片場安全應用程式（Set Safety，支援蘋果iOS與安卓Android系

統），裡面有提供許多服務，像是一鍵致電給安全熱線、回報過長工時、提交過長工時的證明，你同時也可以瀏覽美國導演工會布告欄上，關於各種不同拍攝情形所需要的安全守則與要求。

後製階段與最終交片的安全措施

在後製階段時，保證專案檔案的安全就與保護專案中的其他部分一樣的重要，而在第12章〈拍攝期〉中，我們也討論過要將拍好的片段備份在很多不同的硬碟、雲端硬碟中或是其他儲存裝置上。當你在剪輯影片時，每天一定要將最新的剪輯版本存好檔，這樣已經剪輯好的素材才不會不見。

採取所有你可以想到的安全防護措施，來確保旁人無法從外部駭進你儲存檔案的方式。在最終版母帶剪輯完成，準備好要進行公開試映前，你都不會希望讓任何人看到還未完成的檔案，而盜版在電影產業界中也是個頗為猖狂的問題。記得提前計劃在影片剪輯階段的安全措施，並確保所有相關人員，以及外包的後製公司都會好好遵守你所訂下的安全相關措施。

錯誤疏漏責任險

當你的專案全部完成後，假如這部電影會在電視上播放，或是透過發行商發行，你便會需要購買錯誤疏漏責任險（Errors & Omissions, E&O）。就如在前文中討論到的，製作人需要填寫一份正式具名的問卷，其中會就法律層面對整個專案內完成的所有工作進行提問，並確保這些程序是否都有以正確的方式完成，而同時你也需要提供授權使用表、協議備忘錄、授權協議書與保密協定（Release forms, deal memos, licensing agreements, confidentiality agreements）等相關文件，以確保此專案在這方面做得滴水不漏，而不會因此有遭到訴訟的機會。假如有人決定要對製作公司或該專案的電影工作者提起訴訟，錯誤疏漏責任險便會承擔打官司的費用。

監控與保護設備

電影拍攝用的設備，像是攝影機、燈光與電工相關器材、推軌、吊臂、無線

電、卡車、廂型車等等都極為昂貴，所以保護這些器材不要受到損壞或被偷竊，對任何製作人來說絕對是第一要務。為了達到這個目標，你可以遵循以下的步驟進行：

設備損壞

為了避免、盡量控制不要讓拍攝用的設備受到損壞，最好的方式就僱用一位你能找到最為專業，也最有經驗的劇組人員來幫助你。你可以算一下，假如你無法負擔僱用一位專業的助理攝影師，所以你就找了電影學校的一個朋友來填補這個職位，結果他們最後把鏡頭用壞了，那維修的費用會遠比你一開始就決定要聘請一位專業人士來完成這項任務還來的更多。

專職的劇組人員有受過專業的訓練，要小心對待並使用手上的設備器材，他們也會知道應該要注意到那些因素、如何保護設備，以及如何應付處理不可預見的情況與事件，對這些情況的了解也能在拍攝時預防技術問題的發生。反之，經驗尚淺的劇組人員可能會以錯誤的檔案格式進行錄音，或是沒有注意到某項設備所發出的警訊，以至於在後製階段時浪費了許多時間與金錢。

檢查設備

我們在第6章〈前製〉中已經有討論過設備檢查的重要性，而這麼做也是避免設備發生問題的另一種方式。在正式拍攝的前一天，透過讓助理攝影師與其他技術人員檢查你要租用的設備，你便可以確保所有設備在拍攝當天都可以正常運作。而假如你沒有在離開租借公司之前完成對設備的檢查，那麼即使在你取貨前有任何既有的損壞，歸還設備時你還是會被要求對有損壞的設備進行賠償。

避免設備失竊的安全措施

如前所述，所有在電影拍攝中會用到的設備都極為昂貴，所以不管是在拍攝前、拍攝中，以及拍攝日結束後，隨時將設備放置在一個安全、乾燥又有受到保護的地方是件極為重要的事。當你從租借公司領取設備時，廂型車內需要留有兩位製片助理，一個待在上鎖的車輛內，而另一個則負責將設備從租借公司搬運到車上。隨行的製片助理不管是在上鎖的車輛內或其他地方，都要隨時注意設備的所在與安危，假如兩個助理其中一人想要使用洗手間，另一位就必須留在原地看守租借的設備。要這麼

做的原因是過去已經有太多租借設備從車上被偷的事件了，而且即使是助理們只有離開設備幾分鐘，也還是被偷了。

在片場中，你也還是需要隨時保持同樣高度的警覺心。即使是在攝影棚內，你也需要確保演員與劇組成員以外的外部人員，在沒有得到許可或有人陪同之前，是不能直接進入片場的。有些劇組會使用隔板隔開拍攝地點，以確保只有有權限的人員才能進入，同時也有可能需要在周圍增派警衛人員。而至於外景拍攝，情況就會更加複雜了，你可能就需要多派幾個製片助理坐在上鎖的車輛中看守設備，或是守在片場中的設備周圍（通常被稱為留守隊），以確定不會有人可以直接將昂貴的攝影機或鏡頭箱帶走。

最後，製作團隊成員最重要的職責之一，就是在晚上與沒有拍攝時，將劇組中的車輛與設備妥善地存放在安全的地點。一般來說，劇組都會在有24小時攝影監控並有警衛駐守的停車場中租用車位，以用來停放所有製作團隊或裝有設備的車輛，而每組都會有一位司機每天到停車場中取車與還車。所以製作團隊需要做好這方面的功課，有時候也需要提前預約這種類型的停車場，這樣不管是在準備、拍攝或電影完片階段，都會有個安全的地方可以停放車輛，而在電影製作的熱門地點或大城市中記得要提前預約停車位。

如果你找不到24小時攝影監控或有警衛駐守的停車場，那你可能就需要每天將所有的設備移到安全的地點或倉庫中，並僱用一位夜間警衛。這種方式也許需要耗費許多人力，但不這麼做的話，那些價格不菲的設備就有可能會被偷，保險也不會理賠這樣的損失，因為影視製作保險的條約內都會註明，假如設備失竊是因為劇組沒有將設備存放在安全的地點，那保險公司是不會理會這樣的索賠的。

記得與你的保險經紀人聯絡，並了解你所購買的影視製作保險有包含什麼項目，以及你是否需要在既有的保險上購買附加險。

無線對講機

最後，這邊要講講關於無線對講機需要注意的幾件事。在大部分頗具規模的劇組中，無線對講機對於在片場中進行有效溝通是關鍵性的存在，而它們也比你想像中的還要貴！即使是遺失一個對講機的電池都要花掉好幾百美金，所以記得安排一個做事謹慎，有能力的製片助理，在每個拍攝日的開始與結束時，負責發放與回收所有的

對講機與電池。每個劇組成員都要負責保管自己的對講機，而為了要掌控所有對講機與租借設備的動向，準備好一份領取與歸還登記表也是非常重要的。

設備與美術相關器材歸還

我在這邊需要一再地強調，你在歸還設備時，也需要像在領取設備時一樣的計劃周詳。很多時候，製作人們會對準備與拍攝階段太過於執著，以至於他們忘記要做好歸還所有設備與美術設計素材的計劃。而當劇組成員都已筋疲力盡，或是沒有足夠的人手來保護及歸還那些貴重的租用設備，設備失竊或損壞的可能性也就會大為提升。

所以你要確定你有足夠的劇組成員來完成歸還所有租借物品的任務。如果製片助理們每個人都嚴重缺乏睡眠，那就請另外一批劇組人員來完成這項任務；並將你手上的設備與當初的提取設備清單相比對，以確保每次你沒有遺失任何一件設備，而精心規劃一套歸還設備的計劃便可以幫助你順利完成這項任務。如上文提到的，在每部要去歸還設備或道具、場景陳設物品的廂型車與卡車上都要有兩個人，這樣才會至少有一個人會一直待在裝滿貴重物品的車輛中。

假如要歸還的設備與道具需要在車輛中過夜存放，記得要提前計劃將車輛停放在有24小時攝影監控的停車場內。直到所有租借物品都已歸還、清點，並確認無任何損傷之前，製作團隊都還是需要負起責任，所以在歸還物品的計劃階段越成功，就比較可以減少物品遺失與損壞賠償的發生。

設備的安全守則與特殊情況

在電影拍攝中，會應用到許多技術先進與貴重的設備，在銀幕上施展出屬於電影獨一無二的魔力。所以可想而知的是，當在運用以下的設備器材時，你需要特別小心。而當你決定設備種類後，記得向商譽良好的供應商租借設備，僱用專業操作人員，並遵守所有的安全相關守則。

合成式拖車

當要拍攝演員邊開車邊說話的片段時，通常都會使用合成式拖車（Process

Trailer）與架設攝影機的專用車輛（Camera Car）來捕捉畫面。當在使用合成式拖車進行拍攝時，出鏡車輛會被固定在拖車後方的平台上，所以其實該車輛的輪胎並沒有實際觸地，而演員也不用自己駕駛車輛，因為實際開車的人是拖車的駕駛。合成式拖車後方的平台可以放置攝影機、燈光電工相關設備，以及容納幾位劇組成員，通常會是導演、攝影師、錄音師與第一副導演。

但合成式拖車也不是沒有風險，尤其是在轉彎處時便時常發生意外。而在拖車上進行拍攝不是一件開玩笑的事，所以劇組成員也不能因為覺得在拖車上看起來很好玩，就直接跳到車上。

為了要避免意外發生，並保護拖車上所有人員與設備的安全，拖車駕駛應是一位老練有經驗的司機，對拖車後方平台上能容納多少攝影機、燈光電工相關設備，以及幾位劇組成員有所了解，還要取得進行拍攝所需的許可。在進行拍攝前，必須要先通知當地警察或治安官部門，並與他們一同討論拍攝計劃，得到核可後才能開始進行拍攝。

在開放給公共使用的道路上拍攝行進中的片段是非常危險的，所以假如你能封街進行拍攝，便會安全許多，你也能完全控制道路上的情況。與此相關的計劃需要與第一副導演、當地執法機關、當地電影委員會及參與的演員、劇組工作人員互相協調，而根據拍攝地點的狀況，你可能會需要僱用警察或消防局人員協助，也可能需要為此購買附加保險。

直昇機

在直昇機上拍攝空景片段也是具有潛在安全風險的部分。直昇機有分為單引擎與雙引擎兩種，而我每次都會建議製作公司只要租用雙引擎直昇機來做空景拍攝，而如果要使用單引擎直昇機進行拍攝，我本人是不會上機的，因為假如其中一個引擎故障了，也就沒有可以替換的引擎了。

與信譽良好的空拍攝影公司及直升機飛行員聯絡，並確保在設備裝置與進行拍攝時，對機上攝影機與人員的所有安全措施與其他相關安排都已就緒，而在起飛以前，所有的人員與設備也都必須要繫好安全帶。記得與你的保險經紀人聯絡，並了解你所購買的影視製作保險有包含什麼項目，以及你是否需要在既有的保險上購買附加險。

無人航空載具與無人機

無人航空載具（Unmanned Aerial Vehicles, UAV）是一項相對新興的科技，而它們在拍攝中的應用與操作的規定也會隨著時間日新月異，其中無人機便是應用此項科技的技術之一，同時也是在電影拍攝中最廣為流傳的。使用這種拍攝方式要做的第一件事，就是搜尋一下當地的法律與法規對使用無人機進行外景拍攝的相關規定，假如當地法律允許使用無人機，那你就需要僱用一位有經驗的無人機操作人員，並與當地政府互相協調拍攝計劃，以確保你的安排有遵守所有法律相關規定。

美國各州、各國，以及城市與鄉村區域對於操作無人機這方面的規定可能都不太一樣，所以在安排無人機拍攝前，請先與當地的電影委員會或相關的政府機關聯絡，以了解最新的資訊。在實際拍攝日即將到來前，就這方面的規定再做一次搜尋，因為關於無人機使用的規定變動地相當頻繁，而你也不能只從無人機操作人員那邊得到所有最新的消息。

記得與你的保險經紀人聯絡，並了解你所購買的影視製作保險有包含什麼項目，以及你是否需要在既有的保險上購買附加險。

吊臂／搖臂／懸掛式攝影機

吊臂與搖臂的使用都需要有經驗的人員進行操作，才能確保演員、其他劇組人員及設備本身的安全。第一副導演會就拍攝計劃，與吊臂或搖臂操作人員、場務部門、攝影指導，以及其他相關人員進行協調；第一副導也需和場景經理一同合作，確定這個大型設備可以進入拍攝場地，而場地中的地板也足以承受該設備的重量。同時，當設備需要在場地中移動時（因為這些設備都蠻占空間的），對於以上設備的操作，與通常被放置在吊臂後方用來作為平衡重量的鉛錘，都需要制定額外的安全守則。

懸掛式攝影機的線路要能跟著攝影機的動作，在某個固定的空間中來回滑行或移動，這種拍攝方式常用於運動賽事與演唱會中，不過這也可以被應用在有挑高天花板的拍攝場地中。使用此種設備時同時也需經過上文中提到的核可過程，並加裝雙固定安全繩索，以確保用以幫助攝影機滑行的線路不會斷掉，傷到下面的人員或物品。

記得與你的保險經紀人聯絡，並了解你所購買的影視製作保險有包含什麼項目，以及你是否需要在既有的保險上購買附加險。

特技

對任何類型的特技來說，不管是一位演員「暴揍」另一位演員，還是在聖地牙哥的高速公路上撞毀一台車，你都需要僱用一位特技指導與許多特技演員來幫助你完成這樣的拍攝。每段特技表演都需要有萬無一失的計劃，也要經過特技指導與第一副導演的審核同意；務必與攝影指導進行更為細節性的討論，這樣所有參與的人員便可以一起找出，依特技表演安排順序而言，最佳攝影是最佳攝影機角度，並規劃出詳細的分鏡腳本，標明每場戲應該要以何種方式完成，保證特技演員的安全，並捕捉到該專案所需的片段。特技演員們可能需要與動物、火焰、爆破場面、墜落、車輛撞擊、打鬥、駕駛車輛、水，以及電線等等要素打交道，所以為每種類型的特技僱用最優秀的特技演員也是極為關鍵的。

假如你採用演員工會的合約，特技指導與特技演員也是工會協議中的一部分，所以記得要搜尋關於這些職位的相關工作規定與薪資標準。

記得與你的保險經紀人聯絡，並了解你所購買的影視製作保險有包含什麼項目，以及你是否需要在既有的保險上購買附加險。

作為武器的道具

道具武器包含所有可能會傷害到旁人的物品，不論任何原因，如剪刀、刀具、棒球棒、碎冰錐、匕首、手槍、步槍與炸彈等等物品。你通常都可以找到代替真實物品的塑膠版本，看起來非常逼真，但完全不會發揮作用，也不能實際發射，而武器類的道具租借公司通常會以每週計費的方式租借道具武器給劇組使用。劇組中需要指派一位工作人員專門負責管理道具武器，不過有時候也會在打鬥片段使用這些道具武器，而這時在片場中，特技指導便會負責保管。

只要在電影片場中有使用到可發射空包彈的武器，或是鈍化的真刀具（像是做過鈍化處理的開山刀），你就必須要僱用一位武器／軍械專員，這個部分也包含了在特技中使用的道具武器，或是其他種類武器的高強度表演。

讓演員在片場中使用武器前，武器管理師會負責訓練演員，並確定他們已經了解如何使用武器；當這顆鏡頭結束，到下一次鏡頭開始前，武器管理師都會負責保管道具武器，並重新裝填子彈。在這個過程中，不會有演員或其他劇組人員可以碰到道

具武器或是收為己有。

武器管理師也需要製作並放置啞炮（squibs），也就是模擬子彈射擊到某種表面的特殊效果裝置，像是皮膚、衣物或玻璃等等，當演員手臂被槍枝「射擊」到後，它其實是個會噴出假血的小袋子，而在片場中要進行「射擊」時，都會使用空包彈達到同樣的效果。空包彈是只有裝填少量火藥的彈殼（不會裝入子彈），也可發出與實際子彈射擊時一樣的聲響；空包彈同時也會提供足夠的後座力，將彈殼從半自動槍枝中射出，模擬實際射擊的過程。因此，當空包彈沒有適當地被使用時，還是會有殺傷演員的可能性，所以只有武器管理師才能設置並負責管理道具槍枝與空包彈，因為只有他們才會知道空包彈實際的安全距離，而不會傷到演員或周圍的人員。

假如空包彈射擊的位置是直接對著，或是太過於接近演員的頭部、胸口，或其他身體部位，其實仍有致命危險，而這幾年因為劇組未遵循適當的安全守則與發射間距，導致有演員因此而過世或受傷。我就曾經看過使用空包彈近距離對著蘋果射擊的一段影片，看過之後你就可以理解這些「道具」實際上有多麼的危險。就這個方面多找一些資料，並僱用最優秀的專業人士，而當要在片場中使用任何道具武器時，記得要仔細地擬出使用的計劃。

武器管理師也能根據不同的武器種類給予建議，以最安全也最容易的方式達成某項特殊效果。而隨著電腦特效日趨成熟，現在在後製階段時也能直接放入許多不同種類的聲響與音效，更減少了片場中可能的風險。

記得與你的保險經紀人聯絡，並了解你所購買的影視製作保險有包含什麼項目，以及你是否需要在既有的保險上購買附加險。

在外景進行特技或使用道具武器拍攝

在外景進行拍攝時，周圍的人群都可以看到拍攝中使用的道具武器，與特技實際演出的過程，而這很容易就會變成一個很危險的情況。不知情的路人可能會誤將假的槍擊聲當作真的並報警，而警察就會全副武裝地抵達拍攝現場，以為真的有緊急狀況。當製作人與導演未能善盡自己的安全職責時，上述這種可能致命的情況就有可能會發生。

幾年前，有個獨立電影劇組在紐約市長島上的某間便利商店中，上演了一場假的暴力搶劫案，路人報警後，警察馬上抵達現場，並舉著上膛的槍對著一位拿著道

具武器的演員，而這位演員只是照著劇本中的情節進行電影的拍攝而已。千萬不要落到這種下場，一定要記得聯絡當地的電影委員會與警察局，並了解與拍攝相關的限制；如果可以的話，請花一些時間與資源將整個片場遮蓋起來，讓外部人士看不到裡面的動靜。最後，先準備好告知路人的通知，讓他們知道這邊正在進行電影拍攝，才不會有人以為真的有違法行為發生。

如果你的道具武器是租借的，記得與租借公司確認你要如何運送道具槍枝，或是其他類型的道具武器，因為在紐約，你是禁止帶著道具武器上地鐵的，所以你就必須要開車載著這些道具到片場。寄送或攜帶道具武器上飛機也有許多相關的規定，記得向武器租借公司問清楚，並填妥相關的書面資料，這樣才能確保你有遵守所有當地及聯邦法律的規定。

火焰爆破特效

假如你打算要為一場戲放火燒某樣物品、某人、炸毀一棟建築、製造煙霧效果，或是施放煙火，你便需要僱用一位持有證照的火焰爆破特效師（pyrotechnician）。不過也有應用到火焰但卻不需要火焰爆破特效師的例子，像是壁爐中燃燒的火焰、炭烤，或是核可的營火點，而因為啞炮所具備的燃燒性質與特殊效果，這也可能會由火焰爆破特效師負責。而如果你打算在戶外有限度地生火，不論地點你都應該先與當地的消防部門聯絡，因為某些特定街區與地區特別的乾燥，所以任何形式的火焰特效都是被禁止的，以免火焰會燒到一發不可收拾。

美國每州對於火焰特效的規定都不太一樣，所以記得確定你僱用的人員持有拍攝當地核可的證照。而就如上文中提到的，火焰爆破特效專家會負責制定安全措施，參與分鏡劇本的製作、僱用適合的工作人員，並與第一副導演及製作人一同協調整個過程。

記得與你的保險經紀人聯絡，並了解你所購買的影視製作保險有包含什麼項目，以及你是否需要在既有的保險上購買附加險。

與鐵軌相關的拍攝

不管是以何種形式在鐵軌上（使用中或已退役）進行拍攝都還是有潛在的危險，所以我也將鐵軌放入這章一同討論。即使是退役的鐵軌也有可能會有列車在上面

行駛，而雖然這種情況發生的機率不高，但還是要做好萬全的準備。

假如你是要在鐵軌上或是周圍區域進行拍攝，你便需要找出該段路線的所有人，是私人、市、州，還是聯邦政府所有，並與所有人聯絡取得拍攝許可，雙方也須簽署一份具有法律效力的合約，以證明你的確可以在該段鐵軌上進行拍攝。你必須要準備好所有的安全措施，並與鐵路管理處互相協調合作，以確保當演員與劇組成員在該地點進行拍攝時，不會有任何列車在鐵軌上運行。

幾年前有個在鐵軌上進行拍攝的片場出了一場致命的意外，而助理攝影師莎拉・瓊斯不幸喪生。她的家人在莎拉過世後成立了一個名為「為莎拉祈求平安」（Safety for Sarah）的基金會，並自此努力不懈地提倡電影拍攝中的安全意識，更多相關資訊請上基金會的網站查詢（http://www.safetyforsarah.com）。

全球性的安全議題

在電影製作階段時，總是會有許多不同因素會影響到安全措施的制定，而製作團隊的工作就是要隨時注意有什麼樣的因素可能會帶來負面的影響。

健康警告

隨時注意政府發出的健康警告也是製作團隊的工作之一，像是世界衛生組織（World Health Organization, www.who.int）與美國疾病預防與管制中心（Centers for Disease Control and Prevention, www.cdc.gov）等機構都會隨時監測病毒爆發、全球大型流行性疾病，以及其他危害健康的狀況。在你出門拍攝前，先上這些網站確認你所要前往的地區是否有發布任何警示。

全球性事件

全球性的事件與危機也會對劇組造成影響。假如計劃拍攝的城市或區域內發生了恐怖攻擊或是群眾罷工事件，在該地進行拍攝可能會有危險，你的保險公司也可能拒絕對該地區納入承保範圍。出發前請先查看政府所發布的旅遊警示，保險公司同時也會依此網站所更新的資料而調整你保險的承保範圍，所以記得隨時關注可能會影響到拍攝的全球性事件相關訊息。

本章重點回顧

1. 製作人的首要職責便是所有演職人員的安全與健康。從專案開始的第一天，到完片母帶交付前，有健全的計劃過程與保持警覺的態度都是非常重要的。第一副導演、各核心主創、特技相關人員以及製作團隊的工作人員都須一起合作，為片場中要進行的特殊效果與特技提前制定出詳盡的安全措施。

2. 在片場中保護動物們的安全，需要由專業的動物訓練師負責。假如你想要在片尾字幕中使用「沒有動物在此拍攝過程中受到傷害」的字樣與標誌，你便需要與美國人道協會聯絡，並遵循該協會的守則。

3. 記得提前查找關於拍攝地點的詳細資料，以制定並執行相關的安全措施。

4. 用於電影拍攝的設備都極為昂貴，而製作團隊的工作人員從提取設備的那一刻起，直到歸還所有設備前，都要保護它們不被偷走，或是受到任何損傷。

5. 所有拍攝完成的片段、各種剪輯版本，以及所有在後製階段進行的作業都需要透過備份、雲端儲存檔案，或是其他種類的線上安全裝置，以避免駭客入侵，或是其他可能的損失。

6. 當在使用特殊類型的器材時，一定要僱用適當的專業人員負責（如特技指導、無人機操作人員、武器管理師、吊臂操作人員、火焰爆破特效師等等）。

7. 在計劃與安排專案期程時，記得要將極端氣候與旅遊警示等因素納入考慮。在實際出發前往拍攝前，先對該區域的氣候與政經情況做好功課，以保護劇組中的人員與物品安全。

Chapter 14

完片

如果一個人能有自信地朝他的夢想前進，努力經營自己所嚮往的生活，他通常會在日復一日的平凡生活中，獲得意想不到的成功。

——亨利·戴維·梭羅（*Henry David Thoreau*）*美國19世紀作家、詩人、哲學家*

在主要拍攝的最後一天喊出最後一次「收工！」是一個充滿喜悅的時刻。恭喜你成功地完成了一個小小的奇蹟，而你也應該為自己、製作團隊以及所有演職人員感到驕傲。好好地享受此刻的感受，但也不要鬆懈太久，因為你和全體劇組成員還要在未來幾天內一起完成收尾的工作。

拍攝後收尾

拍攝後收尾（Wrapping Out）的過程跟當初拍攝前的準備幾乎是完全一樣的，只是現在是要反過來做。設備、布景陳設、道具、服裝等等都需要整理打包，再歸還至原先取得的地方，像是租借的物品要歸還至租借公司，而採購的物品則是會被存放歸檔、出售、回收或捐贈出去。

當你在進行拍攝時，各組都會在有空閒時間時，盡量把不會再用到的物品提前歸還，但大部分的東西都還是要保留到拍攝階段的最後一天，這也就是為什麼這時候拍攝都結束了，仍會有許多工作尚未完成。而製片組的成員會負責監督拍攝的過程，確定每個部門都有按時完成所有待辦事項。

殺青時要注意的幾項守則：

1. 大部分的租借物品都要在拍攝完成隔天的某個特定時段前歸還，要不然劇組可能就要支付多一天的租賃費用。

2. 租借的服裝在歸還前，都要先經過乾洗處理（除非租借公司有另外的規定）。

3. 某些特定的租賃與採購服裝、搭景材料，以及購置的道具都需要保留至不用再重拍的時候。

4. 各部門主管需要將所有可再被利用的採購物品交還至製作公司，包括耗材（如燈光師使用的膠帶與膠水等）、攝影機周邊用品、服裝、道具、家具擺飾，以及辦公用品等等。

5. 無法再被使用的物品可以捐贈給二手商店，以免於它們被丟入掩埋場的命運，而製作公司也能拿到減稅的額度。在某些特定的城市內，也有一些專門回收藝術家廢棄作品，或是影視拍攝廢棄素材的機構，請上本書網站以得到更多相關資訊（www.ProducerToProducer.com）。

遺失與損壞

遺失與損壞,是每個製作人最害怕聽到的字眼。你努力了這麼久,把一切控制在預算內,但如果有劇組人員弄丟了一隻昂貴的無線對講機,或是有人在拍攝時損壞了某件貴重的設備,所有的努力就付諸流水了。劇組就必須花費多餘的錢來替換或維修這些物品,因此為了要提前做好準備,在預估預算時先放入這類支出額度就是一個很好的做法,而為了降低物品遺失與損壞的可能性,最好的方式就是僱用受過專業訓練的劇組人員。

訂金支票與信用卡授權

就如先前在第6章〈前製〉討論到的,大部分的設備、道具與服裝租借公司都會要求劇組先以信用卡過刷保證金來確定交易的進行,而在歸還租借物品時,製片組需要確認保證金是否有刷退,並在帳單明細中註明。通常租借公司在清點完所有的物品,確定沒有物品遺失或損壞後,就會將保證金金額刷退。

實支預算

實支預算(Actualized Budget)是用於電影製作中,指稱所有已付清與尚未付清的款項,包含實體發票、小額備用金以及薪資支出。這些款項加總後會被放在預算表中實際值一欄,也就是預估值右邊那一欄(不過有時候暫定預算會放在這兩欄中間)。

為了要算出實際使用預算,你需要先為每張發票製作一份訂單。訂單(purchase order)是一份具有法律效力的文件,註明了製作公司已同意支付訂單上所列出的金額,按照雙方同意的付款時程撥款給供應商(通常發票付款日都是30天)。訂單上會列出連續的訂單編號,並包含以下的資料:供應商地址、電話、電子郵件、發票號碼、發票日期、公司稅務編號、採購項目、發票金額、預算表欄位編號、付款方式(銀行帳戶、支票號碼或信用卡支付),以及付款期限。

將以上所有資訊都放入訂單中後,接下來就是要在訂單列表中加上這份訂單的

資料，作為清單中的一條欄位。每份訂單都會有一條欄位，包含了預算欄目編號、日期、訂單號碼、數量、付款狀況（已付清或未付清），以及付款方式。如果你是使用從本書網站上下載的預算表範本，或是其他類型的預算軟體，將所有資訊鍵入預算範本內後，按下「傳送實際數值」按鈕後，所有的數字都會自動加總並傳送至表中的實際數值一欄。

隨著電影製作開展，你會不斷地在待付清的發票清單中加入項目，再將這些數字鍵入實際數值一欄。在製作過程中隨時注意每一列的預估與實際數值欄位是件很重要的任務，這樣你才能提前得知是否有超出預算的狀況，以及找出可以透過減少其他預算來填補超出的部分，而最終的目的就是將所有欄位控制在預算內。

小額備用金

小額備用金指的是用於現金購買與其他支出的款項，這種類型的每筆採購都需要有收據紀錄，這樣你才能掌握所有現金的流向。這份紀錄與跟訂單列表十分相似，所有相關的資訊都要記錄在小額備用金清單中，而清單中結算的總額會被加總至實際數值欄位中。如此一來劇組就有每筆採購的紀錄，並限制每位劇組人員或組別所能動用的金額為何。

至於我們以下的影片案例《聖代》，最初的預估預算為12,008美金，而最後算出的實際使用預算為8,727美金。你可以在下方的表中看到預估與實際數值的互相比對，最後的實際使用預算比一開始預估的金額少了3,281美金，預算可是減少了27%呢！

以下請見《聖代》的實際使用預算。

本書提供的預算表範本

片名	聖代		
片長	5:00		
客戶			
製作公司			
地址行一			
地址行二			
電話			
手機			
電子郵件			
工作編號			
監製			
導演	Sonya Goddy		
製作人	Kristin Frost/共同製作人：Birgit Gernboeck		
攝影指導	Andrew Ellmaker		
剪輯師			
前製階段天數			
彩排天數（Pre-Lite）			
攝影棚使用天數			
外景拍攝天數	2		
外景地點	紐約布魯克林		
攝影機類型	RED Dragon攝影機		
拍攝日期	1月22-23		
	摘要	**預估值**	**實際費用**
1	前製與殺青階段費用（A與C總計）	700	500
2	拍攝階段劇組人員薪資（B總計）	1,000	1,000
3	拍攝地點與交通花費（D總計）	2,618	2,350
4	道具、服裝與動物演員支出（E總計）	1,150	330
5	攝影棚與搭景費用（F、G與H總計）	0	0
6	設備費用（I總計）	2,650	2,291
7	檔案儲存費用（J總計）	300	957
8	雜項支出（K總計）	230	230
9	演員支出與費用（M與N總計）	360	195
10	後製費用（O至T總計）	3,000	600
	小計	12,008	8,453
11	保險費用	0	169
	直接支出小計	12,008	8,622
12	導演／創作團隊薪資（L總計，不包含直接支出）	0	0
13	製作費用		
14	緊急備用金		
15	惡劣天氣備用金		
	總計	12,008	8,622
備註			
	在紐約布魯克林拍攝兩天的預算		
	攝影指導願意無償加入，同時還會讓我們借用他的攝影機		
	演員工會的演員們願意以學生製片的合約參與演出		
	音樂授權為免費		

本書提供的預算表範本

A	前製與殺青階段薪資	天數	費率	加班時數 (x1.5)	x1.5 加班小計	加班時數 (x2)	x2 加班小計	預估值	實際費用
1	製作人				0		0	0	0
2	第一副導演				0		0	0	0
3	攝影指導				0		0	0	0
4	攝影機操作員				0		0	0	0
5	第二副導演				0		0	0	0
6	助理攝影師				0		0	0	0
7	裝片員				0		0	0	0
8	製作設計				0		0	0	0
9	藝術指導				0		0	0	0
10	場景陳設師				0		0	0	0
11	道具師				0		0	0	0
12	道具助理				0		0	0	0
13	燈光師				0		0	0	0
14	電工助理				0		0	0	0
15	電工				0		0	0	0
16	場務領班				0		0	0	0
17	場務助理				0		0	0	0
18	場務				0		0	0	0
19	影像檔案管理技師				0		0	0	0
20	場工				0		0	0	0
21	錄音師				0		0	0	0
22	收音師				0		0	0	0
23	首席髮型師 / 彩妝師				0		0	0	0
24	髮型 / 彩妝助理				0		0	0	0
25	髮型 / 彩妝助理				0		0	0	0
26	造型師				0		0	0	0
27	服裝設計師				0		0	0	0
28	服裝管理人員				0		0	0	0
29	服裝助理				0		0	0	0
30	場記				0		0	0	0
31	食物造型師				0		0	0	0
32	食物造型助理				0		0	0	0
33	影像工程師				0		0	0	0
34	現場製片				0		0	0	0
35	製片經理				0		0	0	0
36	製片調度				0		0	0	0
37	場景經理				0		0	0	0
38	勘景人員				0		0	0	0
39	警察人員				0		0	0	0
40	消防人員				0		0	0	0
41	駐片場教師				0		0	0	0
42	休息拖車司機				0		0	0	0
43	後勤補給團隊				0		0	0	0
44	劇照攝影師				0		0	0	0
45	武器管理師 / 火焰爆破特效師				0		0	0	0
46	製片助理主管				0		0	0	0
47	製片助理				0		0	0	0
48	製片助理				0		0	0	0
49	製片助理				0		0	0	0
50	製片助理				0		0	0	0
	科目A總計				0		0	0	0

本書提供的預算表範本

B	拍攝階段薪資	天數	費率	加班時數 (x1.5)	x1.5 加班小計	加班時數 (x2)	x2 加班小計	預估值	實際費用
51	製作人				0		0	0	0
52	第一副導演				0		0	0	0
53	攝影指導				0		0	0	0
54	攝影機操作員				0		0	0	0
55	第二副導演				0		0	0	0
56	助理攝影師				0		0	0	0
57	裝片員				0		0	0	0
58	製作設計				0		0	0	0
59	藝術指導				0		0	0	0
60	場景陳設師				0		0	0	0
61	道具師				0		0	0	0
62	道具助理				0		0	0	0
63	燈光師				0		0	0	200
64	電工助理				0		0	0	0
65	電工				0		0	0	0
66	場務領班	2	100		0		0	200	400
67	場務助理	1	100		0		0	100	100
68	場務				0		0	0	0
69	影像檔案管理技師				0		0	0	0
70	場工				0		0	0	0
71	錄音師	2	150		0		0	300	300
72	收音師				0		0	0	0
73	首席髮型師 / 彩妝師	2	100		0		0	200	0
74	髮型 / 彩妝助理				0		0	0	0
75	髮型 / 彩妝助理				0		0	0	0
76	造型師				0		0	0	0
77	服裝設計師				0		0	0	0
78	服裝管理人員				0		0	0	0
79	服裝助理				0		0	0	0
80	場記				0		0	0	0
81	食物造型師				0		0	0	0
82	食物造型助理				0		0	0	0
83	影像工程師				0		0	0	0
84	現場製片				0		0	0	0
85	製片經理				0		0	0	0
86	製片調度				0		0	0	0
87	場景經理				0		0	0	0
88	勘景人員				0		0	0	0
89	警察人員				0		0	0	0
90	消防人員				0		0	0	0
91	駐片場教師				0		0	0	0
92	休息拖車司機				0		0	0	0
93	後勤補給團隊				0		0	0	0
94	劇照攝影師				0		0	0	0
95	武器管理師 / 火焰爆破特效師	2	100		0		0	200	0
96	製片助理主管				0		0	0	0
97	製片助理				0		0	0	0
98	製片助理				0		0	0	0
99	製片助理				0		0	0	0
100	製片助理				0		0	0	0
	科目B總計				0		0	1000	1000

本書提供的預算表範本

C	前製 / 殺青階段費用支出		數量	金額	x	預估值	實際費用
101	飯店住宿					0	0
102	機票					0	0
103	每日補貼					0	0
104	車輛租賃					0	0
105	快遞費用					0	0
106	辦公室租賃					0	0
107	計程車費用					0	0
108	辦公用品					0	0
109	影印費用						
110	電話 / 手機費用					0	0
111	選角導演	固定費率	1	500	1	500	500
112	選角費用					0	
113	工作時間供餐費用		1	200	1	200	0
	科目C總計					700	500
D	拍攝地點 / 交通費用		數量	金額	x	預估值	實際費用
114	拍攝地點費用	冰淇淋店	1	400	1	400	100
115	許可申請費用		1	300	1	300	300
116	車輛租賃					0	0
117	廂型車租賃		1	190	1	190	340
118	休息拖車租賃					0	0
119	停車、過路費與加油費用	製作團隊與出鏡車輛	1	200	1	200	200
120	卡車租賃					0	0
121	其他車輛類型					0	0
122	其他卡車類型					0	0
123	飯店住宿					0	0
124	機票					0	700
125	每日補貼					0	0
126	火車票					0	0
127	機場接駁					0	0
128	早餐	20人	2	7	20	280	208
129	午餐	22人	2	8	22	352	343
130	晚餐	22人	2	9	22	396	
131	後勤補給服務		2	100	1	200	159
132	計程車與其他接駁服務	演員接駁	1	175	1	175	0
133	劇組工作人員接駁Kit Rental(s)	工作人員接駁	1	125	1	125	0
134	手機					0	0
135	小費					0	0
136	桌椅租借費用					0	0
137							
	科目D總計					2618	2350
E	道具與相關費用		數量	金額	x	預估值	實際費用
138	道具租借					0	0
139	道具採購		1	150	1	150	75
140	服裝租借					0	0
141	服裝採購		1	150	1	150	0
142	服裝清潔						
143	出鏡車輛	總共2輛出鏡車輛 / 一天1輛	1	375	2	750	255
144	動物與動物訓練師						
145	髮型 / 彩妝費用		1	100	1	100	0
146	道具武器租借					0	0
147	特效費用					0	0
148							
149							
150							
	科目E總計					1150	330

本書提供的預算表範本

F	攝影棚租賃與相關費用		數量	金額	x	預估值	實際費用
151	搭景日租賃費用					0	0
152	搭景日加班費用					0	0
153	彩排日租賃費用					0	0
154	彩排日加班費用					0	0
155	拍攝日租賃費用					0	0
156	拍攝日加班費用					0	0
157	拆景日租賃費用					0	0
158	拆景日加班費用					0	0
159	電費					0	0
160	髮型 / 彩妝 / 服裝更衣休息室					0	0
161	攝影棚停車					0	0
162	攝影棚經理					0	0
163	電話 / 網路 / 影印費用					0	0
164	設備運輸 / 垃圾桶租賃費用					0	0
165	各式設備					0	0
166	攝影棚油漆費					0	0
167	垃圾處理費					0	0
	科目F總計					**0**	**0**

G	搭景勞務薪資		數量	金額	x	預估值	實際費用
168	搭景設計師					0	
169	藝術部門調度					0	
170	置景師					0	
171	置景工作人員					0	
172	陳設師					0	
173	植物綠化人員					0	
174	繪圖師					0	
175	陳設執行					0	
176	陳設組					0	
177	油漆工人					0	
178	搭景調度					0	
179	木工					0	
180	電工					0	
181	拆除團隊					0	
182	藝術部門助理					0	
	科目G總計					**0**	**0**

H	搭景材料費用		數量	金額	x	預估值	實際費用
183	陳設 / 道具租賃					0	0
184	陳設 / 道具採購					0	0
185	木材					0	0
186	油漆					0	0
187	五金材料					0	0
188	特殊效果					0	0
189	搭景材料 / 租借素材					0	0
190	藝術部門用卡車					0	0
191	供餐與停車費用					0	0
192							
	科目H總計					**0**	**0**

本書提供的預算表範本

I	設備與相關費用		數量	金額	x	預估值	實際費用
193	攝影機租賃	固定費率	1	500	1	500	500
194	錄音器材租賃					0	0
195	燈光設備租賃					0	0
196	電工相關器材租賃	固定費率	1	1000	1	1000	1550
197	發電機租賃					0	0
198	攝影機鏡頭租賃	固定費率	1	200	1	200	114
199	攝影機周邊配件租賃					0	0
200	數位影像相關設備租賃					0	0
201	無線對講機租賃	固定費率	1	100	1	100	0
202	推軌與配件租賃					0	0
203	吊臂／搖臂租賃					0	0
204	無人機租賃					0	0
205	製作部門用品		1	150	1	150	127
206	消耗品		1	200	1	200	0
207	空拍					0	0
208	綠幕租賃					0	0
209	水中攝影器材租賃					0	0
210	遺失＆損壞		1	500	1	500	0
	科目I總計					2650	2291

J	檔案儲存費用		數量	金額	x	預估值	實際費用
211	數位檔案儲存裝置採購	2個硬碟	1	150	2	300	957
212	膠捲採購					0	0
213	膠捲準備與處理費用					0	0
214	膠轉磁／影片數位化費用					0	0
215	錄影／錄音膠捲					0	0
216						0	0
	科目J總計					300	957

K	雜項支出		Amount	Rate	x	預估值	實際費用
217	版權購買					0	0
218	空運費用					0	0
219	會計費用					0	0
220	銀行相關費用					0	0
221	影視製作保險	學生用費率／勞工意外險	1	230	1	230	230
222	錯誤疏漏責任險					0	0
223	法務費用					0	0
224	商業執照／稅務編號					0	0
225	電影節費用與相關支出					0	0
226	公關／宣傳費用					0	0
	科目K總計					230	230

L	創意團隊薪資		數量	金額	x	預估值	實際費用
227	編劇費用					0	0
228	導演費用：準備階段					0	0
229	導演費用：交通旅行					0	0
230	導演費用：拍攝階段					0	0
231	導演費用：後製階段					0	0
232	勞務補貼					0	0
233						0	0
	科目L總計					0	0

本書提供的預算表範本

M	演員勞務薪資	天數	費率	加班 (1.5)	加班小計	加班 (2.0)	加班小計	預估值	實際費用
234	待命主要演員（O/C Principal）				0		0	0	0
235	待命主要演員				0		0	0	0
236	待命主要演員				0		0	0	0
237	待命主要演員				0		0	0	0
238	待命主要演員				0		0	0	0
239	待命主要演員				0		0	0	0
240	待命主要演員				0		0	0	0
241	待命主要演員				0		0	0	0
242	待命主要演員				0		0	0	0
243	待命主要演員				0		0	0	0
244					0		0	0	0
245	客串演員				0		0	0	0
246	客串演員				0		0	0	0
247	客串演員				0		0	0	0
248	客串演員				0		0	0	0
249					0		0	0	0
250	臨時演員				0		0	0	0
251	臨時演員				0		0	0	0
252	臨時演員				0		0	0	0
253	配音演員				0		0	0	0
254	配音演員				0		0	0	0
255	方言語言教練				0		0	0	0
256	動作指導				0		0	0	0
257	特技指導	1	150		0		0	150	150
258	特技人員				0		0	0	0
259	試裝費用				0		0	0	0
260	彩排費用				0		0	0	0
261					0		0	0	0
262	退休金與福利				0		0	0	0
	科目M總計							150	150

N	演員支出	天數	金額	加班 (1.5)	加班小計	加班 (2.0)	加班小計	預估值	實際費用
263	機票				0		0	0	0
264	飯店住宿				0		0	0	0
265	每日補貼	2	30		0		0	60	0
266	計程車與交通費用	1	150		0		0	150	45
267	臨時演員選角導演				0		0	0	0
268	工作簽證費用				0		0	0	0
269					0		0	0	0
270	演員經紀人費用 (10%)				0		0	0	0
271					0		0	0	0
272					0		0	0	0
273					0		0	0	0
274					0		0	0	0
275					0		0	0	0
276					0		0	0	0
	科目N總計							210	45

本書提供的預算表範本

O	剪輯階段		數量	金額	X	預估值	實際費用
277	剪輯師					0	0
278	助理剪輯					0	0
279	後期總監					0	0
280	剪輯室租賃					0	0
281	剪輯系統租賃					0	0
282	文字轉錄					0	0
283	線上剪輯 / 套片					0	0
284	試片室租賃					0	0
	科目O總計					0	0

P	音樂		數量	金額	X	預估值	實際費用
285	音樂編曲					0	0
286	音樂授權 / 版權處理					0	0
287	音樂錄製					0	0
288	錄音費用 / 器材租賃					0	0
289	音樂總監					0	0
290	可用錄音帶存貨 / 檔案					0	0
	科目P總計					0	0

Q	後期音效製作		數量	金額	X	預估值	實際費用
292	音效剪輯					0	0
293	助理音效剪輯					0	0
294	音樂剪輯					0	0
295	同步對白錄音					0	0
296	擬音工作室 / 剪輯師					0	0
297	擬音師					0	0
298	旁白錄製					0	0
299	音軌混音		1	1500	1	1500	0
300	音軌套入					0	0
301	杜比 / 數位影院系統授權					0	0
	科目Q總計					1500	0

R	數位中間製作		數量	金額	X	預估值	實際費用
302	調色剪輯 / 數位中間剪輯		1	1500	1	1500	600
303	硬碟儲存空間購買					0	0
	科目R總計					1500	600

S	後製階段：數位 / 膠捲		數量	金額	X	預估值	實際費用
304	存檔影片 / 照片					0	0
305	存檔資料研究員					0	0
306	版權處理總監					0	0
307	試片帶					0	0
308	電影海報					0	0
309	母帶 / 備份					0	0
310						0	0
	科目S總計					0	0

T	片名 / 平面設計 / 動畫		數量	金額	X	估計值	實際費用
311	片名					0	0
312	平面設計師					0	0
313	視覺特效					0	0
314	動畫					0	0
315	動態控制					0	0
316	隱藏字幕					0	0
317	上字幕					0	0
	科目T總計					0	0

U	雜項支出		數量	金額	X	估計值	實際費用
318	運費					0	0
319	快遞					0	0
320	後製工作時間供餐					0	0
	科目U總計					0	0
	後製階段總計					3000	600

預算分析

在預算結算後，你會在逐欄分析預算表項目的過程中得到極大的幫助，同時也是必要的工作，因為你已收集了許多有用的資訊，而你未來所進行的影視製作專案也可以受益於這些經驗。有了結算完的預算後，你當初在數月或數年前制定出初步預算時，曾經有過的疑問終於都會得到答案。

對《聖代》來說，拍攝當時有好幾個優勢。所有的演員勞務薪資都符合預算設定，而且他們省下了拍攝地點的費用，因為有個親戚的朋友答應讓劇組使用他們的房子，作為劇本中的黃色房子進行拍攝；而冰淇淋店也不用在拍攝時暫停營業，只要在比較沒客人的時候進行拍攝即可，製作團隊也買下了拍攝當天所使用到的冰淇淋。

他們也透過在兩家當地的餐廳用餐，把支出控制在預算內，並在當地的租車公司租到便宜的林肯加長轎車，省下出鏡車輛上的一筆預算。但他們花了比較多預算在購買硬碟上，因為RED Dragon攝影機所拍攝的檔案大小，比想像中還要大很多；而整項製作中唯一非預期的一筆花費，便是導演為了與一位優秀剪輯師合作，飛去巴黎的機票費用，不過這位剪輯師同時也答應，可以幫忙無償完成音效混音的部分，而這樣也讓劇組可以在後製階段省下一筆錢，同時影片的色彩校正費用也比原先編列預算時來的低。

整體來說，他們的預估預算相當實際與確實，而在拍攝階段也沒有出什麼大問題。透過朋友與旁人的幫助，以及許多明智的決定，他們能夠以8,000美金的預算拍出一部得獎短片，的確是一項令人刮目相看的成就。

至於你自己的電影製作，已結算的預算資料會變成往後擬定預算的參考資料，讓你能更清楚、精確地決定未來專案製作的預估預算。所以記得要確保會計作業都是正確的，這樣你的實際預算金額才會是正確的，未來也同樣能做為參考；而當你在為其他專案擬定預算時，也可以使用過去的預算資料作為範本，並根據新專案的規模做調整。

殺青書面作業

製作階段殺青後，其實還有許多書面資料需要確認與歸檔，而專案的交付成果

中也會要求檢附這些文件（請見第15章〈後製階段〉）：

演員合約：包含所有演員工會所屬與非工會演員的合約。假如你有將專案註冊在某個公會下，你便會需要將所有要求的已簽署文件寄給他們，這樣才能結束這項專案，並領回保證金，所以永遠要記得留下文件副本以備不時之需。

劇組工作人員合作備忘錄：包含所有工作人員的合作備忘錄。

拍攝場景租賃合約與使用許可：包含所有拍攝場景使用的租賃合約與場景使用許可。

實支預算：上文提到的最終預算，包含訂單資料、訂單列表、小額備用金列表、薪資表、銷售表與檢查表。

付款資料：支付給演員、工作人員與已付清發票的所有付款證明副本。

音樂授權合約：所有經過商議並簽署完畢的音樂授權合約，包括母帶授權使用與同步文件（請見第17章〈音樂〉）。

每日通告單：在主要拍攝階段中每天發出的所有通告單副本。

每日拍攝報告：在主要拍攝階段中每天的每日拍攝報告副本。

製作通訊錄：製作通訊錄中會包含所有演職人員與供應商的聯絡資料，以及其他製作相關的資訊。

保險單據與憑證：拍攝製作期間投保的保單與保險憑證副本。

殺青酒

在整個電影製作結束後，為演員與劇組工作人員舉辦個殺青酒派對一直都是件讓人感到開心的事，舉辦殺青酒的預算也許不會很多，因為這要看整體預算還剩下多少，不過有鑒於你們已經一起經歷了許多大大小小的事，對所有人來說，舉辦一場派對來為這項工作劃下句點，也不失為一種有趣的方式。以小成本製作專案而言，派對可以辦在某家酒吧或餐廳裡，所有的演職人員都會在某個特定時間出席，與彼此分享合力完成這項專案的成就感。而如果你可以先為大家第一輪的酒水買單，那就更好了！

不論是在什麼樣的情況下，對我來說電影製作一直都是一項令人欽佩的壯舉。因為我其實很清楚成功的概率根本微乎其微，所以當你真正成功地完成這項任務時，

那就好像是個小小的奇蹟發生了！不過這項奇蹟是由劇組中每位成員所投入的心力而驅動的，如果沒有所有演職人員的齊心努力，這項專案根本不會存在。

本章重點回顧

1. 電影殺青後，所有的部門都必須迅速地歸還租借的物品，以避免多餘的租賃支出。
2. 對所有設備器材進行評估，看看是否有遺失、損壞或失竊的物品，並盡速處理相關文件與款項。
3. 取回信用卡授權與作為訂金的支票。
4. 在訂單列表與小額零用金清單內鍵入所有的發票與支出，以得到最後的實際使用預算。
5. 花些時間分析最初預估預算與最後實際使用預算間的差異，這樣未來在擬定預算時才會更加精確。
6. 找個空白資料夾，並將所有與殺青收尾程序相關的書面資料副本放在裡面，因為在你交付最後成品時就會用得到這些文件。
7. 為所有的演職人員辦一場殺青酒派對，以表示你對他們所付出的努力及展現出的才華感到十分感激。

Chapter 15

後製階段

很多時候，導演的工作就在於如何明智地利用自己的第二次機會去補救。

——崔拉・夏普（Twyla Tharp），美國著名舞蹈家、編舞家與導演

雖然這個階段被稱為「後期」製作，但這項工作其實早在前製階段，就已開始了。當你在為製作案的起步階段擬訂步驟時，你同時也需要思考製作案在拍攝結束後應該有些什麼樣的步驟，這個過程也被稱為**工作流程**（workflow）。

工作流程

要創建工作流程，你得先回答下列問題：

1. 在拍攝以及轉錄母帶時，你所能負擔的最高畫質到哪個規格？
2. 哪種媒體格式最符合你專案中的美學需求？
3. 你會需要為手上的素材進行轉碼嗎？
4. 你的製作案會需要多大的數位儲存空間呢？還有當你在購買硬碟時，會需要多大的數據傳輸量、資料處理速度，以及連接速度？
5. 你要如何備份已拍攝與已剪輯過的素材，以防檔案遺失、失竊或損壞？
6. 你需要向誰尋求這方面的建議，從而做出相關的選擇與決策？他們應該在哪個階段開始參與？
7. 你計劃在什麼樣的場合進行該製作案的首映？是電影節、電視、電影院、數位串流平台、DVD光碟發行、VOD隨選視訊平台、手機移動裝置（mobile）、網路、社群媒體，還是尚未被發明的公播映演媒介呢？
8. 該專案的音源與視訊母帶有哪些技術性的要求？
9. 最終的交片成品內容有哪些項目呢？

拍攝規格選擇

現在大部分製作案都使用數位影像格式拍攝，但仍有些人使用膠捲拍攝（35毫米或超16毫米膠捲），不過新興拍攝規格也是日新月異，所以最好還是要與導演及攝影指導討論該製作案的拍攝規格選擇。你在業界刊物與器材製造商的網站上都可以找

1 原註：本章的內容要特別感謝著名攝影指導暨燈光設計師瑞克・西格爾（Rick Siegel，個人網站為www.ricksiegel.net）所提供的專業建議與看法，我在撰寫本章時受到其許多協助。

到最新資訊，或者你也可以前往相關的科技展覽參訪了解。在前製階段伊始，導演、攝影指導、剪輯師與後期製片統籌會一起討論技術性選擇，而以下則是你需要了解，並考慮是否要使用的技術性規格：

應器與像素

不同的攝影機製造商所生產的感光元件規格都會不太一樣，因此品質、拍攝質感及攝影機像素數也會不盡相同。但假如你的拍攝環境較為昏暗，又未使用備有足夠像素（構成畫面的元素）的攝影機拍攝時，畫面就會看起來較為模糊，或是顆粒感很重。所謂足夠像素指的是，當該製作案的最終使用者在某個特定環境中觀看時（我們這邊就先設定為在電影院以投影至大銀幕的方式觀看），觀眾無法以肉眼看出像素的顆粒大小。所以在進行拍攝前，你就需要先知道這部電影最終會以何種方式放映，這樣才能決定要使用哪種攝影機的感光元件。

影像尺寸

影像尺寸（Frame size）是由像素數與線式掃描構成的數位影像所決定的，而當我們在講「畫面解析度」時，其實我們討論的就是畫面中的細節量多寡。高解析度（HD）有兩種基本的規格，720與1080，而這兩種規格的畫面長寬比皆為16：9；720規格也被稱為1280x720，意即畫面中總共有720行影片像素總行數，且每行都有1280像素；而1080規格也被稱為1920x1080，意即畫面中總共有1080行影片像素總行數，且每行都有1920像素。另外現今還有2K、4K、5K及8K等等不同規格（也許未來會有更多K的選項？），換言之也就是在平面上各有超過2000、4000、5000及8000個掃描點，而超高清（Ultra high definition, UHD）的規格指的則是3840x2160，這已是最新、最先進的像素解析度。再來，最終交片的要求也會影響到你對長寬比的選擇。

畫面長寬比

長寬比（Aspect ratio）指的即是畫面中長度與寬度的比例，像是在小螢幕（如電視、手機或電腦螢幕等）放映的影片，通常都會使用16：9或1.77：1（其實就是16除以9的數值）的比例；而在電影院放映的影片，則是會使用1.85：1到2.35：1間的比例（寬螢幕比）。在長寬比這題上，導演與攝影指導都會對製作案最應使用何種畫面比

例有相當強烈的想法；而在拍攝時，也要確保攝影有確實將攝影機上的觀景窗畫面調整至最終決定使用的畫面比例。

影格率（每秒顯示影格數）

影格率（Frame rate）指的是每秒畫面錄製及顯示的影格圖像數量，別和快門速度（shutter speed）混淆了，快門速度指的是在每一格畫面拍攝的當下，光線通過感光元件的時間有多長。一般的影格速率為每秒23.97格（fps）[2]、24格（fps）、29.97格（fps）、30格（fps），而導演、攝影指導與剪輯師會根據電影本身的美學需求與最終交片成品要求來決定影格率。

影格率升 / 降轉

當你需要將手上的數位影像素材從原本的影格率轉換至另一種速率時，你就需要進行影格率升降轉（Pull down/Pull up）。假如你拍攝時使用的影格率與最終交片成品母帶的要求不同時，你就需要進行影格率轉換，所以在開始拍攝前，要確保後製統籌有參與決定影格率的討論過程。

編解碼

編解碼（即是壓縮／解壓縮前幾個字母的縮寫連結[3]）指的是錄製影像時的一種檔案壓縮方式。通常影片與音檔訊號會在檔案儲存與傳送的過程中被壓縮，而當你在製作製作案的母帶時，便會需要將這些檔案解壓縮。當你在錄製或轉碼素材時，就是你得進行編解碼的時候了，轉碼（Transcoding）指的就是將數位檔案素材從原先的編解碼，轉換至另外一種編解碼的過程。後製時常常會這麼做，因為如果不壓縮檔案的話，原生數位檔案直接載入剪輯系統內，會占用太大的媒體儲存空間，導致操作困難。

有些攝影機可以直接輸出所謂的RAW檔（就是未壓縮的原始大檔），也就是直接從感應器輸出、未經何訊號處理的完整影像資訊。原始檔所占用的儲存空間會遠比

2　譯註：fps即為「frame per second」（每秒有幾格）的縮寫，成為影像常見的單位。

3　譯註：常說的codec為何指編解碼，就是因為這個簡寫其實是取「壓縮」（compression）的前兩個字母co和「解壓縮」（decompression）的前三個字母dec合組而成。

其他檔案格式來得多很多很多，所以在後製階段也會耗費較多的時間與金錢才能處理。先釐清你的製作案是否真的需要未經壓縮的原始RAW檔，以及你的後製預算是否能負擔這些多餘的花費。由於RAW檔所包含的資訊量相當龐大，你也要記得同時將其所需的數據傳輸速度（throughput）與儲存空間等因素納入考慮。

位元色彩深度

　　位元色彩深度是光源樣本尺寸、灰色陰影或色彩呈現方式的測量標準；這項資訊會以數字表示，通常是8位元或10位元，但位元素還可以更高。就以10位元與8位元兩者相比來說，10位元的「步驟」較多，能表現出的色彩較為豐富，也會讓影片有更多的色點與精準性，因此讓你在後製階段進行算圖跟調色時，也可以保留更多細節。依據你拍攝內容（像是綠幕或視覺特效素材等）及最終交片成品呈現方式（像是電影院大銀幕放映或手機螢幕播放相比）的不同，你便可以決定該使用何種位元色彩深度。

攝影機感光元件與動態範圍

　　每台攝影機都會有特定的感光元件與動態範圍（Dynamic range），不過大部分的數位攝影機與35釐米膠捲都有12至14曝光級數的動態範圍。大多數的螢幕與電影院投影機都只能讓肉眼看到5級曝光動態範圍，所以每家數位攝影機的廠商都有做出一種對數（logarithmic）公式，運用只有5檔曝光動態範圍的裝置，來呈現出最大化的動態範圍；而有些公式有特殊名稱，像索尼（Sony）的就被稱為S-Log，Arri的被稱為C-Log，而RED則有自己不同於其他廠商的公式。要注意的是，現在最新的高動態範圍（High Dynamic Range，HDR）螢幕已經可以呈現出更完整的動態範圍，且假以時日這類產品的價錢也會變得更加親民、更容易購得。

色彩對應表

　　不論你是要在現場的MO（螢幕）觀看直接從攝影機輸出的影像，還是進到後製階段在剪接室裡看素材，色彩對應表（Look Up Table, LUT）都是會影響你如何觀看到影片完整動態範圍的應用程式。套入色彩對應表並不會對檔案造成任何損壞，也不會對下機後錄影機裡未經壓縮的原始RAW檔產生對數的改變。一般來說預設的色彩

對應表為Rec 709與Rec 2020，這兩種規格是為了要符合播放裝置上所能呈現的5檔曝光動態範圍（請見上述）。先與攝影指導就這方面進行討論，看看他是否想要為這個製作案使用另一種不同的色彩對應表，或是要直接使用Rec 709或Rec 2020。

顏色取樣

　　顏色取樣（Color sampling）是由亮度（luminance）與色度（chrominance）同步計量而來，而這兩項也是色彩的計量單位。簡單來說，色彩解析度是以3碼或4碼的數字表示，通常大多數都是4:2:2與4:4:4，數字越大，代表圖片的色彩解析度越高。假如色彩解析度對你的製作案來說非常重要（像是綠幕或視覺特效等等），你可以試著使用有較高色彩解析度的編解碼（codec）設定，像是4:4:4，來搭配攝影機使用。

攝影機測光／工作流程測試

　　在為製作案的技術性規格定案前，攝影指導會需要在攝影機上測試所有的規格選項，因為不同攝影機皆會有不同的技術規格，拍出來的影片質感也會有所不同，而在攝影機上搭配應用不同的鏡頭、濾鏡及選單設定，也會產生各式各樣不同的結果。

　　當進行攝影機測光時，要盡量將光線調整至與你在製作案中要呈現的效果一樣，這樣測光結果才會與最終的視覺效果較為貼近。而在找到你最中意的視覺效果後，記得要留下詳細的筆記，並將選單設定儲存在隨身碟中，這樣在拍攝時才能重現這種效果。

　　攝影機測光完成後，下一步就是要測試後製階段的工作流程。你會先從將已拍攝的素材載入為該製作案選擇的剪輯系統開始，進行色彩校正（color correct），再於你選擇的後期公司中製作出最終母帶。以這種方式進行，大家才會了解過程中的每一個步驟，也會知道背後的原因，以及對最終母帶的影響。你也應該知道這個製作案完成後會在哪個地方、以何種方式放映，因為在電影院中放映與只在筆電及手機裝置上播放有著極大的差別。

技術規格清單

在工作流程與技術性細節的決定敲定後，製作人或後期製片統籌應該要整理出一份技術規格清單，向攝影組組員、影像檔案管理技師（DIT）及錄音師解釋所有的技術性要求。這份文件應該要在決定僱用上述人員時一併寄給他們參考，這樣他們才會對未來所使用的規格有所了解，有什麼疑問也可以提前發問，因為有時候他們可能會需要根據清單的要求改變器材清單。如果上述這些職位各有好幾位（可能是因為在不同城市拍攝，而每個城市都會有同樣的人員），那讓所有人在技術上都有同樣的認知就更為重要了。任何錯誤，或是在拍攝現場所做出的變動，都會影響到後製的進行，也可能會花費更多時間與預算才能完成。

如何組成一個後製團隊

身為製作人，你必須要組成一個優秀的後製團隊來協助你完成製作案。下面是所有核心團隊成員的清單，其中包含他們各自的職責，以及應加入團隊的時間點。根據製作案情況與預算高低，你的團隊有可能不會包含以下所有的成員，而以下則是每個職位的詳細資料：

後製統籌（Post Production Supervisor）：負責僱用後製核心主創、制訂並確保後製期程、製作以及完成最終交片成品要求，在前製階段就會一起參與籌備前製，但直到後製階段時才會正式加入團隊。

後期製作協調（Post Production Coordinator）：協助統籌安排期程、協調各進度成員，並準備書面資料。

剪輯師（Editor）：在主要拍攝當下與結束後負責剪輯影片。

剪輯助理（Assistant Editor）：協助剪輯師，將所有的媒體素材載入並記錄在剪輯系統中；整理剪輯資料，不斷地更新所有的媒體素材與剪輯結果清單（Edit Decision Lists，EDLs）。

音效剪輯師（Sound Editor）：添加音效、剪輯音檔，並為混音階段整理音軌；大部分都是在定剪後才會開始工作。

擬音師（Foley Artist）：在擬音錄音室中製作音效資料庫中找不到的特殊音效，

或是野外環境音音效；通常都是在定剪後才會開始工作。

混音師（Sound Mixer）：為音軌混音、對原聲帶進行母帶後製，並將混音完成的音軌放回製作案的影片母帶檔案中。

音樂總監（Music Supervisor）：與導演及剪輯師一同合作，找到適合電影音軌的音樂。

配樂師（Music Composer）：為製作案創作原創音樂音軌。

檔案／研究人員（Archivist/Researcher）：搜尋與專案內容相關的檔案資料素材（如照片、電影或影片、報刊雜誌等等）；於前製階段便會開始工作。

線上剪輯師（Online Editor）：根據剪輯師的剪輯結果清單（Edit Decision Lists，EDLs）為製作案創造出更高解析度的素材。

調光師（Colorist）：與導演及攝影指導商討，對最終母帶進行色彩校正調色，以達到影片最終的視覺效果。

抄錄員（Transcriber）：將音檔中的內容（通常都是對話）抄寫成文字，讓剪輯師與導演決定要在剪輯中使用哪些片段。

平面設計師（Graphics）：在後製階段為專案創作出所有的平面設計，或是片頭的電影標題標準字。

視覺特效（Visual effects）：為製作案創造出視覺特效，通常在前製籌備階段時就會加入團隊，拍攝時也會在片場，並持續在整個後製階段加進視覺特效的工作程序。

決定要僱用哪位後製統籌是個非常重要的任務，因為在電影製作過程中，後製統籌在後製階段的重要性就如同拍攝時的副導演一般。後製統籌會負責監督整個後製團隊、制訂期程安排、與各後期團隊協調他們的報價與預算、留有所有技術規格資料，並確保成品有符合交片成品要求。這個職位的人選應該要對後製產業最新的技術資訊十分熟悉，且與後期公司都保有良好的工作合作關係，才能在最後階段交出最好的結果。如果你無法負擔僱用後製統籌的費用，你自己便會需要學習與了解關於這方面的重要資訊，並在後製階段時親自負責此部分工作。

後期製作規劃

當你已經大致決定要如何進行製作案的最後階段後，請與你計畫要合作的後期公司與後製統籌安排一場會議。通常你會同時與好幾個不同的機構合作，一家處理音頻，另一家處理數位化製程（digital intermediate，DI）或線上剪輯，還有另外一家則負責處理色彩校正，而你便會需要與這三家後期公司都安排會議。這場會議可以越早安排越好，因為這樣後製統籌與剪輯師才能討論出一個大方向的計劃與期程安排，並對決定要選用的後製公司標註「留用」，這種作法也能讓所有人照進度來進行工作，同時也不會超出預算。

當你在安排期程時，千萬不要將每一個步驟太緊地接連安排在一起。也許你把所有項目放進日曆時覺得每個環節都卡得剛剛好，但實際上還是會有許多無法避免的小差錯，像是機器故障、某項工作超出預定的時間等等，所以最好還是要在每個環節間預留大約一至兩天的緩衝時間，像是音檔混音、色彩校正、線上剪輯、數位化製程處理、母帶後製等等。根據以往經驗，一般來說小成本製作的敘事長片，從剪輯到完片大概要花14至16周的時間；而根據紀錄長片的素材數量，以及製作案本身的要求，剪輯時間通常都會更長。

數位影像工作流程範本

近年來絕大多數獨立製片都採用數位影像模式拍攝及完片程序，但仍有些可能會以膠捲拍攝，而更少數會以膠捲模式發行（雖然現在真的很少了）。接下來的資訊是針對以數位模式拍攝的部分，但我也會適當地補充與膠捲拍攝相關的資訊，以下的工作流程範例是某個以數位影像模式拍攝及進行母帶後製的製作案：

工作流程範例

拍攝規格：數位高解析度（HD）攝影機

發行／交片規格：1080i數位檔案與DCP母帶

工作流程詳細步驟：

1.以數位高解析度規格進行拍攝

如此章前面所述,在選擇拍攝用攝影機並制訂出後製工作流程前,還有許多技術性與視覺美學上的因素需要經過討論才能做出決定;接下來在片場中,攝影指導、攝影師及攝影助理則要確保以適當的規格拍攝所有素材,還要有正確的焦距與曝光程度;影像檔案管理技師(DIT)會對這些素材進行處理,將所有素材存入記憶卡與硬碟中,並備份這些內容,才不會遺失任何素材。

製作人、後製統籌與剪輯師需要提前制訂這個過程中所需要遵循的守則,並在工作正式開始前將技術規格清單寄給影像檔案管理技師;影像檔案管理技師便會開始轉碼、備份素材、收集音檔,並確保每一天所處理的檔案都在當天送往剪輯室,或是其他安全的地方保管。

2.製作案剪輯

剪輯助理(AE)會負責將所有儲存裝置中的媒體檔案載入剪輯系統內,如果你沒有剪輯助理的話,剪輯師便需要自行負責這個部分。而假如這些檔案需要轉碼,剪輯助理便會在剪輯工作開始前先完成這項準備程序。這個部分可以參考之前「拍攝規格選擇」(P362)一節,以確保所有在剪輯系統內的素材都是使用同樣、正確的編解碼格式;如果沒有確實檢查的話,就會降低影片的技術性品質,造成音檔不同步的差異、時間軸變動,以及其他可能會影響到剪輯結果清單(EDL)正確性的問題。

較常見的剪輯系統包括Final Cut Pro(FCP)、Avid與Adobe Media Composer,剪輯師會將存有所有數位檔案素材的硬碟連接至剪輯系統,再開始進行製作案素材的剪輯。當拍攝正在進行時,剪輯師通常會參考場記的筆記來快速剪輯手上的素材,做出一個粗剪版本,或是根據電影中故事順序與情節,將一場戲中所有會用到的鏡頭,以剪輯師認為可能的順序先排列在時間線上做順剪,讓導演在拍攝同時可以看到這些畫面剪輯在一起時會是什麼樣子。而對於整體表現與拍攝成果,立即給予導演回饋可以讓他們比較快速、容易能調整狀態。當主要拍攝結束後,剪輯師通常會與導演一同合作進行剪輯,所以雙方也會討論出最適合一起合作的方式。

剪輯師會將影像與音檔分開剪輯,並為了之後尚要處理畫面聲音同步(通常要處理的是演員的聲音對白)、以及加入音樂與音效,而將每個音軌獨立存檔。在剪輯的整個過程中,為了避免因電腦當機而遺失檔案,隨時都要記得將所有素材、剪輯時

間軸，或是其他重要的資料進行備份，通常剪輯師都會使用不同的硬碟，或是雲端儲存方式進行備份，或者上述兩種方式一起使用。

3.決定要使用哪些音樂

在這個階段，音樂的選擇是個重要的步驟。音軌中可能會包含既有的版權音樂，或是特別為製作案原創的音樂，或是上述兩者的結合，音樂總監會在這方面參與音樂的選擇，對導演與剪輯師來說也是一大助力。在等待音樂授權以及原創音樂編曲與錄製完成前，在剪輯室會先使用其他電影的原聲帶，或是既有的版權音樂做為參考配樂（Temp music）。（關於這部分的詳細解說，請見第17章〈音樂〉）

4.平面設計／電影標題標準字

在影片完成定剪之前，所有必須的平面設計與電影標題標準字（包含片頭、片尾名單與標題字幕）都要完成創作，並加入製作案中。

5.視覺特效

視覺特效（Visual Effects，VFX）會分次在剪輯過程的不同階段加入，因為不同視覺特效的完成時間也會不太一樣。一般來說最理想的狀況是在製作案完成定剪前，最終版本的視覺特效就會被加進影片中。

6.安排初剪試片會

在整個製作案完成前，使用你所能動用的預算來安排初剪試片會，場地盡量租多大就租多大，這樣你才能從觀眾身上得到對電影的感想，而這會是非常珍貴的意見。

7.影片定剪

對製作案進程來說，完成影片定剪（Lock picture）是個很重要的時刻。這個時候，影片的所有剪輯工作都已完成，之後也不會再有任何變動，而影片完成的最終階段即將開始。

8. 音效剪接

使用像是ProTools這樣的混音軟體，可以讓音效剪接師對製作案所需的所有音效進行創作與剪接。每個同時在影片中出現的聲音，像是演員的對白、音樂、音效、旁白等等，都需要被放在各自獨立的音軌中，這麼做可以讓音效剪接師為每個音軌調整到不同的音量，以便讓接混音師下來可以使用。（請見第16章〈聲音〉）

9. 如有需要，安排後期配音

後期配音（ADR）是指在後製階段時，重新請演員錄製對白的過程，而這麼做是為了要取代原本在影片中聽不見聲音的對白，或要加入先前沒有的台詞。後期配音通常都是在錄音公司中的錄音室完成，在錄音室裡，演員可以看著影片中需要替換或新增的部分對照口型（lip sync）來錄製。這邊要注意的是，如果你是要新增台詞，要找一個與原始拍攝環境相似的場所重新錄音，這樣會與原先的音檔匹配程度較高，而且如果有辦法的話，最好使用相同品牌、型號、種類的麥克風進行收音，這樣新增錄音的品質才會與原先的錄音相似。

10. 如有需要，安排錄製擬音

擬音（Foley）是為了與電影中某些特定動作而專門錄製的日常音效。進行擬音錄音時，擬音師會製作出電影中某些動作或所在場所會有的聲音，像是腳步聲、關車門聲、衣物摩擦聲，或是一家生意很好的餐廳背景的交談聲。

11. 進行混音（Audio mix）

當所有的音軌都已整理妥當後，音效剪接師便會將工作交給混音師，由他們將不同的音軌混合，這樣我們在看電影時，才能分辨得出來這些聲音彼此的關係為何。舉例來說，影片中可能有個場景，是一對情侶在某個喧鬧的夏日夜晚走在時代廣場的街道上，而這個場景中會包含以下所有的音軌：①A演員的聲音；②B演員的聲音；③A演員走在人行道上的腳步擬音聲；④B演員走在人行道上的腳步擬音聲；⑤拍攝當天時代廣場上錄到的環境音；⑥公車開過的音效；⑦計程車喇叭的音效；以及⑧和⑨是用於配樂的立體聲音軌，看似複雜，但其實這還是相對簡單的場景呢！

當混音師完成製作案中所有音軌的混音程序後，這些音軌各自的音量大小會在

電腦中被儲存為多音軌錄音檔案。下一步就是要將音軌混合（mix down）至最後的四條音軌中，音軌一與二用於人聲，而音軌三與四則是用於配樂與音效（music and effects，M&E），請見第16章以了解更多細節。

12. 確認授權

在製作案的收尾階段，其實會有好幾個步驟同時進行，像是授權的部分，可能就會有好幾種授權需要做最終確認，例如音樂授權（在音軌中所用已錄製完成的音樂）、檔案資料授權（電影／影片、照片、圖像等等），以及杜比（Dolby）與DTS系統授權（為了使用專利的聲音工程科技），同時也要記得保留有簽名的授權文件副本，之後才能將這些文件放在最終交片成品的文件部分中，更多詳細資訊，請見第16章〈聲音〉、第17章〈音樂〉，以及第18章〈檔案資料素材〉。

13. 線上剪輯／套片

根據後製時間表的安排，這個步驟可以與後期聲音工作及混音同時進行。

根據後製階段的工作流程、預算與交片成品要求，你可能會決定直接在電腦上的剪輯系統中完成整項製作案。以技術性的觀點來說，你的確可以在同個電腦剪輯系統中完成定剪，並完成所有的收尾工作，像是混音、上字幕及調色，再將母帶的數位檔案輸出。

雖然你的確可以在自己電腦上的剪輯系統中完成製作案，但得到的成品就不會如在後製公司經過線上剪輯、套片（Conform）後一樣技術完整。如果要交給後製公司處理的話，你便要準備好剪輯結果清單（EDL）、製作案影片檔、參考剪輯作品，並替換掉所有低解析度的素材，補上由攝影機原始檔（或是已經過膠轉磁的膠捲）所輸出相同影片尺寸的高解析度素材（未壓縮檔案）。在這個過程中，高解析度的視覺特效、平面設計，以及毛片（stock footage）也會被融為一體，而套片則是由電腦自動重新組合，以及線上剪輯與助理實際操作兩者相輔而成。

14. 調色與數位化製程

經過套片並做完調色處理後，最後就可以以數位化製程（Digital Intermediate，DI）將檔案輸出。調色是一個以數位方式調整出現在螢幕上所有元素的過程，包括亮

度（luminance，光線與陰影）與色度（chrominance，色彩與色調），以創造出製作案的最終成品模樣。導演與攝影指導都會參與調色（或稱調光、色彩校正）的過程，這是一個很關鍵的過程，因為這些素材在拍攝時都已做好往後調色階段的計劃，而以正確方式進行這個程序才能發揮影片中的電影魅力、而製作人或後製統籌也應在場，以確保大家都有跟著期程安排進行，且沒有超出預算。假如你還沒有參與過色彩校正會議的經驗，我建議你可以聯絡一家後製公司，詢問你是否可以找一場旁聽，在現場觀看整個過程也會對了解以上討論到的內容更有幫助。而數位化製程則是影片所有的收尾工作完成後，最後所輸出的檔案。

15. 合併音軌與影像

在完成數位化製程與最終混音後，現在就可以將音檔與影像結合，做出最後的母帶了。在進行音軌與影片的合併時，已完成混音的音軌會與最終影片母帶同步，而製作案的最終母帶就這樣完成了！

16. 製作最終交片成品

在完成最終母帶的數位檔案後，你就可以開始製作最終交片成品（deliverables）的項目了。將母帶的備份存放在幾個不同的地點，像是存在硬碟中以及雲端儲存空間。最終交片成品指的是由發行商、電視網或電影節所要求的，一份包含許多不同規格母帶與其他技術性要求的清單。

後製資訊（膠捲限定）

假如你的製作案是採用膠捲拍攝，那在剪輯師將數位檔案載入剪輯系統，並進行以上所提到的所有程序之前，還有兩個步驟需要完成：已曝光拍攝完成的膠捲底片需要經過處理、準備，並轉成數位檔案。

處理與準備膠捲底片

每個拍攝日結束前，攝影助理會收集好所有拍攝使用過的膠捲底片，在每個膠捲盒附註攝影報告，並提供膠捲訂單的總數，以及膠捲準備與膠轉磁的說明；製片組

則會請一位製片助理將這些東西送往電影底片沖印室，或是將所有膠捲打包好，直接寄往底片沖印室。

在電影底片沖印室中，沖印技師會進行底片沖洗，或是為下一個步驟對膠捲進行處理與準備，而膠捲的處理與準備程序的收費方式是以每呎計算。

底片數位檔案轉換或膠轉磁

接下來就是要請後期公司將所有的膠捲轉換成數位檔案，而這個過程則是被稱為膠轉磁（telecine）。有許多方式可以完成這項程序，每一個方式所要花費的時間與金錢都不盡相同，而以下則是以價格從低至高排列：

單光（One-light）／**無人監督**（Unsupervised）：最便宜也最省時間的膠轉磁方式便是單光或無人監督轉換。使用這種轉換方式時，調色師會將每個燈光設定調整至一個較為一致的視覺效果，將膠捲送進膠轉磁設備中，直到膠捲中有另外的燈光設定／場景出現時，才會再重新調整，並繼續處理膠捲。在開始轉換前，調光師通常都會先與導演及攝影指導進行簡短的討論，以得到大致的概念，除此之外，在整個轉換的過程中他們都不會再參與，全部交由調光師處理完成。這類膠轉磁的收費方式通常都是以每呎計價。

如果你選擇使用無人監督式的膠轉磁，你可以之後在剪輯完成後，換成有人監督（請見以下）的情況時，再進行轉換**選片**（selects，**會出現在影片最終剪輯版本中的部分**）。這麼做的成本效益會比較高，因為當你要進行有人監督的轉檔過程時，就不會有那麼多部分需要經過這個程序了。

最佳光線（Best Light）：最佳光線轉換是單光的下一步，這可以讓你與調光師有更多互動與討論的機會，在整個轉換過程中，也有較多的時間可以做出調整。

有人監督（Supervised）：有人監督的轉檔方式則是最為昂貴的方式，這讓攝影指導、導演，以及製作人都能參與每次的轉檔過程。調色師會與攝影指導及導演一起看過膠捲中每一幀的畫面，以達到理想中的視覺效果，並符合電影的整體美學。這會是個互動極為頻繁的過程，而調光師的經驗越豐富，收費也就會越高。這種類型的轉檔方式是以每小時收費，所以我通常會以所有素材時間長度的3倍來安排預算，並由此而知有人監督的轉換方式需要花費多少時間與金錢。

膠捲負片與重新匹配（膠捲限定）

有時候當膠捲需要重新轉換，或對負片進行剪輯（現在很少人會這麼做了）時，你便會需要將原始膠捲拿出來參考，但首先你需要先了解時間軸與機器可識別碼：

時間軸／片緣代碼／機器可識別碼

SMPTE 時間碼（SMPTE time code）是美國電影電視工程師協會（Society of Motion Picture and Television Engineers，SMPTE）所創建用於標註影片單幀畫面的標準單位；而**片緣代碼**（Edge number）與**機器可識別碼**（keykode）是標註於每格膠片邊緣的連續數字。在每次進行膠轉磁程序時，都要確保讓片緣代碼、機器可識別碼，以及時間碼的資訊出現在螢幕上（每個畫面的左下、右下方，或是中間）；或是標註在畫面的其他位置，以讓剪輯師可以查看，但又不會出現在電視螢幕中。

假如你最後發現自己需要參考原始膠捲負片，並重新匹配（match back）時，你就會需要有片緣代碼或機器可識別碼，來幫助你找到與影片、膠捲中互相匹配的某個特定畫面；而使用時間碼則是要在剪輯決定清單（Edit Decision List，EDL）中，清楚記錄每項剪輯過程，並也在剪輯系統留下紀錄。

與原始的膠捲負片重新匹配

如先前在膠轉磁部分討論到的，如果你需要將畫面與原始負片重新匹配時，就會需要用到機器可辨識碼來找到原始膠捲負片中的某個特定畫面，並對選片（selects）進行重新轉換。調色師會找到膠捲負片中有出現在影片最終母帶的部分，而你則需要根據剪輯決定清單重新剪輯轉換過的內容，或是進行自動套片（auto conform）。

最終交片成品

當你將製作案交給發行商、電視公司，或其他媒體管道時，所有必須的材料（包括紙本資料與技術性檔案）就被統稱為最終交片成品。雖然大部分的最終交片成品要求項目都蠻固定的，但每個發行商、電視公司還是會有自己的最終成品清單，清

單中紙本資料的要求包括了法務與資金相關文件，像是合作備忘錄、合約、許可執照、保險憑證與實際預算實支資料。

　　通常發行商或電視公司的最後一筆尾款會根據母帶交付，與其他最終交片成品的完成時間而定，再來品質工程師會對所有技術性的最終交付成品進行檢查，在撥款前確保所有的檔案都沒有問題。製作所有的最終交片成品通常都所費不貲，所以請好好安排你的工作流程，這樣你才有辦法在收到最後一筆款項前，還有足夠的資金來支付交片所需的費用。

　　以下則是最終交片成品清單的範例：

非戲院發行交片清單成品範本

數位影院母帶
數位電影母帶（Digital Cinema Package，DCP）
儲存在硬碟中的數位影院發行母帶（Distribution Master，DCDM）

電視母帶
含字幕HDCamSR數位母帶，全畫幅16x9影片比例（1.77:1）
不含字幕HDCamSR數位母帶，全畫幅16x9影片比例（1.77:1）
含字幕HDCamSR數位母帶，上下黑邊框16x9影片比例（1.85:1或2.35:1）
含字幕HDCamSR數位母帶，全畫幅4x3影片比例（1.33:1）
Apple ProRes檔案：2K（2.35:1）ProRes 444檔案類型
在螢幕上註明版權訊息的DVD放映光碟

音檔素材
對白、音樂與音效音軌的大分軌母帶（Master Stems）
分為6個音軌的Printmaster檔案
分為2個音軌的Printmaster檔案
分為6個音軌的音樂與音效音軌
分為6個音軌（4+2）的音樂與音效音軌
分為2個音軌的音樂與音效Printmaster檔案（左聲道／右聲道）
分為6個音軌的分軌母帶（對話／音樂／音效）
來源音樂（Source Music）與配樂家譜寫的配樂（Score）

各式文件需求
以英文寫成的對白本

對白總表（Combined Dialogue）／連續字幕總表（Continuity Spotting list）
隱藏字幕（Closed caption）與影片說明檔案
毛片（Stock Footage）授權
包含所有演員與劇組工作人員的片尾名單
所有演員與劇組工作人員的聯絡方式、協議備忘錄、許可表格與保密協議書
廣告用主要圖片
置入性行銷聲明
電影底片沖印室使用許可（Laboratory Access letter）
工會所屬成員合約
非工會所屬成員合約
錯誤疏漏責任險（E&O insurance）
產權鍊（Chain of Title）文件
資料來源證明（Certificate of Origin）與著作人證明契約（Certificate of Authorship）
產權報告（Title Report）
配音（Dubbing）與後製限制
美國電影協會（MPAA）註冊資訊
美國表演藝術類（Form PA）著作權登記證明
剩餘款項清單

音樂相關文件
音樂曲目清單（Music cue sheet）
音樂相關合約
音樂相關授權
杜比（Dolby）或DTS系統授權

行銷宣傳資料
包含故事題旨（log line）、長版大綱（long synopsis）、線上工作人員履歷、導演創作理念
與製作概念的媒體宣傳資料統整（Press Kit）
宣傳用100高解析度（300dpi或以上規格）劇照
電影製作特輯（Making of video）或電子媒體宣傳影片（Electronic Press Kit，EPK）
高解析度電影預告片
電影網站

剪輯建議

　　身為製作人，你最重要的職責之一便是在剪輯過程中，對不同的剪輯版本給予
建議，同時你也需要在剪輯過程的重要時刻，安排對觀眾的初剪試片會。

你給予意見的方式，其實與意見的內容與實用程度一樣重要。我都會從眼前這個版本的優點開始，哪個部分對我來說是可行的，這個建議可能聽起來非常顯而易見，但我時常看到人們在給予意見時，完全沒有提到優點，而是先從一連串需要改善的部分開始，還有哪些地方不可行，這麼做的話，即使是最老練的剪輯師也會無法接受你所給予的這些意見。

可想而知的是，導演與剪輯師都覺得自己所做的才是最好的方式，所以如果你有不同的意見，你就必須站穩自己的論點，並仔細地說明你的想法。太籠統的評論是沒有用的，像是「第一幕感覺不可行，你們需要改善一下這個部分」，這樣完全不是有建設性的建議。如果你覺得第一幕不可行，你需要舉出你認為有問題的地方，並提出改善的建議。你的意見並不是命令，而是與剪輯師及導演共同討論能做出哪些改善的開始，這麼做的話你們才能一起解決問題。

如果你們對於專案中某個關鍵部分的意見不同，那就會需要進行更深入的討論，這時你必須要能自然地說出心中的想法，並以討論的方式解決問題。而初剪試片會在這個階段會非常有幫助，因為這樣導演與剪輯師才能從觀眾身上得到比較客觀的意見。

初剪試片會

初剪試片會（work-in-progress screening）是對一群觀眾放映最新的剪輯版本，並從觀眾的回饋中得知哪些內容可行、哪些不可行。這時放映的影片應該至少要經過粗剪（rough-cut），技術上的品質也要夠好（像是所有的對白都很清楚，而且也已將參考配樂替換成真正的配樂等等），這樣觀眾在觀看影片時，影像與聲音的部分才不會有問題。去租或借一間試片室，裡面的座位要能夠容納所有參與的工作人員，理想上來說，最好是在一間小型的試片室，裡面有舒適的座椅，從座位看向螢幕的視線清晰，音質表現不錯，螢幕也很大，在試片前先到現場進行技術測試，這樣試片當天才不會有任何技術上的問題。如果你無法負擔試片室的租金，只要朋友家中有足夠的座椅，螢幕夠大，聲音表現也不錯，那你或許可以在他們家的客廳舉辦試片會。

在你預定好試片室後，至少提前兩個禮拜聯絡受邀參加的成員，邀請函中應包含試片會時間、地點，以及當天活動大致的流程，一開始可能會直接放映電影，短暫

休息後就會開始提問環節，這樣參加的人才知道大概要為這場活動預留多少時間。我的話通常都會邀請比試片室所能容納多一倍的人，這樣試片會當天才不會只有小貓兩三隻。

影片放映完畢後，請觀眾填寫一份簡短的問卷，再進行約半小時的提問環節，以了解觀眾共同的觀感，並對影片進行討論。你要記得的是，這些人已經花了大概3小時的私人時間來觀看電影，並對影片進行評論，所以記得向他們感謝他們所付出的時間與精力。活動準時開始，在會場提供簡單的輕食飲料（如果你可負擔的話），並按照計劃進行活動，這樣大家才能準時離開。

花些時間設計一份問卷，這樣你才能得到接下來在後製過程中所需要的資訊，問卷的方向可以參考以下範例：

1. 總片長：會太長或太短嗎？
2. 影片節奏：會太慢或太快嗎？
3. 主要演員們的表現：很棒、不錯、還好、不是很好？
4. 有什麼地方是你無法理解的呢？
5. 有什麼地方太過於誇張，或說教性太過強烈？
6. 有哪幾場戲一定要刪掉，或一定要保留呢？
7. 你會推薦這部電影給其他人嗎？如果會的話，你認為哪個族群會最喜歡這部電影？
8. 觀眾想要分享的其他內容。

當觀眾完成問卷後，接下來繼續針對你希望他們關注的重點問題，進行一場30分鐘的討論。在討論過程中，要讓每個人都知道你不是只想討論這部電影的優點而已，你也想要聽到如何改善、有建設性的評論。不過可能因為大部分的觀眾你都認識，所以大部分的人都會傾向不要以太過嚴厲的方式評論這部電影，但你同時也需要靠他們幫你找出問題的癥結點，這樣你才會知道要如何改善。討論開始時，可以試著先用一些較具有批判性的問題開場，像是「有些人覺得這個剪輯版本太長了，你們也會這麼覺得嗎？」或「影片中間那場跟主角父親的戲，有些人覺得應該要剪掉，你們覺得呢？」

務必讓每個人在討論開始時都有機會發言，如果只有一兩個人持續發言，那這場討論也就沒有什麼用了。如果觀眾間開始對某個評論達成共識，請大家以舉手的方

式來回答自己是否同意這個想法，再選出反對者讓他們提出反對的理由，這樣你才能知道這些意見是否可行。

最後，當討論進行到某個階段時（通常都是在30分鐘過後），大家會開始「雞蛋裡挑骨頭」，這時就是討論該結束的時候了，因為這時大家已經發表完所有具有建設性的評論，接下來的意見也沒有什麼參考價值了。所以你便可以開始感謝大家今天出席，收集填寫完的問卷，並開始與導演及剪輯師一起對下次剪輯版本進行改善。

本章重點回顧

1. 在決定要使用哪種拍攝規格時，你必須要考慮到許多技術性的問題、最終交片成品要求，以及發行管道等因素，所以做最後決定前，記得搜尋以上提到因素的相關資料，並實際進行測試。
2. 組成一個優秀的後製團隊，第一步要做的就是找到老練又知識淵博的後製統籌與剪輯師。
3. 為整個後製／收尾階段製作出一套工作流程，同時也要整理出技術規格清單，這樣所有片場中的技術相關人員才會知道要如何拿到正確的檔案素材。
4. 在決定後製階段最終預算與期程安排前，先了解一下最終交片成品清單的項目，以及技術規格上的要求。
5. 在整個後製階段中，定期地給予剪輯師對剪輯安排有建設性的意見。與導演及剪輯師討論對溝通剪輯意見最好的方式，並安排每次剪輯完成後的試片。
6. 在專案的粗剪階段完成後，安排初剪試片會，以得到對影片的客觀意見與回饋。

Chapter 16

聲音

慣於創新的人們已準備好迎接自己未來的幸運。

——20世紀美國作家E・B・懷特（E.B.White）

主要拍攝期間的聲音錄製[1]

　　製作案中關於聲音部分的工作，從主要拍攝期間在拍攝現場進行的聲音錄製就開始了。在所有劇組相關工作人員中，收音師、現場混音師是劇組非常關鍵的成員，而製作案的品質會因現場錄音品質的好壞受到極大的影響。小成本製作電影的聲音常常都不是最佳狀態，電影本身也會因此而受到拖累。假如你一開始沒有投資在專業的聲音錄音器材上，那往後為了要彌補第一次沒有錄製好的內容，你反而會投入更多的冤枉錢，因為在後製階段時進行補救的花費，遠比在現場好好地進行錄製還要來的更加昂貴。

　　就如其他的核心主創一般，你應該要對收音師的最後人選進行面試，並向他們所提供的兩位推薦人進行查核。接下來假如你過去沒有與這位收音師合作過，在拍攝階段的第一天，花點時間用耳機聽聽看前幾場戲的錄音成果，並確保聽起來沒有任何技術性上的問題，像是調變器的感覺太過於明顯，或是有嘶嘶的雜音等等，應該是要音質好、清晰的聲音。如果聽起來效果不是很好，你應該馬上私底下與導演及收音師進行討論，除非你對這個問題的處理很滿意，也再次對收音師的能力有了信心，要不然你應該要立刻替換掉他。

　　幾年前在我參與一部電影的共同製作時就發生過類似的狀況，那是一部成本非常低的電影，所以我也無法僱用時常與我合作的收音師，而最後我是根據推薦找到了一個剛入行、沒什麼經驗的菜鳥收音師。很不幸的是，當我們在片場中聽完他的前幾段錄音後，發現他還是不符合我們所需要的專業水準，於是我們立刻打給當時備選的那位收音師（雖然他的費用稍微貴一些），並馬上讓他加入隔天的拍攝。這聽起來可能有點尷尬，但最重要的是要為拍攝錄製到最好的聲音。

在現場中錄製最佳聲音的方式

　　作為製作人，你要做的第一件事就是僱用你所能找到最好的收音師、混音師，

1　原註：美國加州洛杉磯Snap Sound公司（www.SnapSound.tv）的聲音設計師查克・西維斯（Zach Seivers）在本章的內容上對我提供了許多專業性的協助。

第二件事則是當在片場進行拍攝時，你一定要遵守收音師的指示。以拍攝階段來說，視覺上的效果一定都會比聽覺上的來得重要，但在進行技術場勘或拍攝當下時，你都不應該忽視收音師所提出對於聲音的疑慮。要錄製到良好、清晰的聲音只有一次機會，而如果這個目標在拍攝現場沒有達成，往後不管在後製階段做了什麼樣的改善，都不會像在現場錄音一樣貼近拍攝當天的實際狀況，還會花費更多時間與金錢。

技術場勘

在前製階段那章中我有提到，所有核心主創都應該要參與技術場勘，而收音師也不例外。技術場勘時有收音師在場是件很重要的事，因為這樣他們就可以當場確認場地中是否有需要注意的地方，或是錄音上的疑慮，並在實際拍攝前先讓製作人知道。這樣會省下很多你在拍攝當天的麻煩，所以先讓收音師確認過拍攝場地還是很重要的，而收音師對場地提出的建議也同樣不容忽視。假如技術場勘當天收音師無法參與，製作團隊也還是要有人負責確認是否有任何問題，而以下則是場地中需要注意的清單：

技術場勘與拍攝期間的潛在錄音疑慮

冰箱（把你的車鑰匙放在冰箱裡，或是在螢幕旁邊貼一個醒目的便條紙提醒自己，這樣你才不會在關掉之後忘記重啟冰箱！）
室內電話／手機
發電機／變電器
飛機／機場
公車
火車／地鐵
施工地點
景觀美化工程，如割草機及吹葉機
冷氣空調
背景音樂（在電梯或商店內）
狗的吠叫聲
公寓中隔音超級差的地板、天花板與牆壁
海灘的海浪聲

過往的交通聲響
電梯井的噪音
當地的遊行或市集

　　就如在第15章〈後製階段〉中討論到的，對於聲音錄製、混音，以及收尾部分的工作流程進行討論與測試是非常重要的，這樣才能確保電影中的聲音品質是很好的。在主要拍攝開始前，錄音師與後製階段的聲音設計師應該要一起討論聲音部分的工作流程，並對流程進行測試，建立這樣的溝通模式是有很多好處的，也會省下許多時間與預算，並避免犯下代價高昂的錯誤。

室內環境音

　　室內環境音（Room Tone）是指你在拍攝當下，室內空間中沒有任何人說話或發出聲響，至少持續30秒的背景聲音。在後製階段中，當剪輯師與音效剪輯師剪輯過某個片段後，或是影片中的聲音突然改變、或變得很小聲，他們便會使用此種類型的聲音來填補背景音的空白。通常會在你移動至另一個有不同聲音環境前，都會錄製室內環境音，而演員們都維持在拍攝場景裡的位置。他們通常都會戴著「領夾式麥克風」（lavaliere microphone），也就是可以夾在衣服上的小型麥克風，而室內環境音則會透過這些麥克風及指向性麥克風（boom microphone）進行錄製。副導演或收音師會喊「全場安靜」，並說「收環境音」，收音師便會透過所有的麥可風對房間收音至少30秒。如果你同時也使用攝影機錄製聲音，攝影師會拍一段麥克風的鏡頭，這樣大家才會知道這段是在錄環境音，而不需要進行聲音同步。

　　但關於室內環境音有個需要注意的問題，有些剪輯師和聲音設計師不會使用，他們會直接取用影片素材中對白間的靜默部分，在後製階段時填補聲音上的空白。所以請在主要拍攝開始前先詢問剪輯師與聲音設計師，再決定你是否需要錄製室內環境音。

戶外環境音

戶外環境音（Wild Sound）指的是任何不屬於攝影機進行拍攝同步錄音時，所錄到的聲音，像是公園裡的鳥叫聲，或是旗幟在風中飛舞的聲音。

導演、剪輯師及收音師應該要一起討論出在拍攝期間他們想要錄製到的戶外環境音，並列出一份清單。現場錄製戶外環境音的優點在於，這是為了這部電影專門錄下的真實聲音，可以為電影中的聲音設計增添光彩，也可以減少向音效庫購買的需要。

聲音後製

在現場錄製的聲音會在影片剪輯時使用到，就如在第15章〈後製階段〉中提到的，聲音的後製階段有分好幾個步驟：①分出不同音軌②加入音效③錄製後期配音或循環錄音（looping）④製作並錄製擬音⑤插入音軌⑥聲音剪輯⑦混音，以及⑧將音軌放回影片中。

拉出音軌 / 聲音設計

在剪輯階段的過程中，電影中所聽到的聲音會由多個音軌組成。將每個聲音獨立出來後，混音師可以對每個音軌做不同的調整，並完成整體的混音工作。在某個特定場景中，演員聲音與環境音的音量是會不一樣的，配樂的音軌也許在對話進行時，會被混音成較為小聲，而之後在蒙太奇無對話的片段中，則是可能會被調整為最大聲。而藉由將每個獨立的聲音放置在不同音軌中，混音師便可以對不同的聲音做各自的調整，以創造出整體混音效果。一般來說，對白、音效與配樂都會被放在某些特定的音軌中，通常影片剪輯師會先大致處理過，做出一個粗略的版本，而音樂設計師則是會在後製階段中，再進行一次剪輯程序。

添加音效

音效剪接師會在電影聲音的環境中加入不同聲音的元素，讓場景顯得更為真實。音效剪接師會自很多地方取用聲音的元素，像是拍攝中錄製的戶外環境音、音效庫，以及擬音音效。

擬音的創作與錄製

「擬音」（Foley）是一種根據在螢幕上畫面所進行的聲音製造工作，專門為之創作相匹配的聲音，並將其加入至影片中的工作。例如有人穿上外套所發出的沙沙聲、演員爬樓梯的腳步聲，或是當有人在餐廳舉杯慶祝，酒杯互相碰撞的叮噹聲。這項技藝是以電影音效先驅傑克・佛利（Jack Foley）的名字而命名，他早期在環球影城從事電影工作時，發明了此項程序。

擬音師會在錄音室內進行這項工作，一邊看著螢幕上的電影，一邊做出與影片中動作相符的聲響。他們通常會使用與螢幕上呈現的動作毫無相關的物品來創造聲音，像是加了軟墊的椰子殼會被用以模擬馬蹄聲、用笨重的金屬釘書機來模擬槍擊聲，或是在皮革袋中加入玉米澱粉來模擬踩在雪地上的嘎吱聲。聽起來真的很不可思議，所以如果你有機會可以觀摩擬音師工作的樣子，記得一定要去，因為那會是一個很有趣的體驗！

理想上來說，所有外加的音效都會由擬音師創作，但對低預算的劇組來說，這個費用他們通常都負擔不起，而音效就只能依靠音效庫及拍攝時的錄音而完成。

錄製後期配音

後期配音（ADR）或循環錄音（looping）是指為了要替換或新增某個場景中的對白，在後期請演員來進行錄製。會需要這麼做的原因可能有幾個，像是如果演員在最初拍攝時使用的口音不太對，他可以在口語教練的幫助下，以正確的腔調再重新錄製對白；或是某場戲的背景十分吵雜，像是在海灘或是繁忙的街道上，原始的對白錄音根本聽不清楚，所以整段對白都需要重新錄製。後期配音也可被用於更動或新增對

白，假如拍攝時鏡頭離演員的臉很遠，或是正對著他的後腦勺，你便可以很輕鬆地替換掉原始的對白，並放入更動過的至影片中。

放入配樂音軌

電影中的配樂會有授權音樂、原創音樂，或是兩者的組合而成。導演會與配樂家、音樂總監，及音效剪接師一起討論電影中的配樂配置，配樂點配置（Spotting）是指當上述這群人在觀看剪輯完成的影片時，對整部影片需要加入配樂的位置、方式，以及什麼樣的配樂提出意見的過程。導演會向大家說明每場戲內含的心境、情緒，以及應該有的感覺，並提出音樂上的參考作品作為例子，用以說明他在原聲帶中想要的是哪種類型的音樂，音樂團隊的成員會就導演的說明給予回饋與提出想法，雙方再一起制定計畫與期程安排。

混音

混音師（sound mixer）會將音效剪接師所分離出的獨立音軌，按照在整個配樂中每個音軌與彼此的關係進行排列。他們會與導演及剪輯師一同合作，並依照先前的討論對所有音軌進行混音（Sound Mixing），有段可能全部都是對白，只有背景深處有環境音，而完全沒有音樂；另一段可能是著重於音樂上，沒有對白，並只有少量的環境音，而混音的結果會呈現出導演對影片整體的願景。

混音會在錄音室進行，而導演、剪輯師，製作人通常也會在場。混音師會對所有音軌進行混音，並播放出來給大家聽，導演會就聽到的感覺給予意見，混音師會再根據這些意見做出調整，大家會再聽一次修正後的版本，而整個混音的過程便會以此種方式完成。

錄音室都會有音質非常優秀的音響，所以你便可以在最棒的聲音播放情境下，聽到整部電影的聲音，但也不要完全被如此高級的聲音相關科技所迷惑了，因為你的電影會在許多不同的地點、以不同的方式被觀看，而每個場所所擁有的播放設備也都不盡相同。這部電影會在擁有先進科技的電影院中播放，也會在擁有立體環繞音響的高級家庭劇院中播放，或是在筆電、手機，甚至是舊式的電視上播放，所以當你在進

行混音時，記得一定要使用電視音響來聽混音的結果，因為電視音響無比糟糕的音質，能呈現出當混音在沒有那麼高級的設備上播放時聽起來會是什麼樣。這麼做便會讓之前沒發現的問題開始顯現，像是在餐廳那場戲中，先前聽起來非常好的音樂混音，現在完全蓋過了主角的對白；或是混音中的環境音太過小聲，所以當演員在公園中散步時，完全聽不到鳥叫聲。而當所有的音軌都經過混音，也確認為最終版本後，下一步就是要將音軌與影像合併。

合併音軌與影像

合併音軌與影像（Layback）是指讓音軌與影片的開頭進行同步，並與影片每幀的畫面互相匹配，透過匹配影片母帶開頭的時間碼，聲音應該要能與影片從始至尾都會同步。如果你要製作16或35毫米的膠捲備份，最終的音軌會被轉換在磁性音軌上，並與影像軌互相結合，以製成最終的膠捲備份。音軌與影像合併完成後（色彩校正也完成後），你的最終母帶就完成了！

杜比數位、DTS 系統與 THX 認證

通常音軌在混音時都會使用有版權的聲音技術（不論是杜比〔Dolby Digital〕或DTS）來減少聲音中的雜音。如果你的35毫米膠捲或數位母帶會在使用杜比、DTS技術的戲院中播放，那你就必須要使用此種聲音技術。而如果你要使用杜比或DTS系統的技術，你需要支付一筆使用授權費用，並在合併音軌與影像時請該公司的顧問參與，以對影片中使用的聲音技術進行認證，同時也有達到該公司專利技術的相關要求。授權費用根據具體使用情況會有所不同，像是僅用於電影節播放的授權費用，就會比影院發行的還要低。

THX認證是一個由盧卡斯影業（Lucasfilm）所創立給電影院使用的認證程序，此項認證會要求電影院中的螢幕與音響系統都有遵守其規定的技術性規格，才能得到認證。

本章重點回顧

1. 在主要拍攝期間僱用的收音師、現場混音師是非常重要的,所以在查核過推薦人後,一定要找到你所能負擔、最好的人選。

2. 在收音師與聲音設計師的討論溝通中做為一個協力角色,這樣他們才能在前製階段時先計劃好聲音後製階段的安排。

3. 與音效剪接師、聲音設計師確認是否需要在每個地點錄製室內環境音,以便他們可以在後製階段時使用。

4. 聲音的剪輯過程包括分出不同音軌、同步對白錄音、音效,以及擬音,以為你的電影創造出完整且適當的聲音環境。

5. 混音是導演與混音師之間的合作,以在最終版本的混音中達到影片最佳的聲音效果。

6. 根據影片播放的地點,你可能會需要為混音程序取得有專利技術的聲音科技,如杜比數位或DTS系統。

7. 合併音軌與影像便是將音軌與最終影像母帶互相合併。

Chapter 17

音樂

事情應該力求簡單，不過不能過於簡單。

——亞伯特・愛因斯坦（Albert Einstein），二十世紀最偉大的自然科學家和傑出思想家

取得音樂版權

配樂音軌通常都由兩種類型的音樂所組成：一是已完成、可供商業性購買的作品，另外一種則是電影配樂家專門為該片所譜寫的曲目，不管是哪一種，你都會需要取得音樂版權。而每個曲目的音樂版權也分為兩種：音樂原錄音授權（Master Recording License）與影音同步授權（Synchronization / Sync License），「音樂原錄音使用權」指的是一段曲目的錄音表演版權，通常會透過進行曲目錄製的唱片公司取得；而「影音同步授權」則是指曲目本身的版權，通常會由代表作曲者的唱片音樂經紀公司所持有。

我們可以用以下的曲目來作為例子，像是布魯斯‧史普林斯汀（Bruce Springsteen）所表演《聖誕老人進城來》（Santa Claus Is Coming to Town）的版本，音樂原錄音使用權是由索尼（Sony）音樂旗下的哥倫比亞唱片公司（Columbia Record）所持有，而根據美國作曲家、作家與出版商協會網站（ASCAP.com）上的資料，此曲的詞曲創作者則是 J‧佛萊德‧庫茲（J. Fred Coots）與哈文‧吉勒斯皮（Haven Gillespie），兩人所屬的唱片音樂經紀公司各自為 EMI Feist Catalog 唱片公司與哈文‧吉勒斯皮唱片音樂經紀公司（Haven Gillespie Music Publishing Company）。當在搜尋這些資料時，我發現 J‧佛萊德‧庫茲的後人正試著要從 EMI Feist Catalog 唱片公司取回該曲的音樂經紀版權，所以未來要對這些曲目進行協商時，對象可能就會不一樣了，而這也可以讓你一窺在複雜的音樂授權世界中，做好充足功課的重要性。

當要進行取得原錄音使用授權的商討時，你需要與唱片公司的授權部門聯絡。通常這些資訊在網路上都可以找得到，或是如果你手上有曲目的CD，也可以在封面上找到相關訊息。而當你要搜尋擁有該曲目影音同步授權的音樂經紀公司時，則可以先從三大主要的版權經紀公司網站開始著手：美國廣播音樂協會（www.BMI.com）、美國作曲家、作家與出版商協會，以及歐洲作詞曲者協會（www.SESAC.com）。身為製作人，你需要與哥倫比亞唱片公司、EMI Feist Catalog 唱片公司，以及哈文‧吉勒斯皮音樂經紀公司等等上述每一家公司聯絡，並向他們提出為你的製作案取得授權申請，這個過程被稱為「曲目版權釐清」（clearing the rights）程序。

你需要哪些種類的版權呢？

當你拿到唱片公司的聯絡資料後，找出需要取得的版權種類，以及每項授權所需的授權期間長短。以下則是所有曲目都會有的授權項目：

美國國內院線發行

美國國內無線電視台

美國國內有線電視台

美國DVD光碟發行

美國隨選視訊平台（VOD，Video on Demand）

美國國內數位串流

國際院線發行

國際無線電視台

國際有線電視台

國際DVD光碟發行

國際隨選視訊平台

國際數位串流

網路平台

電影節

教育用途

國際版權可以按照各地區或國家進行個別販售，例如英國、愛爾蘭、西班牙、法國等，如果你有能力負擔的話，最好能取得以上所有地區的版權，而這樣的版權通常被稱為「全球性全版權授權」。另一個要考量的因素則是持有版權的時間長短，最長久的期間通常被稱為「永久授權」（in perpetuity），而如果你足以負擔全球性全版權與永久授權的話，那基本上你在任何情況下都會有永久保護。

同時你也需要考慮到這個授權是「獨家」還是「非獨家」型態的授權，通常對電影原聲帶來說，「非獨家」的授權就已足夠，而此類型的授權意味著，原版權持有者還能將同一首曲目授權給有相同目的的其他人；「獨家」則意味著音樂經紀公司與表演者不能再授權給其他公司作他用，所以在聯絡音樂經紀公司與唱片公司前，你要先想好自己需要什麼型態的授權。

依據表演者、曲目、唱片公司及音樂經紀公司開出的條件，你有可能無法負擔你所需要或想要的版權，而這時就得進行協商了。音樂經紀公司可能願意將永久期間的全球性全版權授權以一筆合理的費用提供給你，但你就無法負擔唱片中某項特定演出的版權了。

以先前提到的布魯斯・史普林斯汀（Bruce Springsteen）曲目作為例子，你或許有辦法以合理的價格取得影音同步授權，但是史普林斯汀的唱片公司所要求的原錄音費用遠超過你所能負擔的，這時你就可以決定請另一位費用較低的歌手，來重唱並錄製該曲目供你使用的版本，不過接下來你就會需要向那位歌手買斷該演出錄音的版權，這樣你才能取得永久期間的全球性全版權授權；或是你也可能會決定選用史普林斯汀的版本，但只有兩年期間的電影節版權。而如果你決定只有取得電影節的版權，其中的風險可能會是一場豪賭。

因為如果這部電影在電影節中表現亮眼，而有公司想要發行影片，你可能會因為沒辦法購買所有的音樂相關版權，而無法完成這項交易；接下來你就會陷入不知如何選擇的窘境，是要拒絕這份發行計劃、請別的表演者來錄製該曲目，還是要直接把這個曲目換掉呢？如果你選擇重新錄製或替換掉該曲目，你便需要向發行公司確認更動音軌後，他們是否仍然願意購買這部電影。

我的建議是不要冒這種險，一定要為自己電影的成功做好準備，並確實取得你在所有地區所需要的，包含國內與國際性的所有版權。假如你當時無法負擔，那只要先取得電影節音樂版權，但要先與版權持有者對未來所需的版權項目提前進行協商，以便你確定在售出電影後還需要追加的音樂授權項目為何。如此一來，你便會知道音樂授權費用，以及在出售電影時你會需要拿到多少的發行費用才足以支付音樂授權的費用。

提交授權申請

在了解原錄音使用與影音同步使用授權後，接下來就是要了解授權申請應該在什麼時候進行。像是當某首曲目會在電影畫面中被呈現（被唱或被聽到）時，你便需要在拍攝該場景*之前*先行取得該曲目的版權。

舉例而言，如果影片中有場戲是某個角色對著她的嬰孩唱著搖籃曲，那在片場

中進行任何拍攝前，你就會需要先自該曲目的音樂經紀公司手中拿到影音同步授權，並請演員為自己的演唱簽署一份使用許可；或如果是當演員們在跳舞時，某個樂團在舞台上演出一首歌曲，你就會需要取得該場演出的音樂原錄音使用授權，以及樂團表演曲目的影音同步授權，而這都要在你拍攝這場戲之前完成。以這個類型的音樂使用而言，你會需要拿到所有地區的所有授權項目，這樣才能確保不論這部電影最後是以什麼方式售出，都有權利使用這段演出。因為如果當電影中的演員演出與特定歌曲緊緊綁在一起時，你承受不起任何風險。

假如你在還沒確定取得版權前就進行該場戲的拍攝，之後才發現自己無法負擔版權費用，你便會需要找到另外一個有同樣節奏的曲目，或是重新剪輯過這場戲，才可以避免所有對樂團的特寫鏡頭。但要這樣做會非常困難，甚至多半沒什麼希望，同時也會浪費掉後製階段的時間與精力，所以在計劃拍攝該曲目的演出前先取得版權才是比較明智的做法。

對於那些會出現在電影音軌中的曲目來說，你需要盡早聯絡唱片公司與發行公司，這樣在確認影片定剪版本前，你才有足夠的時間等待回覆。而當你發現某個曲目的版權太過昂貴時，你也還有時間用另外一個曲目替換掉原來的曲目；或是某些曲目最後在剪輯階段被刪除時，你才不會浪費時間在版權協商上，所以盡早釐清哪些曲目比較有可能出現在最終的音軌中，並開始聯絡相關單位以取得版權。最後，如果你手上有同一家唱片公司的數首曲目需要進行協商，那在向這家公司送出申請前，最好是等到收集完該公司所屬的所有曲目後再送出，這樣可能會對交易的進行有所幫助。

決定取得版權的時間點會有點棘手，因為可能要花上好幾個月的時間，才能成功地完成授權的協商過程。如果是大型唱片公司的話，至少要在5個月前提前提出申請，因為他們收到的申請比較多，公司內的官僚體制也會較為複雜，所以你需要多預留一些時間。

音樂曲目授權申請信格式

在尋找任何一首曲目的音樂原錄音使用權與影音同步權所有人時，你可能都會覺得自己在做偵探的工作。不過就如前文中所提到的，如果你手上有CD的話，這些資訊在封面上都會有，或是可以在美國三大表演藝術版權協會的網站上搜尋得到：美

國廣播音樂協會、美國作曲家、作家與出版商協會，以及歐洲作曲詞者協會。這些協會會對音樂授權申請收取費用，再將版稅收入分配給曲目創作者與音樂經紀公司。上述的每個網站中都有強大的搜尋引擎，在你輸入曲目名稱後，便會提供該曲目的發行訊息，與其他相關的聯絡資訊。

而拿到音樂經紀公司與唱片公司的聯絡資料後，你便可以致電至他們公司，並詢問處理音樂授權負責人的姓名與電子郵件地址，而你的申請信中應要包含以下資訊：

1. 曲目名稱。
2. 專輯名稱。
3. 表演者／樂團／管弦樂團名稱。
4. 申請該曲目的使用用途，例如：由主要演員演唱的影片背景音樂等；也要附上聽見該曲目時，螢幕上會是什麼畫面的說明，例如：有人遭到槍擊，或一家人開車行駛在高速公路上。
5. 關於電影的簡短說明。
6. 曲目使用時長，並具體至分秒單位，而如果影片中稍後還有出現相同曲目，同樣要註明額外使用的時長。
7. 授權申請領域，像是全版權、全球性（worldwide）、永久性（in perpetuity）。
8. 獨家或非獨家使用。
9. 你可以負擔的授權費用（或要求免費），以及你是否有以同樣的價格，與其他發行公司或唱片公司達成協議。

音樂曲目授權協商

音樂相關版權持有者（唱片公司或音樂經紀公司）一定會想要盡可能從中獲利，而你則是想要盡可能減少支付的費用，所以你們便會需要進行協商程序。

利用你在電影製作過程中練就的自我推銷技巧，向他們說明假如你的電影音軌中收錄這些曲目，曲目創作者或表演者將會得到更多的曝光機會，以及觀眾有可能會在哪些地方聽到這些曲目，像是電影節、隨選影視平台、DVD光碟、數位串流平台等等，而這樣的曝光機會對於新起之秀的音樂人來說是十分珍貴的。

為了提升協商的成功機率，試著找到一個可以直接將你的申請直接遞交給表演者或創作者本人的共同朋友或雙方都認識的人。就如我們在第5章〈選角〉中討論到的，當在說服演員加入你的電影時，有個能直接與演員本人聯絡上的窗口，會有助於讓你的邀請更為有力。同樣的，如果你是透過唱片公司或經紀人與藝人聯絡，可能在藝人本人知道消息前就會被拒絕了，因為經紀人可能覺得這份工作的獲利不多；但如果你可以寄一份精心包裝過的電影副本檔案給藝人，上面附上一封來自導演的手寫小卡，向藝人解釋這個曲目對於電影的重要性，且在影片中兩者的搭配更是非常完美，你可能就會得到截然不同的回應了。過去這個技巧我也用了好多次，而我把它稱為「導演的魔力小卡」，每次當我們被經紀人拒絕時，我們就會直接寄一份電影副本檔案，及一張文情並茂的小卡給藝人，他們讀完之後，我們就能夠以合理的金額拿到版權授權，所以千萬不要低估當兩位藝術家在創作時，其中所能建立起的連結有多麼強大！

身兼編劇、導演、製作人的保羅・高特（Paul Cotter）曾拍攝作品包括《投彈手》（Bomber）、英國影集《探長薇拉》（Vera）等等，對於小成本製作電影的音樂授權提供我們一些建議：

「如果你的預算十分緊繃，那在音樂曲目與表演者的選擇上保有靈活度會有很大的幫助。我自己所遵循的基本原則就是『物以類聚』，如果你沒錢，就去找同樣也沒錢的樂團，如此一來你跟表演者就會在同個對話階層上，而且這些樂團通常都很隨和，對你的難處有所了解，也願意一起配合，只要對他們誠實以待，而這也是你應該對待所有人的態度（誠實這個特質在小成本電影製作中會對你大有所益）。另外，他們也需要你所帶來的宣傳曝光機會，所以不要去找萊諾・李奇（Lionel Ritchie），他已經夠有錢了，也沒時間理會像我們這樣的無名小卒。」

最優惠條款

最優惠條款的概念，是指在影視產業中，一般而言同工同酬的原則。這個概念在國際貿易協議中已被廣泛利用，每個簽署包含此概念協議的國家，都會得到與其他國家相同的待遇，而我們在第6章〈前製〉中也有討論到，如何以同樣的薪水標準支付給劇組內同樣層級的成員。音樂授權的協商也會運用到最優惠條款的概念，根據業

界中的慣例，支付給音樂經紀公司的金額（音樂原錄音使用權）都會與給唱片公司的金額（影音同步權）相同；另外一般來說，原聲帶中每首曲目的這兩種授權金額也會一樣，所以如果某個曲目的影音同步權與音樂原錄音使用權各是500美金，原聲帶中其他曲目的授權金額也都會相同，唯一的例外可能就是來自著名樂團的曲目，這類型曲目的授權金會比其他曲目來得高，且無法適用最優惠條款的收費標準。

而授權金協商的最佳策略，就是先從你認為最有可能提供最優惠價格的公司（音樂經紀公司或唱片公司）下手。假如這個曲目的編曲已廣為人知，但表演者毫無名氣，那你就可以先從唱片公司開始進行協商，而以你可負擔的價格白紙黑字地完成交易後，再向音樂經紀公司取得該曲目的授權，讓他們知道你已經完成音樂原錄音使用授權金的協商，並詢問他們是否願意以同樣的金額售予你影音同步的授權。

而原聲帶中所有的音樂授權都要按照這樣的程序進行，以完成版權釐清的步驟。假設現在你手上有7個曲目需要進行版權釐清的程序，那就先從比較容易、價格也較低的那5個曲目著手，再與剩下2個曲目的版權持有方聯絡，讓他們知道你已經完成原聲帶中大部分曲目的授權協商，並詢問他們是否願意以同樣的條件售出這兩個曲目的授權。

如果他們同意的話，就可以寄出需要簽署的授權合約文件；但假如不同意的話，你可能就需要為剩下的兩個曲目支付較高的金額以完成交易。而如果這種情況發生的話，因為所有曲目都是根據最優惠條款進行協商的，所以其他5個曲目所屬的音樂經紀公司／唱片公司最後的交易金額，也會變得比較高。這個過程就如海洋潮汐一般，所有在海面上的船隻都會因此同升同降。

而假如每個曲目的交易金額都較先前高，導致最後總金額實在太過昂貴，你可能會決定替換掉某個金額較高的曲目，並補上願意接受前5首協商金額的曲目，這樣你的音樂授權支出才不會超出預算。

版權過期／公眾領域內容

美國音樂著作權法中，對於創意內容創作者持有著作權的期限有明確規定，而在著作權期滿後，這些作品就會被認為是回歸到公眾領域（public domain，PD）的著作內容，你也不需要另外購買授權了。在使用公眾領域音樂曲目前，記得要先向律師

諮詢確認版權歸屬及相關使用原則，而以下是關於這方面一些普遍的原則：

於1978年1月1日後完成的作品：著作權在最後一名在世作者過世後再加70年後到期，意即該作品最早會於2048年1月1日進入公眾領域。

於1978年1月1日前完成著作權註冊的作品：自註冊時間起的95年後。

於1923年1月1日前完成著作權註冊的作品：由於75年的著作權期間已滿，這些作品都已屬於公眾領域。

而像是以莫札特在1777年時所譜寫的古典樂曲目來說，曲譜本身已不再具有著作權，因此也不需取得影音同步授權，但你仍會需要拿到某個交響樂團所發行專輯中某場特定演出的原錄音使用授權。當你在選擇古典音樂曲目時，比較明智的做法是選擇一家較小的唱片公司，因為這樣比較有機會拿到較低的授權金額，而不會像紐約愛樂管弦樂團在卡內基音樂廳中為大型唱片公司所錄製的錄音一樣高不可攀。使用古典音樂的優點在於，通常同一個曲目都會有許多不同的錄音版本，而你就可在影片中使用該曲目最便宜的選項。

合理使用

在第9章〈法務〉中，我們已對「合理使用」的概念進行了深入討論，請參閱該章節對於此概念與使用範圍的完整說明，同時你也可以在史丹佛大學著作權與合理使用中心（Copyright and Fair Use Center）的網站，及美利堅大學社群媒體中心（Center for Social Media）的網站上獲得更多相關資訊。

合理使用在使用許多受著作權保護的不同內容時是很重要的概念，像是書籍、檔案素材及音樂等等。史丹佛大學的網站上對於合理使用的定義是：「合理使用是一項著作權的原則，基於大眾可出於評論與批評的目的，自由使用部分受版權保護內容的概念。譬如說，當你想對一位小說家進行評論時，你應該能自由引用該小說家作品中部分的內容，而不需尋求許可。假如沒有這份自由，著作權所有人可能會將對其作品的負面評論完全扼殺掉。」而在美利堅大學社群媒體中心（Center for Social Media）網站中有份可供下載的文件《紀錄片電影工作者對合理使用的最佳實踐案例手冊》（*Documentary Filmmakers' Statement of Best Practices in Fair Use handbook*），也對於了解此概念有所幫助。

錯誤疏漏責任險

如同在〈保險〉一章中所討論的，如果你需要購買錯誤疏漏責任險（E&O Insurance），你便需要證明自己已為影片完成所有相關的音樂授權作業，而申請書中也須包含適當的音樂曲目版權釐清證明文件，以防日後有人對影片提出索賠要求。

電視「概括」授權協議

「概括」（blanket）音樂授權協議指的是大型電視無線台與廣播公司，為了自音樂表演版權經紀協會（美國廣播音樂協會BMI、美國作曲家、作家與出版商協會ASCAP，以及歐洲作曲詞者協會SESAC）取得授權而使用的特定協議，像美國公共廣播公司PBS、英國廣播公司BBC、美國VH1電視台，以及美國MTV音樂無線台這樣的大型電視頻道公司，節目中都會使用到大量音樂，而這類型的協議讓它們可以使用該協會所代理樂曲目錄中的曲目，並根據音樂使用數量及用途來進行整體收費，這同時也表示，當你的製作案是在這些頻道上播放時，電視台會負責支付所有的音樂授權費用。

如果你將製作案售予有此類型協議的無線台電視，找出協議中包含哪些內容是很重要的。根據它們所持有的協議，有可能可以幫你省下對某些地區市場（如限定美國國內電視播出）的音樂版權釐清程序。

音樂曲目清單

音樂曲目清單（music cue sheet）是一份制式表單，清單中會一一列出在影片音軌中所有使用到的音樂曲目。在進行院線發行或電視播映前，你需要向音樂表演版權協會提交這份曲目清單，以便他們對應支付給音樂經紀公司的費用進行確認。本書的網站（www.ProducerToProducer.com）上有此份文件範例可供參考，清單中會列出所有曲目名稱、音樂經紀公司、唱片公司、使用時長（精確至分秒），以及使用用途（如背景音樂、由演員演唱、片頭音樂等等）。而在最終交片成品的文件項目中，音樂曲目清單是一份相當關鍵的文件，所以你需要在整個後製階段中，都要隨時對該文

件的狀態有所掌握。

停終信函 [1]

　　如果在尚未完成音樂素材完整的版權釐清程序時，你的電影就已進行公開放映或發行，那麼這樣行為便會觸犯著作權法，後續也會有法律責罰。另外，如果你的電影入選電影節，通常你都會需要簽署一份聲明文件，證明你已持有影片中所有素材的授權；而如果你在沒有適當授權的情況下簽署這份文件，便會違反協議內容，一旦被發現將會面臨訴訟的危險。

　　假如發生上述狀況，你很有可能會收到著作權持有人寄出的停終信函（Cease and Desist），表示你已對其著作權構成侵犯，並要求你立即停止影片所有的公開播映（如電影節、數位串流平台、電視、電影院等）。而如果著作權持有人的指控屬實，你在中止影片放映後有兩個選擇：一是馬上開始對尚缺的授權進行協商（但此時的金額會比你一開始就好好進行協商來得更高上許多）；二是選擇移除影片中未得到授權的音樂曲目，並使用另一個已經過版權釐清的曲目，並製作、錄製出新的音軌。而在必要的音樂曲目授權文件簽署完畢後，你便可以重新開始放映影片。

　　基本上千萬不要冒風險，一定要在公開放映前確認自己持有所有必要的授權。

找不到著作權持有者怎麼辦？

　　有時候不管你怎麼找怎麼研究，還是會有找不到某曲目著作權持有者的時候。在這種情況下，你可以保留所有的通話紀錄與電子信件寄件備份，以記錄對聯絡持有者所進行的種種嘗試，若日後有著作權持有者出現時，你可以利用這些紀錄向他們證明，你已盡了最大努力試圖要聯絡他們。到時候你還是會需要對著作權授權進行協商，但你的紀錄可以證明你並沒有蓄意忽視著作權法的規定。

1　譯註：此信用來訴求法律上的停止與終止效果，台灣實際業界使用上亦有人稱之為「IP警告信」，因為通常是用來警告或提醒對方有版權侵犯問題，要求對方停止或終止使用。

音樂版權釐清人員／公司

看到這裡你可能都想放棄使用任何需受權的音樂曲目了，因為要自己進行音樂版權釐清聽起來實在是很讓人感到氣餒，不過不用擔心，有些公司與專業人員是專門做為電影製作釐清音樂版權的生意的。而在讀完本章的內容後，你可能就會覺得不論金額高低，都一定要請人幫自己完成這些我以下所列出的步驟了！

版權釐清公司／專業人員有幾種不同的收費方式，像是按曲目、製作案或時數的計費方式，他們通常與唱片公司都有長期的合作關係，因此在與知名藝人協商、或處理特別困難的談判時就會特別有利。幾年前在我參與製作的一部電影中，原聲帶中有幾個曲目是由一位非常有名的音樂家為某家大型唱片所錄製的。我曾嘗試過自己以較低價格向他們取得授權，不過被拒絕了，而因為當時的截止日已近在眼前，我們也真的很需要拿到那些曲目的授權，所以我們就僱用了一家經驗豐富的音樂版權釐清公司，透過他們來幫助我們取得授權，最後他們在兩個禮拜內就完成這項任務，我們也才能順利趕上交片日期！

製作案專屬的原創音樂編曲

製作影片配樂的另一個選項，便是僱用一位配樂作曲家來為影片創作出原創音樂曲目。根據配樂家本身的情況、電影的長度，以及需要譜寫的曲目數量，這有可能會是你最好的選擇，因為這麼做可以讓你為影片中的素材，打造出客製化、並以精確時間配合影像的音樂曲目，而且在樂曲完成前，你就可以對包含所有需要授權項目的編曲費用，像是永久性、全球性，或是你所需的其他授權種類，預先進行協商。

每個製作案的音樂編曲授權都不太一樣，但一定要記得將「獨家」或「非獨家」納入考慮範圍。獨家授權的意思是在合約中註明的特定地區及時間期間中，只有你的製作案才能使用這個配樂編曲；而非獨家授權則是允許作曲家在合約中註明的特定地區及時間期間中，將同樣的編曲授權給其他公司，而非獨家授權通常都會比獨家授權便宜，所以在決定前記得要好好考慮。

如果你計劃要為影片原聲帶製作CD光碟，或可供線上下載的數位檔案，記得要在所有音樂曲目授權中包含這些項目。但這樣一來授權金可能會更高，所以你也可以

再加入條款，表示會基於收益多寡來提供配樂家分潤。

　　尋找配樂家的過程就如僱用其他核心組別主創一般，你應該要從自己最喜歡的、與手上製作案風格也較相近的電影中開始尋找可能人選，也可以請其他電影工作者提供建議。假如你在這方面的預算抓很低，或甚至完全沒有預算，那你可以去當地大學的音樂系所中向學生詢問是否有人願意為你的製作案創作配樂。

音樂素材庫與免版稅音樂

　　考慮到授權音樂會花費的時間與金錢成本，直接利用音樂素材庫或許是更符合成本效益的做法。許多素材庫中包含了種類繁多的音樂類型以供選擇，你也可以在網站上搜尋、比較音樂，網站上還會提供基本上無限制的音樂試聽，有些素材庫中某種音樂類型可能會比較多，而另一些則是會專門提供某位作曲家的作品。在決定好要在配樂音軌中使用哪些曲目後，你可以選擇自己需要的授權種類（與時間長度），並在線上以信用卡付款，整個過程十分簡單易懂。

　　免版稅（Royalty-Free）音樂則是可以讓你為影片中某項特定用途購買音樂曲目，並永遠不需要再為該片更新授權。而原聲帶中的所有音樂曲目，不論是從何處取得，你都需要記錄在音樂曲目清單中。

音樂總監

　　音樂總監的職責便是對電影配樂提供自己完整的專業意見並製作原聲帶，他們專精於對製作案中所需的歌曲或為編曲提供建議。許多音樂創作者都會請他們聽聽看自己的曲目，希望能被收入電影配樂之中，而音樂總監的工作便是挑選出適合這部電影的樂團或表演者。如果你的預算不甚寬裕，那麼找一位音樂總監可能會比較符合你的需求，因為他們會知道以什麼方式能與不同藝人協商出對你最有利的交易；音樂總監也須負責音樂曲目授權，而他們與音樂創作者的關係會有助於協商出一筆符合你預算範圍、同時也包含所有必要項目的授權費用。在尋找音樂總監人選時，可以先從你喜歡的電影中著手，看看哪位人選適合加入你的專案。

本章重點回顧

1. 當在處理電影中的音樂授權事宜時，你需要向唱片公司購買音樂原錄音使用授權，並向音樂經紀公司購買影音同步授權。

2. 最好的授權狀況就是「適用全版權、全球性、永久性」。

3. 先搜尋著作權持有方，並要早早在送件截止日期到來之前，先以電子郵件寄出授權申請表格。

4. 先與授權金額最低的公司開始協商，再運用「最優惠條款」原則，促使其他公司同意接受同樣的授權金額。

5. 在美國法律中，任何在1978年後完成音樂版權註冊的作品，著作權有效期限至少為作曲家逝世後的70年，而屬公眾領域的音樂作品則不需要支付影音同步授權費用。

6. 有些廣播與無線台電視，與音樂表演版權經紀協會簽有著概括授權協議，也就是他們會為表演支付版稅費用，這筆費用會再由協會分配給曲目創作者。

7. 音樂曲目清單的用途便是掌握應支付給音樂經紀公司的款項進度。

8. 在電影進行公開播映前，務必確保所有的音樂曲目都有經過版權釐清程序。

9. 如果你真的找不到著作權持有方，留下所有你嘗試與音樂曲目作曲家及唱片公司聯絡的書面紀錄。

10. 一位專業的音樂版權釐清人員可以協助音樂曲目授權協商過程，並幫助你成功取得授權。

11. 如果你想要找到可以創作出電影原聲帶的配樂家人選時，先從自己喜歡電影中的配樂作曲家開始，或是請相識的同行提供建議。

12. 音樂總監會建議電影原聲帶中應包含哪些音樂曲目，而他們與音樂創作者的關係，也是對最終完整製作出成功電影原聲帶極為重要的一環。

檔案資料素材

要嘛就做，要嘛不做，沒有在「試試看」的。
——尤達大師，出自《星際大戰五部曲：帝國大反擊》

檔案資料與研究調查

取得檔案資料素材，並對其進行研究調查可能會是你製作案中的一部分，尤其在紀錄片類別中最為廣泛使用，不過有時劇情片也可能會應用到檔案資料。舉例而言，可能在影片的某個場景中，某個角色在看電視、開車時收聽廣播，或是打開一本相簿，看著一張特定的檔案照，以上提到的這些檔案資料素材都需要經過研究調查、找到目標資料，並取得該項檔案資料的授權後，你才能進行使用。

當開始研究檔案資料時，你會找到與自己搜尋主題相符的網路與實體素材資料庫這兩種來源類型。現在有許多檔案素材網站可以讓你在線上瀏覽影片片段或照片，其他的則可能需要親自去現場查閱檔案素材，而這種需要親自拜訪的素材資料庫，你可以請劇組中的成員到現場查閱，或是僱用一位檔案研究人員代表你前往確認。

在檔案素材中找到可用的影片片段或照片後，你便需要申請參考樣片。**參考樣片**（screener）與原始檔案素材相比，是品質較差、或解析度較低的版本，通常樣片中都有嵌入時間碼（burn in time code，BITC），畫面上也會有浮水印，而雖然參考樣片的費用都不會很高，差不多就是研究費、配音和運費，但如果樣片數量甚多，累積起來其實也是蠻可觀的。在剪輯階段時，剪輯師會先使用解析度較低的參考樣片進行作業，在取得檔案素材授權後，便可以將參考時間碼寄給素材資料庫，他們會再將無時間碼、最高畫質的數位檔案寄回，這時就可以將原始檔案放進最終成品影片中。

為製作案取得並使用檔案素材的步驟

當要為你的電影取得並使用檔案素材時，需要經過以下幾個步驟：
1. 對所需素材進行研究，並找到擁有此項素材的網站或實體素材資料庫。
2. 聯絡著作權持有方，並請對方提供檔案照片的副本或素材的參考樣片。
3. 利用檔案素材進行影片剪輯。
4. 確認影片定剪版本，並列出所有影片終剪版本所需的檔案素材清單。
5. 聯絡著作權持有方，並對你所需的授權進行商談。
6. 取得該素材的最高畫質版本，再重新剪輯放入最終影片版本中。
7. 簽署文件並支付授權費用。

檔案素材研究人員

　　根據製作案的情況，你可能會需要僱用一位檔案素材研究人員來完成這項工作，因為這會是個既複雜又耗費時間的過程。有時候檔案素材可能來自影片中的拍攝對象，那你就不需要再去檔案素材資料庫中尋找。如果是這樣的話，就會省下許多研究資料的時間，或甚至可以直接跳過這個過程，但你還是需要完成上述提到的其他步驟。進行檔案素材研究的人員需要知道去哪裡才能找到資料，並有能力找出適用於影片中的檔案素材，而因為這些研究人員對不同的圖書館與素材資料庫都有所了解，並且可以記錄、追蹤並整理影片中所需的素材。他們也與許多大型的檔案素材資料庫有著長期的合作關係，所以在進行授權金商談時會是一大助力。

檔案素材資料庫

　　檔案素材資料庫有許多種類，而其中很多都可以在網路上找到。本書的網站上有關於這方面的資料可供你參考，再找出其中哪些可能會有你正在尋找的素材。以下則是有收藏相關檔案素材的地點：

- 照片與電影／影片資料館。
- 國內與國際性的電視新聞公司。
- 當地新聞節目。
- 國立、當地或大學內的歷史博物館或機構。
- 美國國家檔案館。
- 個人或企業所設立的獨立檔案資料館。

　　當你在某個機構內找到需要的素材後，你便需要取得一份低解析度的副本，以便進行往後的剪輯作業，而一般來說都是要先購買參考樣片；至於照片部分，你則會收到一張低解析度的副本，照片或影片中會加上浮水印，或可與原始高解析度的原檔相對應的時間碼。接下來你會將參考樣片中所需的部分剪輯進影片中，並決定是否要在影片的最終剪輯版本中留下這個部分，而當影片中所有部分都確定後，列出一份總表，其中應包含檔案素材名稱、檔案影片開頭與結束的時間碼資訊、檔案影片長度，以及該場戲的簡短描述。這樣當你拿到總表中所有的照片或檔案影片時，就可以和檔

案素材名稱相比對檢查。

　　下一步就是要聯絡所有的檔案素材資料庫，並進行檔案影片或照片的授權協商過程。這時雖然你已完成電影的定剪版本，但在成功完成所有檔案素材的授權協商前，都還不算是真正完成整部電影。假如你無法負擔某個檔案影片的授權費用，你可能就需要移除該段檔案資料，並修改最終剪輯版本。

美國國家檔案和記錄管理局

　　美國國家檔案和記錄管理局（National Archives and Records Administration, NARA）位於馬里蘭州的大學公園市（College Park），由美國總統富蘭克林·羅斯福在1934年創立，但館藏可追溯至1775年。館內收藏了獨立宣言副本、美國憲法與美國權利法案，以及超過365,000捲的影片膠捲與111,000捲錄影帶，其中許多膠捲與錄影帶都有羅列清單在網路上，不過一般來說你還是需要親自拜訪，或是僱用一位檔案素材研究人員，去現場看看有哪些館內收藏適合放在你的電影中。如欲查詢更多與研究方法及取得館藏副本的相關資訊，請上他們的網站（www.archives.gov）查看，而通常你可以向特約廠商購買複製品，其中也有可能會包含檔案資料的數位化製程資訊。

　　國家檔案館中的資料皆是由美國政府的員工或專員所收集的，所以館中大部分的紀錄都屬於公眾領域，不過有些紀錄性的資料仍然受到著作權的保護。在這種情況下，你還是需要聯絡著作權持有方以取得使用許可，也有可能需要支付一筆授權費用。

www.archives.gov
NARA

合理使用

　　在第9章〈法務〉中，我們已對合理使用的概念進行了深入討論，請參閱該章節對於此概念與使用範圍的完整說明，而你也可以在史丹佛大學著作權與合理使用中心（Copyright and Fair Use Center）的網站，以及美利堅大學社群媒體中心（Center for

Social Media）的網站上獲得更多相關的資訊。史丹佛大學的網站上對於合理使用的定義是：「合理使用是一項著作權原則，基於大眾可出於評論與批評的目的，可自由使用部分受版權保護內容的概念，譬如說，當你想對一位小說家進行評論時，你應該要能自由引用該小說家作品中部份的內容，而不需尋求許可。假如沒有這份自由，著作權所有人可能會將對其作品的負面評論完全扼殺掉。」而在美利堅大學社群媒體中心（Center for Social Media）網站中有份可供下載的文件，《紀錄片電影工作者對合理使用的最佳實踐案例手冊》（*Documentary Filmmakers' Statement of Best Practices in Fair Use handbook*），也對了解此概念有所幫助。

如果你認為在影片中使用的檔案素材符合合理使用的守則，還是應該再與律師確定自己在法律上是否站得住腳。確認自己有遵守相關規定後，你就可以放心在影片中使用，也不用擔心是否需要支付授權費用。

檔案資料的使用與協商

在進行檔案素材的授權協商前，有幾件事你需要知道：

1. 該素材（照片或檔案影片）在檔案素材資料館中的識別碼。
2. 檔案素材資料館名稱與聯絡資訊。
3. 如是檔案影片，應提供在電影中使用的時長（以秒計算），以及使用次數。
4. 需要的授權種類（如全球性的所有媒介、永久性，或美國國內電視及院線播映限定等等）。
5. 你是否還需要從同一家檔案素材資料館中取得其他照片或檔案影片？

有了上述這些資料後，你就可以聯絡檔案素材資料館，並開始進行協商了。

每家檔案素材資料館都會列出不同類型授權的價格表，其中最貴的類型便是全球性所有媒介、永久性，而最便宜的是電影節限定。以檔案影片而言，收費標準一般為以秒計費，且通常都會有最低30秒的限制，即使你真的只需要15秒而已，仍然會被收取30秒的費用；或是有時候很多家檔案素材資料館中，都有同樣的照片或檔案影片，所以最好是能將所有需要購買的檔案素材，集中在同一家檔案素材資料館中，才能省去不必要的浪費。例如，你有三段檔案影片，各是10秒、15秒與5秒，這樣加總起來就達到30秒，而你也能以同樣的花費得到更多的素材。

其實每件事都有協商談判的空間。如果你在某幾家檔案素材資料館中購買了許多內容，這時你也就會有更多的談判籌碼。每家檔案素材資料館都會先提供制式價格表作為最初報價，但假如你的預算真的十分緊繃，那也可以試著聯絡負責人，看看是否有辦法多拿到一些折扣。

授權文件

在授權費用協商完畢後，便可以請各家檔案素材資料館提供你所購買內容的授權協議書，這時最好能請你的律師幫你確定協議中是否有包含所有必要授權項目並註明用途。同時也要確認該檔案素材資料館的確完全持有該素材的著作權，這樣以法律來說他們才有權利可提供授權。

在申請錯誤疏漏責任險時，保險公司會要求你必須檢附所有的檔案素材授權協議副本（請見第10章〈保險〉），以證明劇組已取得所有必要的授權，而對你的製作案來說，檔案素材授權協議書也是法律相關文件／最終交片成品中極為重要的一部份。

停終信函

如果在尚未完成檔案素材的版權釐清程序前，你的電影就已進行公開放映或發行，那麼這樣行為便會觸犯著作權法，後續也會有法律責罰。另外，如果你的電影入選電影節，通常你都會需要簽署一份聲明文件，證明你已持有影片中所有素材的授權；而如果你在沒有適當授權的情況下簽署這份文件，便會違反協議內容，一旦被發現將會面臨訴訟的危險。

假如發生上述狀況，你很有可能會收到著作權持有人寄出的一份停終信函（cease and desist letter），表示你已對其著作權構成侵犯，並要求你立即停止影片所有的公開播映（如電影節、數位串流平台、電視、電影院等）。而如果著作權持有人的指控屬實，你在中止影片放映後有兩個選擇：一是馬上開始對尚缺的授權進行協商（但此時的金額會比你一開始就好好進行協商來得更高上許多）；二是選擇移除影片中未得到授權的音樂曲目，並使用另一個已經過版權釐清的曲目，並製作、錄製出新的音

軌。而在必要的音樂曲目授權文件簽署完畢後，你便可以重新開始放映影片。

　　基本上千萬不要冒這樣的風險，你一定要在公開放映前確認自己持有所有必要的授權。

本章重點回顧

1. 當你需要為電影取得歷史性素材時，便會使用到檔案資料照片或影片。
2. 檔案素材研究人員應對檔案館資源十分熟悉，也可以幫助你找到並取得所需素材。
3. 為製作案中所需的授權項目進行協商，最好是能取得「全球性所有媒介、永久性」類型授權。
4. 即使你認為你的使用符合合理使用要求，還是要再向律師諮詢是否符合，如果是的話，就不需要支付授權費用。
5. 對於檔案影片素材來說，授權費用通常以秒計費，而一般來說最低門檻都是30秒，所以你可以盡量將所有檔案素材購買集中在同一家檔案素材資料館，以節省花費。
6. 如果你沒有對檔案素材進行版權釐清程序，著作權持有者便有可能會寄發停終信函，而你的製作案就必須停止放映、發行。

Chapter 19

行銷・宣傳

識別並辨認真理。所有事物中真理最為迷人，但發現真理既需技巧，
也需覺察力。

——托馬斯・倫納德（*Thomas Leonard*）

行銷和宣傳在製片時皆為重要的一環。行銷指的是行銷方式、推廣方法，以及如何將作品賣給仲介、發行商與觀眾。宣傳則指散布推廣資料給仲介、發行商與大眾，以讓自己的影片為人所知並增加銷量。此二環息息相關且互有重疊，而觀眾參與亦扮演重要角色。

製作電影時，行銷／宣傳計畫與資料扮演關鍵面向，應該在製片企劃一開始就進行討論與規劃（詳見第1章〈企畫〉）。事實上，此面向應視為企畫進程中不可或缺的一環。

我經常看到電影製作人直接著手去做自己懷抱熱情的企劃，卻未曾考慮是否會有觀眾或銷售潛力。如果你最終只想讓少數人看到你的作品，這倒沒問題，但我認為多數電影製作人希望自己的作品觀眾越多越好。「商業」考量不必然得凌駕於創意之上，但你評估自己所追求得的成功框架（如發行、銷售與觀眾）時，此部分依據須納入考量。

行銷／宣傳／觀眾參與須考慮的問題：

- 你的影片會在哪裡放映？電影節？電影院？電視？串流？線上？DVD？免費？付費？
- 誰是你的觀眾？觀影人口為何？利基市場為何？
- 你要如何觸及觀眾？透過實體媒體？透過線上形式？透過社群媒體？
- 流程是什麼？你是否先選一種型態發行，再推廣至其他型態？如果這樣做，發行型態的順序為何？在推廣過程中，你須如何接觸不同型態的觀眾？
- 誰負責制定與實施行銷和宣傳？兩者均由製片人完成嗎？還是另聘專業公關人員呢？如果要聘請人，須在何時進行呢？
- 社群媒體活動為何？誰負責管理活動？
- 誰負責為影片架設網站？網站何時上線，且以何種方式更新？
- 會有社會行動活動嗎？如果舉辦，誰負責製作資料，誰為活動買單？

行銷暨發行製片人

此職位須思考、創造和計劃許多事宜。此職務為全職工作，因此在製片之餘，還須釐清如何在製片同時兼顧前述所有作業。

「行銷暨發行製片人」（PMD）此一頭銜由導演暨製片人喬恩‧賴斯（Jon Reiss，www.JonReiss.com）創造，「行銷暨發行製片人」指的是「電影製作團隊中負責並領導電影行銷與發行的人，以實現電影製作團隊的目標，而在電影製作過程中，PMD 的任務越早開始越好。」

以下是製作影片時，不管有無「行銷暨發行製片人」之角色均須考慮與創造的多種不同面向。

社群媒體

一旦你確定要製作某個作品，觀眾參與可能的第一步便是建立臉書專頁、推特帳戶、IG 帳戶，或其他未來最適合你觀眾的社群媒體網站和應用程式。我將以現下流行的網站與應用程式在此進行討論，但須瞭解科技發展十分迅速，因此將來可能會有不同的名稱與形式，但概念大致如出一轍。

建立臉書專頁既快又容易，能讓你的影片有地方和觀眾互動，讓其參與製片的所有階段——企畫、募資、電影製作、後期製作以及發行。

專頁可輕鬆發布最新消息，還有選角日期、部落格文章、照片、影片、網站、群眾募資以及購買資訊等內容。你可以根據影片的進展來決定更新專頁的頻率。

新增臉書好友讓你在拍片首日前就能增加觀眾，並帶觀眾與你共度行銷與發行階段。

推特是另一項社群媒體工具，能讓你向關注粉絲發送短訊更新近況，以便持續強化觀眾參與。Instagram 還允許你在整個製片過程中發布照片。這些社群媒體皆可免費使用，是宣傳影片的極佳工具。

網站

根據影片性質，你的下一步可能會是架設網站。在建立網站之前，你需要先替該網站取得網址（URL）——通常大家會選擇電影名稱後接「電影」（movie）或「影片」（film）。

註冊網址後，你需要支付網頁代管服務的費用，接著再架設網站。你可以僱用

網頁設計師或是自己來——網路上另外也有許多內容管理系統（CMS），對於不知道如何編碼的人來說非常容易上手。你可以在網路上搜尋，找出最適合的解決方案。

　　當你的網站在技術上可執行後，就需要設計元素，以下是可能的元素清單：

1. 首頁：電影名稱、圖像、故事大綱以及關於電影的一般事實；首頁也可以放置電影節影展榮譽或獎項。

2. 部落格：此處可隨著影片的進展而新增最新資訊。你可以在部落格輕鬆嵌入照片與影片，部落格可以與你的社群媒體連結，因此當你發布貼文時，社群媒體亦會同步更新。

3. 新聞資料：可供宣傳用途下載。

4. 預告：影片的精簡預告。

5. 宣傳照：高解析度（300 dpi）的格式以供新聞等媒體用於稿件和其他宣傳媒介。片場劇照應該包括電影中的主要演員、片場工作的導演，以及其他關於電影你想加以說明的任何重要工作人員與特色。

6. 期程表：未來數月最新的電影節放映時間、電影院上映時間、播放日期以及DVD 發行日期，請務必隨時更新。

7. 獎項清單：影片榮獲獎項的最新清單。

8. 連結：網路新聞報導的連結；與影片相關的社群媒體、群眾募資活動，以及任何其他相關資訊的連結。

新聞資料

　　新聞資料是電影行銷必不可少的基石。投資計畫中創造的一些資料（詳見第1章〈企劃〉）可在此時重新使用或修改作新聞資料。以下是新聞資料包含的內容：

1. 影片介紹頁：第一頁應該包含電影片名、影片裡視覺強烈的圖像，以及附有電子郵件地址、社群媒體名稱與手機號碼的宣傳聯絡資訊。

2. 題旨：詳見〈企劃〉一章。

3. 故事大綱：詳見〈企劃〉一章。

4. 導演簡介與創作理念：導演的自傳式簡介資料和其靈感來源、工作哲學以及拍片願景。

5. 演員簡介：主要演員的簡介資料與演出作品。

6. 主要工作人員簡介（即製片人、攝影師、剪輯師）：主要工作人員的簡介資料與影視作品。

7. 附連結的剪報：任何關於此影片的正面評論或文章，附上網址，以供線上快速瀏覽。

8. 完整的攝製人員名單：使用正確拼字與片名的完整攝製人員名單，新聞報導將參閱此份名單，以確保資料正確。

9. 片場劇照／宣傳照片：採高解析度格式供新聞報導之用。

10. 導演作品年表：包含導演過去影視作品的清單（附上日期）。

11. 新聞資料通常以 PDF 格式發布於網站上，因此除了製作與宣傳團隊外，其他人皆無法更改或修正。

下頁是《聖代》的新聞資料。

《聖代》
由索妮雅・古迪執導的短片

如有新聞相關需求，請前往 www.sonyagoddy.com 與索妮雅・古迪聯絡。

故事大綱

一名焦躁的母親用冰淇淋賄賂年幼的兒子，意圖換取重要資訊。

工作人員名單

導演	索妮雅·古迪	攝影師	安德魯·伊爾梅克
編劇	索妮雅·古迪	電影剪接	利曼·薛佛

主演選角　　　茱蒂·鮑曼

　　　　　　　朱利安·安東尼奧·德·利昂

　　　　　　　芬娜蒂·斯提維斯

製片人　　　　克莉絲汀·佛洛斯特

製片管理　　　喬凡尼·法拉利

共同製片人　　伯琪·根勃克

助理導演　　　康納·蓋菲

精選獎項

2015哥倫比亞大學電影節〈教職員獎〉得主

2015哥倫比亞大學電影節〈最佳女導演獎〉得主

2015紐約影展〈官方入圍〉

2015里茲國際電影節〈官方入圍〉

2016亞特蘭大電影節〈官方入圍〉

精選新聞

「哥倫比亞大學甫畢業的藝術創作碩士索妮雅・古迪為觀眾好好地上了一課。《聖代》的獨創性更勝皮克斯精簡的7分鐘動畫短片《奇幻英雄聯盟》（*Sanjay's Super Team*）……古迪正踏出自己的一片天。」

——《獨立報》，庫特・布羅考

（網址：http://independent-magazine.org/2015/09/nyff-2015-critic-picks/）

「七分鐘的櫻桃小點，卻帶來重磅出擊以及甜蜜卻出人意料的故事。「哥倫比亞大學電影節」裡，用最低預算奪得最多熱愛的電影。」

——《哥倫比亞雜誌》，保羅・胡德

（網址：http://magazine.columbia.edu/college-walk/fall-2015/producers-chair）

《聖代》（索妮雅・古迪，2015 年，美國，片長 7 分鐘）

具有真正概念轉折的電影短片實屬罕見，更別說還添上能激發你重新思考所觀所賞的片末結局。哥倫比亞大學甫畢業的藝術創作碩士索妮雅・古迪為觀眾好好地上了一課。

我們開車緩緩駛過老屋林立的住宅區，一名母親（芬娜蒂・斯提維斯飾）與她聰明的五歲兒子（朱利安・安東尼奧・德・利昂飾）尋找男孩記憶中的一座黃色大屋。我們不知道兩人的動機為何。但心煩意亂的母親向兒子承諾，如果他能認出那幢屋子，就會給他一份聖代，上面撒滿各種配料。

一幢黃色大宅映入眼簾，孩子示意就是此處。母親熄了火，邁向大門並按了門鈴。一名迷人女子打開門，母親竭盡全力猛揍女子一拳，接著急忙趕回車內，拿出一塊磚，並將磚頭用力朝房子的窗戶扔過去。母親和兒子駕車離去——兩人目睹不遠處的一幕，該景象讓女子的滿腔怒火突然不辯自明。

男孩靜靜地吃著他的巨無霸聖代。但接著他跟母親講了讓她和我們均出乎意料的事情，同時為作品尾章劃上句點。上述一切簡單明確地發生在七分鐘內。古迪的短片榮獲艾德琳妮・雪莉基金會所頒發的最佳女導演獎。本片的獨創性更勝皮克斯精簡的七分鐘動畫短片《奇幻英雄聯盟》（*Sanjay's Super Team*），但動畫的成本卻可能高出無數倍不止。古迪正踏出自己的一片天。

《聖代》為「紐約」短劇 #4 的一部分。

影人簡介

索妮雅・古迪（Sonya Goddy，導演）

　　於 1984 年出生於曼哈頓，在紐約布魯克林的夫拉特布希區長大，剛獲得哥倫比亞大學的電影藝術碩士學位。《獨立報》作家庫特・布羅考將其短片《聖代》評為 2015年紐約影展不可錯過的作品。同年，古迪亦榮獲「艾德琳妮・雪莉基金會最佳女導演獎」，以及「扎基・戈登最佳編劇獎」。

　　古迪的短片除了在紐約影展外，亦於里茲國際影展、布魯克林音樂學院獨立電影節、伍德斯托克電影節，以及棕櫚泉國際短片影展上放映，並由「國際短片組織」（Shorts International）發行。古迪亦為《懷春幼蠅》（The Young Housefly）之編劇暨共同製作，該片由艾力克斯・卡波夫司基主演，敘述一隻家蠅愛上一名郊區女孩的故事，該片製作成本不到1000元美金，並榮獲「學生奧斯卡獎」提名。

　　高迪的首部劇情長片《神聖紐約》（Holy New York）正進行前期製作中；而第二部劇情長片《之前・之中・之後》（Before/During/After），由《聖代》女星芬娜蒂・斯提維斯擔任編劇並擔綱主演，則預計於今年秋天開拍。

克莉絲蒂・佛洛斯特（Kristin Frost，製片人）

　　先於維吉尼亞大學達頓商學院與國際救援委員會的開發、公關與製作部門工作，接著就讀哥倫比亞大學創意製片管理碩士，於在學期間榮獲「2015 HBO 青年製片人發展獎」（2015 HBO Young Producers Development Award）、「2014 卡塔琳娜・奧托・伯恩斯坦發展獎」（2014 Katharina Otto-Bernstein Development Award）以及「2014 聲音休息室聲音與設計大獎」（2014 Sound Lounge Sound and Design Award）。

伯琪「必斯」‧根勃克（Birgit "BITZ" Gernboeck，共同製片）

　　為國際製片人，在移居紐約並前往哥倫比亞大學攻讀創意製片管理碩士時，她已為德國廣播公司製作了30多部電視電影。根勃克也曾在為義大利、奧地利、英國、西班牙、突尼西亞與南非等地為德國電影製作公司「U5 Filmproduktion」擔任製片工作。

　　近期，根勃克擔綱德國二十世紀福斯電影公司的製片經理，監製劇情長片《醫生遊戲》（*Doktorspiele*），並為獲獎編劇暨導演奧利佛‧海珊的紀錄長片《*Stair Cases*》籌措開發基金。就讀哥倫比亞大學期間，根斯巴克便已榮獲多座製片獎項，並為索妮雅‧古迪獲獎短片《聖代》的共同製片。

安德魯‧伊爾梅克（Andrew Ellmaker，攝影指導）

　　是電影製片人和攝影師，出生於俄勒岡州的波特蘭。在波士頓美術館學院學習電影與繪畫之後，他在俄勒岡雙年展展出電影作品，又在西南偏南影展展出兩部短片。

　　伊爾梅克先在商業界花了幾年時間為威頓與甘迺迪國際廣告公司主導網路內容，也為愛迪達斯製作 NBA 影片，接著再回到學校就讀，於哥倫比亞大學獲得導演藝術碩士學位。2013 年伊爾梅克的短片《*Total Freak*》獲頒「二十世紀福克斯喜劇類傑出成就獎」（20th Century Fox Outstanding Achievement in Comedy）。此後，他已拍攝了十餘部敘事短片。

片場劇照和宣傳照片

好的片場劇照與宣傳照均是不可或缺的良好新聞資料，但大多數獨立製片人卻未投入時間與精力拍攝視覺強烈且效果十足的照片。

拍攝劇照時，你需要一名優秀的駐場攝影師在片場至少1至2日，以便拍攝片場裡頭導演、演員及主要工作人員的照片。舉例來說，當導演指向某物，而攝影指導或其他部門主管隨即將目光投向該處並點頭稱是，這樣的畫面或許看似老套又了無新意，但還有什麼方法更能讓你捕捉導演在片場所扮演之角色精髓呢？請務必確保你能捕捉這類畫面，以及任何能證明導演、演員、製片及製作人各司其職的影像。

一般而言，聰明的作法是在拍攝具有視覺震撼效果的場景時，讓劇照攝影師在拍攝現場待命。如果拍攝當天為車禍日或有趣特效日，就可以安排攝影師在片場捕捉刺激且具媒體價值的畫面。但別忘了，現場劇照可不像表面看起來那樣簡單，因此在聘請劇照攝影師之前，記得先查閱其推薦人資訊，以及該攝影師的作品集。

我合作過的許多導演都很害羞，不愛在鎂光燈下受人關注，也不愛別人幫他們拍照。身為製作人，你需要想想方法，讓導演在劇照攝影師短暫駐場時仍感到自在。別忘了劇照是交付清單上的其中一項（詳見第15章〈後製階段〉），因此你需要拍攝高解析度的照片，以履行合約之義務。

關於電影的宣傳照，大家往往打算從最終放映拷貝擷取「定格鏡頭」作宣傳之用。如果拍攝的解析度夠高，這樣做自然沒有問題，否則最好還是讓劇照攝影師在彩排時，從電影鏡頭的角度拍些照片，如此一來你就可以使用這些劇照，而不必從影片的數位拷貝中擷取影像。

群眾募資

在第4章〈資金募資〉中，我們討論了如何利用群眾募資贊助你製作電影，但有時此贊助也能用於後期製作或支付行銷與宣傳成本之用。有時，電影製片人握有充足資金拍攝及剪輯其作品，接著再申請參加影展。而一旦製片人獲選參展，就會發起群眾募資活動來籌措資金完成影片，以及支付差旅和宣傳費用。

如同其他所有群眾募資活動一樣，群眾募資讓電影製片人能藉此機會宣傳其電

影，提高影片在觀眾的知名度。你可以將網站和社群媒體平台連結至群眾募資頁面，以透過不同方式推廣你的影片。

網路電影資料庫

　　「IMDb.com」是大家的首選網站，可以查詢過去幾十年裡所有電影、電視節目、演員、電影製片人和劇組夥伴的工作人員名單。當你的電影符合標準可登上 IMDb 時，就能為其創建條目。身為製片人，你必須確保名單與標題的發布準確無誤。此資料庫為公開紀錄，詳列你電影裡的演職員名單，因此這份名單務必正確無誤。

　　任何影視從業人員只要有至少一筆作品，此資料庫就會為其編輯個人資料，因此 IMDb 也彷彿線上履歷，可供任何使用者查閱。當你製作的電影增至資料庫裡時，務必確認人員名單正確無誤且資料保持最新狀態。如果你發現你的資訊有任何遺漏或誤植，須與電影製片人聯絡，以要求其更正。在電影業裡，大夥開會或介紹來賓前，常會在 IMDb 上查詢資訊，以大致瞭解該位人員之相關背景，因此這個資料庫是不可或缺的工具。

預覽拷貝

　　預覽拷貝為最終放映版本的拷貝，寄給欲觀賞電影的對象，如新聞媒體、銷售代理片商、發行商、版權收購商等。任何影展或獎項申請均須提供預覽拷貝。預覽拷貝可以添加浮水印，以防止盜竊、非法拷貝或未經授權之觀看者使用。預覽拷貝切勿用於公開放映，因此添加浮水印極為重要。浮水印可以是在影片下方加上公司名稱，或是「請勿拷貝」之類的語句。浮水印可一直顯示於電影螢幕上，亦可每3至5分鐘浮現於螢幕上。你可以自行選擇上浮水印的方式，但務必確保寄發的每份預覽拷貝皆添加浮水印。

　　預覽拷貝多為 DVD 或線上加密數位檔案此二形式。數位檔案為現行的業界標準，有許多網站允許多層次的安全及追蹤技術。還有些網站可讓你在設置檔案時，僅開放或分享給受邀使用者觀賞一段時間（如10天或2個月），且當受邀者觀看該數位

檔案時，你也會收到通知。另外也有網站允許你隨時更改密碼，以利掌控可觀賞影片的對象。DVD 仍用於投獎使用，但這慣例也在轉變中。

盜版在電影業是個棘手問題，所以務必採取任何可行的最新技術來保護你的影片；影片一旦外流到市面上後，就別想再拿回來。

社會行動活動

對於某些紀錄片以及與特定社會議題關係密切的敘事電影而言，社會行動活動（Social Action Campaigns, SAC）能有效提高大眾對影片的認識，並將其分享給更多欣賞該片傳達之訊息的觀眾。社會行動活動通常涵蓋幾個部分：社群媒體戰略、教育素材、草根放映會以及合作關係發展。你的活動計畫將受影片、主題以及所欲觸及之觀眾而定。

透過社群媒體，你可以極大化大眾對話題以及對特定放映或播放日期的關注。為加深社群媒體活動的影響力，並成功地傳遞訊息，最好讓該活動與電影發行商和合作組織相互協調。

教育素材可以設計成適合學校課程、非營利組織或一般觀眾等不同模式。透過研究，紙本與線上資料均可再經雕琢、創作和散布，以增強大眾認知，產生社會變革。

草根放映會（Grassroots Screenings）是個絕佳場合，能幫助你的影片曝光，讓對內容或訊息感興趣的群眾看到。透過合作組織的研究，你能認識對電影主題感興趣的團體與非營利組織，並可與其聯繫，以安排放映事宜。這些組織團體可能還會想在映後安排問與答與小組討論。許多活動管理網站能協助你策劃活動，還有些網站能讓你在當地電影院設置放映場次，只不過也會有最低購票人數要求。

在你進行製片工作的同時，與合作夥伴的關係亦會同步發展。當影片完成後，這些組織和社群就可以利用各自的交流平台發布新聞稿、創作部落格文章，以及透過社群媒體力量，向更多關心議題的觀眾傳達訊息。

有些非營利組織會向電影製片人提供資助，讓其針對影片主題創立並實行社會行動活動。你如果得到贊助，可用其支付研究和推廣費用，甚至金援社會行動運動的差旅費用。

主視覺設計

在製作電影時，你可以拍攝用於行銷的圖像。此時須定案你如何呈現電影視覺給觀眾與發行商。你需要製作海報與圖像，塑造你的電影品牌，替線上與現實世界的觀眾定調電影形象。

你可以根據手邊資源，聘請繪圖師完成此項工作，你也可以從最終放映拷貝或片場劇照中擷取圖像。你可以參考其他成功的廣告活動，並分析該活動為何有效。此主視覺圖像將反覆用於海報、明信片、影展指南、線上廣告、隨選影音選單、發行目錄等處。

如何聘請公關人員

電影製作過程中，行銷與宣傳皆至關重要，能讓你在琳瑯滿目的影展、發行管道，以及其他眾多媒體爭相吸引觀眾注意的情況下，以最佳方式推廣你的影片。在此前提之下，為你的影片聘請一名公關可能是個不錯的選擇。

公關人員長期與以下對象合作，例如媒體、雜誌、新聞機構、線上媒體以及其他對你的電影感興趣的媒介。公關人員持有印刷與線上媒體撰稿記者的電子郵件，因此能寄送關於影片的新聞稿件給這些管道。公關人員能判斷影片何處有新聞價值，並為文章構思故事，吸引記者和部落客寫文章推銷影片。

根據資金和行銷策略，為你的電影聘請一名公關可能是項不錯的投資。如果你的影片迎合主流媒體的偏好，你將會需要具備相關人脈的公關；如果你的電影觀眾更偏向線上媒體與部落格，則需要專擅此類領域的公關。

關注過去一年裡，哪些電影在獨立電影界或數位領域廣為人知。找出該公關人員並與之聯絡，以瞭解其對你的影片是否感興趣，以及該公關之開價為何。此外，在地電影團隊亦是洽詢合適公關人選的極佳去處。

本章重點回顧

1. 當電影準備首映時，行銷與宣傳皆至關重要，能提供新聞媒體和大眾與影片相關的資訊。

2. 一旦你確定影片將如期上映，便需要為其創立社群媒體和網站。

3. 行銷工具包括新聞資料、預覽拷貝、網站、社群媒體、部落格以及社會行動活動。

4. IMDb.com（網際網路電影資料庫）即是電影業的線上履歷，記錄所有曾出現在電影螢幕的攝製人員。

5. 製作和散布預覽拷貝時，務必加密並上浮水印保護影片，以防盜版。

6. 如果你有充足預算，可以聘請一名公關，這是有助於宣傳影片的明智決定。

Chapter 20

影展

藝術至上，其餘皆水到渠成。

——傑瑞·薩爾茲（Jerry Saltz），《紐約時報》資深專欄作家

世界各地的無數城市及鄉鎮，無論是何類型、小眾市場及規格，每年均有各式各樣的影展。如果你想報名參展，將須先作調查，找出哪些影展最適合你的影片。影展提供極佳的管道，讓你把影片曝光給觀眾、發行商、經紀公司、銷售代理片商以及為其他影展選片的星探。你若尚未賣掉作品，在影展放映影片將十分助於最終銷售——因為電影將有機會曝光，得到專業評論點評，受到新聞媒體關注，甚至可能奪得獎項。

如果你已將影片賣給發行商、廣播媒體或其他發行平台，仔細檢閱合約內容，以確保影片在散布或發行前，能在影展上放映。有些合約訂有「播映延展期」，禁止你在影展等任何公共場合放映影片。但即使合約包含此類規定，亦不妨礙你申請要求在影展放映電影。通常來說，參展放映對電影在電視首播極有助益，因此廣播媒體非常支持參展的要求。

如果你決定報名參加影展，全世界有成千上萬個影展可供選擇。這樣龐大的選擇可能讓人不知所措，實際執行更所費不貲，畢竟絕大多數影展報名皆須支付報名費用。因此首要工作，便是對各種影展進行研究，找出哪些影展更適合你的影片。以下數個交流中心，提供關於參展的報名相關資訊，如 www.withoutabox.com 與 www.filmfreeway.com。上述網站提供詳盡的資料庫，可讓你搜尋符合條件的影展，舉例來說，你可以搜尋劇情長片、網路影集、紀錄片、實驗片、恐怖片、喜劇、短片、音樂影片MV等資訊。透過此類網站，你可於付費後在線上註冊電影，上傳你的數位放映拷貝，並使用該網站報名參展。此類網站能替你節省大量時間，並讓你在註冊影片後，僅須點擊滑鼠即可報名參加多項影展。

替影片註冊須提供大量資訊：片名、片長、故事大綱、畫面比例、拍攝格式、片種、網站、推特、臉書、主要創意／演員姓名與攝製人員名單、聯絡資訊、過往放映／獎項回顧、發行資訊、電影作品年表以及新聞資料。報名費用由每個影展自行決定，通常會有幾個不同的申請截止日期：早鳥價、標準價和延遲價。只要越早提出申請，報名費就越便宜。有些影展不收入場費，但這種狀況多在歐洲較為常見，美國則較少見。當你註冊影片時，也可以一併上傳數位放映拷貝。

 www.withoutabox.com

 www.filmfreeway.com

費用減免與放映費用

　　影展的報名費用林林總總地累積起來也是一筆數目。申請費用減免與放映費用，也可省去不少開銷。根據你的影片以及憑藉你與影展的既往關係，有時你可以要求減免費用，以免收或少收報名費用。你仍然須提出申請，但可以輸入免費減免代碼，這樣就不須支付報名費用了。如果你首次作電影製片人[1]，沒有任何從影紀錄，你很可能無法減免費用。費用如欲得以減免，多半得符合以下條件：你之前的電影在該影展上放映過、影展選片人在別的影展上看到你的作品並十分喜歡，亦或你的影片在其他影展上榮獲最高獎項。如果你是學生電影製片人，若友善地提出要求，有些影展也會免收費用或給予折扣。放映費用（screening fee）亦是巡迴影展中鮮為人知的一項，有些影展會支付放映費用給影展所選之特定影片。畢竟報名參展是須買票付費的，因此電影製片人理當分得部分的放映收入。當你收到影展的影片入圍通知時，最好詢問一下是否有放映費用，因為每個影展的政策各異。許多影展沒有放映費用的預算，但通常可為一名電影製片人提供差旅費或住宿津貼。

影展策略：A、B、C 級影展與小眾影展

　　隨著國內外影展數量與日俱增，你的電影也有越來越多的機會可於公共放映。影展遽增也增生了一波又一波的電影製作，因此入圍頂級影展日益困難，競爭十分激烈。因此，你需要一套強而有力的報名策略，以提高參展成功率，增加影片入圍的可能性，並將報名費用的預算降至最低。你必須考慮以下問題：

1. 客觀地審視你的電影：影片是何片種？是否有特定的目標觀眾？是否有知名演員？是否關於特定主題？
2. 怎樣類型的影展會對你的電影感興趣？你的影片在類型上與過往電影是否相似？若相似，該類影片曾於哪些影展放映過？
3. 你想透過影片獲得什麼？是想獲得名譽、財富還是改變世界？
4. 你想在哪裡舉行影片的全球首映？在美國、國際、地區還是本地？

1　編註：此章主題為電影影展，電影業界慣稱「製片人」，此章均使用「製片人」。

5. 獲得奧斯卡金像獎提名對你來說重要嗎？

6. 你是否計劃動身，親自前往參展，與電影製片人和選片人會面、交流並建立聯繫？

7. 你會想參加電影工作坊和座談會，以體驗影展嗎？

8. 你如欲銷售電影，是否需要與影展關係密切的市場？

回答完上述問題後，你可以根據其中兩項標準來制定策略。我稱其為「A、B、C+小眾影展法則」——當然這套並非精準無比的科學定律，但確實有助於你擬定相關計畫。

- A、B、C 分別指影展本身的等級。A 級影展為全球最好的影展；B 級影展為次佳並同樣擁有良好聲譽的影展；C 級影展則為不錯的區域和地方影展，也許不是很出名，但對你的影片來說也是很好的曝光機會。如果你在該地區拍攝影片，或你本身就出身於該地區，這也是向當地觀眾推廣影片的好方法。

- A 級影展包括：法國坎城影展、美國日舞影展、加拿大多倫多國際影展、德國柏林影展、義大利威尼斯影展、美國紐約影展以及特柳賴德電影節。

- B 級影展的範圍十分廣泛，甚至可再細分為 B+、B 和 B- 級，包括：聖賽巴斯提安國際影展（San Sebastián）、伍茲塔克音樂藝術節（Woodstock）、洛杉磯電影節、漢普頓國際電影節（Hamptons）、薩拉瓦電影節（Savannah）、西南偏南影展（SXSW）、鹿特丹國際影展、翠貝卡電影節（Tribeca）、卡羅維利國際影展（Karlovy Vary）、美國電影學院影展（AFI）、棕櫚泉國際影展（Palm Springs）、杜拜國際影展、釜山國際影展、倫敦影展、納什維爾國際電影節（Nashville）、芝加哥影展、舊金山國際影展、奧斯汀影展（Austin），以及磨坊谷電影節等影展（Mill Vallty）。

- C 級影展包括：羅德島影展、波特蘭影展、布魯克林影展、蒙特克萊爾影展（Montclair）、長灘電影節，以及伍茲霍爾電影節（Woods Hole）等影展。

- 小眾影展：意指你製作的影片類型，以及適合此小眾市場的影展。

- 小眾片種包括：恐怖片、喜劇、多元性別片、猶太電影、科幻片、亞裔美國電影、非裔美國電影、短片、紀錄片、靈學電影、人權電影、女性電影、網路影集等。分析你的電影，並根據影片的元素和主題，找出適合你的小眾市場。

- 為了替你的影片制定良好的參展策略，同時避免因支付各式報名費用而破產，

你可以從每個類別中挑選幾個影展再同時報名。如此一來,即使你未入圍 A 級影展,仍可在 B 級影展上進行電影首映,並展開巡迴演出。我看過太多的電影製片人只申請了日舞影展,在未入圍的情況下,「影展年」裡一半的影展便結束了,他們因此須重新報名,重複所有的申請流程。因此務必不要浪費時間:請同時報名不同等級的影展與小眾影展。

- 影展選片人每年初會參加其他影展以尋找好的素材,且通常會邀請其喜愛的電影參加自己的影展(並提供費用減免)。所以在影展上推廣你的電影,通常有助於影片在其他地方放映。

電影市場

市場指的是電影買家和賣家(即電影製片人)會面,並協商買賣交易之處。坎城影展、多倫多影展、柏林影展和洛杉磯電影節各有其市場,日舞影展則是所有買家每年一月都會去的地方。如果你想要銷售你的電影,最好能讓你的影片在此類影展上放映,這樣才有發行商購買你的影片。

影展首映

如前所述,對於劇情長片而言,該片第一次放映之處即視為其全球首映。你的影片獲得全球首映,是影展夢寐以求的事。(對短片來說,這倒不是個大問題。)影片首映可增添影展的名譽與聲望,而你在報名參展時,也可以將影展的篩選標準,納入申請考量中。畢竟你的電影僅有一次全球首映的機會,務必要仔細計劃再做決定。

國內首映活動按其重要順序依序為:世界首映、北美首映、美國首映以及美國地區首映。至於國際影展而言,重要性則分地區(如歐洲、中東、亞洲、非洲)首映,或是某國首映。這些分類對影展來說極為重要,所以當你的影片在影展巡迴放映時,務必追蹤其首映狀態。

因此,如果你的電影在多倫多國際影展上首次放映,而你是美國電影製片人,那麼你的電影將視為全球及北美首映。如果影片接著在紐約影展上映,則視作美國首映。影片再來如於洛杉磯電影節上映,則可視為西海岸首映,而再來如於柏林影展上

映，則可視作歐洲首映。

　　影展通常多未替短片首映設置相同的規定，你可以查看以確認資訊，但即使你的影片已在其他影展上首映過了，多數影展仍然會接受你的短片參展。

奧斯卡金像獎提名資格

　　許多電影製片人都夢想奪得「奧斯卡金像獎」。競爭非常激烈，獲得提名的機率跟中頭獎相差無幾，但還是有機會的。電影藝術與科學學院（AMPAS）羅列可榮獲提名的特定獎項：最佳劇情長片、最佳實景短片、最佳動畫長片、最佳動畫短片、最佳紀錄長片，以及最佳紀錄短片。

　　請查閱 www.oscars.org，以瞭解提名資格的具體規則和規範。以劇情長片而言，「奧斯卡金像獎」列有院線發行的要求；以短片而言，則有認可的影展名單。如果你的影片在電影藝術與科學學院認可的任一影展中榮獲特定獎項，那麼你的短片就有資格在最佳實景短片、最佳動畫短片或最佳紀錄短片中獲得提名。

　　「學生奧斯卡獎」則是不同的頒獎典禮，表彰在國內和國際電影學校的學生。該獎項分為三類：最佳劇情片、最佳實驗片以及最佳紀錄片，頒獎典禮在洛杉磯舉行。請前往 www.oscars.org 以瞭解更多資訊。

 www.oscars.org

其他獎項

　　電影圈內，各式頒獎典禮的數量幾乎跟影展一樣多。由獨立電影協會頒發的「獨立精神獎」以及由獨立電影製片協會頒發的「哥譚獨立電影獎」（Gotham Awards），是最著名的兩個獨立電影獎項，但還有許多其他獎項，針對特定影片類型與獨立電影類別頒發。你可以上網搜尋，研究你的影片可能符合其提名資格的電影獎項。

競賽片或非競賽片

　　影展通常有數個不同的「節目」。有些節目視為「競賽片」，其他則視為「非競賽片」。如果你的影片名列「競賽片」，這通常表示該片具有獲獎資格。每個影展都會決定哪些電影會參加競賽，評判標準通常取決於該影片在巡迴影展上有多「新穎」而定。

　　一部電影如已在許多影展上放映，便不再符合「競賽片」的資格，亦無法贏得「競賽片」獎項。另外有些情況，影展因規模太大，評審團只能觀看其中少數電影，因此限制了具備參加「競賽片」評比的電影數量。你可以查看每個影展的網站，以瞭解不同節目各自影片的具體申請規則與參賽要求。

評審團獎和觀眾獎

　　大多數影展均會頒發獎項，獎項分為兩類：評審團獎與觀眾獎。評審團獎通常由一組評審團隊，於影展上觀看所有的參賽影片後作出決定；通常會分成幾個不同的團隊，專門討論特定類型的電影，例如紀錄片、劇情長片、短片。觀眾獎則由參加放映會的觀眾投票決定。每次放映結束後，影展主辦方會透過投票系統計算票數，以宣布觀眾獎的獎項得主。

　　獎項可能另附現金或禮物。如果你獲獎了，恭喜！如果沒獲獎也無須難過。但你若確實得獎，務必好好利用，你可以發篇新聞稿、在網站張貼此消息，抑或發布於社群媒體上。同時你也須運用該影展專屬的桂冠標誌，將此獎項放入行銷資料中。

可以從影展中期待什麼？

　　影展對獨立電影而言，扮演十分重要的角色，影展可協助放映和宣傳新電影（無論有無發行），促進電影界的互動交流，並介紹電影製片人給影評與指標性人物認識。同樣重要地，是認識選片人並與其交流。選片人經常隨著時間推移，從一個影展轉戰至另一影展。你可能在小型影展上認識了一位選片人，但當你的下一部影片完成時，該選片人已去更大的影展工作了，你的人脈也會因此擴張。

影展上常有各種座談會，有業界專家與會，討論電影業的當前議題。你也能在影展中瞭解最新科技，並有機會與專家會面，這些都對你助益良多。

影展會希望電影製片人出席放映會後的問與答，這樣觀眾就可以與創作者見面並討論影片。影展主辦方通常會為電影製片人提供往返機票和住宿。一般情況下，機票、住宿是提供給影片導演的，但導演如未出席，製作人或電影的其他主要創意人員亦可代替其參展。一旦你的影片入圍，影展的接待團隊會協調這些細節。

對電影製片人而言，獲得影展通行證也是一項重要的福利。一般來說，你的影片至少會獲得一張通行證，讓你參加所有的放映會和座談會。如果影片有不只一人參加，你可以要求提供更多的通行證，以及你影片放映場次的門票。每個影展都有各自管理通行證和門票的政策。務必充分利用影展和電影市場提供的所有資源，這樣你出席影展時，就可以最大限度地利用你的時間和資金。

海報、明信片與照片

當你的影片入圍影展後，須寄送給影展主辦方多項資料：影片放映拷貝（供影展放映的最高畫質格式）、新聞資料（詳見第19章〈行銷宣傳〉）、海報或明信片、數位片場劇照，以及供製作影展身分證件的個人照片。

大多數影展均會要求提供多張海報，以供影展期間使用。明信片則是放在影展休息室和放映場館的桌上供人領取，以及發放給大眾以宣傳你的影片。你可以將數位宣傳照上傳至低成本的雲端列印服務，此舉將有助於降低成本。

影展上遭遇的技術問題

將影片的數位拷貝或數位電影封包往返運送影展這一任務，通常由運輸部門執行。該部門會在電影放映前幾週與你聯絡，詢問影片的技術規格（例如放映規格、畫面比例、每秒顯示影格數、音頻格式、片長）。務必將這些資訊即時提供給他們，這樣一來你便可以確認影展放映系統的技術規格。每個影展的狀況都不盡相同，以國際影展而言，更須確保你的放映拷貝與影展的放映系統相容。幀率如果不同，你就會需要額外的時間和金錢來轉換你的放映拷貝。

技術測試

既然你已十分努力將電影做到最好，自然會想確保影片在每個影展都能有最佳的技術呈現。為達到這個目的，你需要於電影在影展劇院首映前，先要求進行技術測試。「技術測試」指的是電影開放給大眾觀賞之前，先由放映師對影片前幾分鐘進行放映。這是大多數影展都會給予電影製片人的一種禮貌，只要製片人事先提出要求，並能及時抵達劇院，便可進行技術測試。

播放影片時須檢查以下內容：畫面比例（是否經任何方式裁剪畫面邊框？）、音量（是否過大、過小還是沒有聲音？）、亮度（畫面是否夠亮？）、焦點、對比度、影格率（電影是否放映太快或太慢？）。畢竟你最瞭解自己的電影，因此只需幾秒鐘，你就能知道是否所有的技術均能正確呈現，以提供觀眾最佳的觀影體驗。

有一次在某知名國際影展上，準備放映由我擔任製片的劇情長片前，我要求進行一次技術測試，卻被告知放映師已做過相關測試，且一切正常無誤。我因此同意不再進行測試，並在導演兼攝影指導旁坐了下來。觀眾們相繼入座，燈光暗了下來，電影開始放映：結果畫面比例完全不對，聲音也小到不行！整場放映會災難不斷，雖然我們請放映師調高了音量，除非停止放映來進行修正，畫面比例仍無法改變，我們就這樣看完了整部電影！因此在上一部影片結束後，以及我們的電影放映前，務必花幾分鐘完成技術測試——這很可能為放映會扭轉局勢。

本章重點回顧

1. 影展是獨立電影發行計畫中的重要一環。
2. 按照「A、B、C+ 小眾影展法則」制定影展策略。搜尋線上影展資料庫和報名網站，研究哪些影展最適合你的影片。
3. 決定你的電影要在何處舉行全球首映。務必留意如何最佳利用不同影展，進而在不同地區舉辦首映會。
4. 查閱 www.oscars.org 以瞭解奧斯卡金像獎的提名資格規則。
5. 電影市場致力於將銷售代理片商與發行商齊聚一堂，以利進行電影採購事宜。
6. 如果你的電影名列「競賽片」，通常就具資格參選各種評審團獎與特別獎項之提名。
7. 與影展的接待團隊協調交通、住宿事宜，並將影片放映拷貝呈交給影展的運輸團隊。
8. 在影片首次放映前，請向影展放映師要求進行技術測試，以確保影片能正常放映。

發片・銷售

製片人須將片子製作出來。

——艾拉・多伊特曼（Ira Deutchman）・獨立電影製片

完成一部影片的製片與拍攝是項巨大成就，但到此僅是整個過程的前半部分。某種程度上，銷售你的影片並將其發行才是製作電影最重要的環節。你需要回收投資者的金援，同時確保影片能盡可能曝光讓人看到。透過確保「投資報酬率」（Return on Investment）這個模式，你才有機會重新再來一次製片流程。否則無論你的電影多麼令人印象深刻或精彩萬分，都無法作為可持續的商業模式。

我們現在有更多選擇，能銷售影片並讓其被大眾看見。但更複雜的問題，是銷售要能替自己與投資者帶來「充足」的回報。我將於本章中概述銷售和發行影片必備的基本原則與步驟。但在此範疇之外，將須由你自己掌握最新的業界資訊，以釐清如何在不斷變化的技術與商業模型找出銷售影片的最佳模式。

銷售代理片商

銷售代理片商是你的電影在市場中的代表，這些代理片商與發行實體均有聯繫與合作，可替你銷售影片。銷售代理片商通常分為北美及國際銷售此兩大市場。部分代理片商負責全球版權，但通常僅專注於美國國內或國際的銷售代理權，由於此兩種代理權涵蓋完全不同的市場，各自市場中須與不同公司和國家打交道。代理片商亦可利用其所代理的其他電影作籌碼，這樣一來，當該片商向某家公司推銷發行影片時，你的影片就會包含在片單裡面。如果代理片商手持多部發行商感興趣的電影，同樣有助於發行商觀看你的影片並考慮收購。

銷售代理片商會根據其銷售你的影片所獲得之金額，收取一定比例的費用。此外，代理片商通常還會收取差旅費，來報銷其參與各種影展和會議的支出，以及辦公室與行政人員的相關開銷。因此比較明智的作法，是替此費用設定上限，這樣你就不會因為高額代理片商費用而損失收入。在簽訂銷售代理協議之前，一定要仔細閱讀合約，並向律師諮詢。律師會檢查代理片商的時間期限，以及在合約期間成交，但在合約結束後交易才終止，這樣的情況代理片商該如何抽成的相關細節。

要為低成本電影或職涯初期的你找到好的銷售代理片商並非易事，最佳時機是你剛獲選入圍知名影展之時。一旦公布參展影片，銷售代理片商便可能與你聯絡，想看你的影片，以決定是否願意為其代理；如果沒有片商與你聯絡，鑒於你的影片剛入圍影展，這將是你主動出擊的最佳時機。

如有任何意圖代理你影片的銷售代理片商，你都須參考其電影製片人的推薦資料（須有至少兩名！），詢問其為何想要代理此部電影，並讓其為你的電影擬定一份銷售及發行計畫。你覺得該計畫合理嗎？該代理片商還打算在影展上代理多少其他部電影？代理片商能給予你的影片足夠關注嗎？還是他們會因為眾多的其他電影分心？倘若電影無法馬上銷售出去，該片商也能堅持對合作的電影製片人不離不棄？這些都是應該詢問的問題，你應該考慮得到的答案後，再做最後決定。

一旦你有銷售代理片商後，他們將與你合作，共同策劃影展和行銷策略，相關細節可見第19章〈行銷宣傳〉和第20章〈影展〉的內容。銷售代理片商將需要行銷資料與預覽拷貝，以發送給不同的發行公司供其考慮。銷售代理片商將跟進並與發行公司保持聯繫，直至完成影片銷售為止。如果你無法找到銷售代理片商，這項任務將完全落在你的肩上——這是項重大任務，但卻至關重要，關係著你能否為影片找到買家。

國際銷售

國際銷售通常按國家或地區進行。一名國際銷售代理片商將依不同國家分開進行銷售，例如對法國、日本、墨西哥或澳洲分開進行銷售；有時電影則按地區銷售，如以英國、愛爾蘭或亞洲進行區分。關於國際銷售協議，你需要瞭解是否須為翻譯和字幕付費，這些都會增加你的交付成本。

電影院／電視銷售

你有機會在各個國家或地區銷售電影的院線版權（在電影院放映）和電視版權。你可能無法在某個地區將兩種版權與放映格式都販售出去，因為這須取決於市場，以及誰有興趣購買相應之版權。許多影片可能無法在電影院放映，但卻能在電視或數位銷售上獲得亮眼的表現。

電視界的市場與授權狀況則有所不同。美國的電視界分別有電視聯播網（NBC、ABC、CBS 和福斯）、公共電視（PBS）、付費有線電視（HBO、Showtime、Cinemax 等）以及有線電視（IFC、Sundance、Bravo、A&E、國家地理

等）等多種模式。你可以在一定時間內向某個市場銷售影片，接著再於授權期限截止後向另一個市場銷售影片。

DVD ／ 隨選視訊 ／ 數位銷售

這是一個不斷變化的商業領域，因此到本書出版時，可能會有數種新的方式能取得並觀看影片內容。目前 DVD、隨選視訊（VOD）與數位模式是我們主要的觀看方式。數位模式則包括免費的線上觀看、訂閱、串流、行動裝置等各式模式。每個影片通常都會欽點最佳的銷售平台，提供其影片給大眾觀看。

交付成果如同第15章〈後製階段〉所討論的，「交付成果」指銷售影片時必須交付給買家的資料。每筆銷售合約均會規定須交付的清單項目，在簽字之前，你務必仔細檢查這部分的合約內容，以確保自己有能力支付提供買家所有資料。應交付成果之清單詳見〈後製階段〉一章。如有需要，還要記得購買「錯誤疏漏責任險」（詳見第10章〈保險〉）。

自主發行

自主發行的管道多得不計其數。如前所述，你可以透過線上網站，直接與電影院洽談，讓影片在該電影院放映。你可以聘僱經紀人，讓其聯絡美國各地的獨立電影院，串起自己的電影院巡迴放映。我建議你作些調查，研究看看透過不同電影院推廣影片，在經濟上是否可行。

有些電影製片人會透過自己的網站提供 DVD ／ 隨選視訊 ／ 數位影片等形式，供觀眾下載影片及其他商品。你可以在網站增添「購物車」功能，然後自己出貨給消費者，抑或是支付履約公司請其代勞。其他線上實體亦可提供安全的方式，讓消費者從你的網站進行下載。

聯絡並將你的影片出售給Netflix、亞馬遜、Hulu和 iTunes 等訂閱服務，也是讓觀眾看到影片的另一種方式。隨著科技的發展，未來將會有更多選擇，管道亦將與時俱進。

每週精選 / 競賽

還有一個方法，能讓你的電影吸引大眾關注與觀看：群眾募資和獨立電影網站。許多此類網站都有「每週 / 每月精選電影」或是其他競賽來吸引瀏覽者點擊、觀看及票選最新的有趣影片。展示你的電影能讓更多人觀賞並瞭解你的影片，而這類關注對推廣電影頗有助益。如果你贏得其中一場競賽，還可能會有獎品；至少你可以宣布得獎消息，並將之納入你的新聞資料中。

未來的發行模式

預測獨立電影的銷售與發行前景實屬困難。隨著技術不斷「顛覆突破」，以及創造、觀看與銷售影片方式推陳出新，我們無法確切知道這些改變會把電影產業帶向何方。但這正是製作人的樂趣所在：你需要保持互動，並瞭解最新產業情況。所以記得隨時瞭解各項事物的發展方向，以及如何最完美地推展你的影片。

本章重點回顧

1. 找一位真正瞭解並相信你影片的銷售代理片商。在與該片商簽約之前，先查閱其推薦人資料，並與其討論與你電影相關的策略。
2. 一般而言，你需要一名銷售代理片商負責國內銷售，另一位則負責海外銷售。
3. 現在有日新月異的方式與各種社群媒體平台可以發行影片，所以隨時瞭解最新業界新聞和趨勢。
4. 自主發行可能是另一種推銷影片的方式。你可以研究不同選項，以決定是否有時間和資源來執行計畫。
5. 至於未來的發行模式為何？你如果能未卜先知，務必要告訴我！

終章

展望未來

我們需要智慧和勇氣開路，而腳下踏出的每一步則造就我們。

—— 湯姆·史都帕（Tom Stoppard），英國劇作家。引自《鳥托邦之岸》（The Coast of Utopia）

　　誰都不知道獨立製片產業的下一步會怎麼走。但是過去與現況皆顯示，製作電影的門檻正處於前所未見的低點。更多的人能弄到手攝影機和燈光設備，並在資金稀缺情況下組隊建置演員和工作人員，這真是棒極了。

　　但是僅僅坐擁製片資源，並無法保證產出好的影片，抑或是製片過程完美無瑕的電影；這也正是我撰寫本書的原因。電影製片是一門工藝，從製片人前輩到新手代代相傳。這門技藝得從實作中精進，日復一日，年復一年。

　　過去你必須一步一步往上爬，才能有機會製作電影；但現在擔綱電影製片卻非難得的機會。你也能負此重任，但問題是你能否脫穎而出？影展全年無休，無時無刻均會收到大量報名，但這些電影中有多少才是真正好的電影呢？製作好電影的唯一方法，仍然是發掘優秀劇本、聘請才華洋溢的導演以及好好拍片。雖然製片方法已有不同，但如何實現這些目標卻仍未改變。製片仍是一大艱難挑戰，尤其是手邊沒有必備的所有資源時更是如此。

　　請盡情利用本書及 www.ProducerToProducer.com 網站，來協助你順利完成所有製片工作吧。祝你有個愉快的製片之旅，享受每部影片帶來的精彩冒險！

MO019

變身影視製作人！你就是主創團隊的靈魂

把錢花在刀口上、讓影片如期完成，從企劃開發到發行，21 個製片步驟通盤掌握

作者：莫琳·瑞恩（Maureen A. Ryan）　　裝幀設計：張巖
譯者：呂繼先、林欣怡　　　　　　　　主編：劉璞
責任編輯：林芳如　　　　　　　　　　總編輯：董成瑜
責任企劃：林宛萱　　　　　　　　　　發行人：裴偉

出版：鏡文學股份有限公司
台北市內湖區堤頂大道一段 365 號 7 樓
電話：02-6633-3500
傳真：02-6633-3544
讀者服務信箱：MF.Publication@mirrorfiction.com

總經銷：大和書報圖書股份有限公司
242 新北市新莊區五工五路 2 號
電話：02-2588-8990
傳真：02-7900-2299

內頁排版：宸遠彩藝有限公司
印刷：漾格科技股份有限公司
初版一刷：2021 年 8 月
初版二刷：2024 年 4 月
ISBN：978-986-5497-79-8
定價：750 元

版權所有，翻印必究
如有缺頁破損，裝訂錯誤、請寄回鏡文學更換

PRODUCER TO PRODUCER: A STEP-BY-STEP GUIDE TO LOW-BUDGET
INDEPENDENT FILM PRODUCING (SECOND EDITION)
by MAUREEN A. RYAN
Copyright: © 2017 by MAUREEN A. RYAN
This edition arranged with MICHAEL WIESE PRODUCTIONS
through Big Apple Agency, Inc., Labuan, Malaysia.
Traditional Chinese edition copyright:
2021Mirror Fiction Inc.
All rights reserved.

國家圖書館出版品預行編目（CIP）資料

變身影視製作人！你就是主創團隊的靈魂 / 莫琳．瑞恩 (Maureen A. Ryan) 著. – 臺北市：鏡文學股份有限公司 , 2021.08

440 面 ; 17 x 23 公分

譯自：Producer to producer : a step-by-step guide to low-budget independent film producing

ISBN 978-986-5497-79-8（平裝）

1. 電影製作　2. 電影導演

987.3　　　　　　　　　　　　　　　110010958